紫禁城宮殿

紫禁城宮殿

于倬云 主編

PALACES OF THE FORBIDDEN CITY

© 1982 The Commercial Press (H.K.) Ltd.

First published September 1982

Chief Compiler: Yu Zhuoyun
Executive Editor: Chan Man Hung
Arts Editor: Wan Yat Sha
Photographer: Alfred Ko, Hu Chui
Designer: Yau Pik Shan

紫禁城宮殿

主　　編：于倬雲
責任編輯：陳萬雄
美術編輯：溫一沙
攝　　影：高志強　胡　錘
裝幀設計：尤碧珊
出　　版：商務印書館（香港）有限公司
　　　　　香港筲箕灣耀興道 3 號東滙廣場 8 樓
　　　　　http://www.commercialpress.com.hk
發　　行：香港聯合書刊物流有限公司
　　　　　香港新界大埔汀麗路 36 號中華商務印刷大廈 3 字樓
印　　刷：中華商務彩色印刷有限公司
　　　　　香港新界大埔汀麗路 36 號中華商務印刷大廈 14 字樓
製　　版：昌明製作公司
版　　次：2014 年 6 月第 1 次印刷（普及版精裝）
　　　　　1982 年 9 月初版（8 開精裝）
　　　　　2006 年 3 月初版（普及版平裝）
　　　　　© 1982 商務印書館（香港）有限公司
　　　　　ISBN 978 962 07 5628 3
　　　　　Printed in Hong Kong

前言

　　中國歷史上曾經有過很多著名的宮殿建築，如秦阿房宮、漢未央宮、唐長安、宋汴京以及元大都等。但是我們今天只能從文獻和遺址中略知這些宮殿的梗概。只有明、清兩代的紫禁城宮殿至今尚保存完整，巍峨屹立在北京城的中軸綫上。紫禁城宮殿是中國現存規模最大的木結構建築羣，也是世界罕見的古代宮殿建築羣。

　　紫禁城宮殿雖然建成於十五世紀二十年代，但它却是集中國古代傳統宮殿建築的大成，佈局和建築技術都是繼承了歷代宮殿建築的優秀成果而又有進一步的創造，在中國建築史上佔有極重要的地位。

　　爲了全面、系統地介紹紫禁城宮殿，並由此展示中國古代傳統建築的高度技術和藝術，故宮博物院與商務印書館香港分館決定合作編輯出版這部《紫禁城宮殿》大型畫册。本畫册由中國文物保護技術協會副理事長、北京故宮博物院古建部副主任、高級工程師于倬雲先生主編。並由他親自撰寫導論，綜論紫禁城的營建沿革、規劃設計思想以及有關方面的建築藝術。

　　本畫册精選大量照片展示紫禁城內主要宮、殿、樓、閣、門等各類型建築物的外景、內景、裝修、裝飾、陳設以及有關的設施，並分章撰寫專文作深入淺出的概述。除此而外，另有圖片說明作爲輔助性的解說，以增加畫册的知識性和趣味性。除攝影圖片外，也有不少故宮珍藏的歷史畫、建築實測圖等各類墨綫圖。

　　本畫册是在本院有關部門通力合作下完成的。本院古建部、研究室、陳列部、保管部和羣工部等都承擔了部分的工作任務。本院出版工作委員會副主任、《故宮博物院院刊》總編輯劉北汜先生，出版工作委員會副主任、研究室主任吳空先生協助主編工作，設計成書。古建研究人員鄭連章、劉策先生和茹競華女士參與編寫和製圖。周蘇琴女士具體組織拍攝和資料蒐集工作。畫册內主要照片是由攝影師高志强、胡錘先生攝製的。

　　天津大學建築系副教授童鶴齡先生爲本書繪製紫禁城鳥瞰圖，在此一併致謝。

<div align="right">故宮博物院　一九八二年三月</div>

目錄

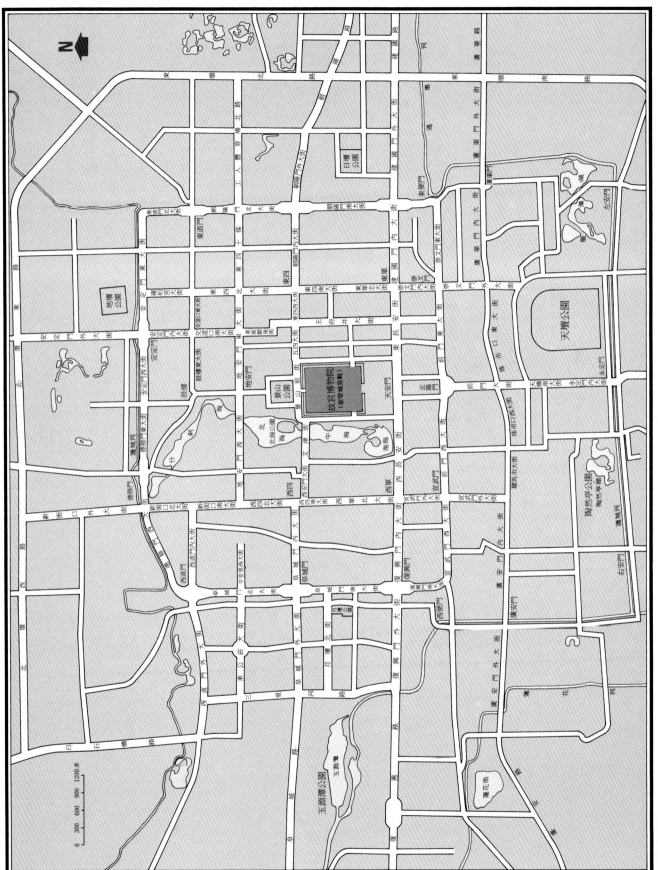

1. 北京市地圖

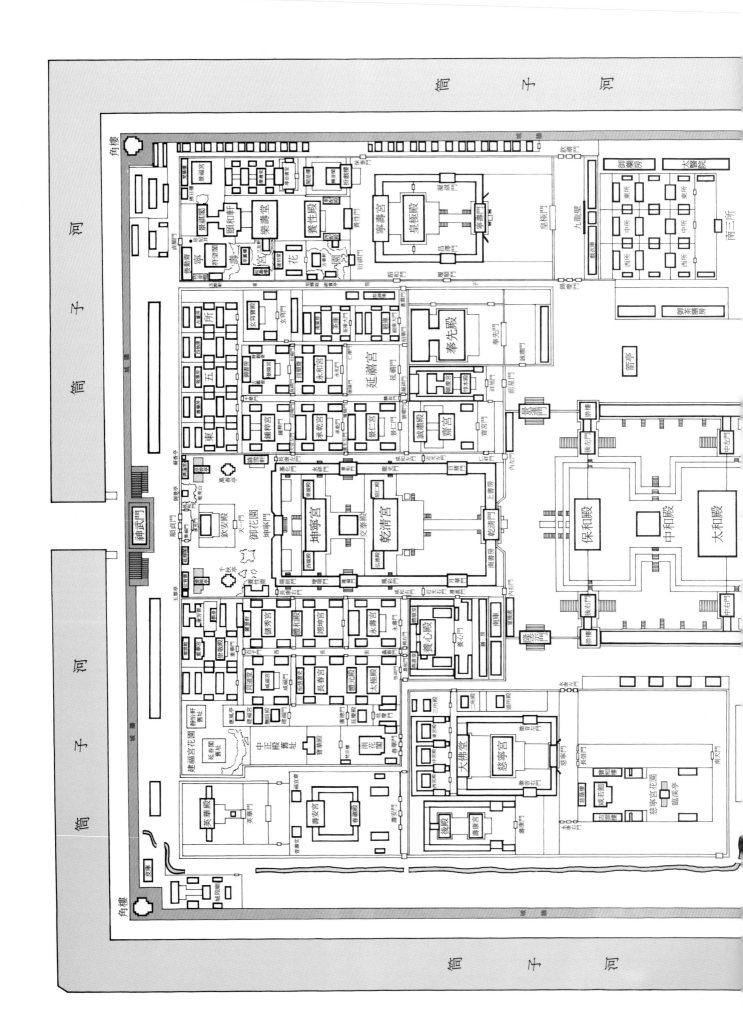

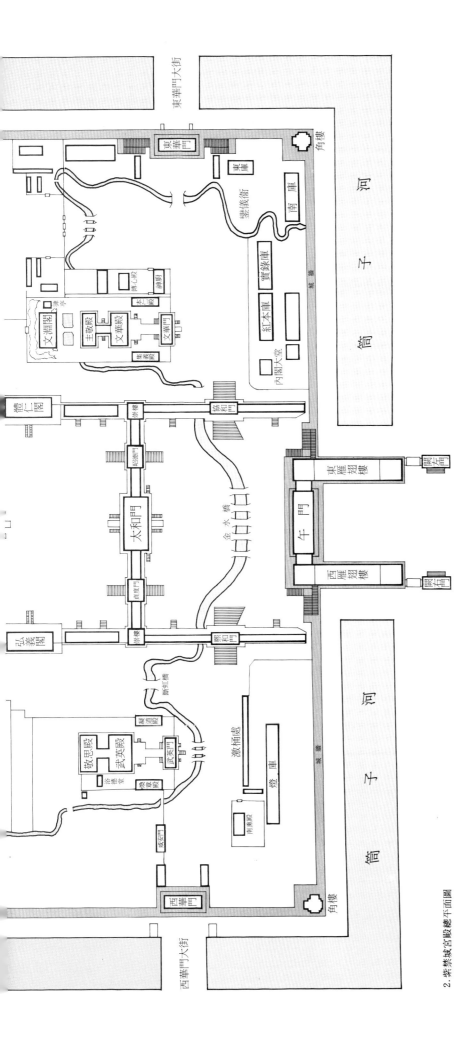

2. 紫禁城宮殿總平面圖

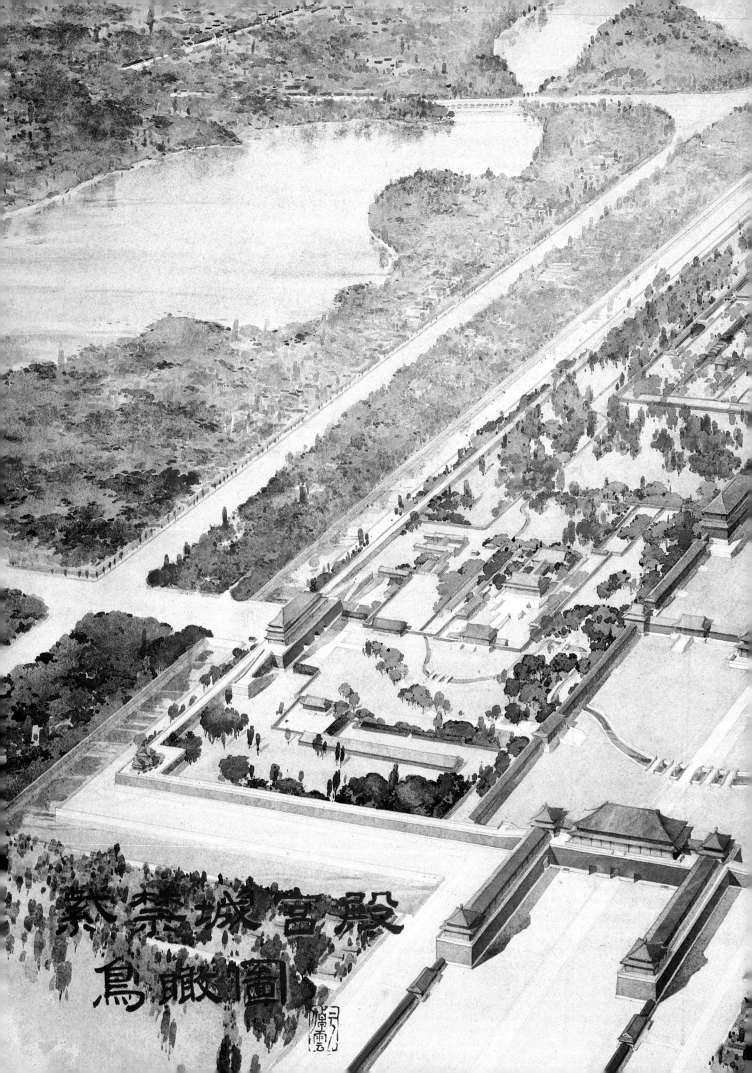

紫禁城宮殿鳥瞰圖

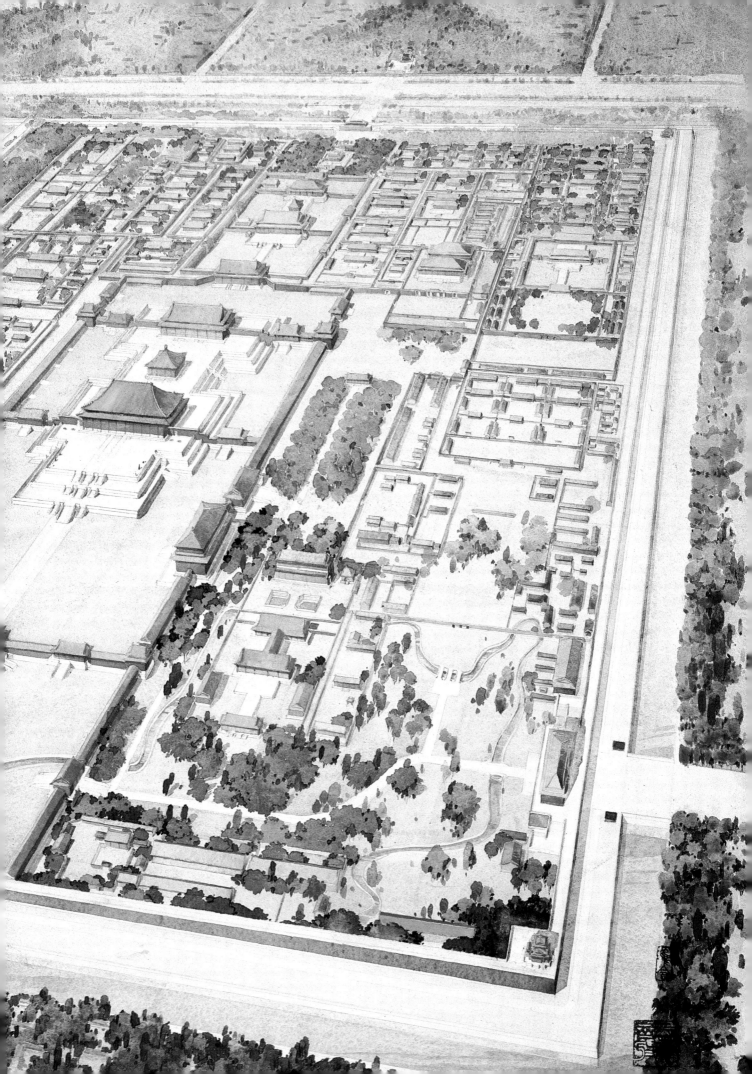

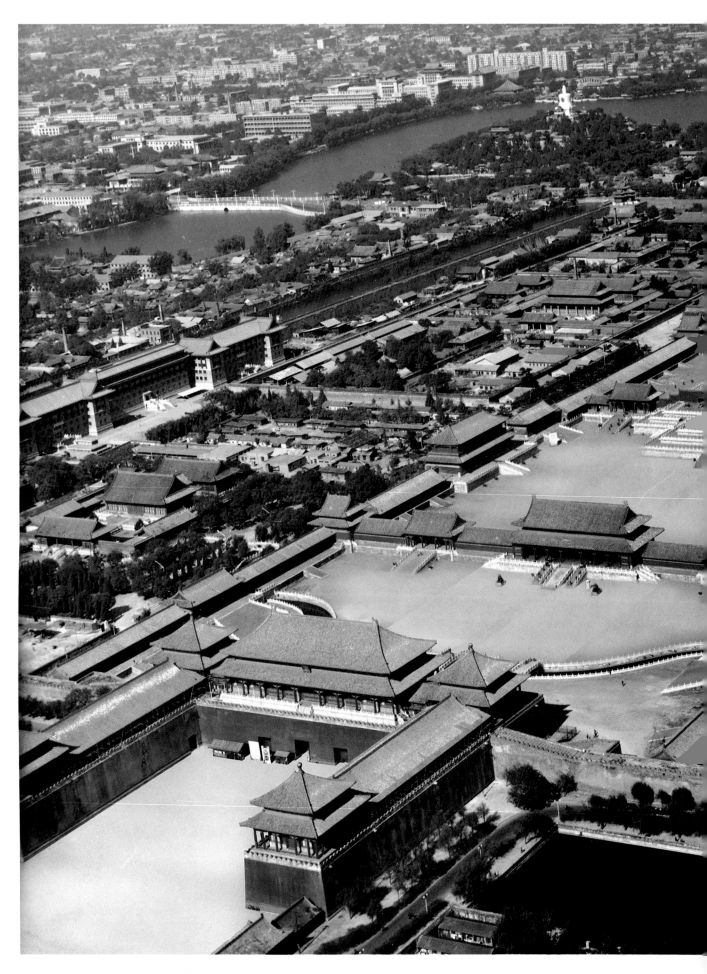

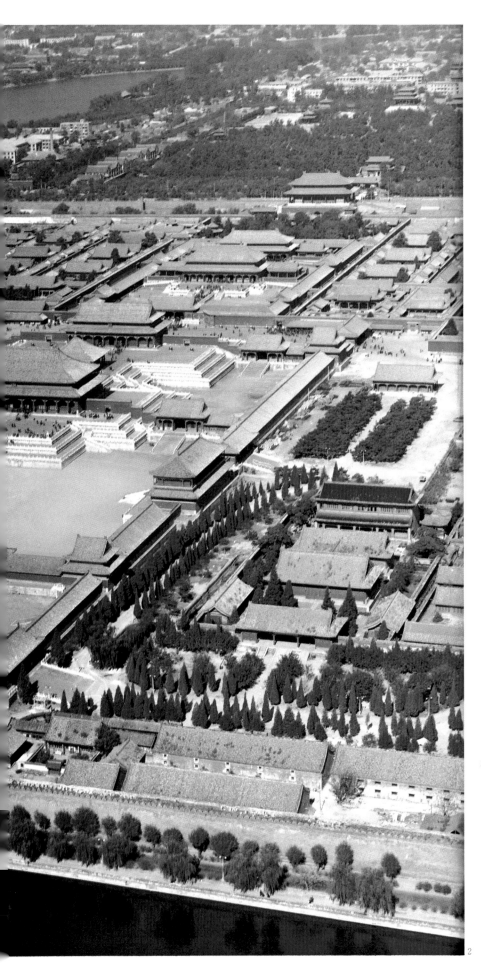

1. 紫禁城宮殿鳥瞰圖

2. 紫禁城宮殿全景

專論——于倬雲

紫禁城宮殿的營建

及其藝術

建築沿革

紫禁城位於現今的北平，原是明、清兩代的皇宮。明代的十四個皇帝和清代的十個皇帝，凡四百九十一年先後在這裏發號施令，統治中國。

按照中國古代對太空星球的認識和幻想，謂有紫微星垣（即北極星），位於中天，衆星環繞，位置永恒不移，是天帝所居，稱紫宮。並援其"紫微正中"之義，來象徵世上帝皇的居所。而且皇帝所居的宮殿屬禁地，戒備森嚴，不許平民越雷池半步，因此明、清皇宮就有紫禁城之名。這個命名，更增添了皇宮的神秘色彩。

紫禁城宮殿是明成祖朱棣在位時營建的。明太祖朱元璋建國時，定都金陵，稱爲南京，封他的四子朱棣爲燕王，駐守北平府（北京）。朱元璋在位卅一年死去，太孫建文繼位。朱棣不服，用武力攻取了南京，承繼了皇位，改年號爲永樂。朱棣長居北方，深感北元殘餘勢力的威脅，出於軍事上的考慮及鞏固政權的需要，他於永樂四年（1406年）下詔遷都北京，永樂五年（1407年）五月開始營建北京宮殿、壇廟與自己的陵寢（即長陵）。他首先派遣大臣到四川、湖南、廣西、江西、浙江、山西諸省採木，並派侯爵陳珪督制北京城與紫禁城的改建規劃。具體規劃則由譽爲才智過人、經劃有條的規劃師吳中負責。

當時的規劃有三大特點。

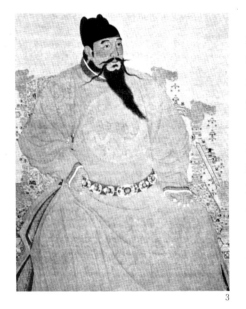

3

第一，明代北京宮殿是在元大都的基址上營建的。當擬制規劃時，規劃師們不僅掌握元大都的基本情況，而且十分熟悉地上建築的情況、水系的來龍去脈，以及暗溝的排水高程和坡度。因此在營建新城時得以充分利用原有的遺物，節省了很多工程量。由於紫禁城中缺乏水面，所以把太液池中的水從城垣的西北隅引入，向南迴繞，在紫禁城的午門內的一段就是美麗的內金水河，然後從東南方向流出，經菖蒲河、御河和通惠河接通。

第二，明代的都城規劃吸取了歷代都城規劃的優點，對元大都宮殿佈局作了許多改動。元朝的大內正門崇天門（午門）至大都正門麗正門的距離較近，沒有北宋汴京宮前天街的那種雄偉深邃的氣魄。明代的北京規劃遂吸取了宋代汴京宮前"周橋南北是天街"的佈局，把京城的南面城牆向南推出了里許，到現在正陽門的位置，從而使正陽門到紫禁城之間形成了一條筆直而漫長的中軸線。從正陽門北向，經大明門（清時稱大清門）、外金水橋、承天門（清代改稱天安門）及端門，才能看到巍峨雄峙的紫禁城的大門——午門。這些門闕構成引人入勝的空間，有如宮前的序幕，增加了紫禁城莊嚴肅穆的氣氛。

明代在承天門外中軸線的兩側，佈置着千步廊與衙署，在承天門內東西朝房兩旁，佈置了"左祖右社"的太廟和社稷壇。這樣的佈置改變了元朝"左祖右社"遠離皇城的情況，使太廟與社稷壇緊連皇宮。

第三，元朝的宮殿佈局是以瓊島爲中心的三處宮殿羣（興聖宮、隆福宮和大內）。興聖宮和隆福宮是后、妃及太子的宮室，大內爲帝后的正衙和寢宮。大內周圍環以宮城，但無護城河，宮後的御苑中也無景山。明代的北京規劃把太后嬪妃的宮室都佈置在紫禁城內，並沿紫禁城周圍挖了五十二米寬的護城河，使紫禁城增加了一道防禦工事。從護城河中挖出的土方多達百萬立方米，運至宮後的御苑，堆成高達四十九米的萬歲山（今稱景山）。這個設計，既符合南京明宮殿後面以萬歲山爲屏障的雄偉構想，又節省了土方的運輸。到了清乾隆年間，又

4

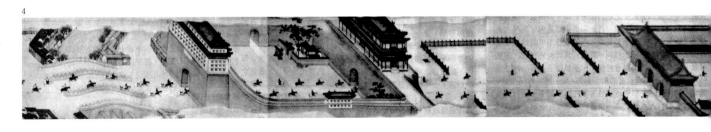

在萬歲山的五峯之上建起五座玲瓏秀麗的亭子，給紫禁城的山屏添了一景。登上景山萬春亭極目遙望，可以看到世界上唯一的景象——琉璃瓦頂金光閃爍的"宮殿之海"——紫禁城。

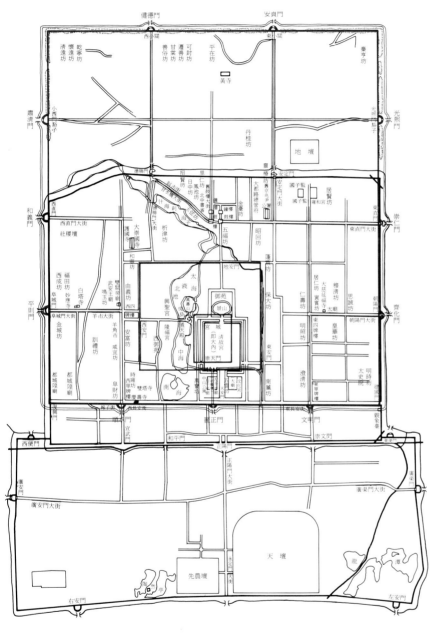

—— 元大都城坊宮苑平面配置想像圖
—— 北平市內外城平面略圖

3.明成祖朱棣畫像

4.《康熙南巡圖》(從正陽門外到端門部分)

5.元、明北京城變遷圖

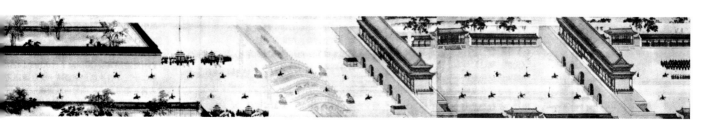

施工準備

在紫禁城裏建築的樓臺殿閣，如按幢計算，約近千幢（古時稱爲座，包括內務府、上駟院及值房等）。其中既有規模宏偉的大殿，又有造型複雜的亭閣；既有玲瓏精緻的工藝，又有罕見龐大的巨材。因此做營建規劃時，要算出需化多少錢，用多少工，備多少料，如何安排工程進度，確是一件不簡單的事。

一、採木

古建築中木材是最重要的材料。明代營建宮殿時，對木材質量要求很嚴格，木架和裝飾都用上好的楠木（香楠或金絲楠）。這種材料產於四川，無論在山中採伐，還是運輸巨木來京城，都是非常艱險的事。"入山一千，出山五百"這句諺語，就充分說明了木材採伐運輸上的艱難，也可以看出明宮殿的建造消耗了多少勞動人民的血汗。

當時運輸的辦法是將木材滾進山溝，做成木筏，待雨季山洪暴發，將木筏冲入江河，順流而划行。遇到逆水時，便上岸拉縴。運輸木材的道路主要有兩條：一是通過運河、通惠河運到北京的神木廠。如浙江省的木材由富春江入大運河，經天津入北運河，再經通惠河入北京；江西省的木材通過贛江入長江，兩湖的木材通過湘江與漢水入長江；四川的木材通過嘉陵江與岷江入長江然後經運河北上，往往需要三、四年的時間才能到達。以上這些地區，所產的良材美木多是特等巨材，當時稱爲神木。經這條渠道的木材由於產地大，貨源足，因此從通州張家灣到北京崇文門的通惠河中，大量木材源源不斷，依次運入神木廠。二是從山西的桑乾河經永定河，把木材運到北京的大木倉。現在北平城內西單稍北的大木倉胡同，就是沿用五百年前爲營建宮殿所設木倉的位置而命名的。

當時北京城內東西兩個大木儲存場儲材充足，因此在興建紫禁城期間，從未出現過停工待料的現象。大木倉有倉房三千六百間，保存條件良好，直到正統二年（1437年），仍有庫存木材三十八萬根之多。

二、燒製磚瓦

紫禁城宮殿所需的磚瓦，品種之多，數量之大也是十分驚人的。其用量大不僅在於房屋之多，城垣之大，而且與一些特殊的工程作法是分不開的。如庭院地面，至少墁磚三層，甚至墁上七層。全部庭院估計需用磚二千餘萬塊。城牆、宮牆及三臺用磚量更大，估計所用城

6. 營建紫禁城重要材料產地

及運輸路線圖

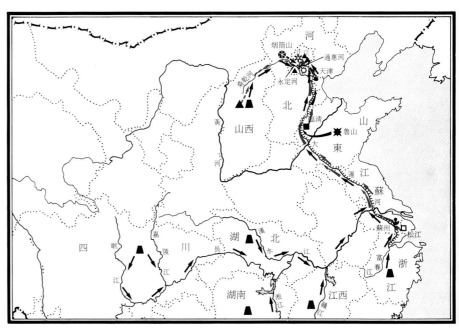

磚數達八千萬塊以上。每塊城磚重達四十八斤有餘，共重一百九十三萬噸，因此在生產和運輸上都是非常艱鉅的。

從磚的規格和質量分，主要有以下幾種：第一種是用量最大的城磚。這種磚質地堅實，稱爲停泥城磚。由於不宜細磨，所以多用在墊層和隱蔽部分。第二種是澄漿磚。這種磚，在製坯前，先將泥土入池浸泡，經過沉澱，澄出上面的細泥，晾乾後做坯。澄漿磚質地細，宜用作乾擺細磨的面磚。這種細泥澄漿磚以山東臨淸的產量最多，當時規定，凡運糧船路過臨淸必須裝上一定數量的磚才能北上。第三種是房屋室內和廊子地面所鋪的方磚。尺二方磚多鋪於小房室內，尺四方磚鋪於一般配房，較大的房屋均鋪尺七方磚，另外還有一種尺七以上的方磚（一般爲二尺和二尺二寸），質地極細，敲之鏗然，聲若金屬的方磚，稱爲金磚，產於蘇州松江等七府。紫禁城主要宮殿的室內都是用金磚墁地。

方磚也多賴運河和通惠河運到北京。明初，北京城內的御河可以行船，因此從運河運來的方磚可以直抵地安門外鼓樓前東側的方磚廠。現在的方磚廠胡同即以明初方磚廠而命名的。

屋頂所用的瓦件，從材料品種來分，可分三類：個別的建築物用金屬瓦頂；少數房屋用的是靑瓦（也稱黑瓦或布瓦）；絕大多數的房屋爲黃琉璃瓦。

琉璃瓦的規格品種較多，配件複雜。由於它製坯、塑造花紋、燒坯掛釉需要時間很長，所以必須事先定貨。如何在事先提出備料清單，專業技術人員有一套傳統的計算方法。只要有了建築尺寸、屋頂形式和瓦樣號數，琉璃瓦廠便能開出各種瓦件的詳單進行燒製。安裝時保證嚴絲合縫，件件齊全。

明代燒製琉璃瓦的地點在今北平正陽門與宣武門之間的琉璃廠。今和平門外尚有琉璃廠和廠西門的地名。燒製黑瓦的窰廠在黑窰廠，即今陶然亭、窰臺一帶。現在陶然亭公園的湖泊，就是五百年前製坯取土留下的遺跡。

關於燒窰的地點，在明代及清代乾隆年間規定："京城之北五里之內不得設窰"。因爲北京多颳西北風，如果窰廠設在西北近郊，城內空氣容易污染，所以窰廠多設在東南一帶。清康熙年間又遷琉璃廠至門頭溝琉璃渠，一方面較近原料產地，另一方面更利於北京城保持空氣清潔。

三、採石

一般平原的木構建築，石材的用量並不太多，但紫禁城中所用的石材，不僅數量多，而且規格異常巨大。尤其明代早期對營建宮殿的材料的規格要求極嚴。例如：一、明代宮殿臺基上面的階條石都要"長同間廣"，也就是石料的長度要和每間的面寬一致。譬如乾淸宮明間（中心間）的面寬爲七米，則階條石料的長度也要在七米以上。這種石材的開採難度是很大的，而宮殿中需要大量這種規格的石材。現在紫禁城建築中所見到的階條石，並不都是長同間廣，甚至太和殿的條石，也沒和柱子中心對縫，這是由於淸代補配時的做法有些變化；增加了條石的數量，減少每塊的長度，以解決開採長石料的困難。二、殿前御道（甬路）石板，規格也是很大的，有的重達萬斤。這種石板御道，不僅用在紫禁城中主要宮殿前，在午門到端門、天安門的中軸綫上的"御街"也用這種巨型石板鋪築。以上兩種巨型石材是在京西房山縣大石窩和門頭溝靑白口開採的。石質堅硬，色澤靑白相間，因此稱爲靑白石或艾葉靑。以上兩種萬斤以上的巨材，明代營建紫禁城時需要萬塊以上。開採規模確是很驚人的。三臺前後的兩塊雕龍御路石板長十六點五七米，寬三點零七米，當時能開採這樣巨大而又無裂無疵的石材就更難了。據估計，每塊石材重達二百五十噸，如果按採石時加荒計算，這種石料每塊起碼要重三百噸以上。在當時的生產條件看，探礦、開採、運轉、吊裝等工程難度都很大。當時能夠採集應用，分析起來不外依靠兩個方法：一是運用科學方法；二是用人多。石匠的撬棍和起重的槓秤就是利用"重量×重支距＝力×力臂"的槓杆原理，這和現代吊車原

理是一樣的。人的力量雖然有限，但人數多，動作時喊號子，步伐一致，力量也就很大了。

明萬曆年間重建三殿時，太和殿前所需的御路石"闊一丈，厚五尺，長三丈餘"，估計這塊石料重達一百八十噸。運輸這樣巨且重的材料，既不能用車也不能就地滾，於是選在冬季運輸，沿途每隔一里打一口井，路上潑水成冰，拽石在冰上滑行，摩擦阻力較小，這在當時的條件下，不失爲有效的辦法。但用這種辦法仍需民工二萬多名，經二十八天才拽運到北京。不過這塊石材的長度僅爲原來御路石材的百分之六十。爲符合原來的長度，用三塊石材巧妙地拼接起來。拼接時，如果直縫對接，必露出接縫，非常醜陋。聰明智慧的石工在做這塊御路時，是以雲紋突起的曲綫爲拼合綫，使石料之間的接觸面成爲高低起伏，凸凹交錯的彎曲面，雖然用三塊石料拼合，也能嚴絲合縫地咬合爲一體。因此這雕石御路雖然位於太和殿前的顯眼部位，但長期以來無人看淸是拼接出來的。只是由於後來石塊走閃，出現縫隙，才發現了三臺前面正中的大石雕"御路"與保和殿的用材不同，它不是用十六點五七米長的石雕製的，而是用三塊石料拼合而成的。

房山不僅出產靑白石，還出產大量的白石，其中還有一種質地柔潤堅實，形如玉石，潔白無疵的漢白玉。白石都用來做鈎欄望柱，俗稱玉石欄杆。一般的白石易於風化，而養心殿前的御路石、御花園欽安殿的欄杆及盆景座的一些晶瑩的白石才是珍貴的漢白玉石。

當時，採集石材的場地除了房山、門頭溝以外，還有順義縣牛欄山和門頭溝馬鞍山的靑砂石，白虎洞的豆渣石和曲陽縣的花崗石。這些地方都較靠北京城，說明明代營建宮殿時是採用就近取材，因材制用的辦法的，探發來的石料以白石做鈎欄，靑石做臺基，豆渣石做溝基和路面，花崗石做磨石地面，靑砂石做次要房屋的柱礎臺基用。至於現在紫禁城中尚存的少量的五色虎皮石（冰紋拼合的貼面牆石）爲淸代從薊縣盤山探發的，不屬於明初的備料計劃中。

四、其他建築用料

白灰（也稱石灰）在修建紫禁城中，用量很大。白灰係用石灰岩燒製，白灰窰大都設在山腰或山脚下，靠近石灰岩產地。如房山周口店和磁家務（現在磁家務附近有"石灰廠"的地名），順義縣的牛欄山，懷柔（縣城西南有個地名叫石場）以及山西省的部分地區，設置很多石灰窰，現在的馬鞍山的石灰窰仍是灰質最佳的著名灰廠。

宮殿的牆壁爲紅色牆身。黃琉璃瓦頂的夾隴灰中也摻合紅土子抹灰刷漿。因此，紅土子的用量也是很大的。其產地在山東魯山，加工在博山，因此博山以出紅土子著稱。

大殿室內牆壁粉刷所用的近似杏黃色的材料稱爲包金土，產於河北省宣化市北面的烟筒山（文獻記載爲寅洞山）。此外殿堂內的金漆寶座與室內外的油畫貼金，需用大量的金箔，是用眞金打成的，菲薄的箔頁多在江南加工。蘇州加工的金箔旣薄且匀，無砂眼，金箔由於配比成分不同，分爲庫金和大赤金兩種。

紫禁城宮殿所需的建築材料，還有很多，產地也很廣，就不一一贅述了。

施工過程與著名技師

紫禁城宮殿的施工是經過長期準備，周密計劃，充足備料，並做出大量預製構件之後，才在永樂十五年（1417年）二月破土開工的。經過三年的大規模施工，永樂十八年（1420年）九月竣工，其規模之大，計劃之周，構造之精，進度之快，確是建築史上罕見的奇迹。這旣是全國人民的血汗結晶，又是參加營建的十萬工匠與百萬夫役的勞動成果。這十萬工匠多是從各地甚至其他國家挑選來的能工巧匠。他們有的人參加設計，有的人參加管理和操作，都發揮了專業才能。如陸祥、楊靑、蒯祥等就都是掌握祖傳技術、應徵服役的著名匠師。

陸祥是祖傳的石工，從小隨父兄學石工技術。朱元璋營建南京時，他曾應徵到南京服役。陸祥石作技術高超，操作認眞，他所掌管的北京宮殿壇廟石活都能雕琢精細，尺寸嚴格，工

7. 營建紫禁城所用的墨斗

8. 營建紫禁城所用的門尺

精料實，一絲不苟。從欽安殿的白石鈎欄到三臺螭首的"千龍噴水"，都可以看出他的精湛技術。石材加工費力費時，紫禁城中所用石材巨，數量多，加工尤難，陸祥却能有條不紊地事先在紫禁城外的大小石作進行打鑿、雕刻，預製後運至現場快速安裝，不差分釐，這就保證了紫禁城的工程質量與進度。

瓦工楊青，擅長估算，精於調配工料。他的工料估算對完成宮殿施工起了很重要的作用。因爲工地人多，如果沒有好的調度，就會造成現場混亂。在緊迫的施工當中，紫禁城營建工程沒有停工待料，沒有因工序銜接不上而誤工，這與楊青善於安排工地上人數最多的瓦壯工是分不開的。

蒯祥是蘇州吳縣人，爲家傳的木工技術人員。他父親蒯福是一位經驗豐富、技術精湛的木工，曾主持過南京宮殿的木作工程。蒯祥在少年時代隨父學藝，青年時代即到南京做木活。由於他勤奮學習，刻苦鑽研，終於成爲一位優秀的木工。當蒯福告老還鄉時，蒯祥接班，接管南京宮殿的木作工作。永樂十五年（1417年）紫禁城宮殿開始進入大規模施工高潮時，蒯祥隨永樂帝從南京到北京，主持宮殿的施工。

古代木構建築的營建中，由於很多用料的尺寸都是以斗栱的模數計算出來的，因而木骨架的設計是各種專業設計的基準，蒯祥既能繪圖、設計，又有操作技術，因此人們稱他爲蒯魯班。

以上三人是營建北京宮殿的石、瓦、木作的匠師代表人物。至於總體規劃設計方面的技術人才，由於他們作出的方案，要先經工部審查，再由太監送給皇帝批准，才能實施，因此在文獻上多記載太寧侯陳珪、工部侍郎吳中和太監阮安的規劃設計才能。實際上，對紫禁城的規劃設計貢獻最大的是蔡信。他有瓦木各作的豐富知識，有精湛的設計才能，能深入實際，深入各作，共同討論，使設計和施工緊密結合，因此他的設計方案爲各作所敬佩。紫禁城宮殿在營建中，能夠順利施工，與設計師蔡信的勤勞、智慧及工作方法是分不開的。

永樂十八年（1420年）九月九日，由於紫禁城宮殿即將落成，永樂帝頒布詔書，決定於翌年元旦御新殿受賀，定北京爲京師。十二月北京郊廟宮殿全部落成，但是御新殿甫成百日，三大殿於四月初八日被火全部燒光。由於朝中有人主張回都南京，因而推遲了修復工程的時間，只得以奉天門爲聽政之所。朱棣死後，其子洪熙皇帝有復都南京的打算，並命修理南京皇城。洪熙在位僅一年病死，其子正統皇帝繼位，最初對還都南京否仍頗猶豫。到了正統四年（1439年）十二月，終於決定修繕兩宮和重建三大殿，令工部尚書吳中督工修建，由蒯祥負責設計與施工。修建工程於正統五年（1440年）三月開工，經過兩年全部告成。這時期，蒯祥的匠藝已達到爐火純青、巧奪天工的地步。"凡殿閣樓榭，以至廻廊曲宇，隨手圖之，無不稱上意者。"他能以兩手畫龍，合之如一。他不僅精慧聰敏，巧思善畫，而且能目量意營，準確無誤，指揮操作，悉中規制。

這次重建竣工後一百二十年，嘉靖三十六年（1557年）四月一天傍晚，雷雨大作，奉天、華蓋、謹身殿，文、武樓，左順、右順門及午門內外朝房盡燬於雷火。當時由於沒有留存這些建築的圖紙檔案資料，掌握營繕的工官和工匠們不敢提出修復設計。只有工師徐杲和雷禮，憑着他們的精湛技藝和經驗，根據災後廢墟情況，擬出修復方案。當年十月重修奉天門，經過一冬的時間修繕大木，翌年春季完瓦與油畫，七月即落成，並改稱大朝門。三大殿工程也於嘉靖四十一年（1562年）竣工。嘉靖皇帝由於害怕再遭雷火，除命令建雷神廟外，並更名奉天殿曰皇極殿，華蓋殿曰中極殿，謹身殿曰建極殿，文樓曰文昭閣，武樓曰武成閣，左順門曰會極門，右順門曰歸極門，東角門曰弘政門，西角門曰宣治門。

七十九年後，"萬曆二十五年六月戊寅，三殿災……火起歸極門，延至皇極殿，文昭、武成二樓、周圍廊房一時具燼"。當時由於缺乏木材大料，需去四川、湖廣、貴州採集。因此直到十八年後，在萬曆四十三年（1615年）才建成。現在的中和殿、保和殿即是那時重建的建築物。天啟五年到七年（1625年到1627年）三大殿又經過大修，因而許多書記載該兩

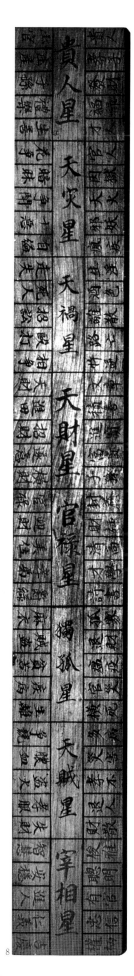

23

殿爲天啟年間建築。事實上從屋架觀察，它與萬曆年的許多手法相同，雖然中和殿在天啟五年（1625年）換了一些大木，但基本骨架仍爲萬曆四十三年（1615年）的遺物。

當時參加修繕的工師馮巧是一位傑出的木工。自萬曆至崇禎末年馮巧對宮殿修繕做了很大的貢獻。他發現青年木工梁九有志鑽研技術，於是他把平生的技術全部傳授給梁九，並啟發梁九以寸准尺，用模型設計的方法指導施工，使梁九掌握了精湛的工程技術。清康熙三十四年（1695年）重建太和殿時，由年邁的梁九主持這項工程。他用模型設計的方法，把重檐廡殿頂的大殿，從造型、結構、規格及尺寸等都用以寸准尺的比例方法製造出模型，使人一目了然，這對審查設計和指導施工提供了極大的方便。現在的太和殿，就是梁九的設計成果。

古代傳授技術的另一方式是“家傳”——就是父傳子，子傳孫。這種傳授方式，在當時的情況下，也培養出一些人才。明代的木工蒯祥、石工陸祥，就是從小隨父兄學得技藝。清代初年的雷發宣、雷發達，以木工應徵到北京服役，由於他們的技術卓越，很快就被提升，擔任宮廷建築的設計工作。雷發達在主持設計工作中，創造出用草紙板燙製模型小樣方法，簡稱“燙樣”。他所主管的設計單位稱爲“樣式房”。他的技藝傳授給其子雷全玉，在承德離宮設計中做出很大的貢獻。其孫雷澂在圓明園設計中貢獻也很大。雷氏的技術傳至七世，直到光緒三十五年（1909年），共流傳了二百四十餘年。其間凡是宮廷建築設計圖樣都出自雷家之手，所以人們稱他家爲樣式雷。

清代的皇家工程，由樣房和算房兩個單位分工負責。樣房負責建築設計，由雷家掌管；算房負責編造各作做法，做預算，估工估料，由梁九、劉廷瓚、劉廷琦等人先後承擔，所以有算房梁、算房劉之稱。

康熙八年（1669年）重修太和殿舉行上梁典禮時，康熙皇帝親臨現場，焚香行禮。當大梁吊到高空，準備入榫時，預製的榫卯懸而不合，管理工程的官員恍恐萬狀，擔心皇帝怪罪。正在萬分焦急的時候，年已半百的雷發達，穿上官服，攀上高空，騎在梁上，手起斧落，使榫卯入位，典禮按時告成。他的現場應急表現，使康熙皇帝十分喜悅，當即勅授雷發達爲工部營繕所的長班（技術領導）。

建築藝術

紫禁城宮殿是繼承歷代宮殿經驗而進一步發展的。其特點與歷代皇宮相同，均有象徵皇帝至高無上的氣概，在建築規模、建築藝術方面極爲突出。從而使這個宮殿建築羣，既有統一的基調，又有富麗多姿的變化。

一、富於變化的空間組合

要建築的空間組合富有變化，使不同的空間產生不同的視覺效果，定要處理好建築與建築、建築與人的關係。

午門是紫禁城的正門。午門前的御街是通向皇宮的主要街道，也稱天街。街的兩旁由連檐通脊的廊廡組成了一個狹長而深邃的空間。當人們在漫長的天街上觀賞時，兩旁的廊廡猶

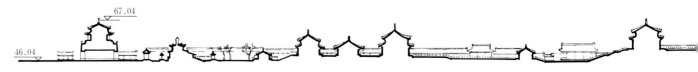

67.04

46.04

神武門　　　欽安殿　　　坤寧門　坤寧宮　交泰殿　乾清宮　　　　乾清門　　　　保和殿

9

如工整的儀仗隊。這種整齊單調的手法，旨在導人直視，步向午門，以增加宮前空間的嚴肅性。否則，如果把兩旁單調的廊廡設計爲變化多端、奇光異彩的建築，則與宮前的肅穆氣氛相違，而午門的雄偉、神聖之感也會大爲減色。

但進了午門，所處空間突起變化，空間由狹長的天街一變而爲寬闊的庭院。庭院周圍的門廡也和宮外的不同，都建在一人多高的臺基之上。由於周圍有高臺環繞，更顯得建築物的高大，人們置身其間，頓覺渺小，這是運用對比手法的效果。同時，庭院中心，五座飛虹拱橋和玉帶般的內金水河的縱橫交織，皎白的石鈎欄穿插其間，更抓住了人們的視綫。儘管午門內庭院視野廣闊，但初進紫禁城的人總是不由自主的給金水橋吸引過去，使注意力集中在庭院中心，這種效果就是藝術的魅力。

進入太和門廣場，雄偉壯麗的太和殿呈現眼前，這是紫禁城空間組合的最高潮。太和殿的雄偉，不全在於它單體建築的高大。太和殿自身，臺基面積爲二千三百七十七平方米，高度爲二十六點九三米，僅相當一個普通的八、九層樓房。儘管它是宮中最大的建築，有着等級最尊貴的重簷廡殿頂，但如無三臺的襯托，門廡的陪襯，難以達到如今那種雄偉壯麗的藝術效果的。在寬闊的庭院和高大的宮殿面前，所謂天高地廣，人自然顯得更渺小；皇帝高踞寶座俯望三臺下庭院中的人羣，越發顯得"唯我獨尊"的天子威嚴了。

後三宮與前三殿相比，建築形制雖大體類似，但體量上則有很大差別。後宮庭院闊度與前朝的相比，相差一倍。但是，主要變化在於空間組合的巧妙運用前朝和後宮的庭院都是縱向矩形，爲了區別二組宮殿性質的不同，在兩者間（即乾清門前）建了一個橫向的庭院，這種空間變化的處理，給人以關捩的轉折感。加以乾清門前陳設的八字琉璃影壁，標明前朝部分已經結束，進入另一性質的空間——內廷。

在空間組合上去區別內廷和外朝，同樣採取了對比的手法。除體量面積有差別外，相對外朝佈局疏朗，內廷則佈局緊湊，以顯示後宮深森的特色。

總之，紫禁城建築的空間組合，具有縱橫交錯，疏密相間，起伏錯落的特點，是中國古代建築藝術精華的集中表現。

二、富有構造機能的裝飾藝術

中國古代建築中，凡屬優秀的建築裝飾都具有兩重作用：一是爲了構造功能的需要；二是美的欣賞。這兩者必須有機的結合起來，才能臻裝飾藝術於高水準。

紫禁城宮殿的建築裝飾也多是依照這種原則而設計的。因而其裝飾部位多是以結構構件爲基礎，在實用的基礎上進行美術加工，形成了多姿多彩、美侖美奐的建築裝飾。

首先，宮殿前縱橫成行的門釘，金光燦爛就給人以莊嚴富貴之感，因而門釘乃成爲宮門上的重要裝飾物。每扇大門裝九九八十一個門釘。其實，早期的門釘是爲了固定門板和橫帶而設的，唐代佛殿南禪寺的大門由於門扇背後有五條橫帶（宋朝稱爲幅），所以在門板上釘着五行大帽鐵釘。紫禁城的門釘釘帽較爲突出，都是以銅鑄的，上面鎏金，分外引人注目。

其次是殿堂的屋頂。屋頂最高峯的兩端和屋檐的四角，都有吻獸等裝飾物。正脊的垂脊的交接點，安裝大吻，因而屋脊兩端的大吻既是構造上的需要，又是裝飾構件，使屋面輪廓

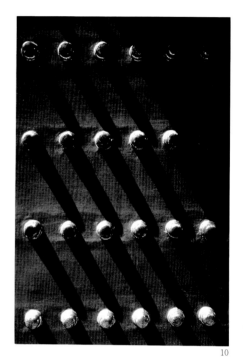

10

9.中軸綫上主要建築縱剖面圖

10.門釘

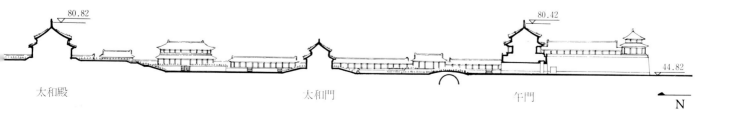

出現變化而避免呆板與單調的氣氛。

屋面上的垂脊坡度較陡，容易下滑，是建築結構的薄弱環節。爲了解決垂脊滑坡的問題，在垂脊下端釘有鐵椿，釘入正心桁上。上面安放垂獸，把鐵椿扣蓋住，所以說垂獸也是有結構功能的裝飾物。

再次，房屋的檐椽是擔當屋面荷重的挑檐構件。在近代新建築中，多用封檐板把椽子遮擋掩飾。但中國古代木構建築的許多地方，不僅對結構構件毫不掩飾，而且加工上令人悅目的圖案花飾，增加了建築裝飾藝術。紫禁城宮殿中的圓椽多畫"龍眼寶珠"、"虎眼寶珠"或"圓壽字"等；方形的飛椽多畫"卍字"、"金井玉欄杆"或"梔子花"等。在重點建築的"椽肚"上，做瀝粉貼金的靈芝、捲草等裝飾，突出了金碧輝煌的氣派。三大殿、後三宮的椽子和飛頭就是這種做法。

另外，雄偉壯麗的"三臺"石雕藝術的設計也是依照實用功能和裝飾藝術相結合的原則。每層臺上周邊的玉石欄杆是爲了防止人在行走時墜下所裝置的安全措施，每塊欄板之間用突出的望柱作爲啣接構件，望柱和欄板的兩端鑿出溝槽狀的榫卯，同時在藝術上使縱橫綫條錯落有致。望柱下伸出的石雕螭首，作用是把臺上的雨水噴得遠些，以免泥水洇污潔白的須彌座。這項設計不僅在承托起三大殿雍容華貴的氣派，而且在功能上、藝術上都有特點。晴天，日光的照射下，層層疊退的白石座上千百個清晰的螭首的投影，猶如一幅色彩明快的水彩畫。雨天，三層螭首的千龍吐水，勝似噴泉，更蔚爲奇觀。

紫禁城宮殿的裝飾藝術的特點是敢於暴露結構，不作遮掩，而且利用結構構件進行藝術加工供人欣賞。因而三臺的排水方法不用暗管而用千龍噴水的辦法供人欣賞。其他如柱頭上的雀替、斗栱、霸王拳等都是具有結構功能又有雕刻藝術的裝飾構件。

陰陽五行學說在紫禁城宮殿中的體現

中國古代的陰陽五行學說產生很早，著名的醫學典籍《黃帝內經》中稱"陰陽者，天地之道也"，認爲一切事物都應分析爲互相對立、互相依存的陰陽兩面。譬如：方位中的上與下、前與後，數目中的奇數與偶數、正數與負數等，均由兩種屬性所組成。它把上方、前方、奇數、正數歸納爲"陽"，下方、後方、偶數、負數歸納爲"陰"，認爲在複雜的萬物中，每樣事物都包涵着陰與陽的對立統一，所以《內經》中把陰陽二字看成是"萬物之綱紀也"。

紫禁城的設計中也可體現到陰陽之說的運用。在紫禁城的外朝和內廷兩大部分中，外朝屬陽，內廷則爲陰。因此外殿的主殿佈局採用奇數，稱爲五門、三朝之制。而內廷宮殿多用偶數，如兩宮六寢，兩宮即乾、坤兩宮（交泰殿係後來增建的），六寢即東西六宮，都用偶數，就是這個原因。

陰陽學說中還有"陽中之陽"與"陰中之陽"之說。太和殿爲"陽中之陽"，乾清宮則爲"陰中之陽"，因而這兩座大殿既有相同之點，又有相異之處。屋頂均用重檐廡殿式，室內天花正中均裝有藻井，殿前均設御路，丹墀上均陳設日晷、嘉量等，這是"陽中之陽"與"陰中之陽"的共同點。但是外朝與內廷又有所區別，如乾清宮前半部的基臺用須彌座和白石鈎欄，而北部則爲青磚臺基，上面不用鈎欄而用低一等級的琉璃燈籠磚。這與外朝白石三臺迥然不同。這就是"陽中之陽"和"陰中之陽"的區別。

古代建築的設計，不僅取用了陰陽之說，還運用了五行之說。

"五行"二字在《尚書‧甘誓》篇已有記載。《周書‧洪範》篇中更具體地說明了五行的性質，並列出其次序——水、火、木、金、土。"五行"是人們在生活實踐中把最常接觸的物質分析歸納爲五大類。如方向中有東、南、西、北、中五方；色彩中有青、黃、赤、白、黑五色；音階中有五音，人體中有五臟，以及其他五味、五穀、五金、五氣等。爲清眉目，現將五行和建築有關的主要事物列表於下：

具體事物 ＼ 五行類別	木	火	土	金	水
方位	東	南	中	西	北
五氣	風	暑	濕	燥	寒
生化過程	生	大	化	收	藏
五志	怒	喜	思	憂	恐
五音	角	徵	宮	商	羽
五色	青	赤	黃	白	黑

　　上表五色中的青色即綠或藍色，爲木葉萌芽之色，象徵溫和之春，方位爲東，所以紫禁城東部的某些宮殿，如文華殿原爲太子講學之所，所以以前用綠色琉璃瓦頂，明嘉靖時因用途改變，才改用黃頂。清代乾隆年間所建的南三所，係皇子的宮室。由於幼年屬於五行中的“木”，生化過程屬於“生”，方位在東方，故用綠色瓦頂。而太后、太妃的生化過程屬於“收”，從五行來說，屬於“金”，方位爲西，所以從漢代開始，把太后宮室多放在西側。歷代宮殿的建築均沿襲這個佈局。紫禁城宮殿中的壽安宮、壽康宮、慈寧宮，都佈置在西部，也是依照這個理論營建的。

　　與紫禁城同時建成的社稷壇，體現五行中的五色最爲明顯。它不僅在基壇上做出表現方位的五色土，而且壇的四周矮牆也按五行中的顏色做出各色的琉璃瓦頂，東方爲青藍顏色，南方爲赤色，西方爲白色，北方爲黑色，中央爲黃色。這樣佈置體現了古代五行中方位和色彩的關係。

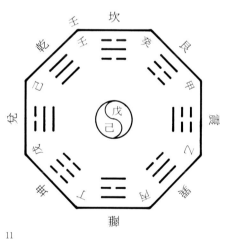
11

順序號	名稱	簡捷畫法	表示自然物	表示方位
1	乾	乾三聯	天	西北
2	坎	坎中滿	水	正北
3	艮	艮覆碗	山	東北
4	震	震仰盂	雷	正東
5	巽	巽下斷	風	東南
6	離	離中虛	火	正南
7	坤	坤六段	地	西南
8	兌	兌上缺	沼澤	正西

12

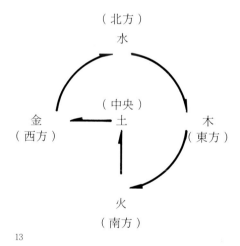
13

11. 八卦示意圖
12. 八卦示意表
13. 五行相生圖

　　陰陽五行學說如用符號來表示：“—”代表陽，把—折爲二，即“— —”，代表陰，用這兩種綫段排列三行，可以組合爲八種形式，用以表示八種方位，同時還可以表示自然中的天、地、水、火、山、澤、風、雷八種現象。以八個符號爲基數，還可以排列出八八六十四種組合，因此把這個記錄符號稱爲“八卦”。八卦的八個方位（乾、坎、艮、震、巽、離、坤、兌）比五行的四個方位（木、火、金、水）增加了四個斜角方位，即所謂四正四偶，合爲八方。風和水本來是建築設計中所要考慮的課題，從日照、風向安排建築朝向，儘量做到冬季背風向陽，夏季逆風納涼，才是好的方位。所以在相地時多選擇背山面水的環境。紫禁城的形勝也是如此。從宏觀規劃來說，北京北依太行（燕山），東臨滄海（渤海），北高南低；對日照與排水都極有利。以紫禁城自身而言，北部地平要較南部高一米多，爲了使宮殿前後

27

出現背山面水的形勝，在城後堆出萬歲山（景山），在城前挖引爲金水河，既美化了宮前環境，又利於排洩雨水。這是和中國古代建築中重視水的來龍去脈的環境設計思想是相符的。那就是在風水上要求水來自乾方，出自巽方。因此紫禁城裏的內河才自西（乾方）引入，沿內廷宮牆之外的西側逶迤南行，至武英殿西側轉向東行，進入外朝的太和門的前方，自西向東而行。其出口在紫禁城的東南，屬於八卦中的巽方。這條河的命名也與五行相聯繫，五行中金爲西方，又因這條河位於紫禁城內，因此稱爲內金水河。

五行學說中的五色、五志和紫禁城中的建築色彩也有很大聯繫。在五行學說中赤色象徵喜，所以紫禁城的宮牆、檐牆也都用紅色，宮殿的門、窗、柱、框也一律用紅色，而且是銀硃紅色。坤寧宮的室內紅色更爲鮮明，朱紅壁板上的"囍"字用瀝粉貼金。可見紫禁城建築色彩的運用受五行學說的影響之深。此外，在建築上能夠使用朱紅顏色的就只有親王府邸和寺廟了。而平民建築的門柱多油黑色，只是在過年時貼紅對聯，結婚時用紅喜字、紅信箋、紅服飾而已。

紫禁城南門——午門，不僅城臺外牆、柱桓門窗爲紅色，其彩畫也與衆不同。一般的彩畫，由於與下架油飾的赤紅暖色對比在檐下多用青綠的冷色，而午門位於紫禁城的正南方，從五行方位上屬於火，所以午門用以赤色爲主"吉祥草三寶珠"的彩畫。根據正北方向，相應五行中屬水的說法，而把紫禁城中最北面的建築裝飾，即欽安殿後面正中的鈎欄板雕爲波濤水紋，其他仍爲穿花跑龍。

其次，五行中的黃色處於中央戊己土的部位，而五行中的土爲萬物之本，金黃顏色象徵富貴，所以帝后的服飾也多用金黃色。清代以"黃馬褂"賜給功臣，作爲最高嘉獎；絕大多數宮殿的瓦頂也皆以黃色釉瓦葺之，也是這個道理。

14. 正陽門外景

15. 大淸門外景（淸末時拍攝）

16. 鼓樓、鐘樓側景

17. 北京城中軸綫主要建築位置圖

14

16

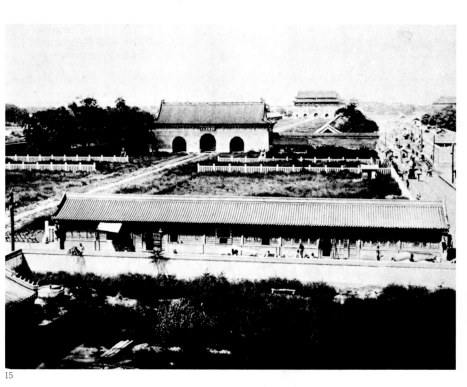

15

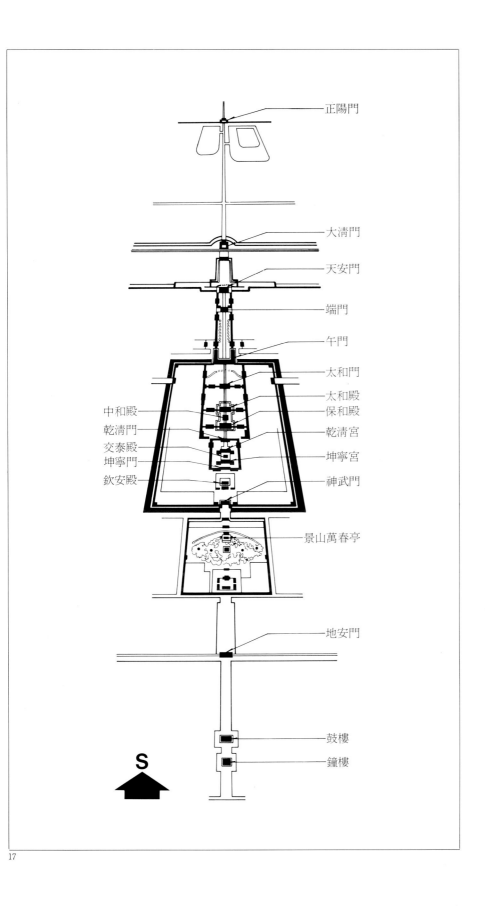

正陽門

大清門

天安門

端門

午門

太和門

中和殿 太和殿

保和殿

乾清門

乾清宮

交泰殿

坤寧門 坤寧宮

欽安殿

神武門

景山萬春亭

地安門

鼓樓

鐘樓

S

紫禁城主要建築

紫禁城

城池

紫禁城，是明、清兩代京城皇城內的宮殿，平面呈長方形，南北長九百六十一米，東西寬七百五十三米，周圍廣袤三千四百二十八米，佔地面積達七十二萬三千六百多平方米。

紫禁城的城池，包括城垣、城門樓、角樓、護城河和一些守衛房舍，防衛設施嚴密、牢固。

紫禁城的城垣，高七點九米，底面寬八點六二米，頂面寬六點六六米，上下有明顯的收分。頂部外側築有雉堞，是古代城防的垛口。內側壘砌宇牆，牆下每隔二十米左右留一個返溝道嘴，以宣洩雨水。紫禁城的城垣，採用了外包砌城磚，牆心夯土墊實的做法，但又與普通城牆的外皮逐層縮磴不同。它的外皮先用三進城磚作擋土牆，而面磚則乾擺灌漿，磨磚對縫，顯得平整光滑，精細堅實。每塊城垣的面磚，長四十八厘米，寬二十四厘米，高十二厘米，重達二十四公斤，共用磚約為一千二百多萬塊，都用的是山東臨清窰的澄漿磚，質地堅硬。明代嘉靖年間，每塊澄漿磚的價錢是白銀二分四釐，從山東運到京城還得多加四釐運費，故城垣所耗費，僅面磚一項就需要白銀三百萬兩。另外，每工每日只能磨磚二十塊，擺砌的速度也慢，這一千二百多萬塊城垣面磚要比普通城磚的砌築多費二十萬多工日。

紫禁城的四面有四座城門，上建城門樓閣。南為午門，北為神武門，東為東華門，西為西華門。每座城門樓下的墩臺，都用白灰、糯米和白礬等作膠結材料，十分堅固耐久。墩臺的中間，用磚砌出券門。墩臺的兩側，各有磋礫路面的馬道，轉折而上，通達城垣的頂面。

四座城樓中，最壯觀的是午門。午門的墩臺，平面成整齊的"凹"字形，臺高十二米。臺下正中有三個券門。文武百官從左門出入，皇室王公從右門出入；只有皇帝祀祭壇廟或征出入紫禁城時，才使用中央的券門。臺的兩翼有掖門，所以人們稱午門的門洞是"明三暗五"。午門的門樓，建成於明永樂十八年（1420年）。重修於清順治四年（1647年）和嘉慶六年（1801年）。正中的門樓，面闊九間，（長六十點零五米），進深五間，（寬二十五米），在建築佈局中達到了古代殿堂中"九五之尊"的最高等級。上覆重檐廡殿頂，自城臺地面到脊吻，高達三十七點九五米，是紫禁城內最高的建築。城臺上兩側，各設廊廡十三間，在門樓兩翼向南排開，俗稱雁翅樓。在雁翅樓的兩端，各設一座重檐攢尖頂的闕亭。整個城臺上的建築，三面環抱，五峯突出，高低錯落，主次相輔，氣勢雄偉，有"五鳳樓"之稱。午門前，有一個很大的廣場，每遇皇帝頒朔（每年十月初一頒發第二年的曆書）宣旨及百官常朝，都俱集於此。國家征討，凱旋還朝進獻戰俘時，皇帝還親臨午門受獻俘禮。

神武門是紫禁城的北門。明永樂十八年建成的時候，名曰玄武門。到了清代，因為同康熙皇帝玄燁"名諱"，而改名為神武門。門樓五楹，重檐廡殿頂，內陳鐘鼓，用以起更報時。清代每逢大選秀女，都在神武門內進行。

紫禁城東西兩側，分別是東華門和西華門。門外置下馬碑，鐫刻有"至此下馬"的滿、蒙、漢、回、藏五種文字。東華門，平時是朝臣及內閣官員進出宮城的地方，除了皇帝的殯宮、神牌經此門出入外，皇帝一般不使用它。皇帝和后妃由京西苑圍還宮，走的是西華門。

紫禁城城垣上四隅，各矗立一座角樓。在古代城堡中，角樓是供登臨瞭望的防衛性建築。但明、清時期紫禁城上的角樓，裝飾意義比較大。角樓的中央，是一個三開間的方形亭樓，四

18

18. 清代進出紫禁城之腰牌

19. 神武門外望景山（1900年時攝）

20. 午門外景

21. 宋畫《黃鶴樓圖》

22. 宋畫《滕王閣圖》

出抱厦，順城垣方向的兩面要比城垣轉角盡端的兩面伸長一些。這樣旣富於平面佈置的變化，又同城垣的地位相協調呼應。從立面造型上，角樓模仿的是宋畫中的黃鶴樓和滕王閣，結構結合精巧，在最頂部十字脊鍍金寶頂以下，有三層檐，七十二條脊，上下重迭，縱橫交錯，造型玲瓏。

　　紫禁城城垣的外圍，有一條五十二米寬的護城河，深達六米，陡直的駁岸都用條石磊砌，因此俗稱爲筒子河。清代，在東、西、北三面的護城河內側，還建有守衛圍房七百三十二間，警衛森嚴，一般人無法接近。

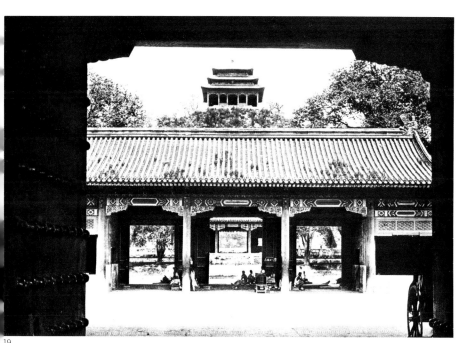

19

21

22

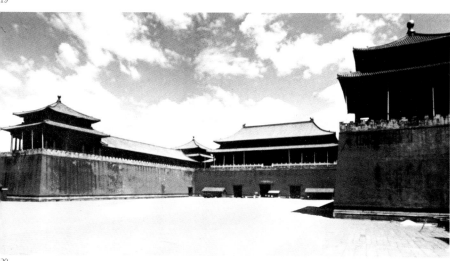

20

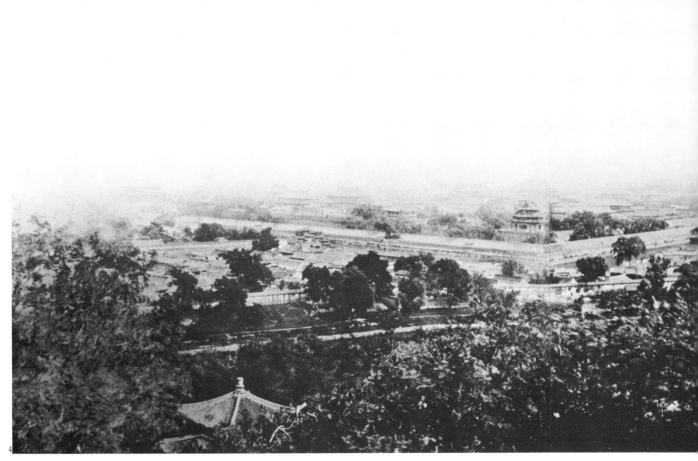

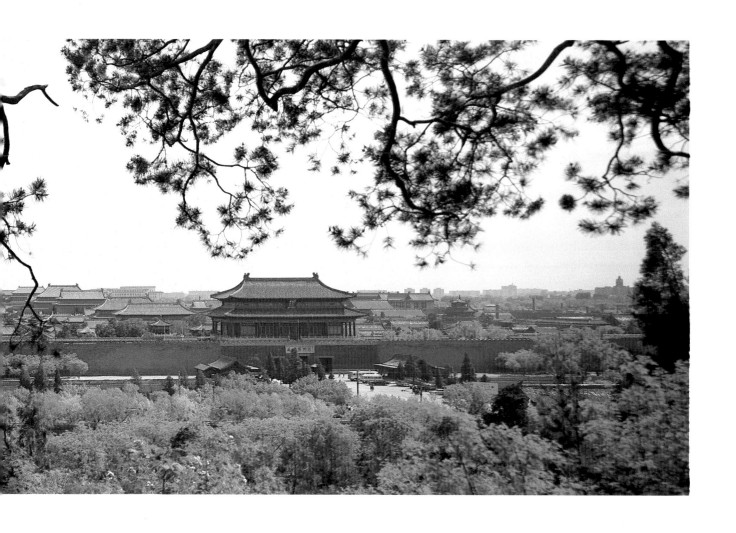

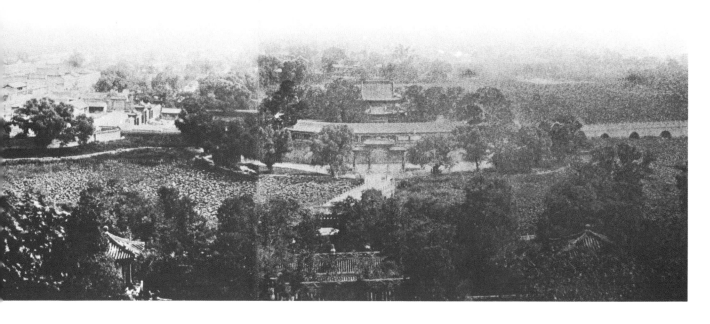

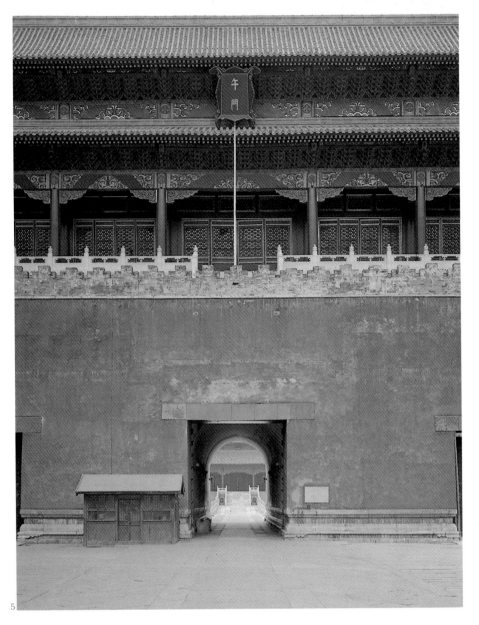

5

3.從景山南望紫禁城宮殿

4.一九○○年時紫禁城外觀

5.午門正面　6.午門雁翅樓迴廊

　　午門是紫禁城的正門,建於明永樂十八年(1420
年),順治四年(1647年)重修。午門左右城牆向
前伸出成凹形,它是以一座重檐九間的正樓和東西
各兩座闕亭相連而成,形如雁翅,俗稱五鳳樓。

　　清代每逢戰爭凱旋,皇帝要御午門舉行受俘禮。
並規定每月初五、十五、廿五日是常朝的日子。是
日,如皇帝御殿,羣臣在太和殿前行禮、奏事。如
皇帝不御殿或不在京,王公大臣到太和門外、王公
以下的官員只在午門前御路兩旁分東西班坐班,如
果沒有大事,糾儀官查過班後,王公等從午門出來,
大家即可散去。

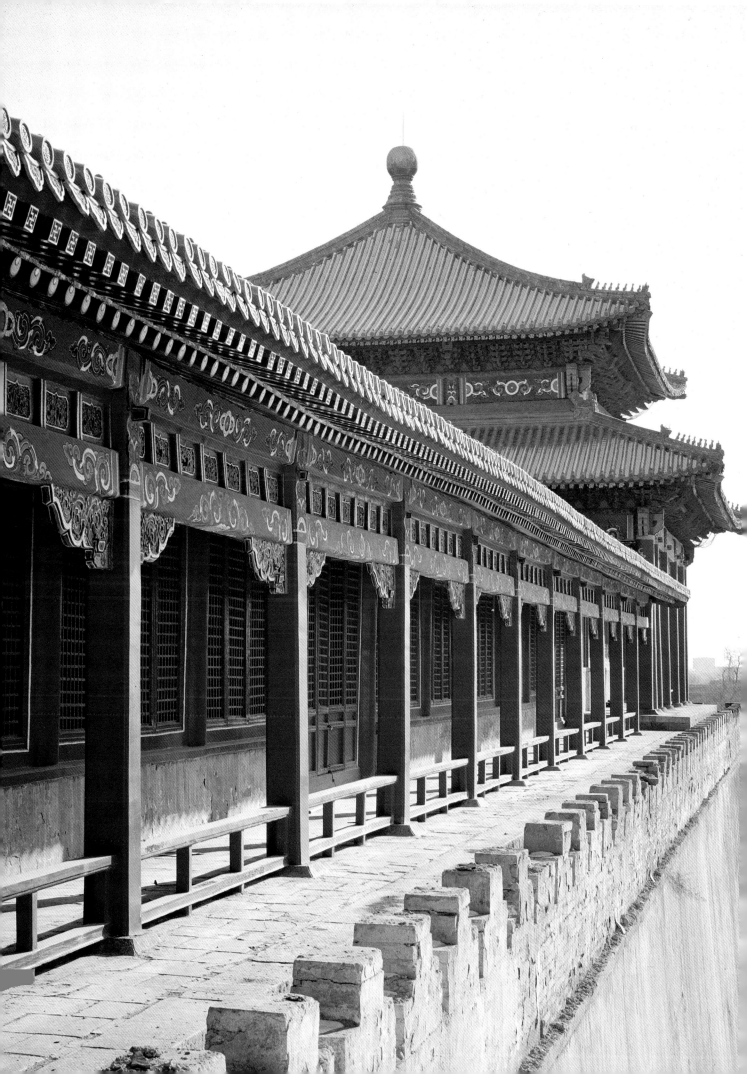

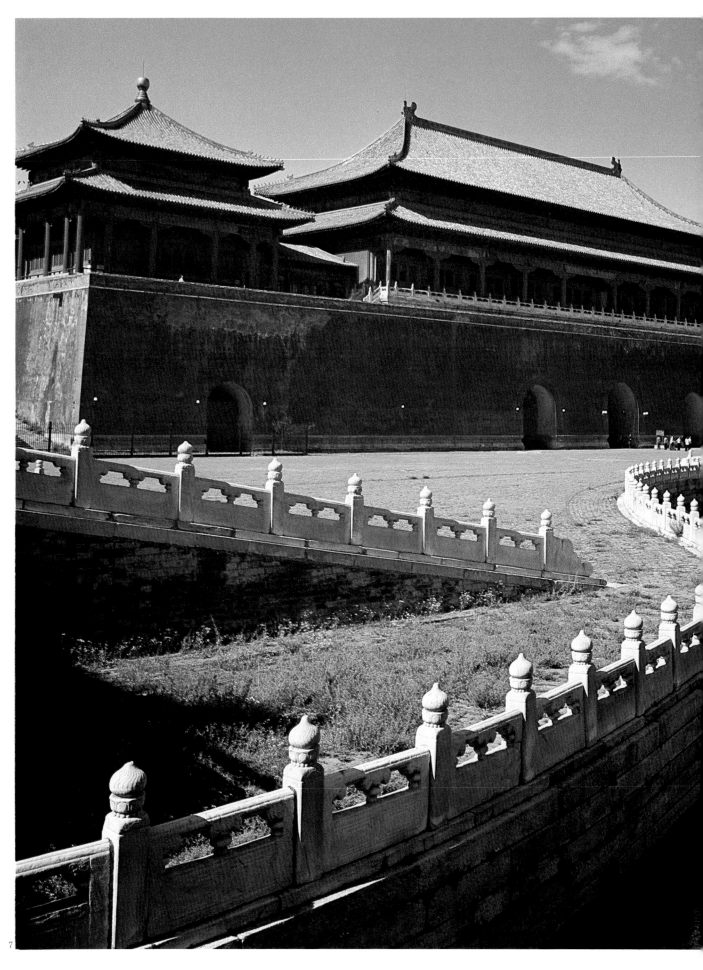

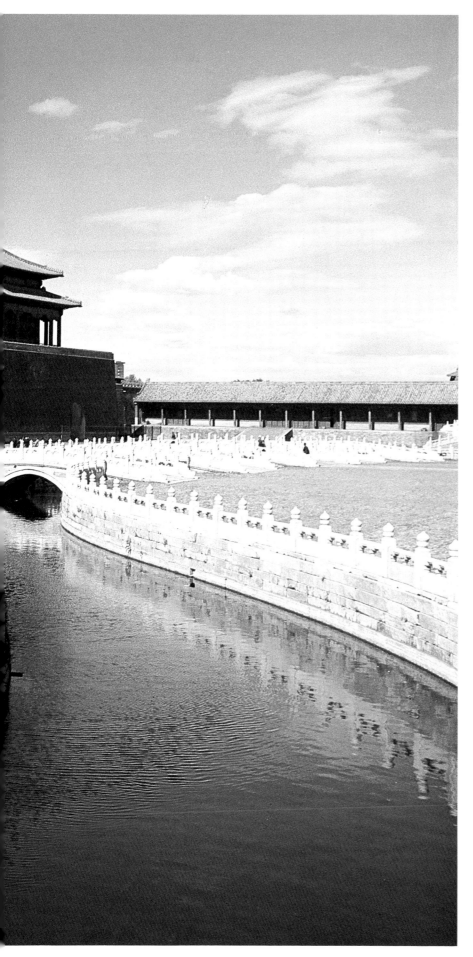

7.南望午門城樓

　　午門共有五個門洞，當中的正門，只有皇帝才
能出入。皇后在成婚入宮時可以走一次，再是殿試
的時候，宣佈中了狀元、榜眼、探花三人出來時走
一次。宗室王公、文武官員只能走兩側門。東西兩
拐角處左右矩形洞，平時不開，只有在大朝的日子，
文東武西，分別由掖門出入。再是殿試文武進士，按
會試考中的名次，單數走左掖門，雙數走右掖門。另
外，明朝廷處罰廷杖大臣即在午門前的御路東側舉
行。

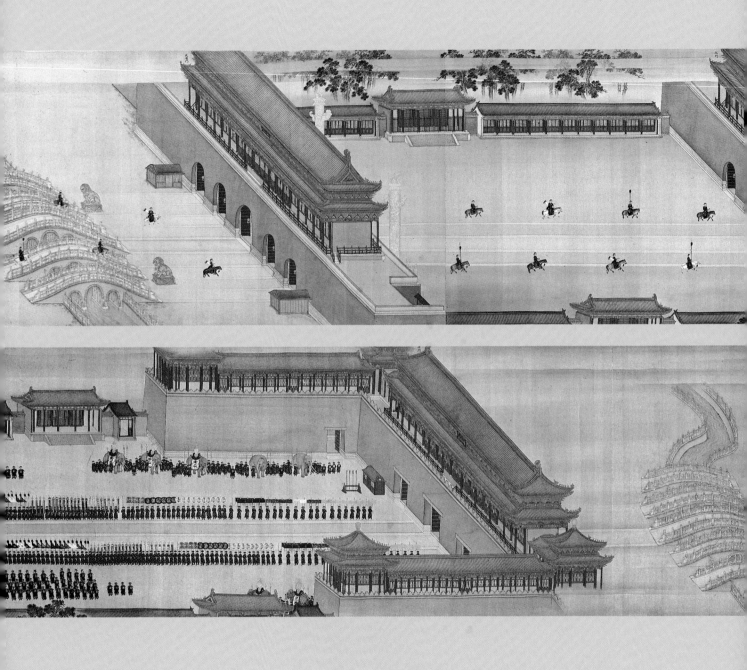

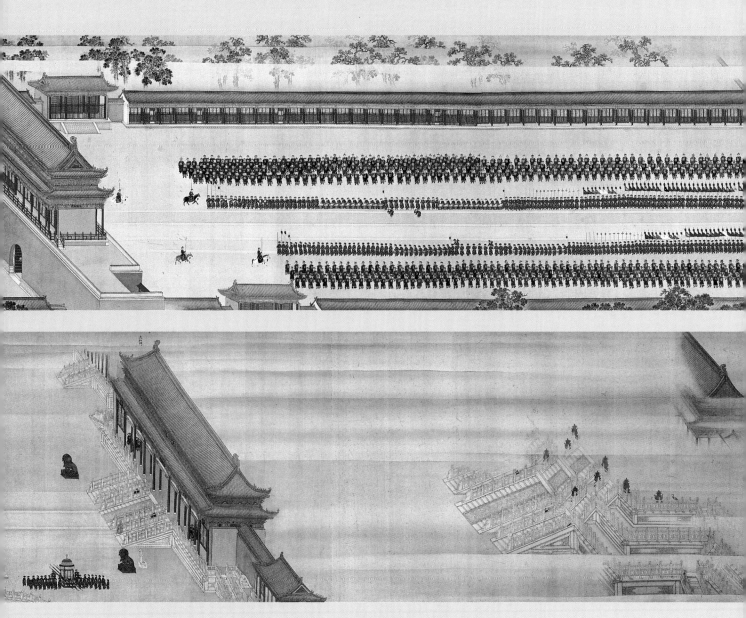

8.《康熙南巡圖》局部（清·王翬等·故宮博物院藏）

康熙在位六十一年間，曾六次巡視江南。王翬等繪製的《康熙南巡圖》是第二次南巡的記錄。第二次南巡是在康熙二十八年（1689年）正月初八起鑾離京，二月初九日到達浙江杭州，三月初九日回到北京。《康熙南巡圖》共十二卷，第十二卷是描繪康熙南巡歸來回京進宮的盛況。

畫卷首先是"瑞氣蔚葱，慶靄四合"的太和殿，接着是太和門、金水橋和午門。整個紫禁城內，除太和門前有三十餘人侍候着一頂乘輿外，別無其他人物，寂靜、空闊的情景，更顯得皇宮的康穆。午門之外至端門內，整齊地排列着四列隊伍，前面兩列是鹵簿，後面兩列是在京各部院王公大臣，等候康熙歸來。

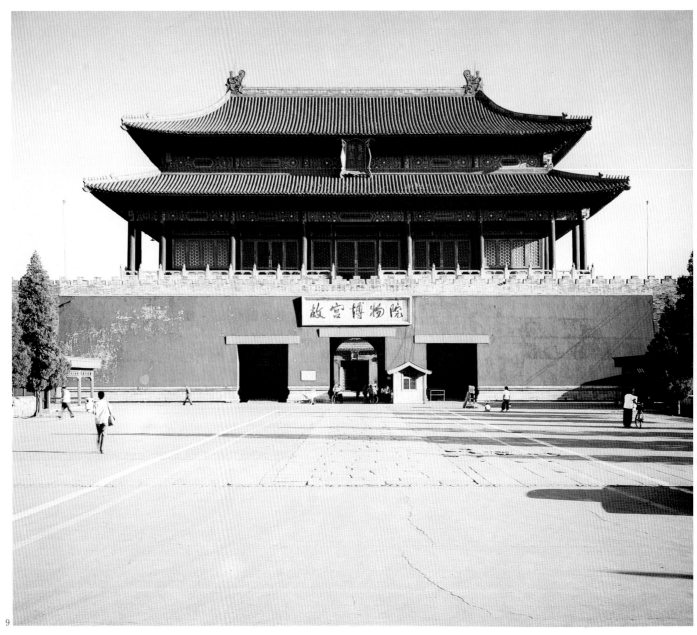

9

9. 神武門正面

　　神武門是紫禁城的北門，建成於明代永樂十八年（1420年），原名玄武門，清代康熙年間重修後改名神武門。

　　門樓內原有鐘鼓，與鐘樓和鼓樓相應。黃昏後鐘樓鳴鐘一百零八聲，而後起更，起更敲鼓，打鐘擊鼓至次日拂曉復鳴鐘，每日欽天監派員上神武門樓上指示更點。清代選秀女時，應選女子都進出神武門。

10. 神武門慢道（俗稱馬道）

　　神武門內墩臺的兩側有通道，由地面轉折而上，是通向城樓和城垣頂面的交通要道。紫禁城的城垣、城樓、角樓都是防禦性的建築物，為了車馬護軍通行方便，通道不用階梯式踏跺，而是將大城磚砌築成斜面鋸齒形礓䃰式坡道路面。

10

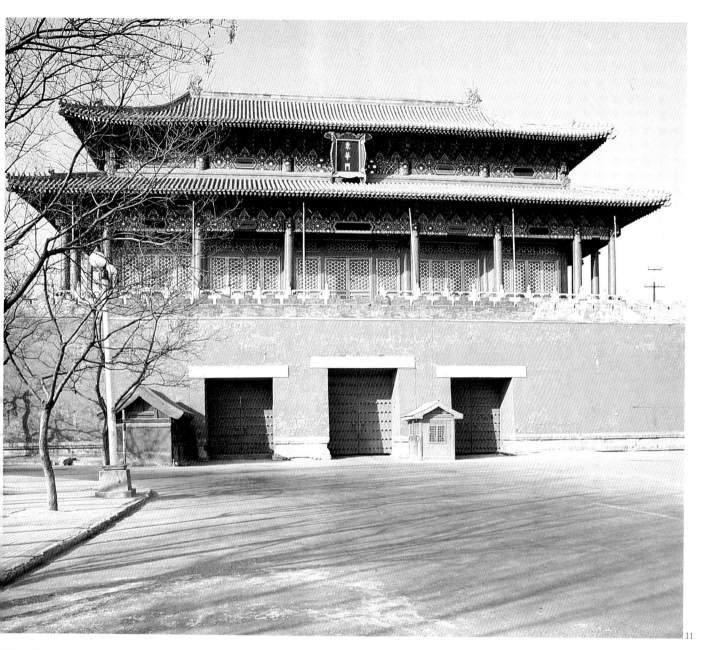

11

12

11.東華門 12.下馬碑

東、西華門都立有這樣的下馬碑。是高約四米，寬約一米的石碑。碑身正背面鑴刻滿、蒙、漢、回、藏五種文字，漢字是"至此下馬"。另午門的左、右闕門外也各有一座下馬碑，碑身正面鑴刻漢、滿、藏三種文字，漢字是"官員人等至此下馬"八個楷書。到達下馬碑前，文官下轎，武官下馬，不得踰越，然後必恭必敬的步入去。這種規定是皇宮門衛森嚴，皇權至上的一種標誌。

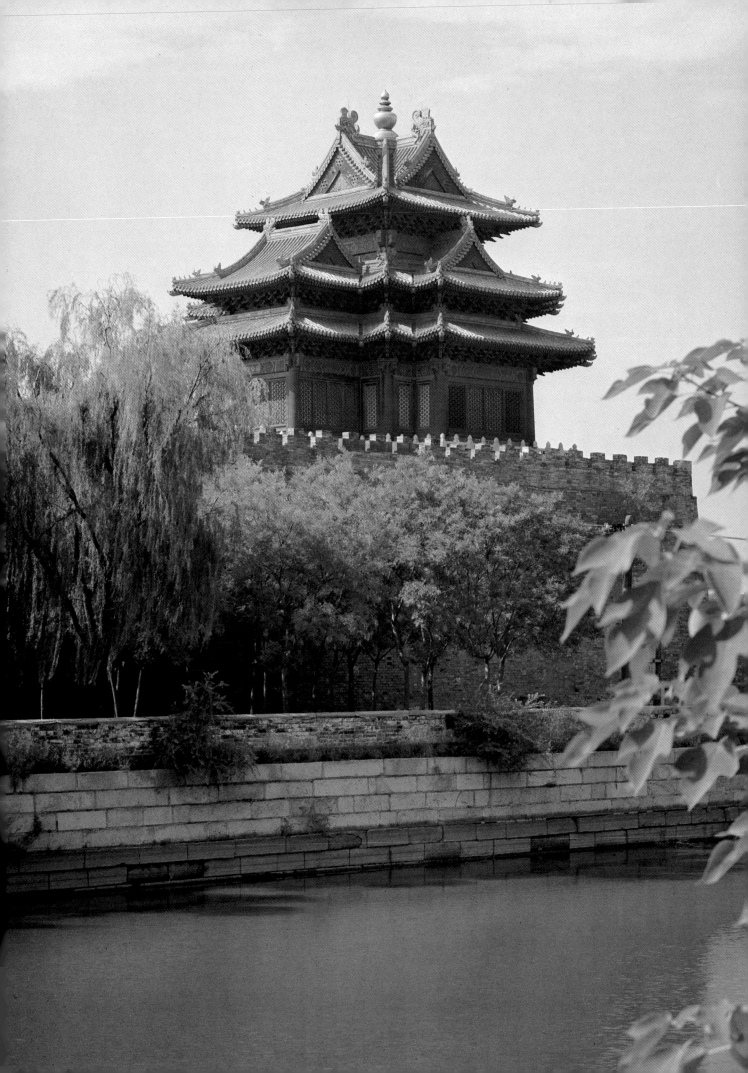

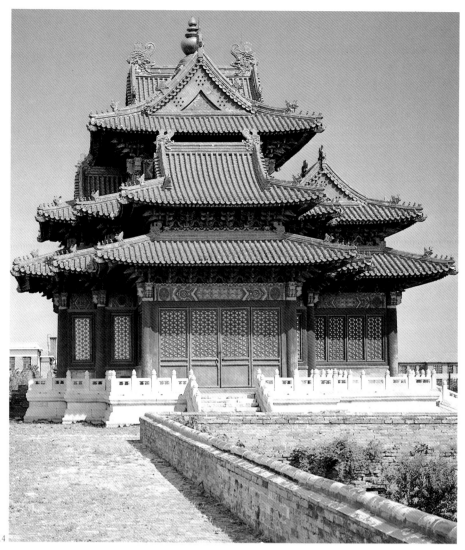

13.外望角樓　14.角樓正面近景　15.角樓局部

　　紫禁城四隅各有一座角樓,作為瞭望警戒之用。角樓平面呈曲尺形,屋頂是三重檐(三滴水式)。上層檐由四角攢尖頂和歇山式頂組成,四面亮山,正脊縱橫交叉,中安銅鍍金寶鼎。中層檐採用抱厦和亮山相互勾連的歇山頂。下層檐採用半坡頂的腰檐,多角相連的屋頂。角樓屋頂用七十二條脊相啣接,形成縱橫連貫,多角交錯,造型複雜而美觀。而且建築在沉實、簡單、長且平的城牆上,外觀顯得上浮下緊,顏色則下素上彩,這種對比的配置,更增加了角樓的氣勢,是中國古代建築藝術的傑作。

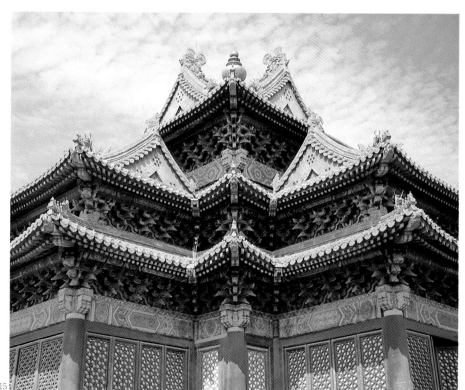

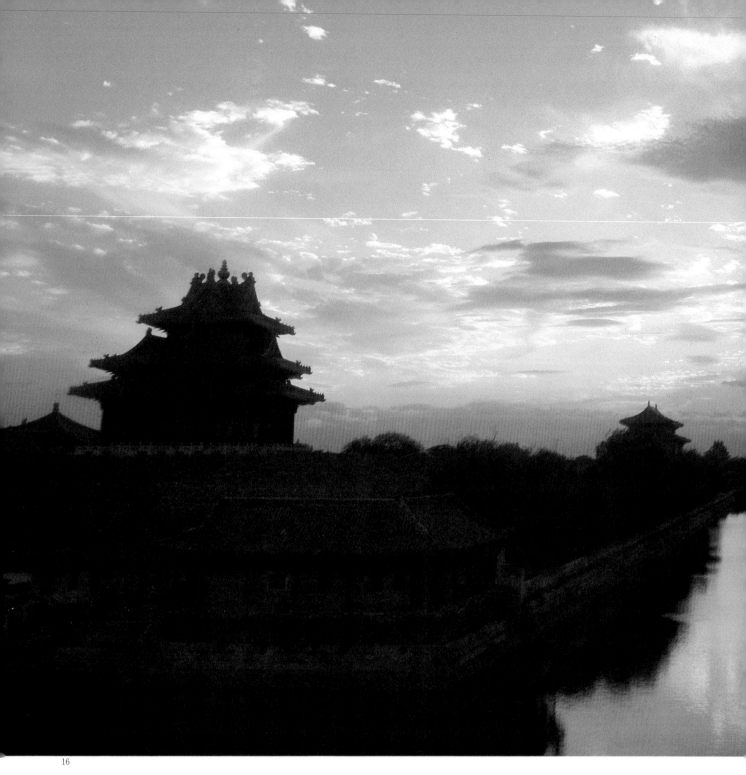

16

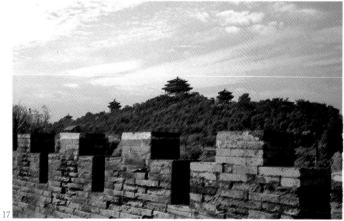

17

16.外望護城河 17.從紫禁城城牆望景山

　　高大的城垣，寬深的護城河是紫禁城衛護的重
要設施。紫禁城背後的景山，成爲紫禁城的屏障。
明、清兩代紫禁城四門都有重兵拱衛，晝夜把守。在
護城河內側和城垣外牆之間，建立守衛系統。明在
紫禁城四周砌築看守紅舖四十座。清中葉後，靠近
護城河內側面向紫禁城，分四組建有連檐通脊的守
衛房舍七百三十六間。紫禁城不僅在城外有巡更制
度，在宮內也劃分幾個大的區域進行搖鈴或傳籌巡
更。

外朝

外朝，是明清兩代皇帝辦理政務、舉行朝會的場所。以座落在紫禁城中軸綫上的三大殿和左輔右弼的文華、武英殿爲主體，再包括沿城牆南緣的辦事機構內閣以及檔案庫、鑾儀衛等大庫。

三大殿，是太和、中和殿和保和殿的合稱。它們佔據了紫禁城中最主要的空間，面積達八萬五千平方米，在建築設計和藝術構思上，以其宏偉的規模、威嚴的氣勢，富華的裝修和神秘的色彩，成爲紫禁城中最突出的建築羣。

三大殿的前引，是太和門。它面闊九間，進深四間，是紫禁城中最雄偉高大的一座宮門。明代，皇帝有時在這裏受理臣奏，下詔頒令，稱爲"御門聽政"。每當皇帝出紫禁城午門，也先由宮裏乘輿到此，而後改乘鑾輦出城。清朝入關後的第一個皇帝於順治元年（1644年）九月進入紫禁城不久，在這裏頒布了大赦令。

太和門的左右有昭德、貞度二門，同東西兩翼的協和、熙和二門及南面的午門用連排的廡房相互聯繫，圍成一個二萬六千平方米的廣場。廣場上清澈的金水河自西蜿蜒而東，上架五梁虹橋，橋側與河畔砌有潔白的漢白玉欄杆。

三大殿依次修建在同一個高達八點一三米的臺基上。臺基上下重叠三層，俗稱"三臺"。每層都爲須彌座形式，上有漢白玉欄杆。每根望柱頭上都雕有精美的雲龍和雲鳳紋飾。每根望柱下的地栿外側，伸出一個叫"螭首"的獸頭。一到雨天，三臺上的雨水從數以千計的螭首唇內噴出，層層叠落，形成一幅千龍噴水的奇景。

23

三臺的平面，呈"于"字形，面積達二萬五千平方米。前後階陛中間設有雕刻龍雲的御路石，其中以保和殿後的御路石最長。它用一整塊長十六點五零米、寬三點零七米、厚約一點七米的青石雕刻而成，重達二百五十多噸。在三臺南部，太和殿前的丹墀上，陳設了許多雕鑄品。其中，日晷是古代的計時器，以帶刻度的圓石盤上的銅針的陰影來指示時辰；嘉量裏存放着古代容積的綜合標準量器——斛、斗、升、合、龠；銅鑄的龜和鶴，在古代被認爲是祥瑞的動物，象徵江山永固和太平並稱頌皇帝萬壽無疆。在龜和鶴的腹內，還可以燃香，烟從口唇吐出，構造巧妙精細。

由於太和殿是明、清兩代皇帝舉行朝政大典的主要活動中心，皇帝登極、萬壽、大婚、冊立皇后，都在這裏行禮慶賀。所以在建築設計上用重點突出的手法，極力表現其尊嚴高貴，這在我國古代建築中是與長陵稜恩殿規模相似，無獨有偶的最大的木構建築。太和殿面闊九間，外加側廊計十一間，其柱中的通面寬六十點零一米，進深五間，達三十三點三三米，建築面積（按臺基算）約二千三百七十七平方米，全高三十五點零五米，是全國古建築中開間最多，進深最大，屋頂最高的一座宮殿，比正陽門還要高出一米多。殿的立面採用了重檐廡殿頂，它是我國木構建築的一種最尊貴的屋面形式。殿的斗拱爲單翹三昂，也是我國木構建築中出跳最多的。屋面上的走獸數，一般最多的爲九個，這裏又增加了一個"行什"，成爲全國檐角走獸最多的孤例。殿的裝修，採用金扉、金瑣窗。殿的正中是鏤空透雕的金漆基臺與寶座。正對寶座上方，是雕着口銜寶珠的蟠龍藻井，其餘全是金龍圖案的井口天花。寶座後面有屏風和罩翼，寶座兩側有六根盤龍大金柱，金碧輝煌，光彩奪目。

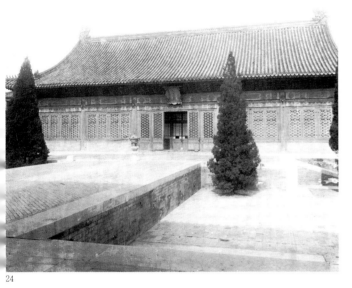

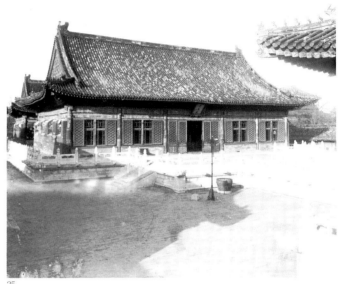

24

25

中和殿位於太和殿後，是皇帝親臨太和殿大典前暫坐之處，在此翻閱表具奏書，接受內閣、內務府、禮部和侍衛等執事人員的跪拜行禮。它的四面均為五間，成正方形，單檐攢尖頂，上具鎏金寶頂，建築輪廓甚為奇特。

三大殿最後面的一座，是保和殿，在清代是皇帝宴請王公、舉行殿試的地方。在建築設計上，它採用了沿續宋、元建築的"減柱造"法式，省去寶座前的六根金柱，爭得較為開闊的空間。屋頂為重檐歇山。殿內裝修、陳設偏重丹紅色，呈現一派榮華富貴的景象。

三大殿前後起伏，變化有致，又有太和門作引導，同時在院落空間的建築組合設計上，也頗具匠心。三大殿的四周，都用門廡環繞，四角是重檐歇山頂的崇樓，殿前有體仁閣、弘義閣，左右陪襯，對稱齊整。太和殿前是一個宏大的廣場。遇到朝典，皇帝開殿，其餘的人只能候立在太和殿外。丹陛上跪伏的是親王，丹墀下沿御路兩旁的十八對刻有官階的品級山後，是文武官員列隊跪拜行禮的地方。稱作"鹵簿"的儀仗隊伍，則從太和殿前向南，往太和門、午門、端門，一直排列到天安門外。

在三大殿這一組建築羣的左右，又建有文華殿和武英殿。這兩座大殿都是工字形的平面，單檐歇山頂，左輔右弼，拱衛着三大殿。

文華殿是皇帝舉行經筵的宮殿。舉行經筵前一天，皇帝到文華殿東的傳心殿向孔子牌位祭告。經筵當天，再從乾清宮乘輿入文華殿升寶座，聽講官進講。

武英殿在明代是皇帝齋居和召見大臣的宮殿。明末農民起義領袖李自成進入北京後，在這裏辦理政務。清代乾隆年間，這裏成為宮廷修書、印書的地方。所印的書，稱為殿本書。

武英殿之南，有三間歇山頂的小殿，即南薰殿，是存放歷代帝王像的地方。這座小殿不僅有明代的木構架與天花藻井，而且保留了明代的彩畫，是建築史上很有價值的實物資料。

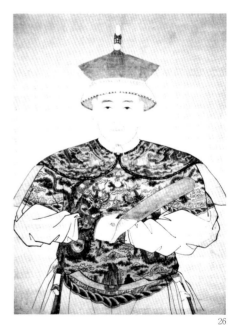

26

23. 品級山

24. 文華殿外景

25. 武英殿外景

26. 清世祖福臨畫像

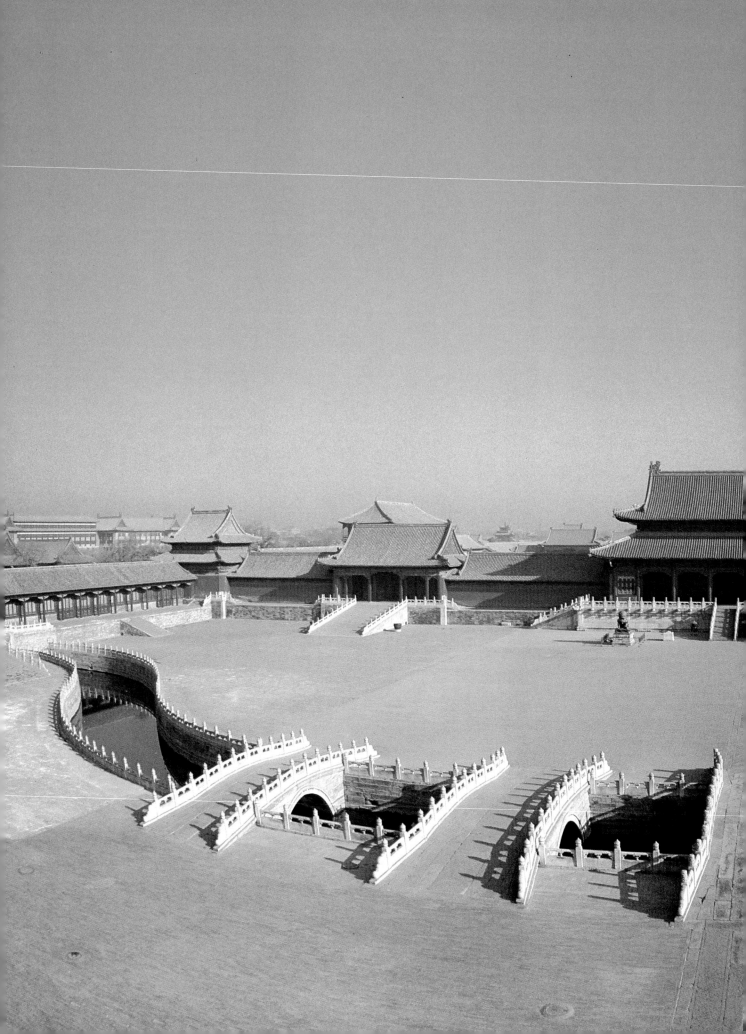

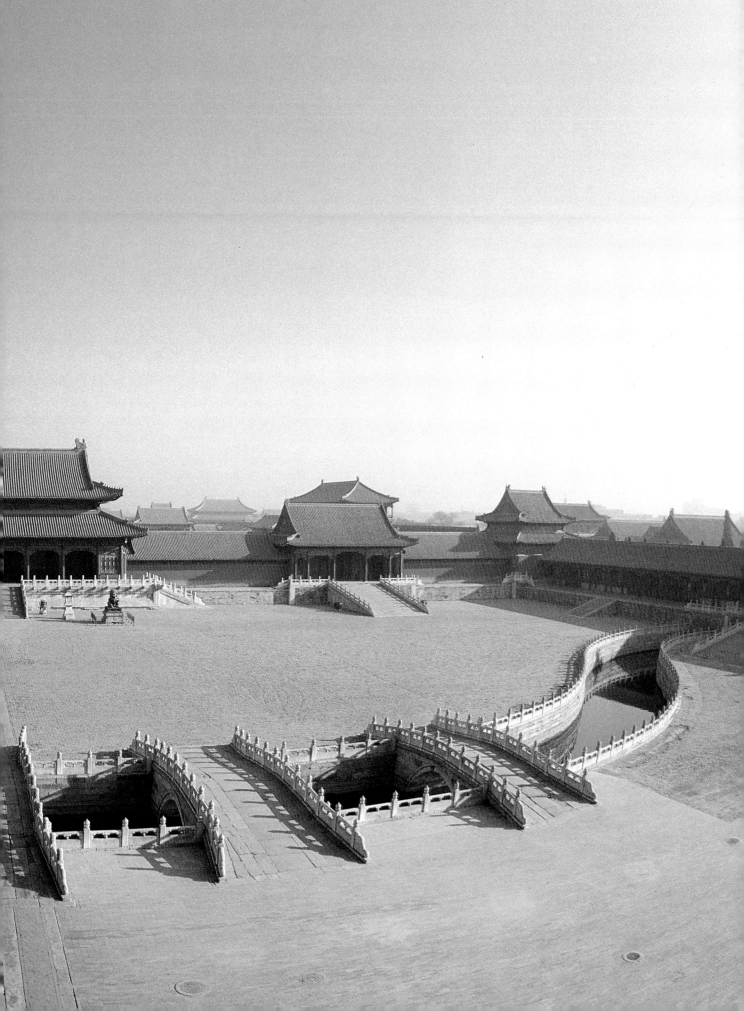

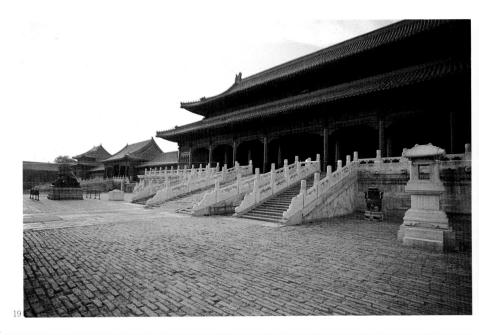

19

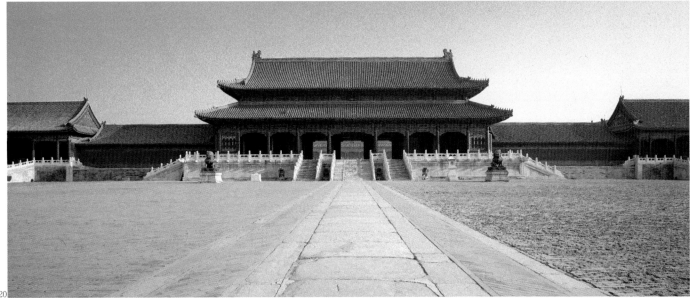

20

18. 太和門廣場及內金水橋

午門內，在規制嚴整的庭院中，一條玉帶形的內金水河從西向東流過，跨過雕欄玉砌的內金水橋，迎面便是雄偉的太和門。太和門明初稱奉天門，後稱皇極門，清初才稱太和門。現所見的太和門是清光緒年間重建的，全高23.8米，是紫禁城內最大、最高、裝飾最華麗的門。

19. 黃昏時分的太和門　20. 太和門正面

明朝規定，文武官員每天拂曉，到奉天門早朝，皇帝也親自來受朝拜和處理政事，叫“御門聽政”。景泰年間，還規定有午朝，在奉天門東廡的左順門（今協和門）舉行，門南即內閣辦事的公署。左順門對面的右順門，明代也是百官奏事之所。清初，皇帝也曾在太和門受朝、賜宴，但“御門聽政”則移至乾清門。在清代，太和門東廡爲稽察欽奉上諭事件處，內閣誥制房和內閣辦事地方；西廡爲翻書房，起居注館和膳房庫。

21.《皇帝法駕鹵簿圖》

（清嘉慶年間繪製，故宮博物院藏）

鹵簿，是皇帝天子的儀仗隊。其制度累代相沿，每有增補，以唐、宋時期最盛。宋神宗時，皇帝的大駕鹵簿，用人多至二萬二千二百多名。清朝鹵簿，承襲明制，雖有所削減，但康熙時也約用三千多人。清朝前期，鹵簿制度有所變動，至乾隆初年才規定下來。據《大清會典》規定，皇帝的儀仗稱鹵簿，皇后、皇太后稱儀駕，皇貴妃、貴妃的稱儀仗，妃、嬪的稱樂仗。皇帝鹵簿有四種，一是大駕鹵簿，規格最高，其次是法駕鹵簿，鑾駕鹵簿和騎駕鹵簿，各有不同用途。朝會是清代宮廷中一項最爲隆重的典禮活動。在舉行朝會儀式的清晨，由鑾儀衛把法駕鹵簿陳列太和殿前。法駕鹵簿由五百多件金銀器、木製的斧、鉞、爪、戟等武器，以及傘、蓋、旗、纛等組成，排列起來，非常壯觀。

此圖爲嘉慶時宮廷畫家所作。爲長卷畫，所陳列鹵簿從天安門起，經端門、午門直達太和殿前。這是其中午門至太和門的一段。

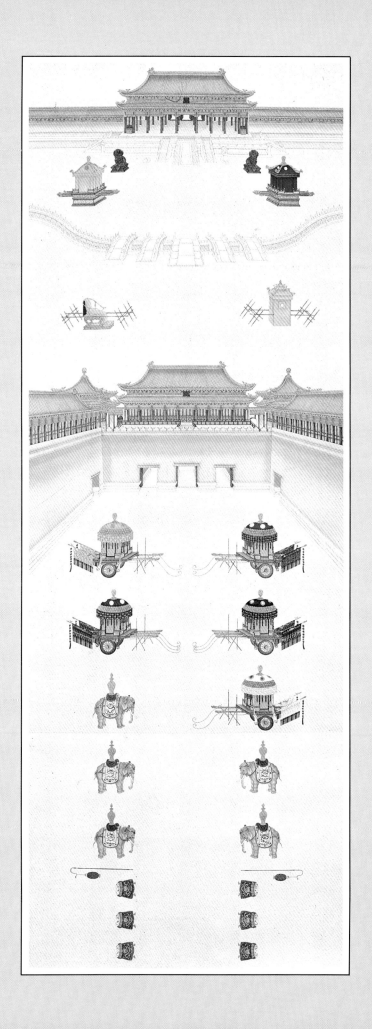

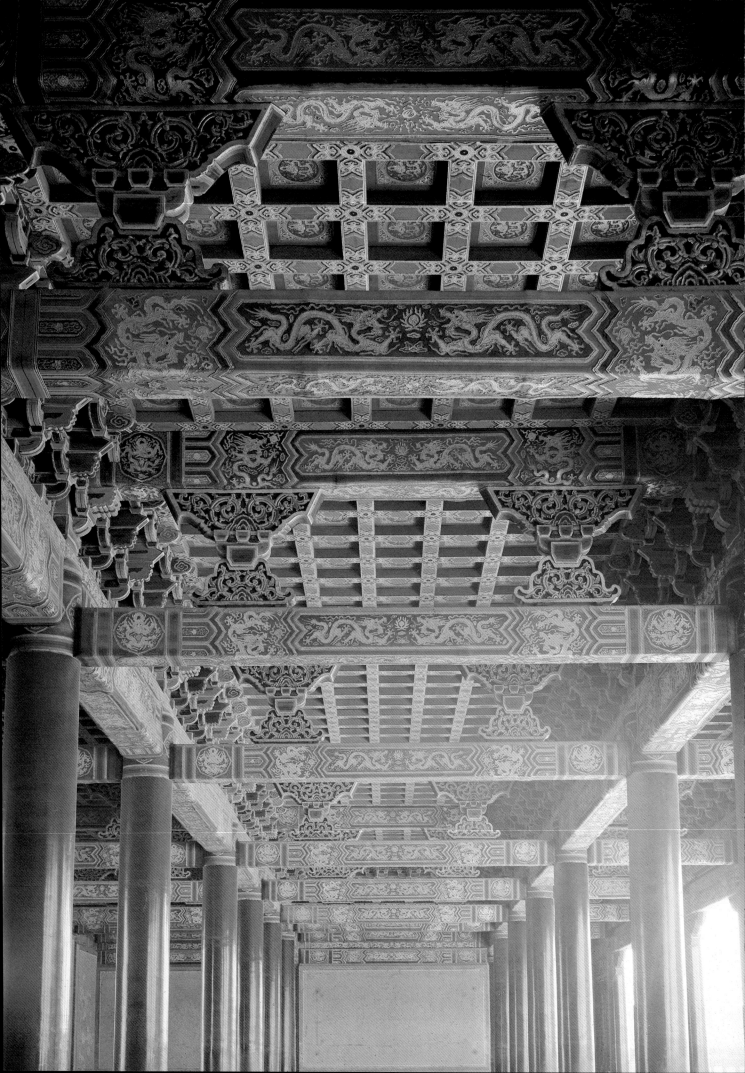

23

24

22.太和門明梁及天花　23.黃昏時太和門前的銅獅
24.太和門前兩座銅獅之一

　　紫禁城內陳設銅獅子,不僅顯耀宮廷的豪華,而
且用以顯示封建君主的"尊貴"和"威嚴"。這些
銅獅分散在六處,每處都是一對。這六處是太和門
前、乾清門前、養心門前、長春宮前、寧壽門前和
養性門前。六對銅獅子以太和門前的一對最大,但
沒有鎏金,其他五對是鎏金的。銅獅造型生動、栩
栩如生。

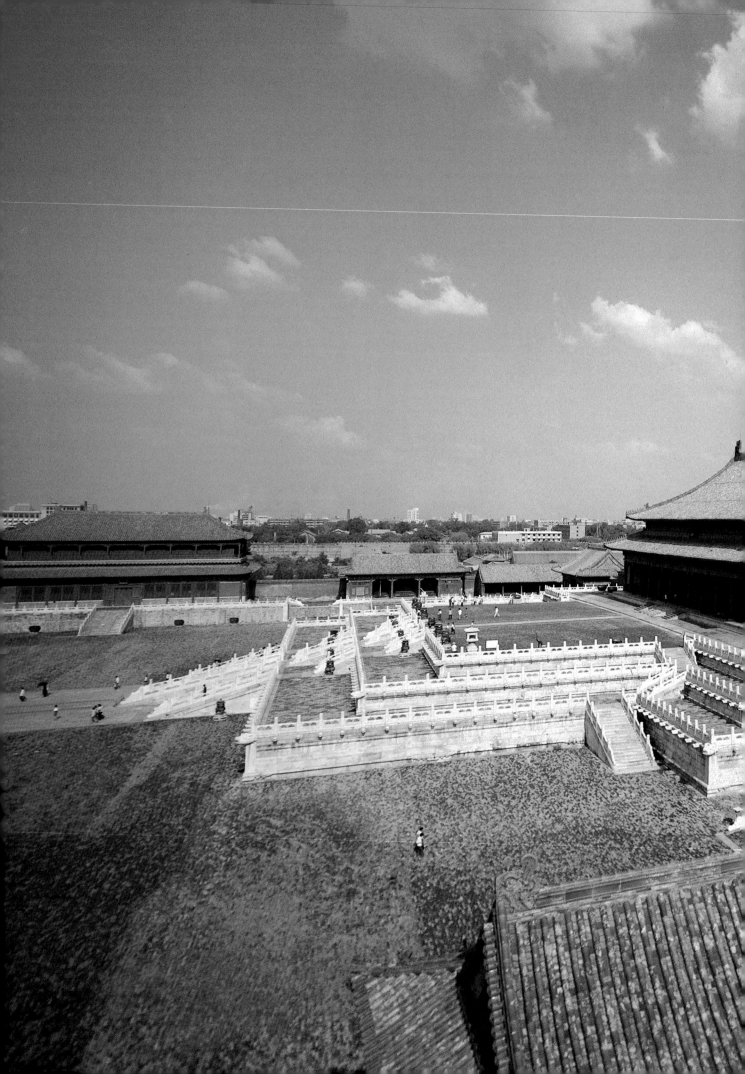

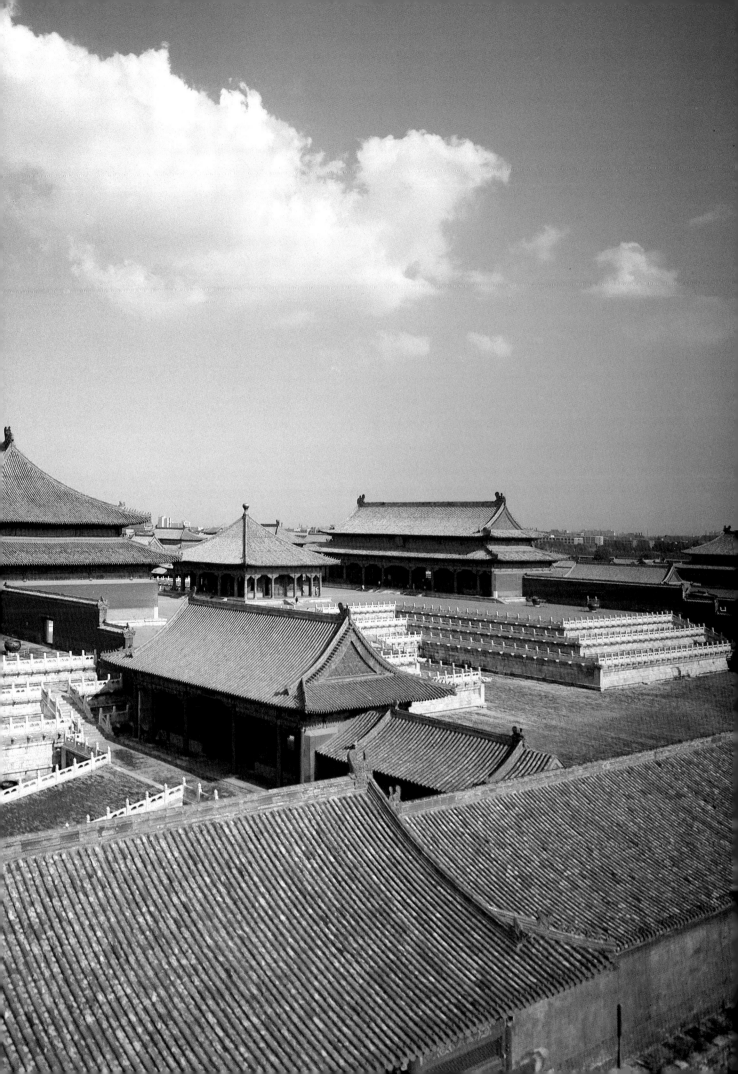

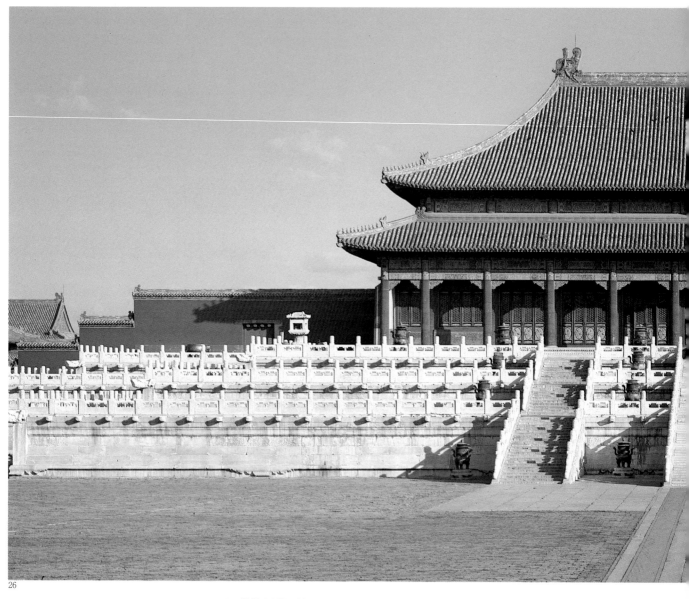

26

25.前朝三大殿全景

　　太和門裏的太和殿、中和殿、保和殿通稱前三
殿，或三大殿，是外朝的中心區域。三大殿的平面
組合，各以太和殿和保和殿爲主，運用傳統一正兩
廂合爲一院的組合原則，圍成兩個封閉的庭院，各
有其獨特之處。但由於保和殿和太和殿同立於一個
崇高廣大的工字形石陛上，兩殿各在一端，在工字
之中加上較小的中和殿，使三大殿凝成一體，使人
在感覺上不似在四合庭院之內。

　　三大殿的造型藝術也是非常講究的。一首一尾
的太和、保和二殿都是矩形平面，而中間佈置一個
較矮小的方亭——中和殿，成馬鞍形，在平面上調
劑兩個矩形平面的呆板；同時在重檐廡殿和重檐歇
山兩殿間出現單檐四角攢尖的鎏金寶頂，使三大殿
造型不同，高度有別；兼且高低錯落的曲綫，在立面
上收到豐富多姿的效果。

27

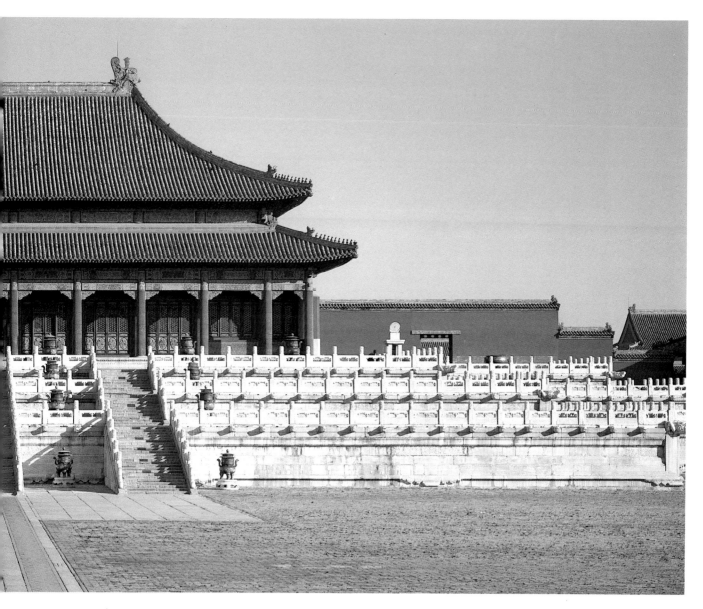

26.太和殿正面全景　27.太和殿匾額

　　明初稱奉天殿。嘉靖年間改稱皇極殿，清初又改名太和殿。太和殿是紫禁城內的最大的殿堂，也是全國木結構古建築中規格體制等級最高的建築。

　　明、清兩朝盛大的典禮都在這裏舉行。主要包括皇帝即位、皇帝大婚、冊立皇后、命將出征，以及每年元旦、冬至和皇帝生日三大節等，皇帝均在這裏接受文武百官朝賀並賜宴等。平時是不使用的。

　　就明朝的元旦朝賀大典來說，場面很大。當日天亮以前錦衣衛、教坊司、禮儀司、欽天監的有關人員、糾儀御史、鳴贊官（司儀）、傳制官及宣表官等要事先進入崗位。大約在日出前三刻時捶一鼓，文武百官在午門外排班站好等候。捶二鼓，由禮部導引入太和殿廣場內東西部，面北而立。這時，皇帝穿禮服乘輿出宮，午門鳴鼓，先到華蓋殿升座。捶三鼓後，中和韶樂奏《聖安之曲》，皇帝升奉天殿寶座，樂止。然後陛下三鳴鞭（用絲製的長有數丈的大鞭，抖起來啪啪作響），文武百官按正、從九品分十八班站好。各有木牌作標誌（清代改用銅鑄品級山）。接着丹陛大樂奏《萬歲樂》，文武百官行四拜禮。大樂止。接下去便是例行公事的進表、宣表、致詞。最後是搢笏（把手裏拿的笏板插在腰裏）鞠躬。三舞蹈，跪，在場軍校等各方面人員一起山呼：萬歲、萬歲、萬萬歲！然後百官起立，出笏。再俯伏，丹陛大樂奏《朝天子》，百官四拜，大樂止。中和韶樂奏《安定之曲》，皇帝降回華蓋殿，典禮完畢。

28

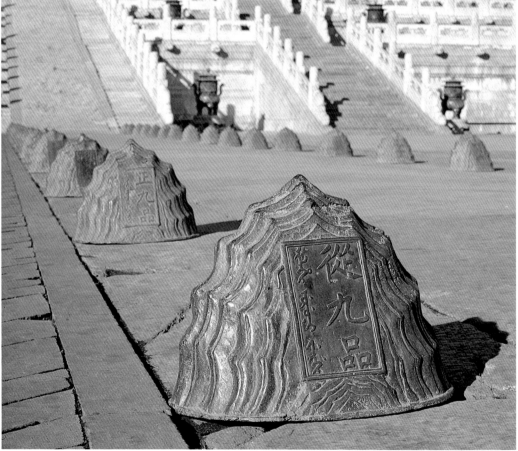

29

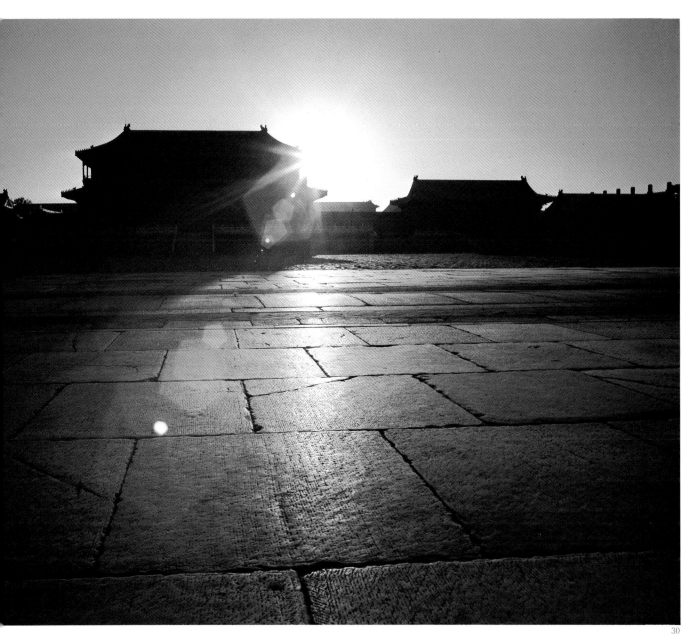

28.太和殿廣場上的儀仗墩
29.太和殿前的銅鑄品級山　30.弘義閣黃昏

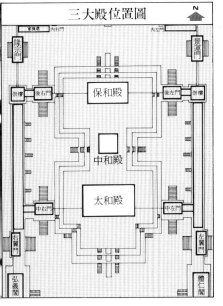

三大殿位置圖

　　位於太和門和太和殿之間，是太和殿廣場，面積三萬多平方米，是紫禁城內最大的廣場。一條以巨石板鋪墁的甬道位於中間，疏朗的廣場裏，除中間甬道兩側嵌入地面的"儀仗墩"以外，別無其他點綴。由於素平的"海墁"磚地與周圍相對較低矮的門廡襯托，更顯得廣場廣闊，中央的太和殿更突出。置身其間，真有一種"天高地寬"的感覺。

　　清代於太和殿舉行重要典禮時，殿前御路兩旁各擺設銅鑄的品級山十八行，自正、從一品起，到正、從九品止，共七十二座，作為文武百官行禮時應站位置的標誌，不得踰越。

　　儀仗墩砌於廣場前墁磚地上，左右各一列，是太和殿舉行大典時，儀仗隊按墩站班的標誌。

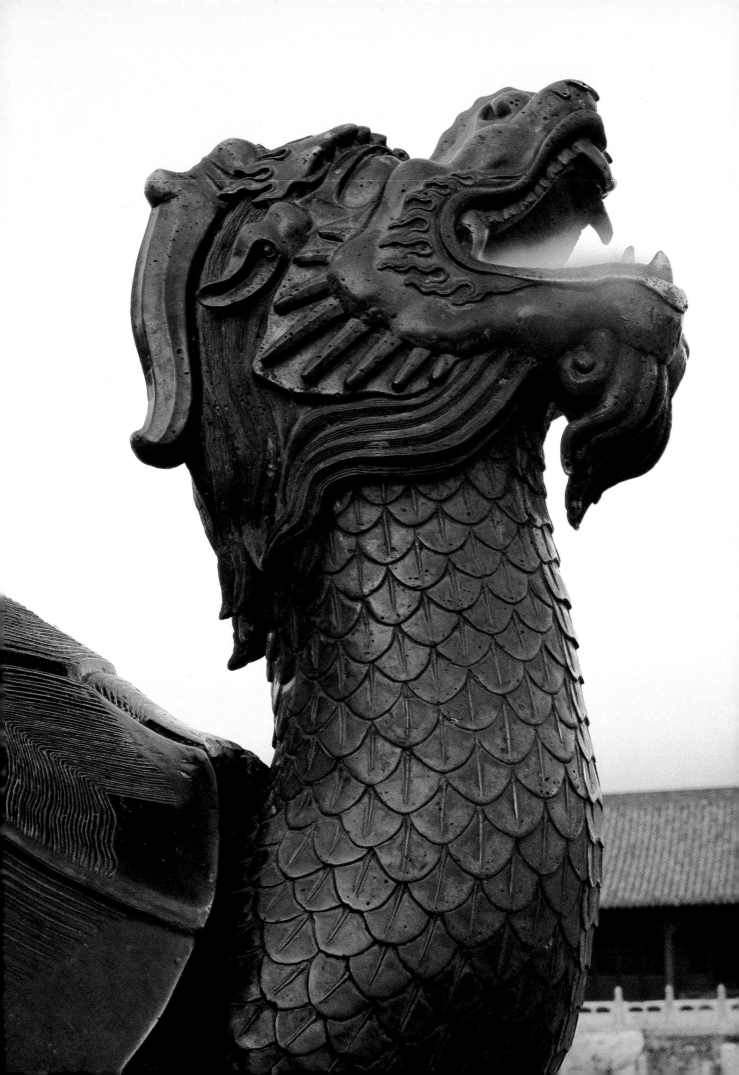

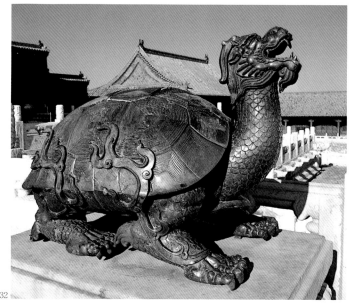

32

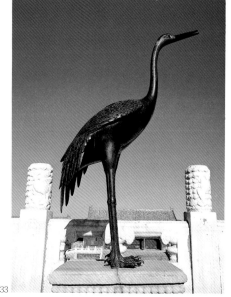

33

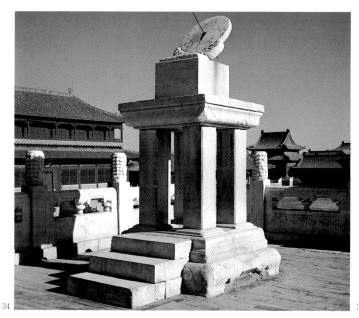

34

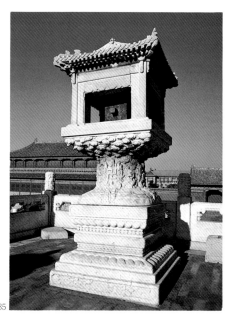

35

31.太和殿丹陛上吐煙銅龜 32.太和殿丹陛上銅龜

33.太和殿丹陛上銅鶴

太和殿前丹陛上陳列有象徵江山永固和一統的銅龜、銅鶴、日晷和嘉量。

銅龜和銅鶴的背項有活蓋，腹中空與口相通。太和殿舉行盛大典禮時，於銅龜和銅鶴腹內燃點上松香、沉香、松柏枝等香料。青煙自銅龜和銅鶴口中裊裊吐出。另大銅爐香煙繚繞，增加了"神秘"和"尊嚴"的氣氛。

34.太和殿丹陛上日晷 35.太和殿丹陛上嘉量

日晷是古代的計時器。石座上斜放圓盤，盤上刻出時刻，中間立銅針，和盤面垂直。利用太陽的投影與地球自轉的原理，看出陰影指出的時刻。

嘉量，銅製鎏金，方形，放在白石亭之中。這是乾隆九年仿照唐代嘉制的象徵性量器。中間有大斗，兩旁有小耳，可以上下使用，斛、升、合三個量具在上面，斗、合兩個量具在下面。經測量結果，斗的容積爲2.82公升。

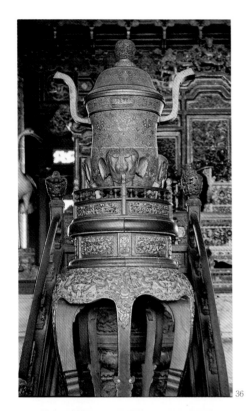

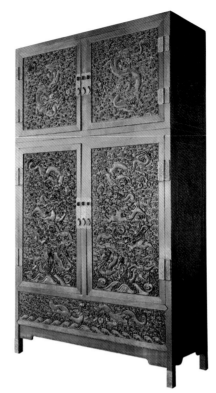

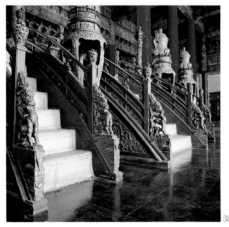

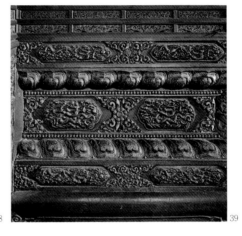

36.太和殿寶座前香爐　37.太和殿內四個龍櫃之一
38.太和殿寶座臺基局部　39.太和殿寶座臺基一角
40.太和殿內景局部

殿內面積兩千三百七十多平方米。它的內外裝
修都極盡豪華。外欂、楣都是貼金雙龍和璽彩畫，寶
座上方是金漆蟠龍吊珠藻井，靠近寶座的六根瀝粉
蟠龍金柱，直抵殿頂，上下左右連成一片，金光燦
燦，極盡豪華。

　　殿內的鏤空金漆寶座及屏風設在有七層臺階的
高臺上。寶座上設雕龍髹金大椅，是皇帝的御座。椅
後設雕龍髹金屏風，左右有香几、香筒、角端等陳
設。寶座前面在陛的左右還有四個香几。香几上有
三足香爐。當皇帝升殿時，爐內焚起檀香，香筒內
插藏香，於是金鑾殿裏香煙繚繞，更加肅穆。殿內
原有乾隆所題匾額"建極綏猷"以及左右聯，1915
年袁世凱篡權稱帝時拆掉。

　　前三朝和後三宮各大殿上的寶座，都是座落在
北京城的中軸綫上的。

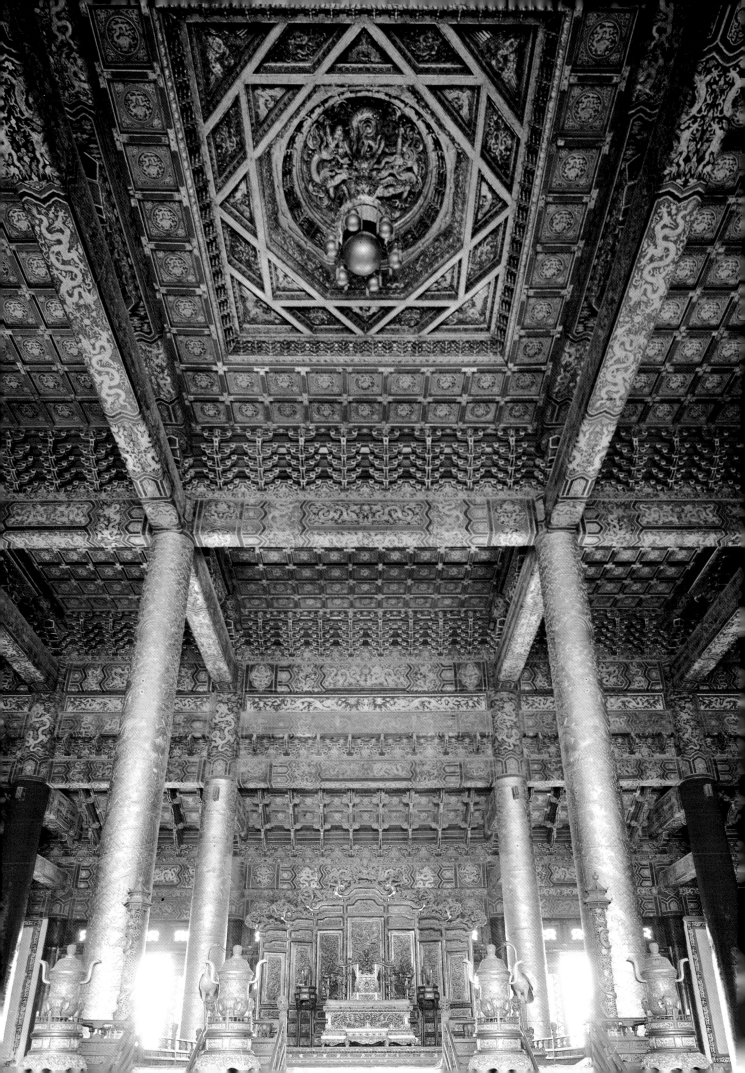

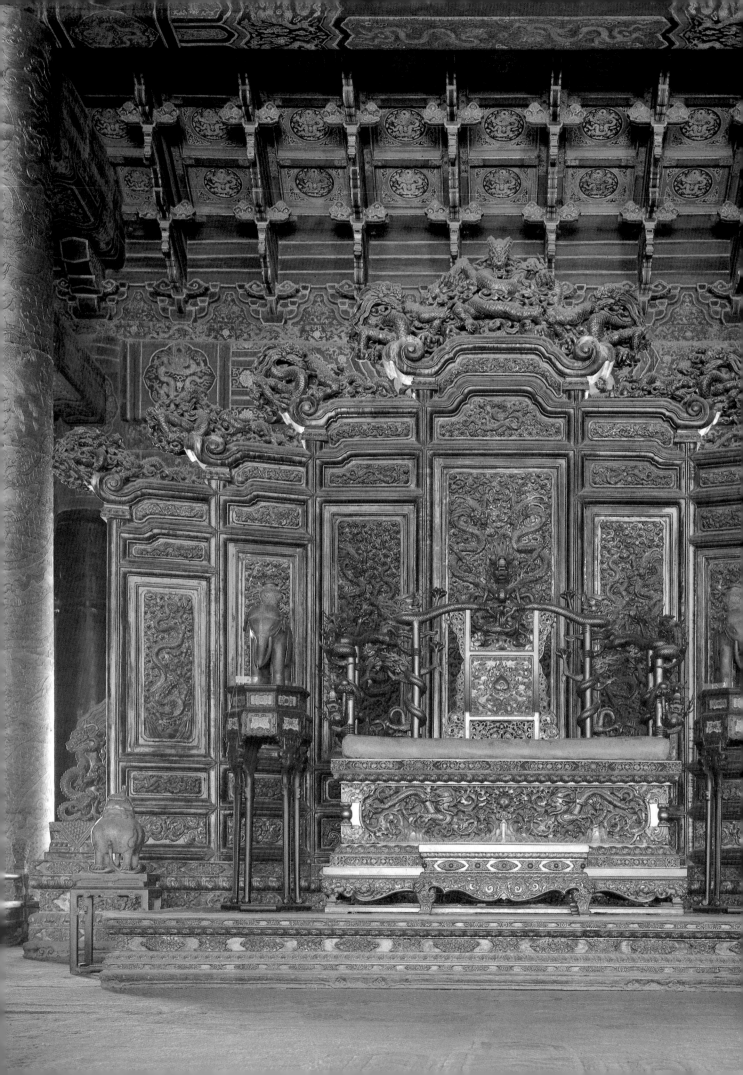

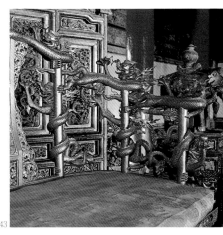

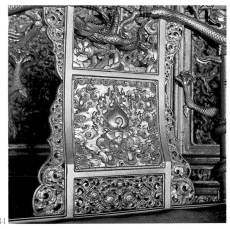

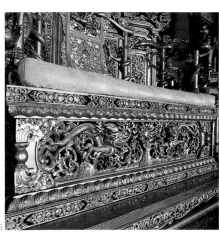

41.太和殿寶座　42.太和殿寶座靠背上的龍頭

43.太和殿寶座龍椅扶手　44.太和殿寶座靠背

45.太和殿寶座底座

　　寶座椅背兩柱的蟠龍十分生動，特別是組成背圈的三條龍，完全服從背圈的用途，而又不影響龍的蜿蜒拏空姿勢。椅背採用圈椅的基本做法，座下不採用椅腿、椅撐，而採用"須彌座"形式，這樣就兼顧了龍形的飛舞和座位的堅實穩重的風格。

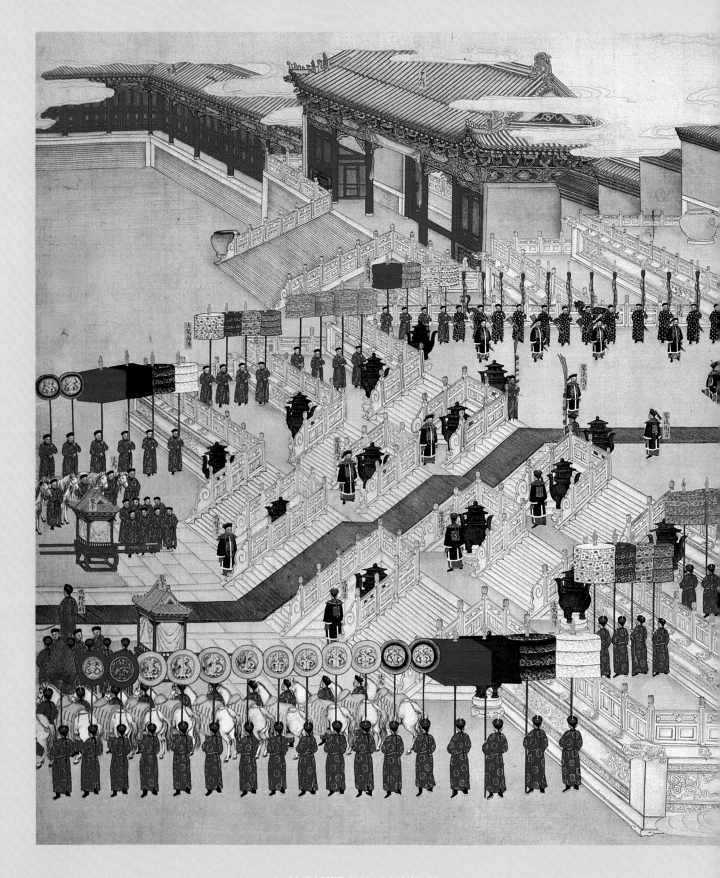

46.《光緒大婚圖》局部（故宮博物院藏）

光緒（載湉）於光緒十五年（1889年）與副都統桂祥之女葉赫那拉氏結婚。結婚之前一年，慈禧太后即命籌辦大婚典禮的事，任命內務員外郎慶寬，要他把結婚典禮的儀式按次第製成圖册，呈上審閱。

這本畫册——大婚圖，即按清廷皇帝結婚的儀式，將鳳輿及儀仗隊所經過的地方，一段一段地畫出。這是經過太和門時的情況。這些畫雖未註明作者，但都是出自當時宮廷畫家之手。

在清朝入關後的十個皇帝中，末代皇帝宣統在

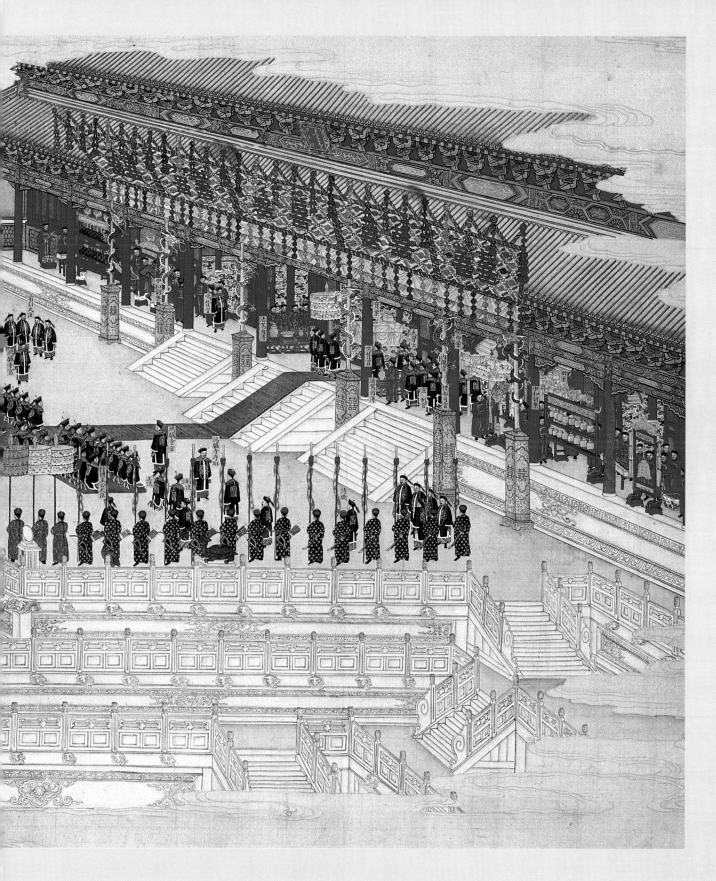

清亡時，尚不滿六歲，不能成婚立后。而婚後即位　后，然後再行的納彩禮、大徵禮，冊立，奉迎禮，合　處是紅燈高照。太和門、太和殿、乾清宮、坤寧宮
的有雍正、乾隆、嘉慶、道光和咸豐五個皇帝。在　卺禮、慶賀禮和朝宴禮等名目繁多的繁縟禮儀。皇　都懸掛了龍喜字綵綢。
紫禁城內舉行大婚禮冊立皇后的，只有幼年即位的　帝大婚中最隆重的儀式是冊立、奉迎禮。這一天，
順治、康熙、同治和光緒四個皇帝。　　　　　　　宮內一片喜氣洋洋，各處御道上都是毛毯鋪地，門　　　皇帝大婚耗用的錢幣財物，真是靡費不貲，無
　　　皇帝由太后和近支王公大臣通過議婚選定婚　啣、對聯等，煥然一新。午門以內的各宮門，殿門　法計算。

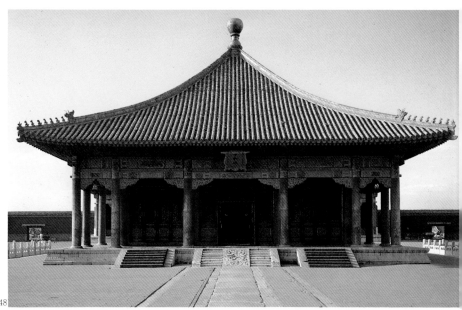

47.中和殿內肩輿　48.中和殿正面全景

　　中和殿，明初稱華蓋殿，嘉靖年間稱中極殿，清初稱中和殿，是正方形殿。明朝在大典中它是爲太和殿的正式活動作準備的地方，清朝也是如此。此外，明、清兩朝皇帝，每年春季祭先農壇、行親耕禮。在祭祀和親耕之前，皇帝要在中和殿閱視祭祀用的寫有祭文的祝版和親耕時用的農具。祭祀地壇、太廟、社稷壇的祝版也在這裏閱視。另在給皇太后上徽號時，皇帝要在此閱奏書，清朝規定每十年纂修一次皇室的譜系──玉牒，每次修好，進呈給皇帝審閱時有比較隆重的儀式，也在中和殿舉行。有的皇帝有時也在此作個別召見或賜食。

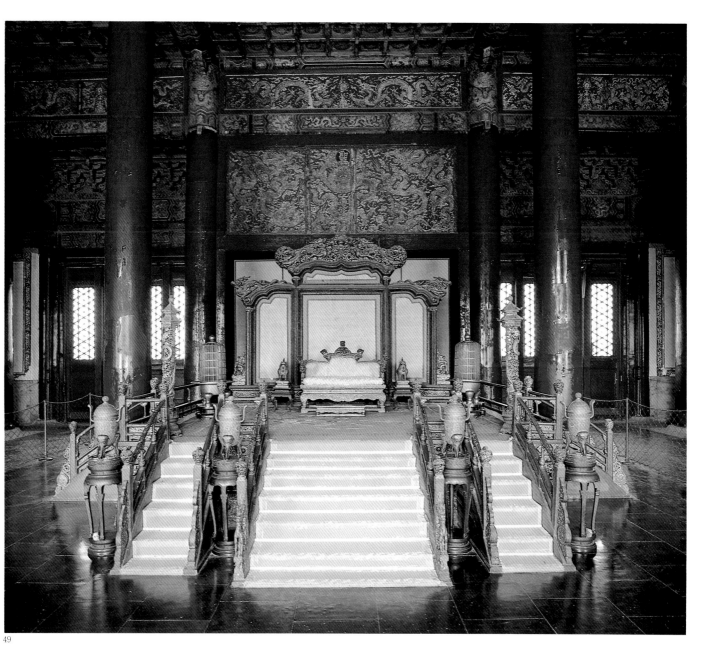

49

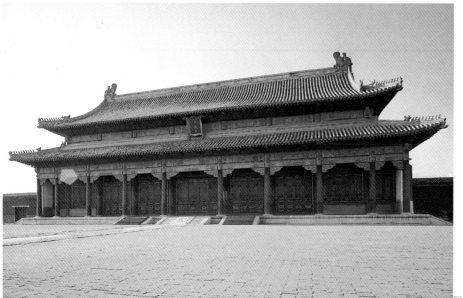

50

49.保和殿內寶座　50.保和殿外景

　　明初稱謹身殿，嘉靖年間改稱建極殿，清初改稱保和殿。清代常在保和殿舉行宴會，也是乾隆五十四年後舉行科舉制度的最高一級考試——殿試的地方。

　　在保和殿後乾清門前，也叫橫街。東西長，南北窄。廣場東端的景運門和西端的隆宗門，是進入內廷的第一道禁門。清朝規定，除去值班大臣或皇帝召見的人以外，即使是王公大臣也不許私自出入。允許進入的王公大臣的侍從人員，只能在這兩個門外臺階下二十步以外站立，不許靠近，戒備森嚴。

內廷

紫禁城的後半部是封建帝王及其家屬居住的地方，稱爲後寢。其中宮殿、園林、樓、臺、亭、閣櫛比相連，佈局緊湊。每座庭院除有院牆門廡環繞外，又用高大的宮牆圍成更森嚴的內部禁區，所以通稱內廷。

內廷大致可分帝、后的寢宮——後三宮；后妃宮室——東西六宮；清雍正以後的皇帝寢宮——養心殿；太上皇宮殿——寧壽宮；太后太妃宮殿；太子宮室等六組宮殿區。

內廷的主要建築是乾清宮和坤寧宮。由於這兩座建築是帝、后的寢宮，所以建在紫禁城的中軸綫上，與外朝的三大殿並稱爲“三殿兩宮”，構成紫禁城的核心。

所謂“兩宮”，指的就是內廷的乾清宮和坤寧宮。約於明代嘉靖年間，在兩宮之間又增建了方形、單檐、四角攢尖的交泰殿，於是後來又有後三宮之稱。

乾清宮在明代和清初，是封建皇帝居住的地方。這是一座九開間的重檐大殿，自明代永樂十九年（1421年）建成後，歷經明代弘治、正德、嘉靖、萬曆以及清代順治、嘉慶等朝的重建和翻修。現在乾清宮的建築構件大多是清代嘉慶二年（1797年）重建後的遺物，佈局仍是明初初建時的原狀。這一區建築，周圍有四十間門廡環繞，東廡有端凝殿，是收藏皇帝冠袍帶履之所。西廡的懋勤殿，是皇帝讀書和閱批本章的地方。南廡東端有翰林值班解答皇帝諮詢的地方——上書房，西端有皇子讀書的地方——南書房。北端的門中還有壽藥房、總管太監值班房、庫房等。清雍正年間，皇帝移居養心殿，乾清宮改爲接見外國使者的場所。

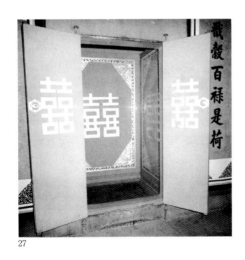

27

坤寧宮的規模略小於乾清宮，但體制相同，也是重檐大殿，與乾清宮、交泰殿同建在工字形的臺基上。明代和清初，坤寧宮是皇后居住的地方。清順治十三年（1656年），按滿族的習俗，仿瀋陽宮殿中清寧宮的形制，把坤寧宮原有的明代菱花隔扇改爲窗戶紙糊在外的吊搭窗，把中間的正門移到東次間，改爲雙扇木板門，西側室內增添了大炕與煮肉大鍋，作爲崇奉薩滿教的祭祀場所。坤寧宮東側，後來作爲皇帝結婚洞房，康熙、同治及光緒帝大婚時，都在這裏住過。

東、西六宮，分佈在後三宮左右，是皇妃的宮室。它們是一些可稱作“標準單元”的庭院，每個庭院佔地約二公頃，由舉行接見儀式的前殿、配殿和寢殿組成。各庭院之間有縱橫街巷聯繫：南北走向的一長街寬九米，二長街寬七米；東西走向的巷寬爲四米。街的兩端設宮門和警衛值房。各個庭院除了有自己的宮門外，還有東西巷門，南北街門，規劃整齊，井井有條。慈禧作太后時，爲了擴大西六宮的長春宮和儲秀宮，把長春門與儲秀門拆掉，改建成廳式的體和殿與體元殿，因此現在的這兩座宮院，已成爲四進院的格局了。

這些宮室的名稱，前後也有變更，列表如下：

明初原名稱	嘉靖十四年改稱	明代晚期改稱	備 註
咸陽宮	鍾粹宮		明初皇太子居處
永寧宮	承乾宮		皇貴妃居處
長安宮	景仁宮		清康熙皇帝生於此宮
長陽宮	景陽宮		清代用來貯藏書畫

永安宮	永和宮		瑾妃曾居此宮
長壽宮	延祺宮	延禧宮	仿水晶宮的水殿
壽昌宮	儲秀宮		慈禧為貴妃時居處
萬安宮	翊坤宮		
長樂宮	毓德宮	永壽宮	
壽安宮	咸福宮		
長春宮	永寧宮	長春宮	
未央宮	啓祥宮	太極殿	

養心殿位於西六宮的南面，原是明代所建，清雍正年間重修後，雍正及以後的皇帝都住在這裏，成為他們統治人民發號施令的政治中心。殿內正中設寶座。西暖閣是皇帝的起居室，有時也在這裏召見大臣。再西的套間在乾隆時是貯藏王羲之、王獻之、王珣字帖的地方，因名三希堂。東暖閣在同治以後改為召見大臣的場所，慈安與慈禧"垂簾聽政"就在這裏。養心殿之後為寢殿，相互連接成"工"字形的佈局。寢殿兩旁的廂房稱體順堂、燕喜堂，是皇帝召來的后妃暫憩之處。

寧壽宮位於紫禁城的東部，俗稱外東路，原是明代的一號殿、仁壽宮的位置。康熙二十八年（1689年），重建為寧壽宮。乾隆三十七年（1772年），清高宗對寧壽宮大加擴建，才成為現在的規模，準備退位後，當太上皇時居住。

在皇極門和寧壽門之間是一個寬闊的庭院，周圍植有蟠曲的古松，氣氛風雅。門裏的皇極殿和寧壽宮，氣魄宏偉，是模仿太和殿、坤寧宮的形制而建的。

寧壽宮的後部以養性殿、樂壽堂為主，位居中路。東有暢音閣、慶壽堂、景福宮一組燕娛建築，西有古華軒、遂初堂、粹賞樓和符望閣一組園林建築，構成了太上皇的"小內廷"。

太后太妃的宮室在紫禁城的西側，通稱為外西路，包括慈寧宮、壽安宮、壽康宮等，供皇太后起居之用，太妃太嬪也隨居此地。

慈寧宮是明嘉靖十五年（1536年）在仁壽宮舊址上建起來的，萬曆年間遭火焚後又重建過。那時的正殿是單檐並不太高。清乾隆三十四年（1769年）重建時，才改為重檐廡殿頂，很像坐朝用的大殿。它的後殿裏，供滿佛像，因此又叫大佛堂。周圍築有朝房，對稱均齊。

壽康宮前後三進，位於慈寧宮的西面。它的宮殿之間都以"工"字殿的組合方法相互連接，便於起居。

壽安宮在壽康宮的後面，明代叫做咸安宮。現在該宮的正殿的構架還是明代遺物，乾隆三十六年（1771年），又經過改建。殿前左右連樓相屬，殿後有山石、小廊，通向福宜齋和萱壽堂。堂前小院點綴花木，幽靜典雅。壽安宮後的英華殿是一座佛堂。殿前有乾隆年間增建的碑亭。碑亭左右長有兩棵葱鬱茂密的菩提樹，整個庭院具有濃厚的宗教氣氛。

太子宮室在東、西六宮之後，原是東、西五所，都是皇太子們的住所。從乾隆年間以後，西五所因乾隆幼年住過，昇格為宮，在西五所址，建起了重華宮和建福宮。同樣，嘉慶皇帝也把原來的住處昇格為毓慶宮。在寧壽宮南面建起南三所後，東五所就改為庫房了。

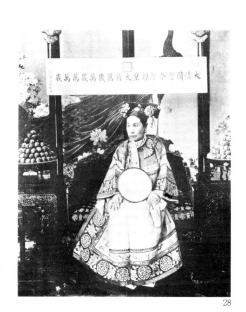

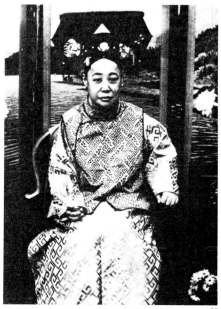

27. 坤寧宮東暖閣 "開門見喜"

28. 清西太后慈禧像

29. 清瑾妃像

51

後三宮位置圖　N

御花園
坤寧門
養性齋　絳雪軒
鍾粹宮
鍾粹門
長康右門　端則門　基化門　長庚左門　大成左門
西暖閣　坤寧宮　東暖閣　永祥門　承乾宮
承乾門
增瑞門　鍾祥門　景和門　麗生左門　景仁宮
交泰殿
景仁門
弘德殿　乾清宮　昭仁殿
鳳彩門　咸和右門　龍光門　咸和左門
近光右門　近光左門　誠肅殿
遵義門　　　　　　　　　齋宮
月華門　日精門　仁祥門　齋宮門
南書房　乾清門　上書房

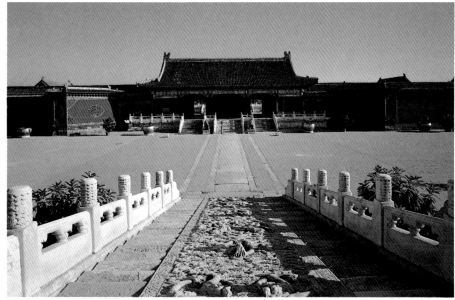

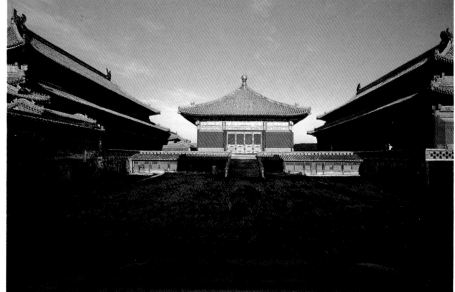

51.乾清門廣場　52.從保和殿後北望乾清門

53.後三宮側照

　　乾清門，是內廷的正門，清朝，這裏是御門聽政的地方。御門聽政，一般從上午八、九點鐘開始。聽政時，皇帝坐在臨時安設在中間的寶座上，起居注官立於西側，面向東，翰林、科道官（類似負責監察的官）立於階下西側，內閣事先傳知的各部、院等奏事的官員跪在東側，面向西。一般例行之事，由一名尚書跪奉奏疏放於黃案上，退回原位，跪奏某事，奏畢，由東階下，以下各官再依次進奏。機要之事，翰林、科道官及侍衛皆退場，大學士、學士陞階跪，由滿族內閣學士奉摺本跪奏，每奏一事，皇帝即降旨，大學士、學士承旨。御門聽政最勤的康熙皇帝，有很多大事都是在御門聽政時決定的。咸豐朝以後就沒有再舉行。

　　從左到右，依次爲乾清宮、交泰殿、坤寧宮。在乾清門內，稱後三宮，是帝后居住的地方。建築規格和體制上比前朝三大殿略小一些，按傳統說法：乾清宮的“乾”代表天，坤寧宮的“坤”代表地，“乾清”，“坤寧”表達了歷代帝皇的美好願望。所以這兩個名稱，從南京到北京，從明初到清末，一直沿用不改。

54

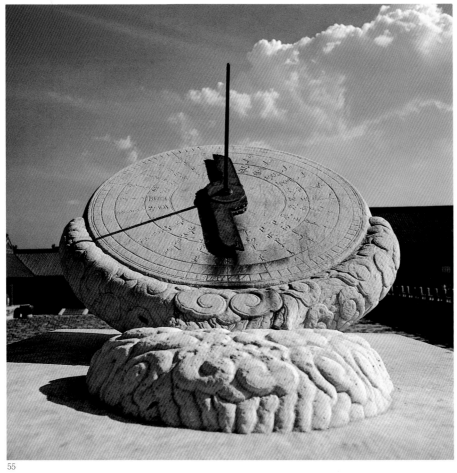

55

57

56

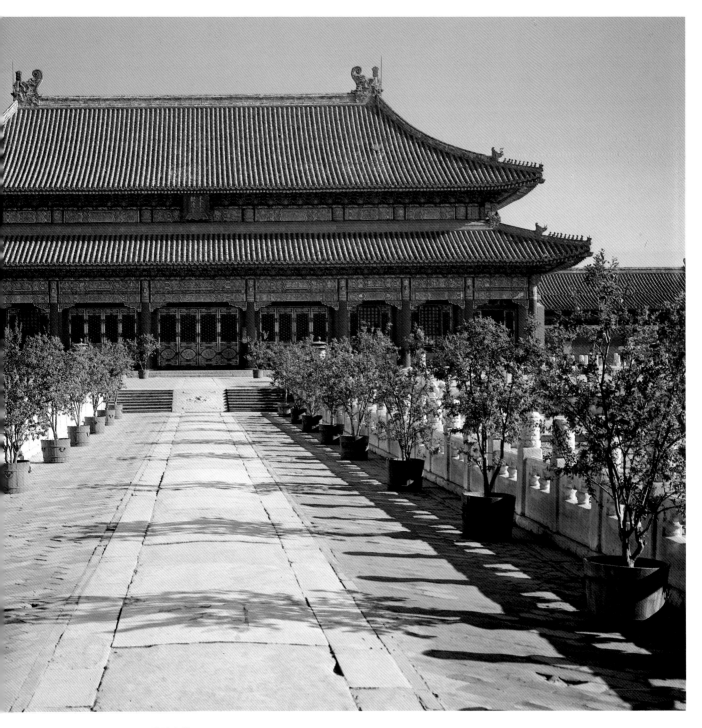

54.乾清宮前的江山社稷方亭　55.乾清宮前的日晷

56.乾清宮前的銅鼎　57.乾清宮正面全景

　　明朝皇帝的寢宮。皇后也在此居住，其他妃嬪
可以按照皇帝的召喚依次進御。後來皇帝也有時在
此召見臣工。明代著名的"紅丸案"和"移宮案"
都發生在此處。

　　清朝入關以後，把乾清宮加以重修，還是做皇
帝的寢宮，但是在使用上有了很多改變。順治、康
熙年間，皇帝臨朝聽政、召對臣工、引見庶僚、接
見外國使臣以及讀書學習、披閱奏章等，都在這裏。
雍正皇帝將寢宮移至養心殿以後，這裏主要就成爲
爲廷典禮活動、引見官員、接見外國使臣的地方了。

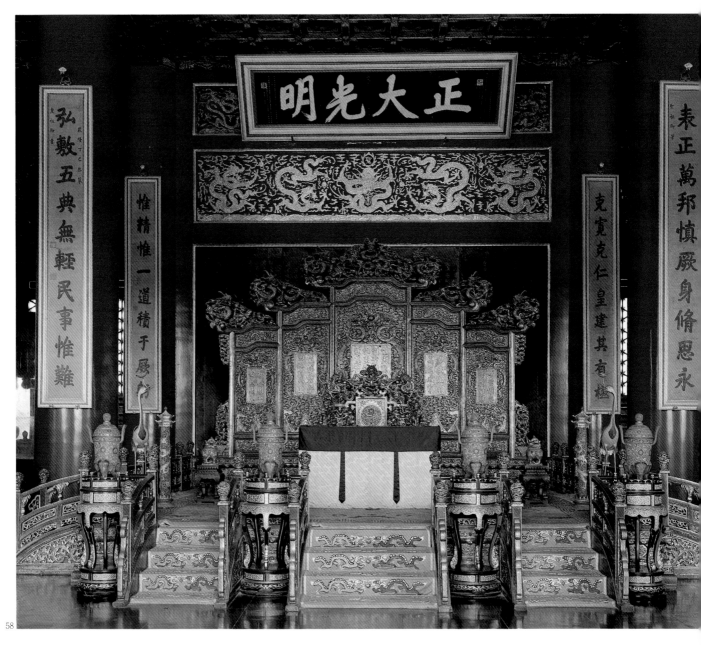

58.乾清宮內寶座　59.乾清宮寶座局部

清代皇帝每逢元旦、元宵、端午、中秋、重陽、冬至、除夕、萬壽等節日，在這裏舉行內朝禮和賜宴。

另外在乾清宮，還舉行過兩次特殊的大宴，就是康熙六十一年（1722年）和乾隆五十年（1785年）的兩次千叟宴。皇帝命年在六十歲以上的人參加。乾隆五十年的一次有三千人參加。其中大臣、官吏、軍士、民人、匠藝等各種人都有，每人還賜與拐杖等各種物品。

皇帝確定繼位人的方式，從前大都是先立太子（一般是皇帝的嫡長子），皇帝死後當然繼承帝位，也有的是在臨死前指定繼位人。但清代雍正皇帝鑑於這樣做的弊病，就改變了方式，即：事先秘密寫繼承皇位人的姓名兩份，一份帶在身邊，一份封在建儲匣內，放到乾清宮"正大光明"匾的後面。皇帝死後由顧命大臣共同打開身邊密藏的一份和建儲匣，會同廷臣一同驗看所書皇子的名字，即宣佈由這個皇子即皇位。不過清朝後期，咸豐、同治、光緒三朝，由於只有一個兒子或沒有兒子而沒有採用這個方法。

乾清宮，還是皇帝死後停靈的地方。不論皇帝死到哪裏都要先送到乾清宮來。如清順治皇帝病死在養心殿，康熙皇帝病死在暢春園，雍正皇帝病死在圓明園，都是在乾清宮停靈，按照儀式祭奠以後，再停到景山的壽皇殿或觀德殿等處，最後選定時間正式出殯，葬入皇陵。

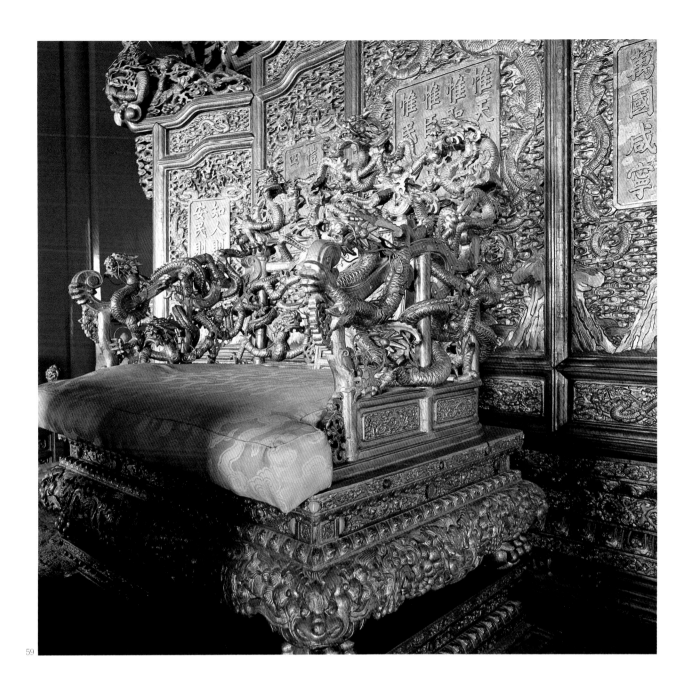

59

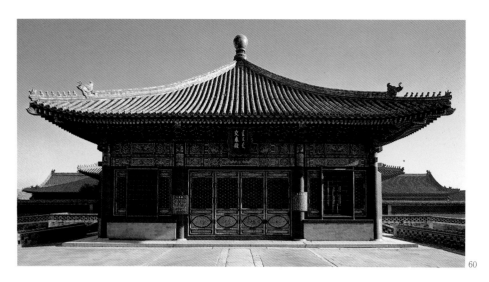

60

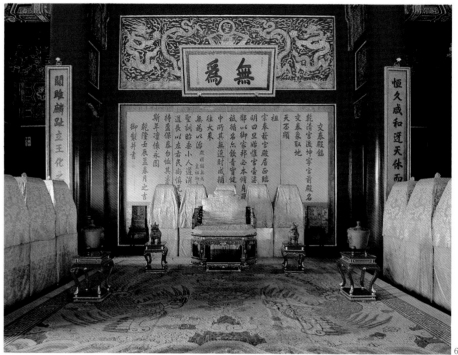

61

60.交泰殿外景

　　交泰殿，始建於明代。清朝是皇后在三大節等
日子裏受朝賀的地方。朝賀時，皇貴妃、貴妃、妃、
嬪、公主、福晉（親王、郡王、世子、貝勒之妻）、
命婦（有封誥的二品以上大臣之妻）等都要在這裏
行六肅三跪三叩禮，然後再由皇子行禮。

61.交泰殿內寶座　62.交泰殿內銅壺滴漏

　　乾隆及以後，這裏還一直是存放二十五寶的地
方。二十五寶，是乾隆皇帝規定的皇帝行使各方面
權力的寶璽。其中"大清受命之寶"、"皇帝奉天
之寶"、"大清嗣皇帝之寶"、滿文的"皇帝之寶"
四顆，是在清朝入關以前用過的，其他都是乾隆皇
帝按不同用途製作的。

　　二十五寶中，常用的有指示臣僚的"制誥之
寶"，發佈政令的"敕命之寶"，頒發賞賜的"皇
帝行寶"等。這些寶璽由內閣掌握，由宮殿監的監
正管理。用的時候由內閣請示皇帝，經許可，才能
使用。

　　陳放在殿內的東側，是中國古代的計時器。乾
隆以後不再使用，而用大自鳴鐘作計時。

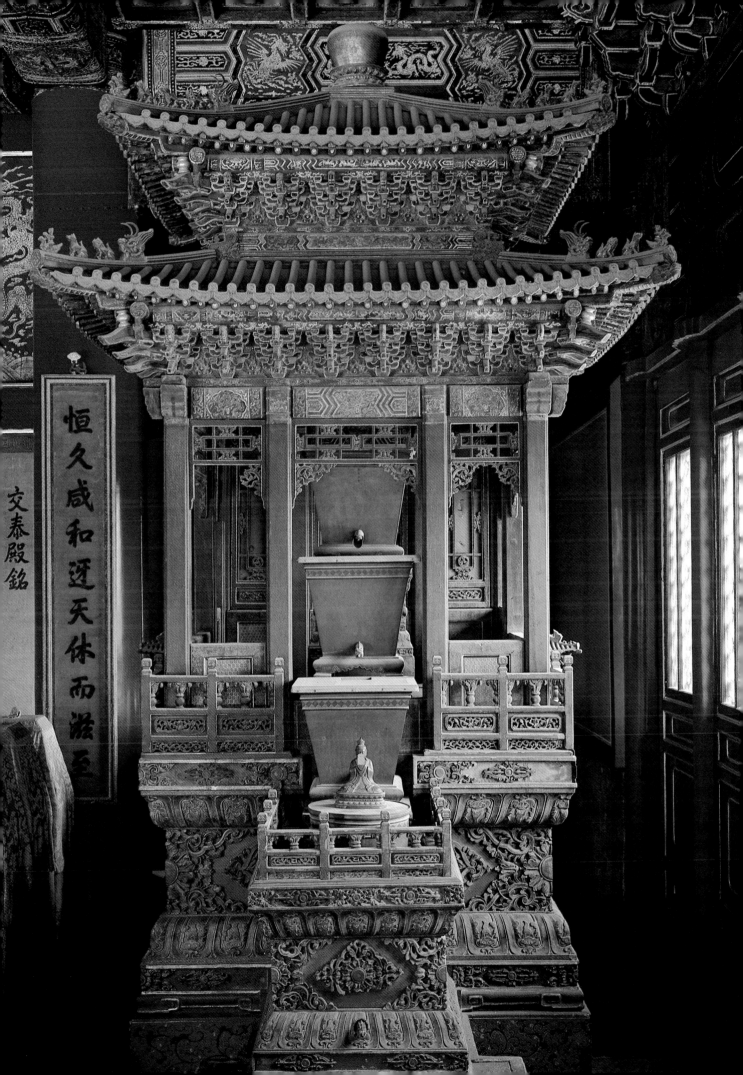

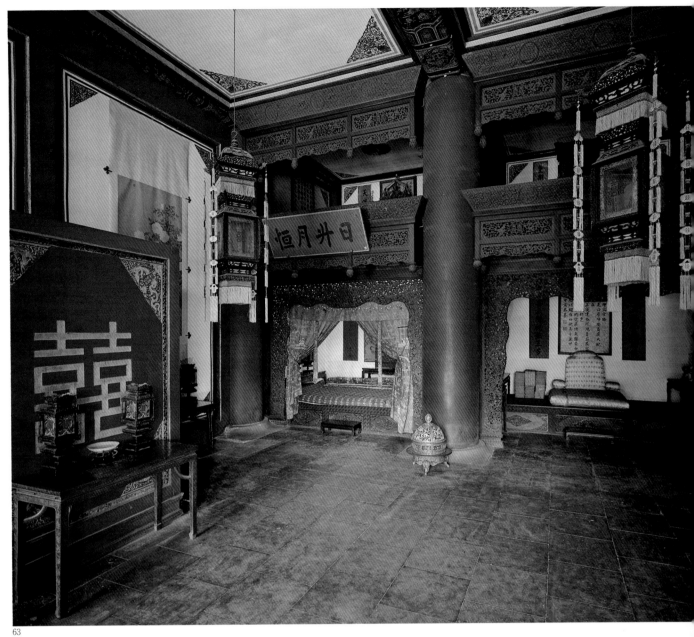

63

63.坤寧宮內洞房　64.坤寧宮正面

　　坤寧宮，明朝是皇后居住的正宮。清朝，按規
定也是皇后的正宮，但皇后實際並不住在這裏。而
且坤寧宮的裝置不同於其他大型宮殿。即正門開在
偏東一間，直條窗格，並且是吊窗，殿內明間和西
部南、西、北三面是環形大炕，這是因為清朝重修
坤寧宮時，按照東北滿族的習慣改建的，清宮在這
裏祭神，每天有朝祭、夕祭，平時由司祝、司香、
司俎等人祭祀，大祭的日子皇帝皇后親自參加。所
祭的神包括釋迦牟尼、關雲長、蒙古神、畫像神等，
多至十五、六個。祭祀時要進糕、進酒、殺豬、唱
誦神歌，並有三弦、琵琶、禱鼓、拍板等件奏。平
時每天宰豬四口，春秋大季時宰三十九口。每年用
七百多石紅粘穀做糕酒，而且就在宮內殺豬、煮肉、
做糕，就地吃肉。

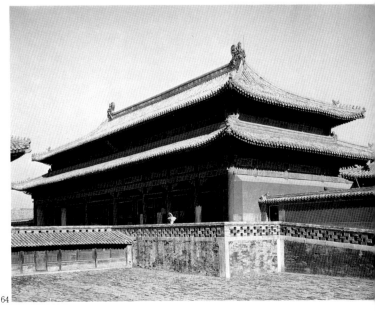

64

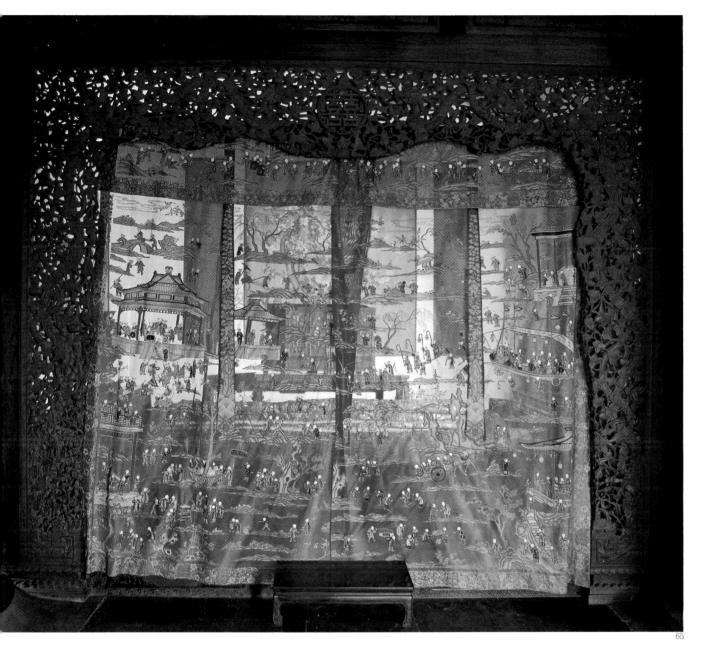

66

65.坤寧宮內洞房之喜牀

66.坤寧宮內薩滿教祭祀場所

　　坤寧宮內東暖閣，是皇帝大婚時的洞房。清代
皇帝康熙、同治、光緒以及宣統在辛亥革命後大婚
時，都以這裏做洞房。住過三夜之後，就遷居東西
六宮中指定的一個宮中去。房中整堵牆均用紅漆髹
成，懸雙喜字宮燈，出入是鎏金頁的大紅門上也有
金色雙喜字。門房牆上一幅大對聯直落地面。從坤
寧宮正門進入東暖閣以及洞房外東側通路，聳立一
座大紅地金色"囍"字木影壁，取帝后合卺"開門
見喜"之意。

　　東暖閣靠北牆是龍鳳喜床，床上掛着五彩納紗
百子幔，上綉百子圖。喜床上鋪着厚厚實實的紅緞
龍鳳大炕褥。

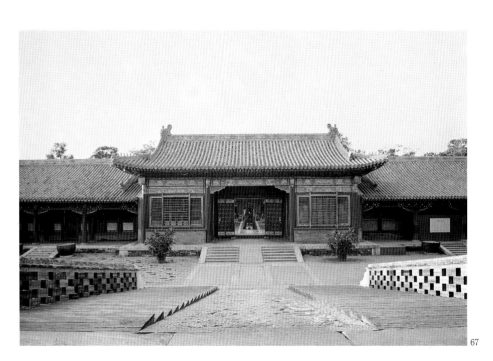

67.從坤寧宮望御花園

　　坤寧宮後面是坤寧門，門內周圍的廊廡是太醫值房、藥房和太監值房。出坤寧門就是御花園了。但在明朝初期，坤寧門不在這裏而是在欽安殿的後面，即現在的順貞門，明嘉靖時才改在這裏。可見當時的御花園是和後三宮連在一起的。所以當時叫宮後苑。

68.從內右門北望西一長街

　　西一長街在後三宮的西面，長街西側南部為養心殿，北部為西六宮。

69

70

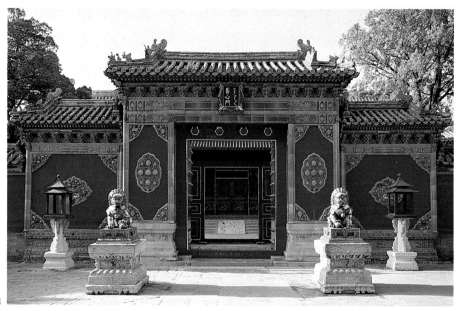

71

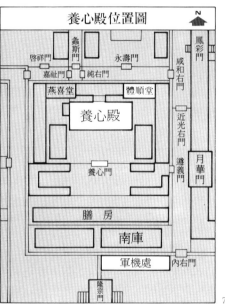

養心殿位置圖

N

鳳彩門
啓祥門　蠡斯門　永壽門　咸和右門
嘉祉門　純右門
燕喜堂　體順堂
養心殿　近光右門
月華門
養心門　遵義門
膳　房
南　庫
軍機處　內右門
隆宗門

72

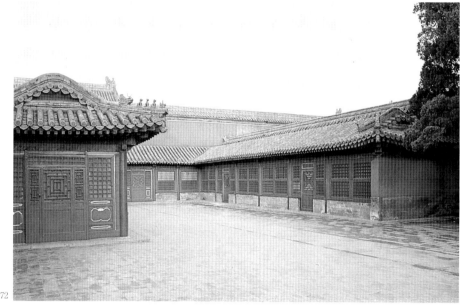

69. 從玉璧中心洞眼看養心門匾額

70. 養心門外的玉璧　71. 養心門影壁

　　養心殿，建於明朝，清雍正年間重修。從前，明、清皇帝的寢宮是乾清宮。到清朝雍正皇帝時，因其父康熙皇帝新死，不願意再住到他父親住了六十多年的乾清宮去，就決定住在養心殿爲他父親守孝。但守孝期滿後，沒有搬動，養心殿就成爲他的寢宮和處理政務的地方了，以後清朝各代皇帝一直沿用，好幾個皇帝都死在這裏。

　　這座宮殿是工字形建築，前殿後殿相連，周圍廊廡環抱，比較緊湊，前殿辦事，後殿就寢，舒適自如。這裏與掌握軍國要務的軍機處距離很近，召見議事較爲方便。外院矮小的房屋是太監侍班的地方，官員也可以在此暫候召見。院內的東西配殿是佛堂。

72. 養心門外東值房

　　養心殿前面，是明、清皇宮的內膳房（外膳房在景運門外）。皇帝進膳沒有固定的地方，活動到哪裏就在哪裏傳膳。由於皇帝總是在進膳後辦事，所以在宮內進膳多是在養心殿，乾清宮等處。內膳房設在養心殿前是很方便的。

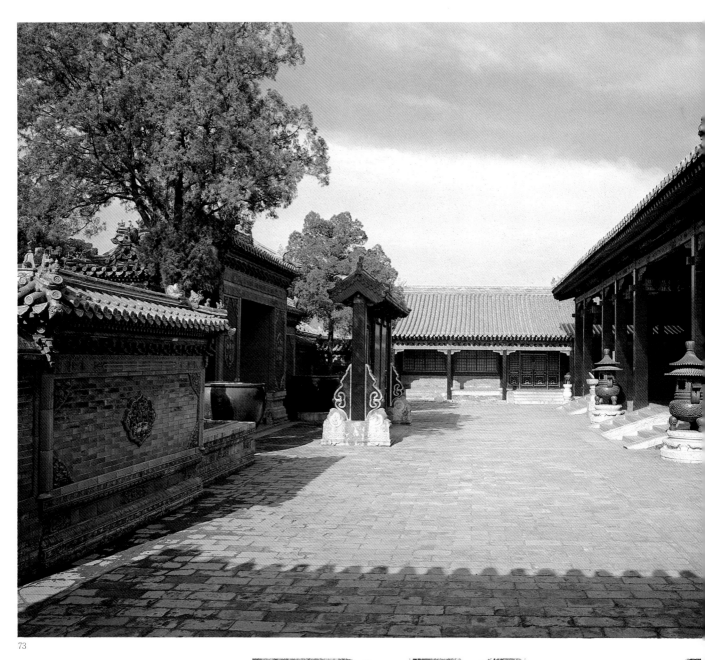

73

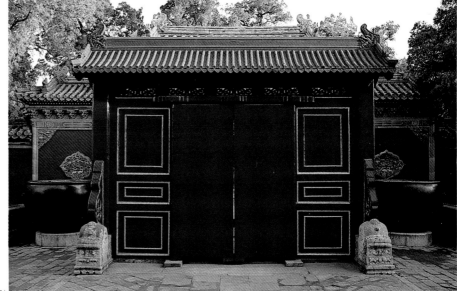

74

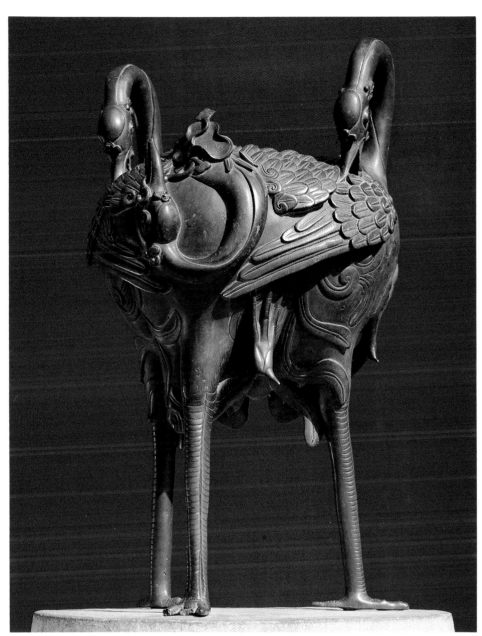

73.養心殿庭院　74.養心門內影壁　　　75.養心殿前三頭鶴香爐

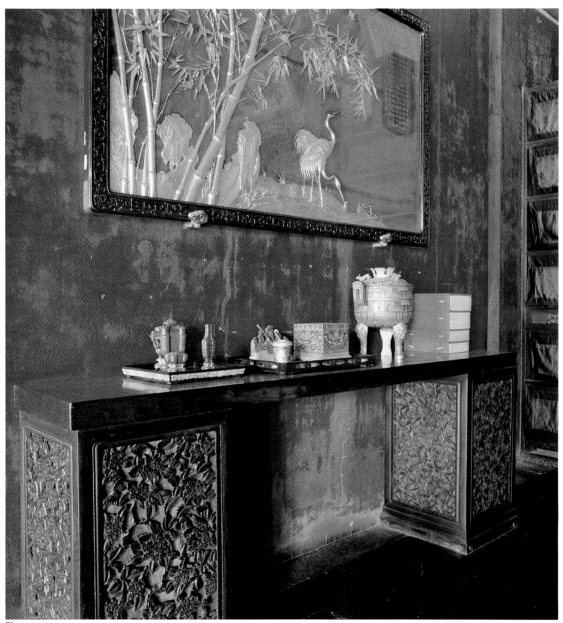

76

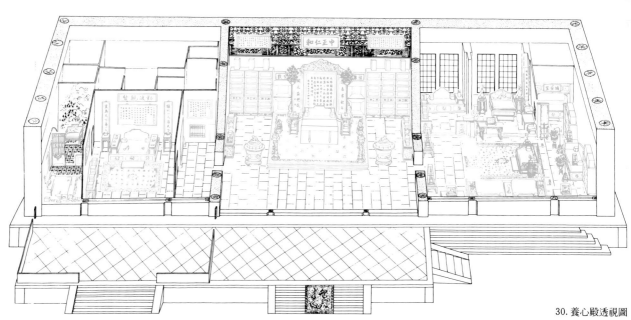

30. 養心殿透視圖

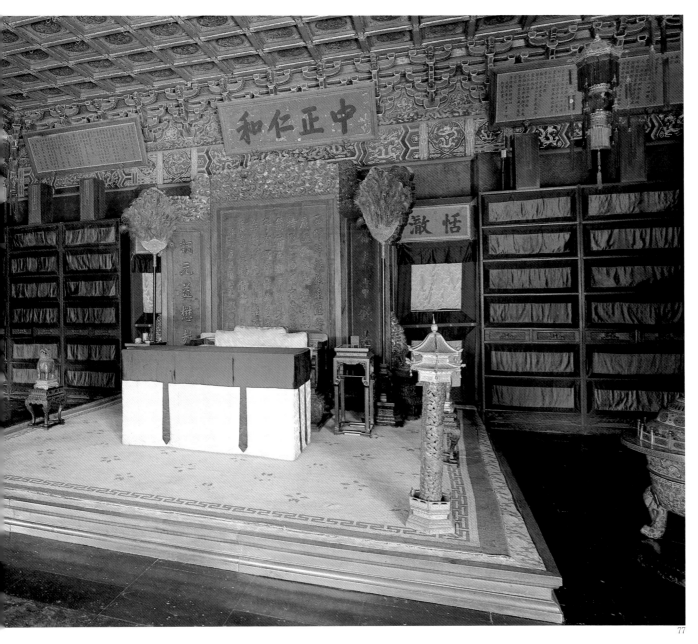

76.養心殿正殿一角　77.養心殿正殿

　　養心殿正間，設有寶座，上有藻井，和乾清宮
一樣，是召見大臣、引見大臣的地方。

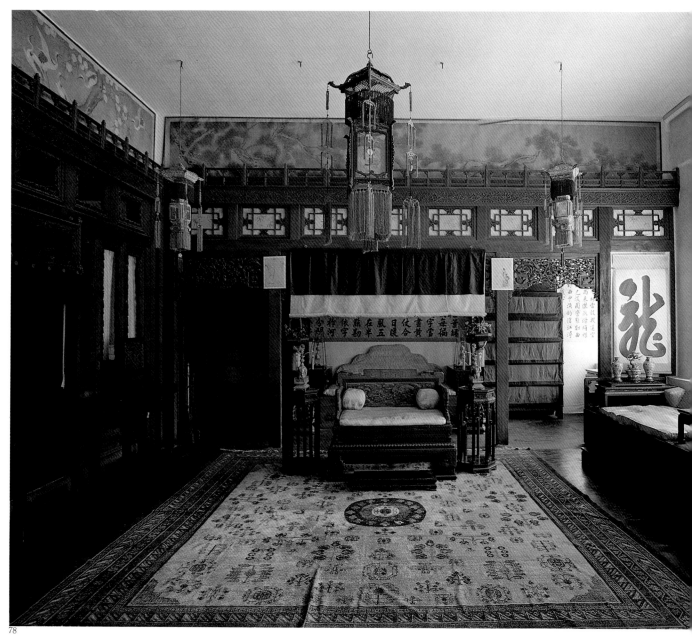

78.養心殿內垂簾聽政處

79.養心殿內垂簾聽政處側影

　　養心殿內的東暖閣自清雍正以後是皇帝召見大
臣商議國家大事的場所。清朝末年，慈禧（葉赫那
拉氏）曾在此垂簾聽政。清咸豐十一年（1861年）
她通過政變上台，歷經清同治、光緒兩朝垂簾，統
治中國達四十八年之久。現在這裏的寶座、陳設和
裝修，是光緒時期的原狀。小皇帝坐在前面寶座上，
慈禧太后坐在後面的寶座上，中隔黃紗簾。

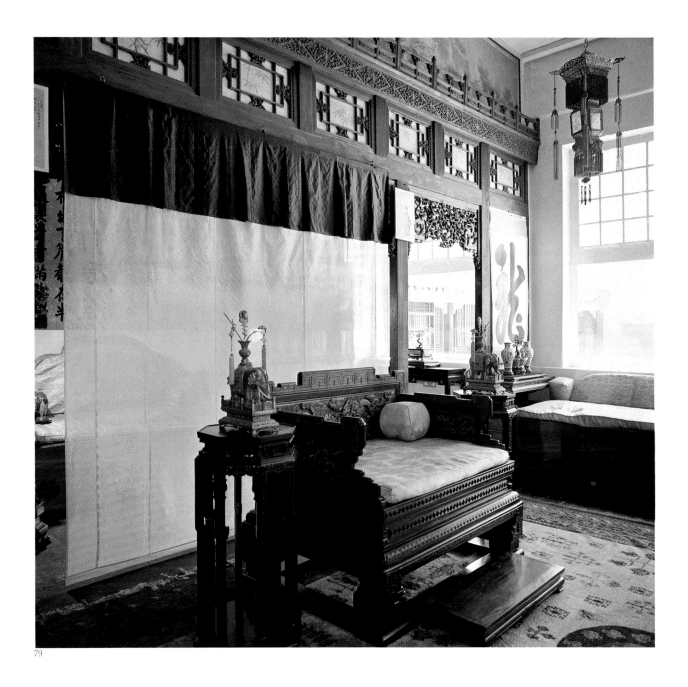

79

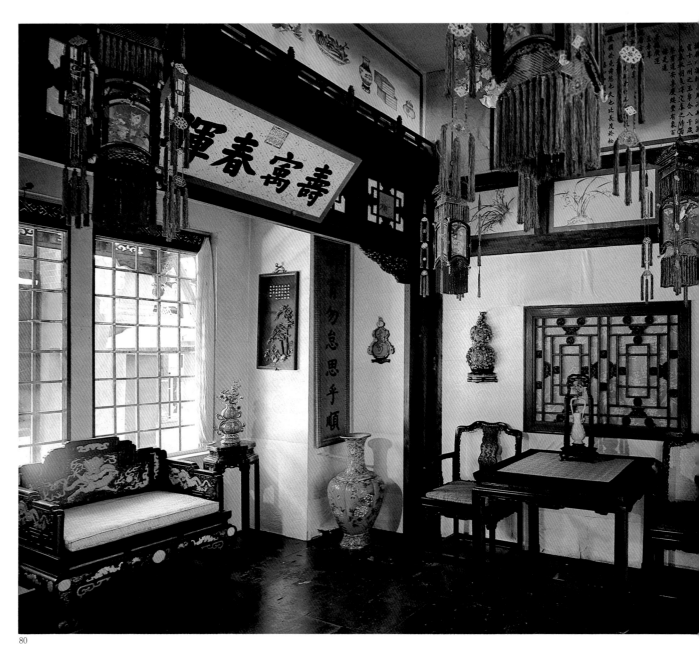

80

81

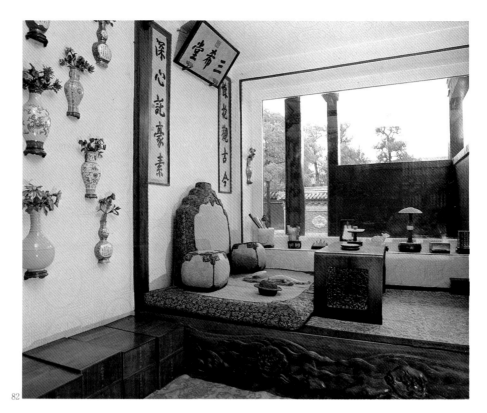

82

83

80.養心殿東暖閣北間　81.養心殿西暖閣

82.養心殿內三希堂　83.養心殿三希堂外間

東暖閣東側爲齋戒時的寢宮。而西暖閣是雍正帝至咸豐帝經常召見軍機大臣的地方。

與養心殿西暖閣相連的三希堂是由兩間小閣組成，每間小閣只四平方米，但室內裝修十分講究。隔扇是以楠木雕花窗格中間夾透地紗造成，外間以藍白兩色幾何形圖案的瓷磚鋪地。乾隆曾在這裏藏有晉代大書法家王羲之的《快雪時晴帖》、王獻之的《中秋帖》和王珣的《伯遠帖》，視爲“希世之珍”，因名三希堂。乾隆皇帝書寫的匾額和《三希堂記》墨迹，至今還掛在牆上。對面牆上的畫，就

是當時的宮廷畫家金廷標畫的王羲之、王獻之、王珣的故事畫。在寬闊的大型宮殿之中，出現這樣小小的精舍，是室內裝修的一種間隔手法。這裏至今大體保存着乾隆時的面貌。

三希堂迎門的西牆上掛着通天連地的《人物觀花圖》，是乾隆三十年（1765年）郎世寧、金廷標合畫的。畫面上的窗格和瓷磚完全仿照室內鋪地裝修。由於運用了近大遠小的透視原理，畫面中的景物與室內實景相接而延伸，驟眼看好像裏面還有一間房子。

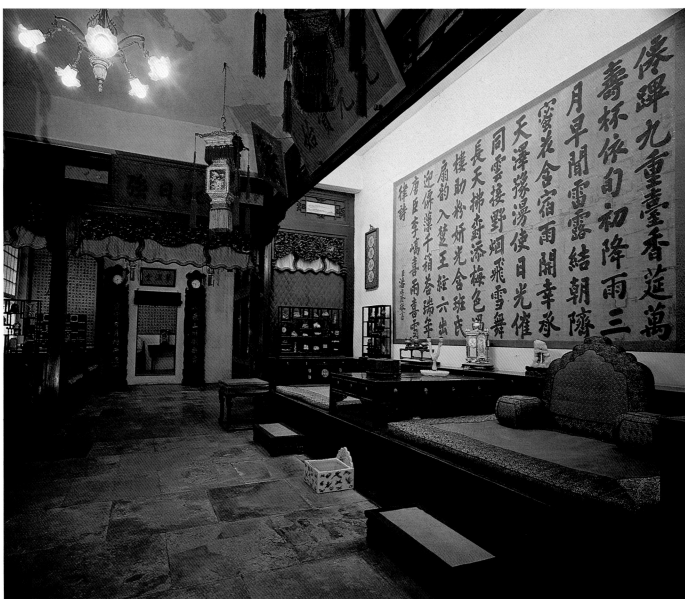

84

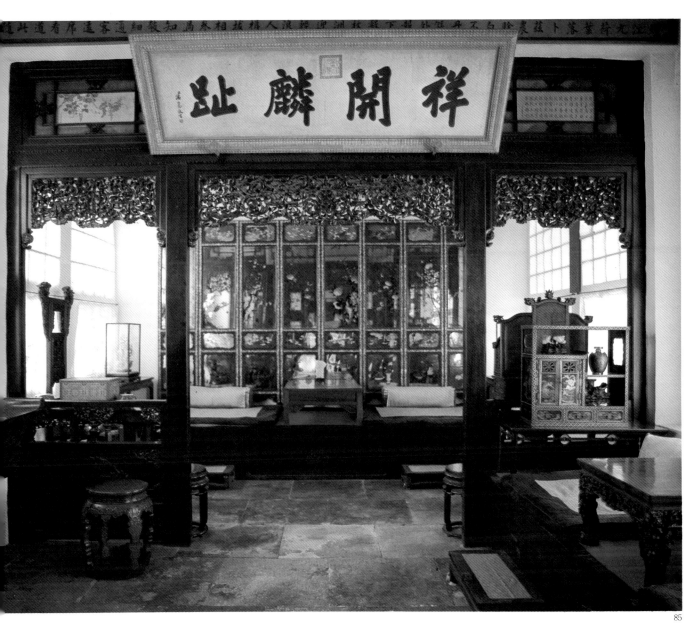

84.養心殿後皇帝寢宮　85.養心殿後體順堂東次間

養心殿正間向北是把前後殿連接起來的穿堂，走過去便是後殿——寢宮。寢宮一字兒排開，有五間房，正間正面設坐炕一舖。東次間設有寶座，紫檀長條案，西次間設有紫檀雲龍大立櫃和坐炕等，東、西兩梢間正面均爲炕床，即俗所謂“龍床”，此外還有坐炕、桌案等。五間房內的佈局大體對稱而略有變化。目前養心殿的陳列是按清末光緒時期的樣式佈置的。

寢宮東面的體順堂，是皇后在養心殿和皇帝共同生活的寢宮。西面是燕禧堂，是妃嬪們聽候召喚的休息室。養心殿後院牆還開有兩個小門，東叫吉祥，西叫如意，這就是平時出入的便門了。

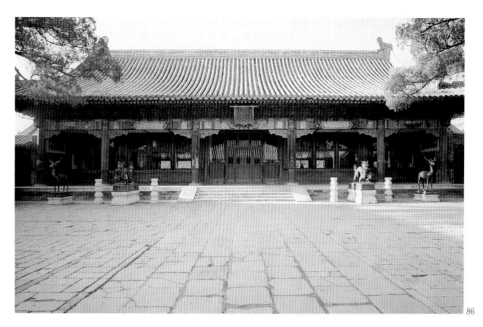

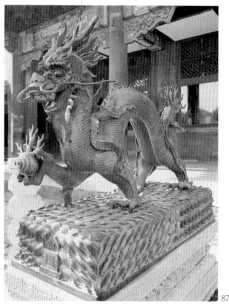

西六宮位置圖

86.儲秀宮外景　87.儲秀宮前青銅雕龍

88.儲秀宮前青銅雕鹿　89.儲秀宮內景

　　儲秀宮是西六宮之一，原名壽昌宮，明代永樂
十八年（1420年）建成，嘉靖十四年（1535年）改
名儲秀宮。清代曾多次修葺。光緒十年（1884年）
慈禧太后五十整壽，耗費白銀六十三萬両修繕一新。
在十月壽辰時移居於此，住了十年。現在保持的是
修繕後的原狀。當年慈禧居住儲秀宮時，這裏有太
監二十多人，宮女、女僕三十多人，畫夜伺候慈禧
起居。

　　儲秀宮爲單檐歇山式建築，五楹。殿前有一寬
敞的庭院，庭院裏有兩棵蒼勁的古柏。殿臺基下東
西兩側安置的一對戲珠銅龍和銅梅花鹿，也是光緒
十年慈禧五十壽辰時鑄造的。儲秀宮外檐油飾，採
用色澤淡雅的花鳥魚蟲、蔬果博古、山水人物、神
話故事等爲題材的"蘇式"彩畫。外檐裝修有楠木
雕刻"萬福萬壽"、"五福捧壽"等花紋門窗。

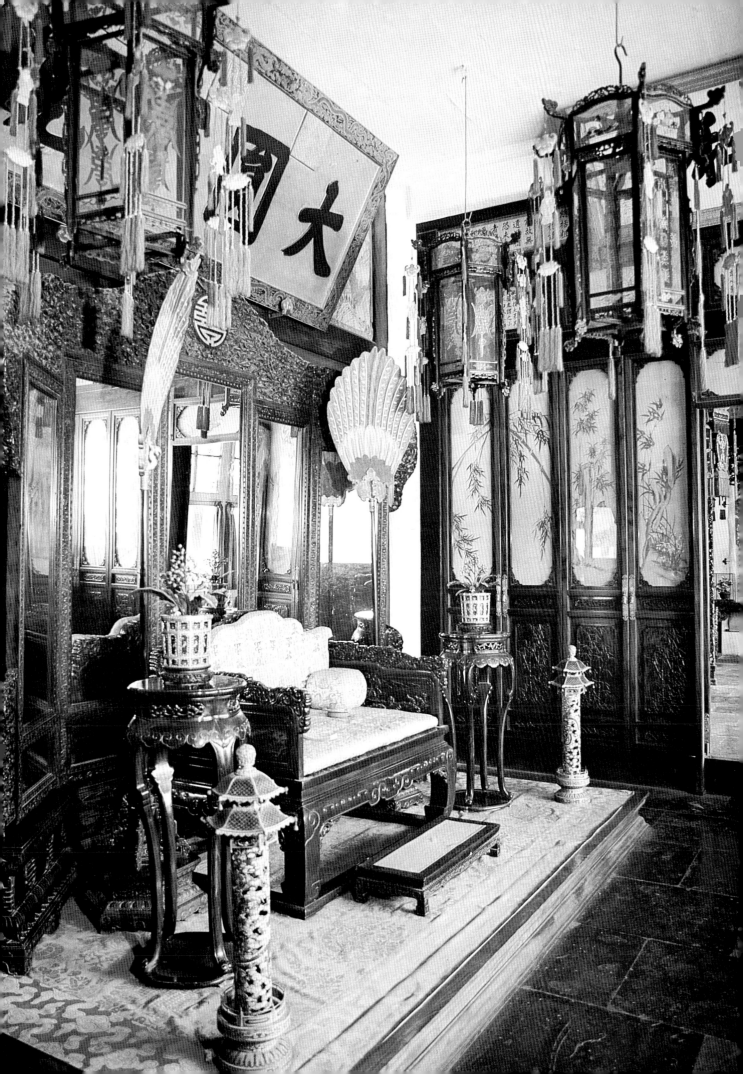

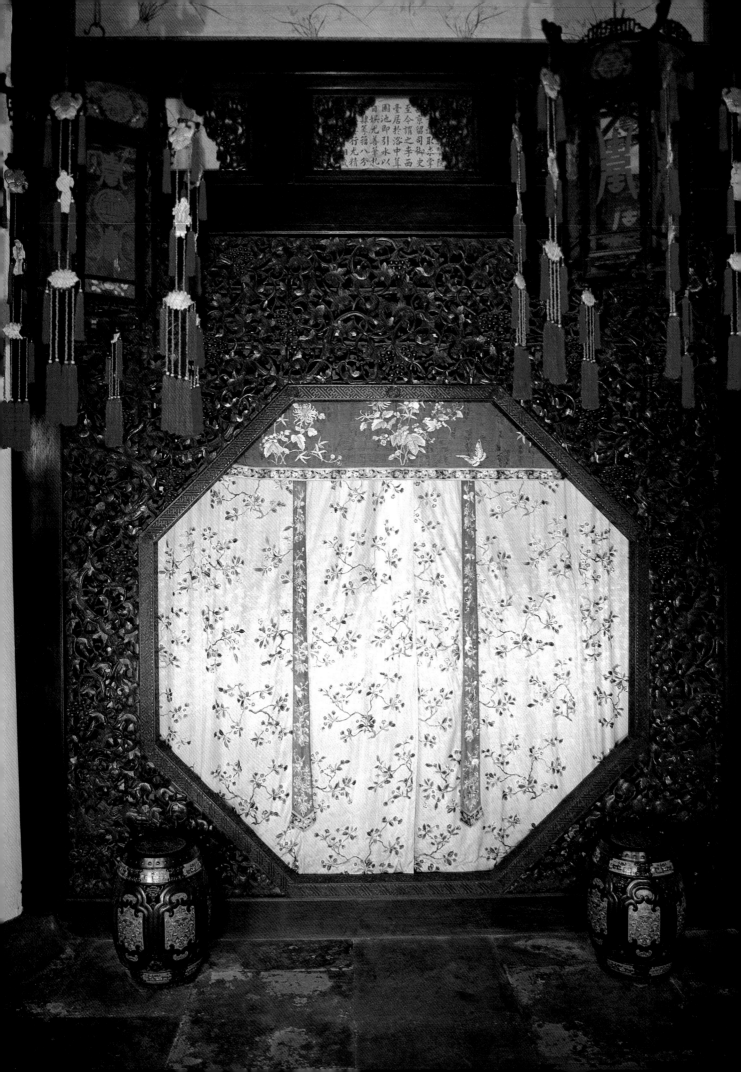

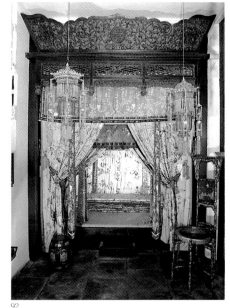

91

92

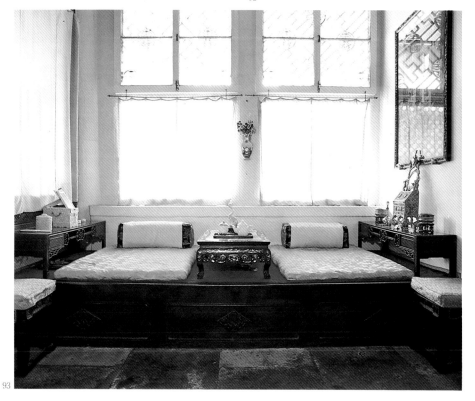

93

儲秀宮的內檐裝修精巧華麗。正間後邊爲楠木雕的萬壽萬福羣板鑲玻璃罩背，罩背前設地平臺一座，座上擺紫檀木雕嵌壽字鏡心屏風，屏風前設寶座、香几、宮扇、香筒等。這是慈禧平時接受臣工間安的座位。在正間東側和西側有花梨木雕竹羣和彫玉蘭羣板玻璃碧紗櫥，玻璃內鑲大臣畫的蘭竹，從而與兩側室隔開，顯得正間裝修嚴謹。

西側碧紗櫥後爲西次間，南窗、北窗下都設炕，是慈禧休息的地方。由西次進是寢室。它以花梨木雕萬福萬壽邊框鑲大玻璃隔斷西次間，隔斷處有玻璃門，身在暖閣，隔玻璃可見次間一切，隔斷而不斷。暖閣北邊是床，床前安硬木雕子孫萬代胡蘆床罩，床框張掛藍緞繡繡藤蘿幔帳；床上安紫檀木框玻璃鑲畫橫楣床罩，張掛緞面綢裏五彩蘇繡帳子，床上鋪各式綢繡龍、鳳、花卉錦被。東裏間北邊有花梨木透雕纏枝葡萄八方罩。這些花罩構圖生動，玲瓏透剔，製作精細，堪稱晚清傑出的木雕藝術作品。

東次間與裏間都以花梨木雕間隔。宮內陳設富麗堂皇，多爲紫檀木傢俱和嵌螺鈿的漆傢俱。陳設品中有精細雕刻的象牙龍船，鳳船和祝壽的象牙玲瓏塔，有緙絲的福祿壽三星祝壽圖，有點翠鳳和花卉掛屏，有名貴的竹黃多寶格和花梨木嵌寶石的櫃櫥、面盆架子等名貴工藝品。

94

94.儲秀宮廊壁上〝萬壽無疆賦〞

　　廊壁上〝萬壽無疆賦〞也是光緒十年，慈禧十壽辰時，大臣楷書恭寫的阿諛逢迎的頌詞。

95.從長春宮院內戲臺看長春宮

　　長春宮在明朝本是天啟皇帝的李妃的住所，末慈禧太后於同治帝親政後，曾移居長春宮。院的戲臺是經常爲她演戲的地方。光緒及清遜帝溥的妃子也都在這裏住過。

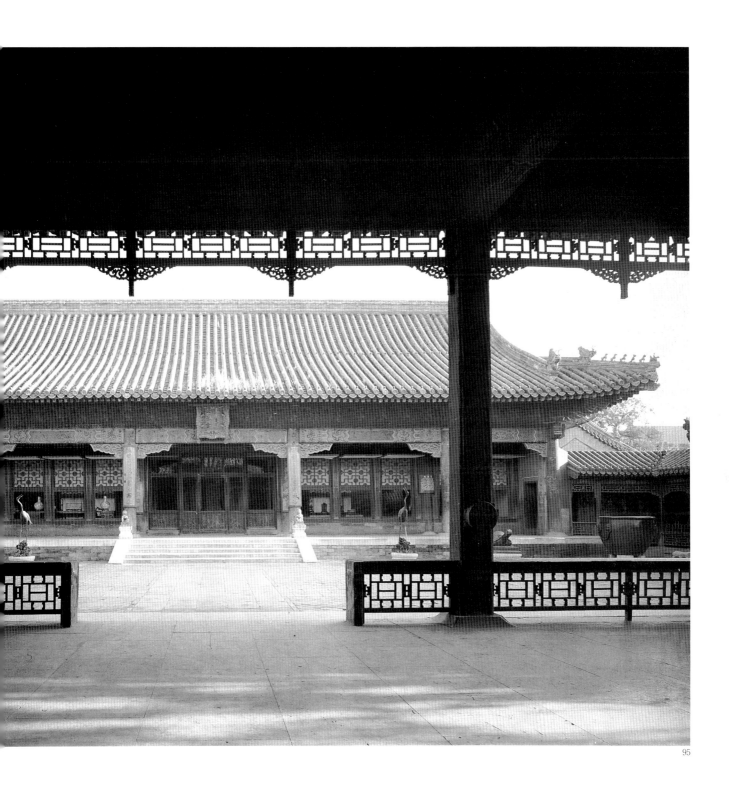

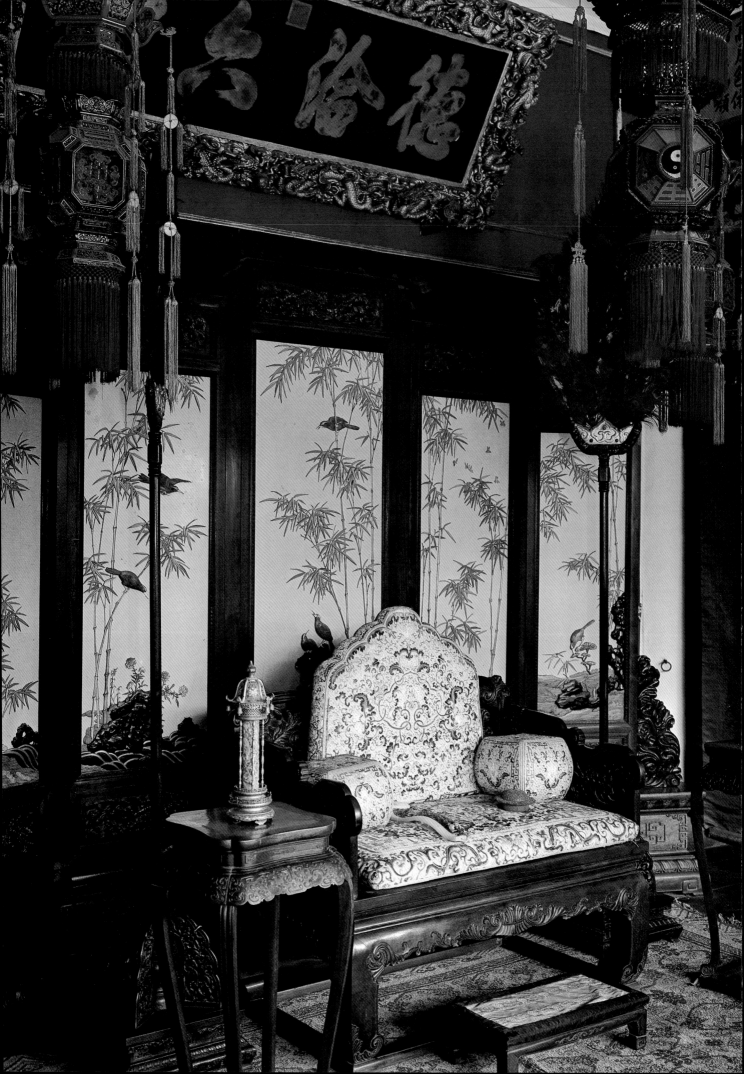

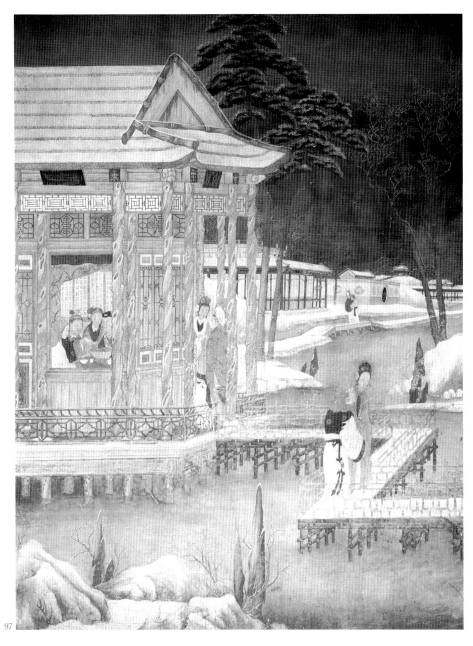

97

96. 長春宮內景
97. 長春宮院內四周廊內《紅樓夢》壁畫之一
98. 長春宮院內四周廊內《紅樓夢》壁畫之二
99. 長春宮院內四周廊內《紅樓夢》壁畫之三

　　長春宮大院走廊四角，用整個牆高作爲長度，
繪有十幾巨幅以《紅樓夢》爲主題的一組壁畫。宮
殿內彩檻雕檐，繡甍畫棟，絢紛的彩繪上除了圖案
性的花紋，還夾有很多 "開光" 式小畫幅，山水、
花鳥、人物，無不具備。但用如此規模繪製《紅樓
夢》爲主題的大壁畫，是罕見的獨例。

　　這組壁畫大概是光緒年間的作品。畫筆工細，於
毫髮不苟中，透出典雅娟秀之氣。整幅佈局，巨麗
精整，深遠曲折；從小處看，雖一草一木，筆致細
膩。並運用了 "透視學" 的原理，去表現樓臺景物，
有立體感。

98

99

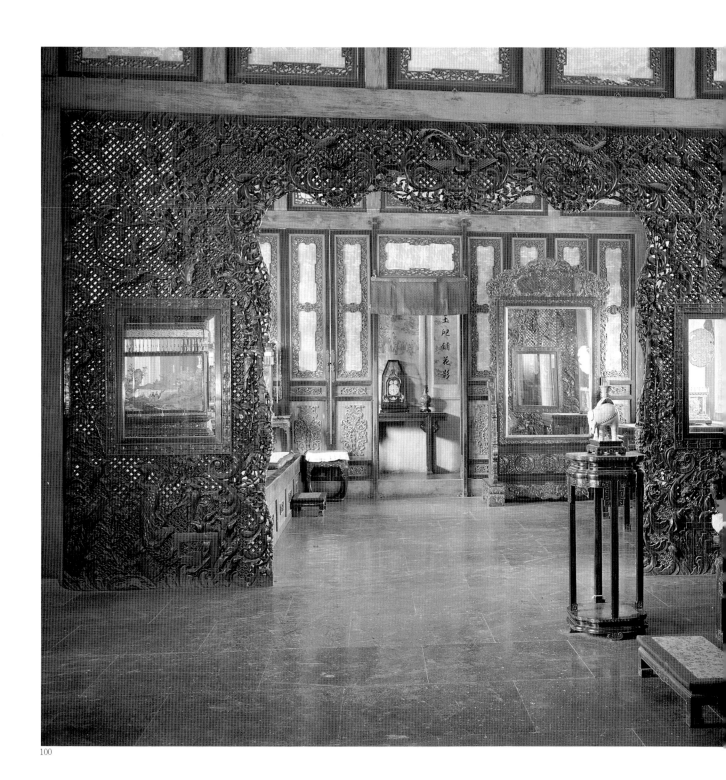

100

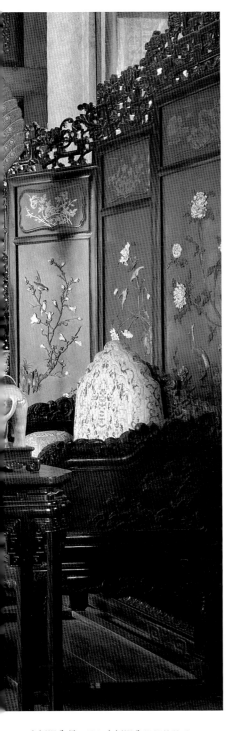

100.太極殿內景　101.太極殿內松竹梅條桌

　　西六宮之一，初名未央宮，因明代嘉靖皇帝的
生父朱祐杬（興獻王）生於此宮，所以在嘉靖十四
年（1535年）更名啓祥宮。清代又改名太極殿。清
末同治帝的瑜妃住在這裏。殿前有高大的琉璃照壁，
與東西配殿組成了一個寬敞的庭院，在葱翠的樹蔭
下，顯得非常靜雅。

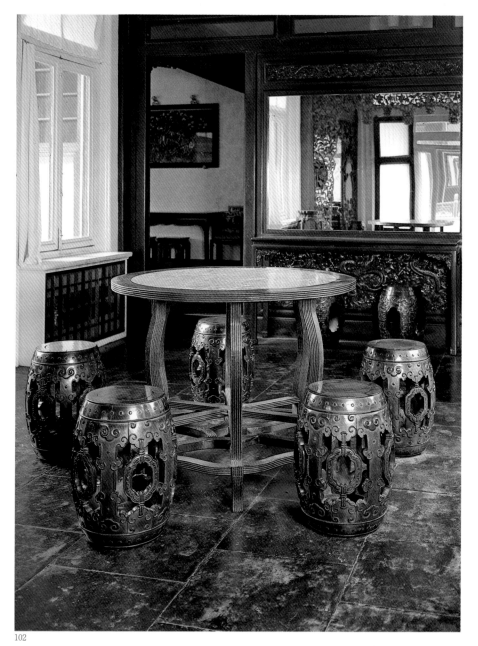

102

102.漱芳齋內景　103.漱芳齋廊子

104

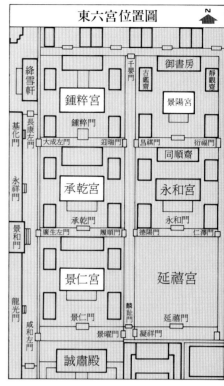

東六宮位置圖

絳雪軒
鍾粹宮
御書房
景陽宮
靜觀齋
基化門
永祥門
景和門
龍光門
長康左門
千嬰門
古鑑齋
大成左門
鍾粹門
迎瑞門
昌祺門
衍褔門
承乾宮
同順齋
永和宮
廣生左門
承乾門
履順門
德陽門
永和門
仁澤門
景仁宮
延禧宮
咸和門
景仁門
麟趾門
景曜左門
景曜門
凝祥門
延禧門
誠肅殿

105

106

104.景仁宮正面　105.景仁宮前石屛風

106.景仁宮前石屛風上四個石獸之一

　　景仁宮是東六宮之一。順治帝第三子康熙帝出
生在這裏。乾隆帝、道光帝作太子時，在這裏住過，
光緒帝的珍妃也在這裏住過。

107.毓慶宮建築群鳥瞰

毓慶宮是清代皇子居住的地方。

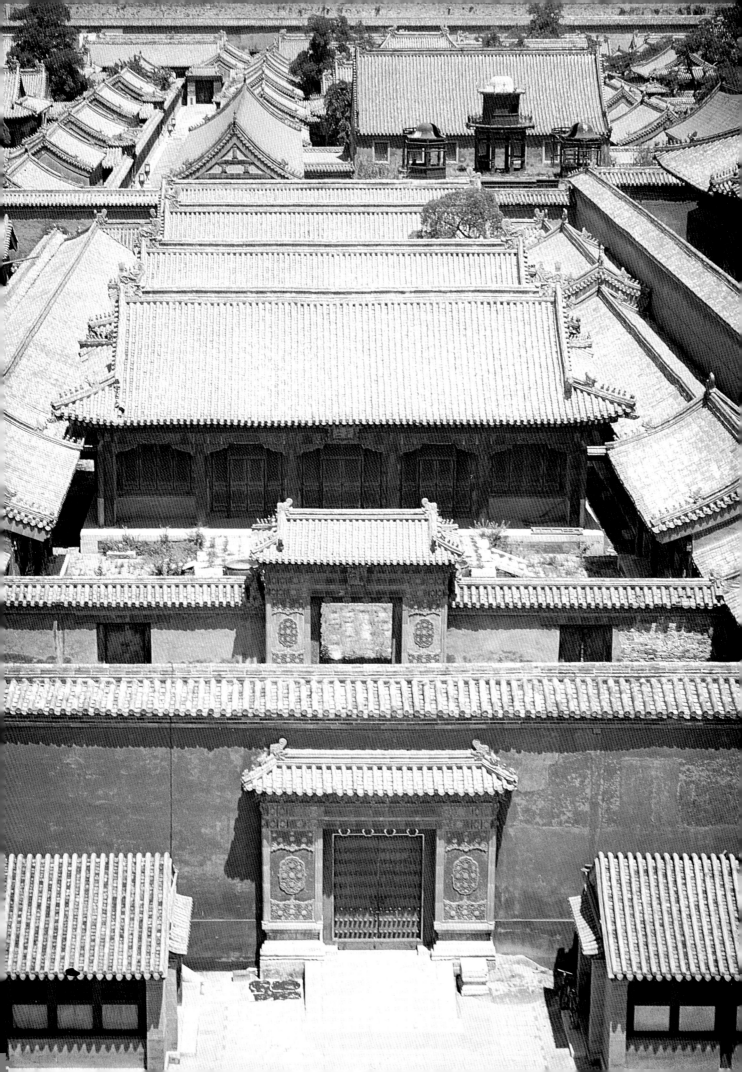

108

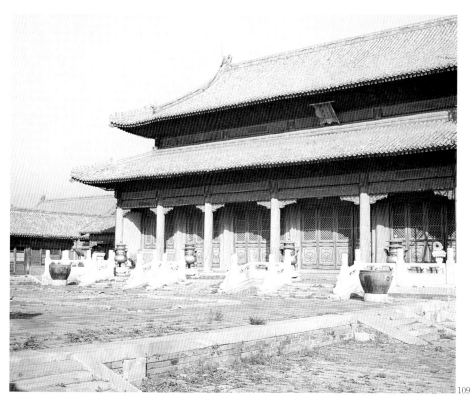

109

108.毓慶宮門額　109.慈寧宮外景

110.東筒子朱車值房　111.東筒子直街

　　東筒子西爲內廷東側的宮城，東爲寧壽宮東側
的宮牆。寧壽宮一區建築，爲乾隆帝時修建，準備當
太上皇時使用，但他從未住過，一直住在養心殿。
慈禧太后六十歲生日前後曾以此作寢宮。

110

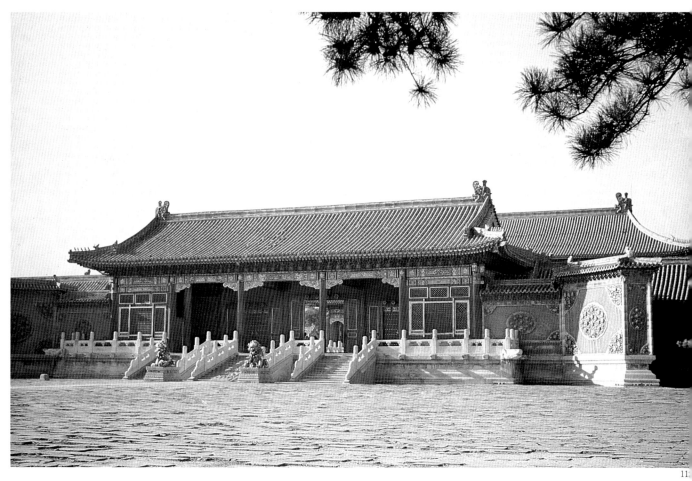

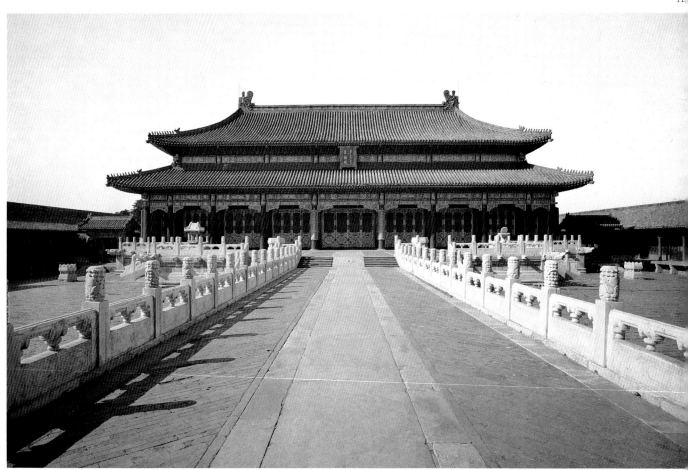

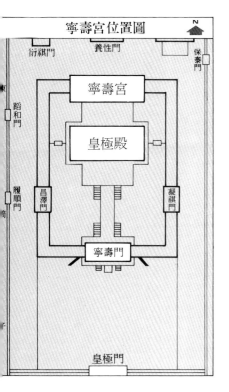

寧壽宮位置圖

114

12.寧壽門外景　113.皇極殿正面

14.皇極殿西廡

　　進了寧壽門，便是一條高出地面1.6米、長30米、寬6米的白石甬路，直通皇極殿的月臺，自然地將皇極殿前的院落劃成東西兩部。沿月臺、甬道及宮門的垂帶踏跺，都圍以雕有龍鳳紋飾的白石欄干。皇極殿爲九開間，重檐廡殿頂，建築等級略低冷太和殿，屋頂圓和，翼角玲瓏，形體壯麗蒼秀。東西廡房較爲低矮，突出主殿的巍峨。皇極殿內外裝飾多仿太和殿格式。皇極殿後就是寧壽宮，兩殿間有寬闊的石甬道相聯。從平面佈局看，這是個甬路貫穿的"王"字形臺基，承托着寧壽門、皇極殿、寧壽宮，前後呼應，聯成一體。自寧壽門的東西兩邊建起連檐的廡房，沿院落的周圍轉折而北，抄手廊房式與後殿寧壽宮相接，圍成了五千餘平方米的大庭院。在皇極殿的兩山與廡房間築卡牆，建成東西兩座垂花門，又將大院分爲前後兩個小院。

15.養性殿近景

　　養性殿位於寧壽宮一區的後半部，在養性門內。殿座北南向，前檐右側出抱廈，殿內東西間各有室，折廻環。該殿的結構形式，平面佈局和空間組合是仿養心殿建造的。是清代乾隆皇帝準備做太上皇時使用的宮殿。

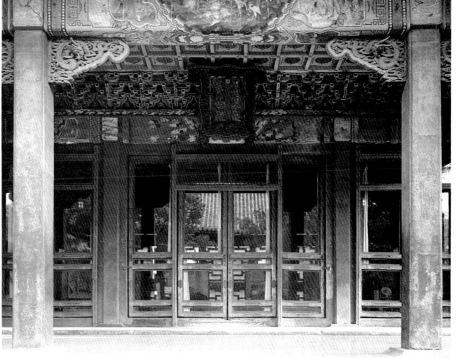

115

115

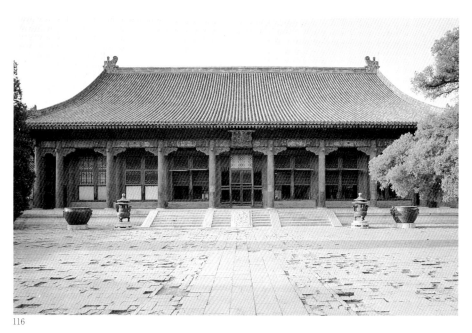

116.樂壽堂外景　117.樂壽堂仙樓

慈禧太后六十歲生日後，住在樂壽堂。

118

敬勝齋法帖第二十一

御臨鍾繇力命帖

臣繇言臣力命之用以無所立帷幄之
謀而又愚老聖恩伍個待以殊禮天下
與之帥土欣戴唯有江東當少留思既
上公同見訪問昨日讜見復蒙遣及
雖緣詔令陳其愚心而臣所懷勝之事
昔先帝嘗以事及臣遣侍中王粲杜龔
就問臣所懷未盡其益絲髮乞使侍中
與臣議之臣不勝愚款懷之情謹表
陳聞

119

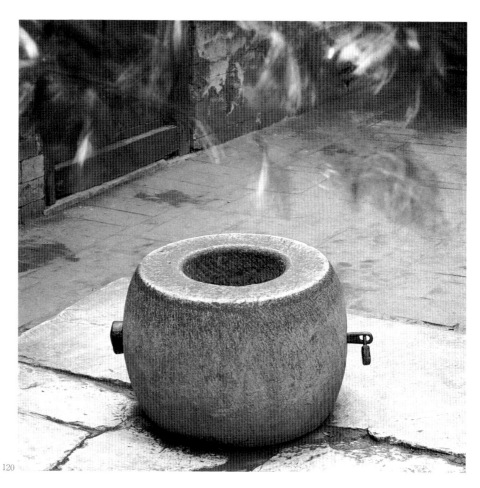

120

118.樂壽堂西廊法帖　119.樂壽堂西廊法帖之一

120.珍妃井

　　清末光緒帝的寵妃珍妃於1900年八國聯軍攻入
北京時，被慈禧太后命太監從當時幽禁的景祺閣北
小院叫出，推入這口井中淹死，時年僅二十五歲。
光緒二十七年（1901年）慈禧從西安回宮後，才將
珍妃屍體打撈上來，把井蓋蓋好。這口井後來就稱
爲＂珍妃井＂。

園林

紫禁城中的園林，均係內廷宮殿的附屬花園。比較集中的有四處：御花園、建福宮花園、慈寧宮花園和寧壽宮花園。坤寧宮的宮後苑，也就是後宮的御苑，由於清代皇帝皇后自雍正以後遷出後宮，遂稱御花園。慈寧宮南專為太后而設的花園稱慈寧花園。乾隆皇帝住養心殿，由於欣賞幽靜雅致的建福宮，遂在其西側建立建福宮花園，也稱西花園。寧壽宮花園是乾隆皇帝改建寧壽宮時所建的花園，後來也稱乾隆花園。這些花園都是宮院跨院的園林，屬於皇家園林。但從規模上與三海、圓明園、頤和園等皇家園林迥然不同，既無山野水面的自然條件，又無寬闊豁亮的場地。四個花園的面積僅得三萬餘平方米。每個花園只相當於一個中小型的私家園林。但因處於宮內，屬皇家園林，在建築上別具一格。

御花園明代稱為"宮後苑"。建成於明代建造紫禁城宮殿的同時，以後曾不斷增修，但仍保持着初創時的基本格局。園中不少殿宇和樹石，都是十五世紀的明代遺物。

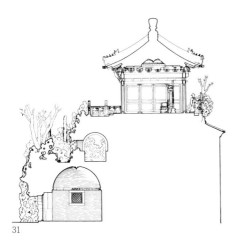

31

32

全園南北深八十米，東西寬約一百四十米。園內的主體建築——重檐盝頂的欽安殿，座落在紫禁城的中軸綫上。園內以它為中心，東西大致對稱地佈置了近二十座建築。但由於多數建築倚牆而建，只有小巧的亭臺立於園中，因此園內尚顯得比較舒曠、空敞。

欽安殿左右有四座亭子：北邊的浮碧亭和澄瑞亭，都是一式方亭，跨於水池之上，只在朝南的一面伸出抱廈；南邊的萬春亭和千秋亭，為四出抱廈組成十字折角平面的多角亭，屋頂是天圓地方的重檐攢尖，造型纖巧，十分精美。它們東西對稱，是園內引人注目的觀賞點。

倚北宮牆而疊築的石山——"堆秀"，山勢險峻，磴道陡峭，疊石手法甚為新穎。山上的御景亭，是帝、后重陽登高、俯瞰花園的好地方。

園裏的花樹，多為明代蒔栽。古柏老槐，鬱鬱葱葱，園內又羅列奇石玉座，盆花椿景，連地面也用各色卵石鑲拼成福、祿、壽文字及花卉、人物等各種圖案，將花園點綴得極其富麗。

慈寧宮南花園是乾隆年間在明代建築的基礎上改建的。花園的攬勝門內，疊有山石一座，起了"開門見山"的障景作用。山石之後，花臺上萬紫千紅，襯映出跨池而建的臨溪亭。池亭周圍，又有含清齋、延壽堂和東西配房相向而立，使臨溪亭自然地成為花園南部的觀賞中心。花園北部的咸若館，是全園的主體建築，其後及左右，皆有重樓：館北是慈蔭樓，東廂是寶相樓，西廂是吉雲樓，圍成半封閉的三合院，既是花園北部的屏障，又使園西一區建築顯得低平、近人。

園裏建築物佈置規整，左右對稱，靠其精巧的裝修和周圍的水池、山石，烘托出濃厚的園林氣氛，而園地蒔栽的梧桐、銀杏、松柏等花樹，可收四時成景的效果。

建福宮西花園建於清乾隆五年（1740年）。它的園門設在建福宮惠風亭後。門內是一個以靜怡軒、慧曜樓一組建築為主體的院落，甚為封閉、安謐。有了這種過渡性的安排，它西邊的以延春閣為主體建築的院落便顯得開敞一些。延春閣的北邊和西邊，倚宮牆而建有吉雲樓、敬勝齋、碧琳館、妙蓮華室和凝暉堂。它們不僅以富華、艷麗的建築立面遮蔽了平直的宮牆，而且在一片樓堂連宇、花廊縱橫的空間裏襯托出延春閣的高聳和宏偉。延春閣的南邊，疊石為山，岩洞磴道，幽邃曲折，山上又列奇石、亭建，間以古木叢篁，繞有林嵐佳致。

建福宮西花園的建造形式，深得乾隆皇帝的喜愛，成爲他以後營建寧壽宮西花園的主要樣板。可惜在溥儀搬出紫禁城的前夕，花園遭焚，只存下惠風亭和一片山石了。

寧壽宮花園建於乾隆三十六年到四十一年（1771—1776年）。花園佔用了一個南北深一百六十米、東西寬三十七米的縱長地帶。前後劃分爲四進院落，佈局緊湊、靈活，空間時閉時暢，曲直相間，氣氛各異。

首進衍祺門，迎面是石山，繞過石山豁然開朗。主體建築古華軒，坐北居中，古華軒庭院東階下，佈置了山石亭臺，構成一個比較自由的建築院落組合。西面禊賞亭抱廈中設“流杯渠”，東南角上另有院中之院，廊曲路迴，頗有雅趣。第二進的遂初堂，是曲型的三合院。垂花門內，僅立幾塊湖石爲景，環境幽靜、雅致。第三進的粹賞樓是捲棚歇山頂的兩層樓，滿院石山，聳秀亭居高臨下，挺拔秀麗。三友軒深藏山塢，最後一進，居中爲園內最爲崇高、華美的符望閣，以整座石山圍其前院，又用廡廊聯繫閣後齋館，形成不同的景致和趣味。符望閣前山主峯上有碧螺亭，是個五柱五脊梅花形小亭，形狀別緻，圖案全用梅花，且色彩豐富，是極少見的亭式建築。

園內共有建築物二十幾座，類型豐富，大小相襯，虛實對比，有的還因地制宜，在平面和立面上採用了非對稱的處理，在制度嚴謹的禁宮之中，尤其顯得靈巧、新穎。

全園山石亭景，別具風采。各進院落的山石，採用了不同的疊壘技巧，既有單樹的奇石，又有成羣的峯巒，崖谷峻峭，洞壑幽邃，同周圍的建築物相配合，給人以華美、精巧的印象。

花園內的樓閣軒堂，不但在外觀上富麗堂皇，而且室內裝修也極爲講究。花罩隔扇都用鏤雕、鑲嵌工藝。符望閣內裝修以招絲琺瑯爲主，延趣樓的嵌瓷片，粹賞樓的嵌畫琺瑯，都有很高的工藝水準。三友軒內月亮門，以竹編爲地，紫檀雕梅，染玉作梅花、竹葉，象徵歲寒三友。倦勤齋的裝修更精，掛檐以竹絲編嵌，鑲玉件，四周羣板雕百鹿圖，隔扇心用雙面秀繡，處處精工細雕，令人嘆爲觀止。

紫禁城內的花園佈置手法，主要是根據地勢情況採取不同的手法。花園位置在主要宮殿軸綫上，則採取均衡對稱，左右呼應的佈局。如御花園位於紫禁城軸綫上就採取這種方法。千秋與萬春兩亭，澄瑞與浮碧兩亭是對稱的方法，堆秀山與延暉閣，絳雪軒與養性齋，均爲各相呼應，保持了中軸綫的基本格局。慈寧花園也居於慈寧宮軸綫上，如咸若館居中，以吉雲、寶相爲左右兩側配樓，是絕對對稱的手法。如果花園位置不在宮殿軸綫，而是在主體宮殿之側，佈局則靈活多變。以曲徑通幽，迂迴曲折，取得步移景遷的藝術效果。建福宮花園與寧壽宮花園就是如此，把私家園林手法和宮殿氣氛協調起來。

從功能內容上看，紫禁城內園林，多數的亭臺軒館是爲休憩、遊賞而建，也有不少殿堂樓閣是專供敬神、崇佛、齋戒、頤養、藏書、閱覽等用。因此，它們之成爲皇帝和皇室成員在紫禁城內日常活動的主要場所之一，也就極其自然了。

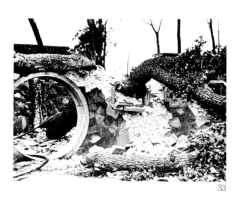

33

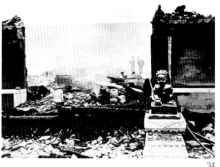

34

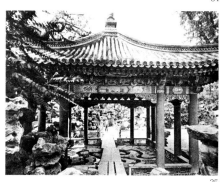

35

31. 御花園內堆秀山縱斷面圖

32. 清代御花園內延暉閣選秀女照片

33. 建福宮花園火災後照片

34. 建福宮花園火災後照片

35. 瀛臺內流杯渠（1900年時攝）

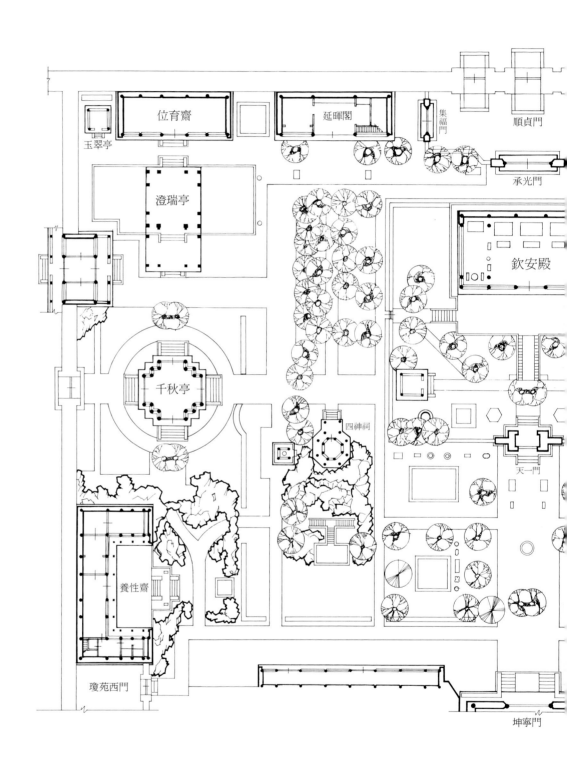

位育齋

延暉閣

集福門

順貞門

玉翠亭

澄瑞亭

承光門

欽安殿

千秋亭

四神祠

天一門

養性齋

瓊苑西門

坤寧門

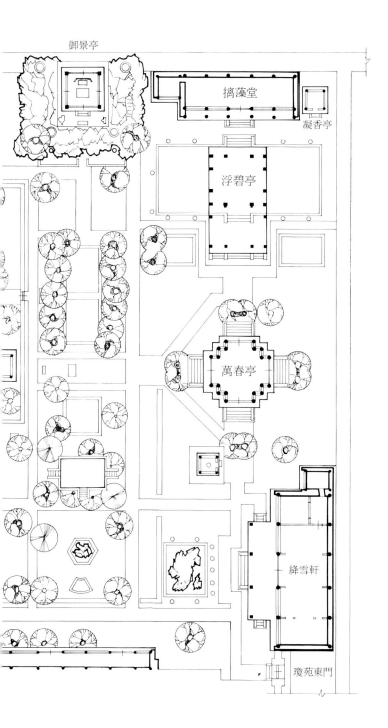

御景亭

摛藻堂

凝香亭

浮碧亭

萬春亭

絳雪軒

瓊苑東門

36.御花園平面圖

121

121.天一門正面　122.天一門前大香爐

123.天一門大香爐局部

　　水磨磚造的券門，位於中軸綫上，是欽安殿的
正門。門前有鎏金麒麟及隕石臺座各一對。門內有
合歡樹一株。天一門與坤寧門之間有銅爐一座。

124

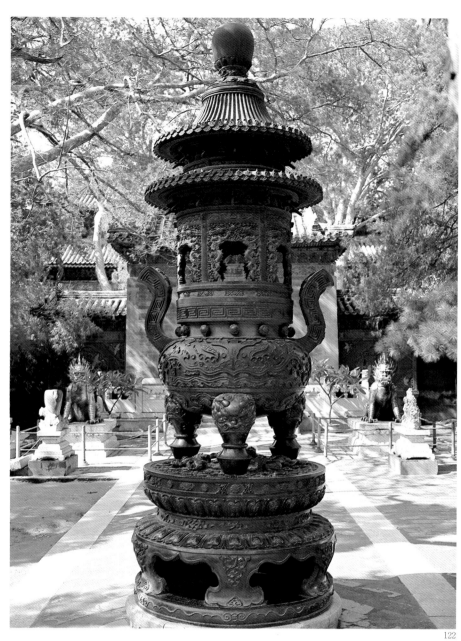

122

123

125

124

125

　　御花園各處安置有各式盆景，千奇百怪，異常珍貴。如"海參石"在御花園東側銅獅豸之前。它那圓滑柔軟的形態，肉感很強的外型，很像一段段海參。這是由數十段石質海參組成的插屏式陳設。"諸葛亮拜北斗殞石"不以雕鑿取勝，而以自然形成畫面而聞名。這塊狀似僧帽的奇石表面，呈現了一個形象逼真的躬身下拜的老人。他頭戴道布、身著紫褶、長袖下垂，雙手拱起，面對前方黑石上點點星斗，作拜揖狀，形態生動，讓人聯想起像是精通天文的諸葛亮，故此稱"諸葛拜斗石"。另絳雪軒迎面雕石架座上屹立的是一段遠古的木化石。這段石粗看不像石質，好像是一段經久曝曬的朽木，背面有千百個蟲蛀孔，但敲之鏗然有聲，確是石質。石的正面有乾隆丙戌年的題句。

127

128

129

130

131

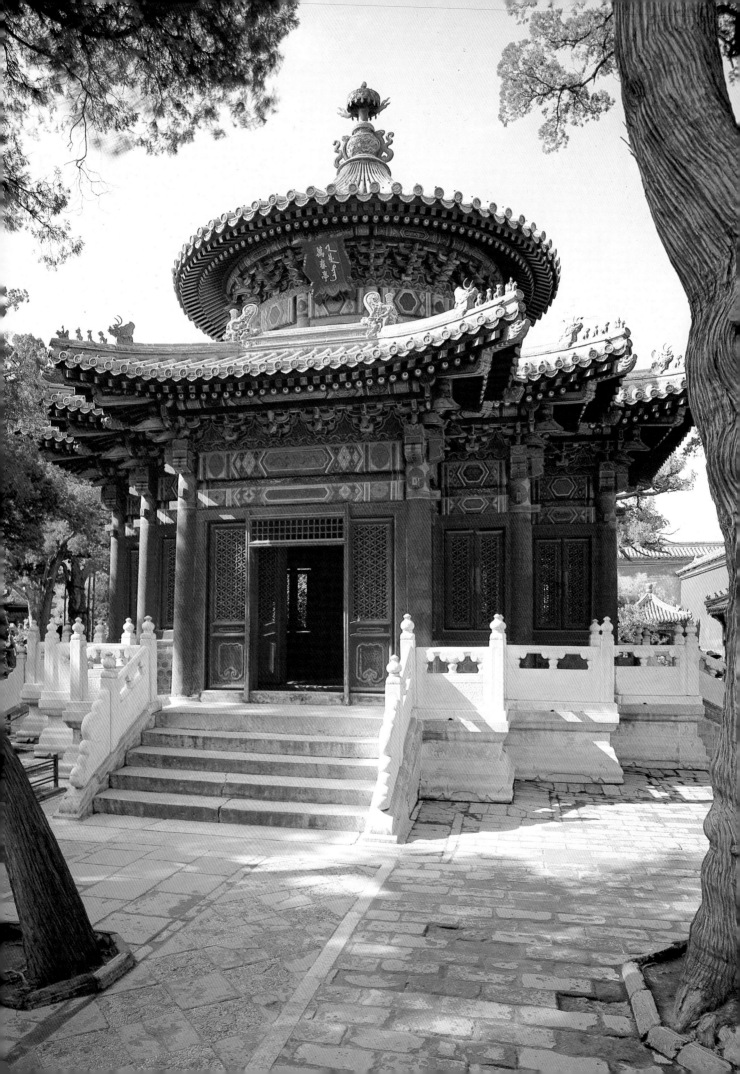

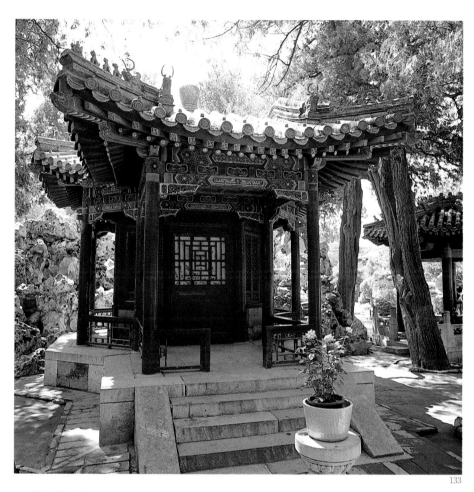

133

132.萬春亭全景

　　明嘉靖十五年（1536年）改建，上圓下方，重
檐，建築精美。西面與千秋亭相對，造型相同，惟
頂迴異。

133.四神祠全景

　　是一座前面帶敞軒的八角亭子，坐南向北，正
對延暉閣。

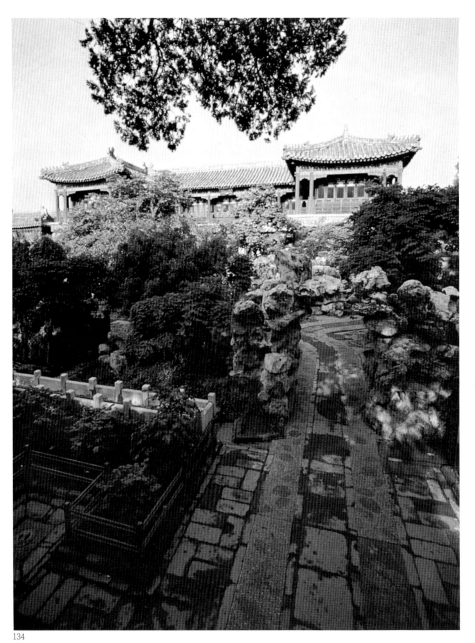

134

134.養性齋正面

在御花園西南隅，七楹的閣樓。齋前假山堆圍，並有平臺。與東南隅的絳雪軒本是對稱的建築。但在平面造型上一凸一凹，體量上一高一矮，對稱而不呆板。

135.澄瑞亭全景 136.澄瑞亭水池

與浮碧亭相對，建在橋上，下臨碧水，亭南伸出抱廈。

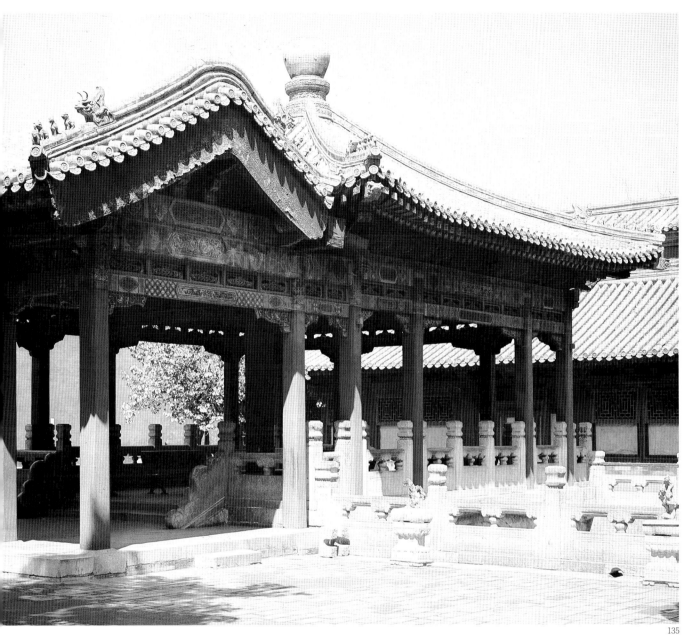

135

136

137.御花園石子路　138.御花園石子路圖案之一

139.御花園石子路圖案之二

140.御花園石子路圖案之三

　　御花園的甬道以不同顏色的細石砌成各種圖
案。路面的圖案的組成，全園是一個整體，但每幅
圖案又有獨立的內容，總計花石子路上的圖案約有
九百幅。圖案的內容，人物、風光、花卉、博古
等，種類繁多，沿路觀賞，美不勝收。上三圖分別
是"頤和春色"、"關黃對刀""鶴鹿同春"。

141

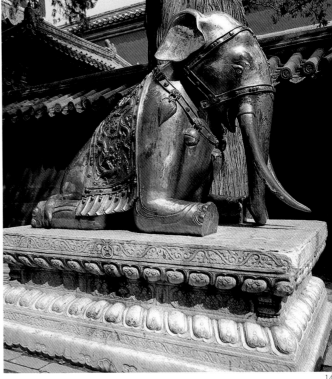

14

141. 延和門正面

延和門是御花園牌樓門的左門。

142. 承光門內的鎏金銅象　143. 堆秀山全景

山前的獅子座上雕蟠龍，口噴水柱高達十幾米高。山頂有御景亭。亭建於四周護有漢白玉石欄杆的臺基上。堆秀山東西有蹬道可上，山前有門，門內是石洞。進門沿石階盤旋而上可達山頂御景亭。小山雖是人工堆成，但洞壑玲瓏，峯體積秀，是一座臺景擴大的堆法，被堆山匠師們稱爲"堆秀式"。此山建於明萬曆年間，是園中可以登臨的地方。登上此山，可臨軒極目遠眺，西山在望；俯瞰則紫禁城盡收眼底。清朝宮中每年七月七日在御花園中祭祀牛郎、織女星，皇帝拈香行禮，皇后、皇貴妃、貴妃、妃嬪等人再行禮。八月中秋之夜在此祭月，九九重陽節，在此登高。

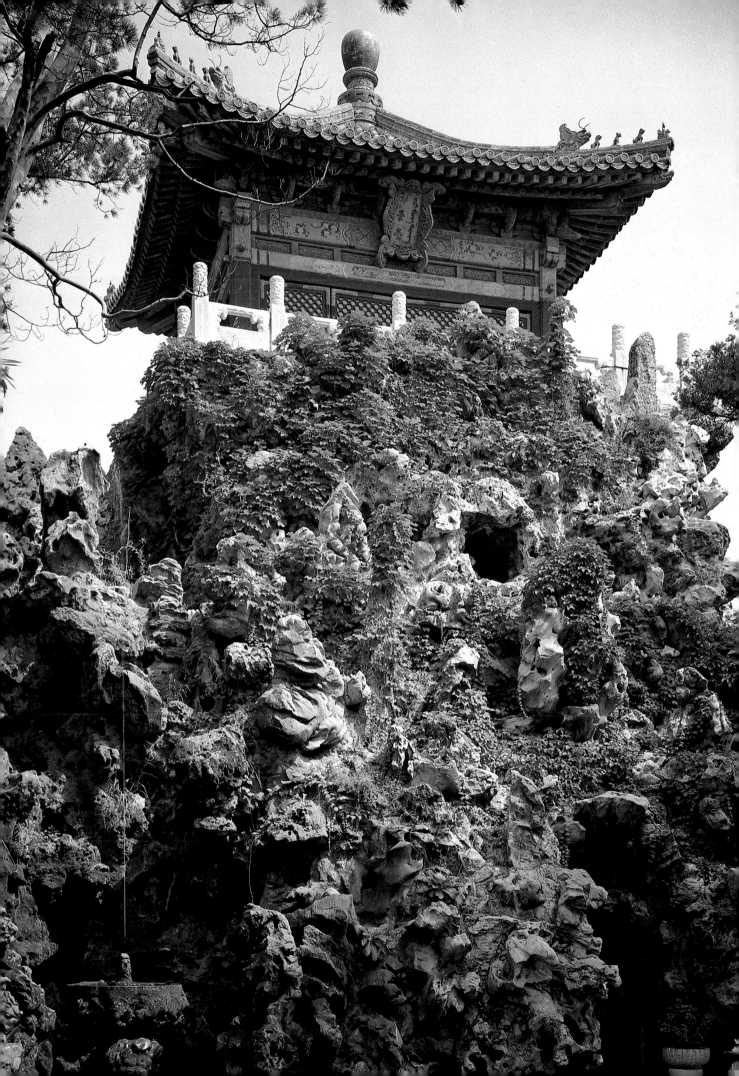

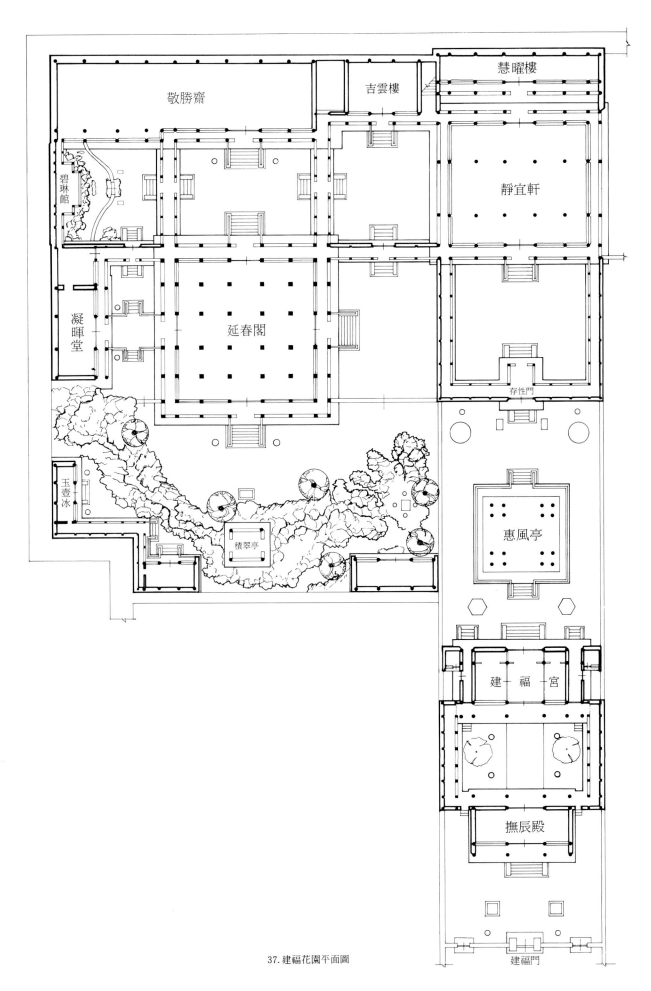

慧曜樓

吉雲樓

敬勝齋

靜宜軒

碧琳館

凝暉堂

延春閣

存性門

玉壺冰

積翠亭

惠風亭

建福宮

撫辰殿

建福門

37.建福花園平面圖

144

144.建福宮花園的圍棋盤石桌

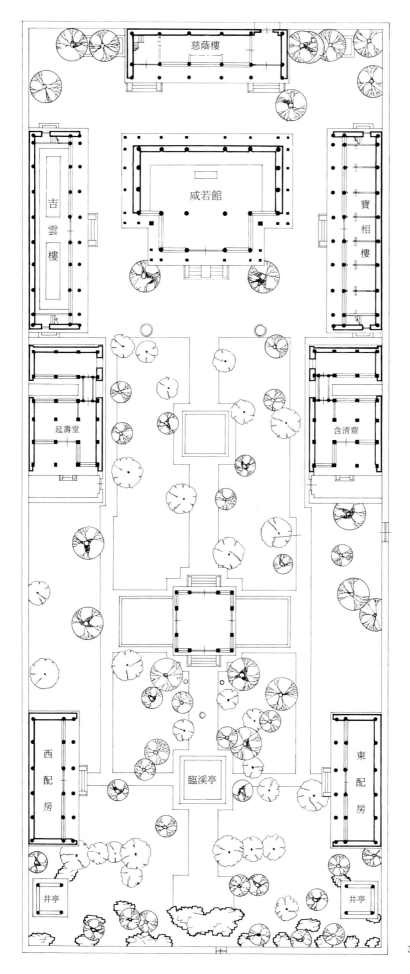

慈蔭樓

吉雲樓

咸若館

寶相樓

延壽堂

含清齋

西配房

臨溪亭

東配房

井亭

井亭

38. 慈寧花園平面圖

138

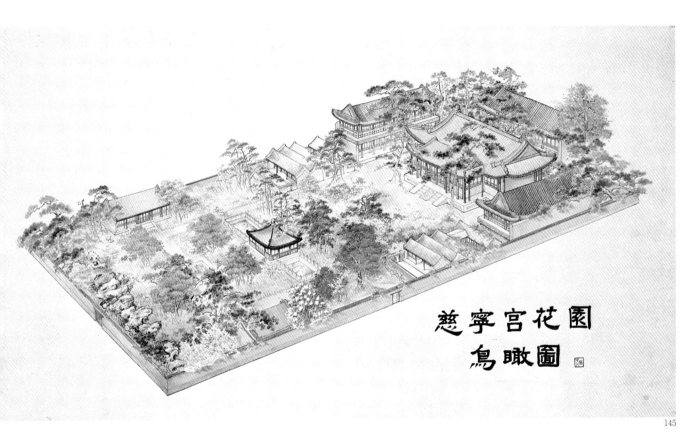

慈寧宮花園
鳥瞰圖

■5.慈寧花園鳥瞰圖

7

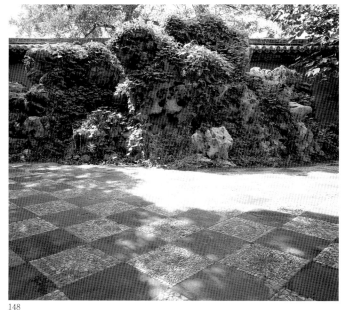

148

9

146.慈寧花園內白果樹　147.臨溪亭全景

　　　臨溪亭建於橋上,橋架於一個長方型的水池上。
水池四面立漢白玉雕石欄杆。亭四面有門窗，可以
全部打開。自亭東西可俯望池中游魚和蓮花。

148.慈寧花園假山石子路

149.含清齋勾連搭式屋頂

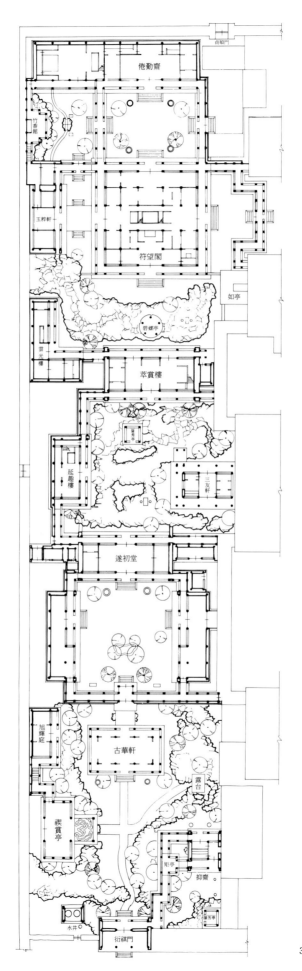

倦勤齋

貞順門

香館

玉粹軒

符望閣

如亭

碧螺亭

雲光樓

萃賞樓

延趣樓

三友軒

遂初堂

旭輝庭

古華軒

露台

禊賞亭

矩亭

抑齋

擷芳亭

水井

衍祺門

39.寧壽宮花園平面圖

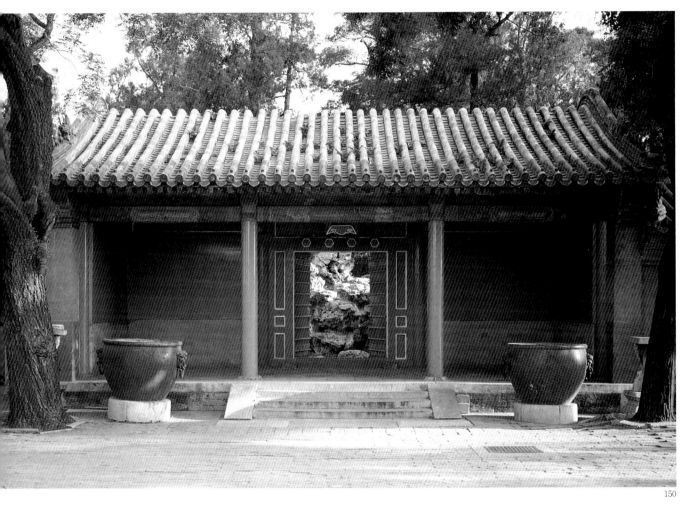

150.衍祺門正面

　　是寧壽宮花園的正門。開門，迎面便可看到一
座玲瓏剔透的山屏。山屏背後，松柏枝梢搖曳，山
前是一條曲折的小徑，用五顏六色的石片舖墁成冰
裂圖案。這種入口設計，是一種一阻一引的中國園
林"曲徑通幽"的手法。

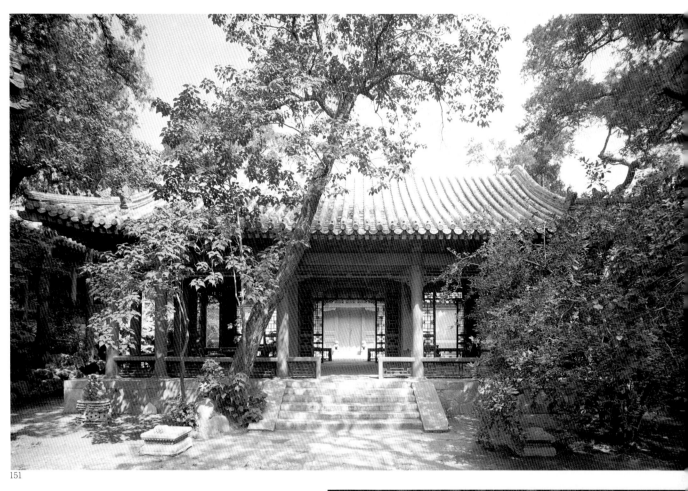

151

151.古華軒全景　152.古華軒南望

　　坐北處中，是歇山捲棚式敞軒，四周環以迴
廊，周圍安裝坐櫈與拱楣。軒內是楠木本色鑲嵌天
花，雕百花圖案，古樸淡雅。軒前有古楸一株，是
建軒前故物，當初營造房時，有意保存，作爲軒前
借景，而且花冠甚美。因之得名，乾隆帝曾賦有"古
楸行"。

152

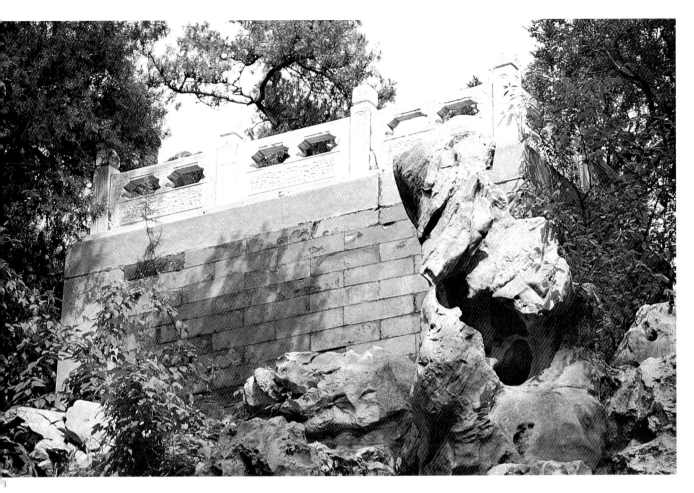

3

4

153.仰看承露臺 154.假山下佛堂洞門

古華軒之東湖石堆叠的山巒主峯上的承露臺，四周白石雕欄環繞，透過掩映的松柏，看過去極為精巧秀麗。臺下山石間闢有門，洞北洞東有石階可到臺上。

假山下有一小洞式佛堂，精巧別緻，引人有深山古剎的聯想。

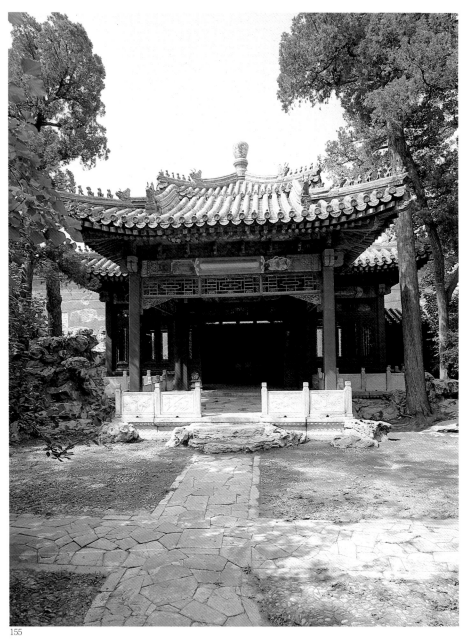

155

155.禊賞亭全景

　　平面爲凸形，三面出歇山頂，中間爲四角攢尖
的亭式建築，與東面承露臺遙相呼應。另與古華軒
成並蒂蓮狀的對景。命名取晉王羲之蘭亭修禊之典。

156.寧壽宮花園內流杯渠貯水用的海缸

157.禊賞亭內流杯渠

　　禊賞亭內的流杯渠可作 " 曲水流觴 " 之樂。渠
做如意形迴繞，引水於渠中，杯浮於水上，飲酒詠
詩爲樂。渠水來自衍祺門內的一口井，汲水入缸，山
下鑿出孔道，將水引入流杯渠。然後再從北面假山
下孔道透迤流入 " 御溝 " 中。上下水道都隱在假山
下，好像源泉湧自山涯，在設計上煞費苦心。在慈
寧花園的綠雲亭內及中南海也有相類的流杯渠。

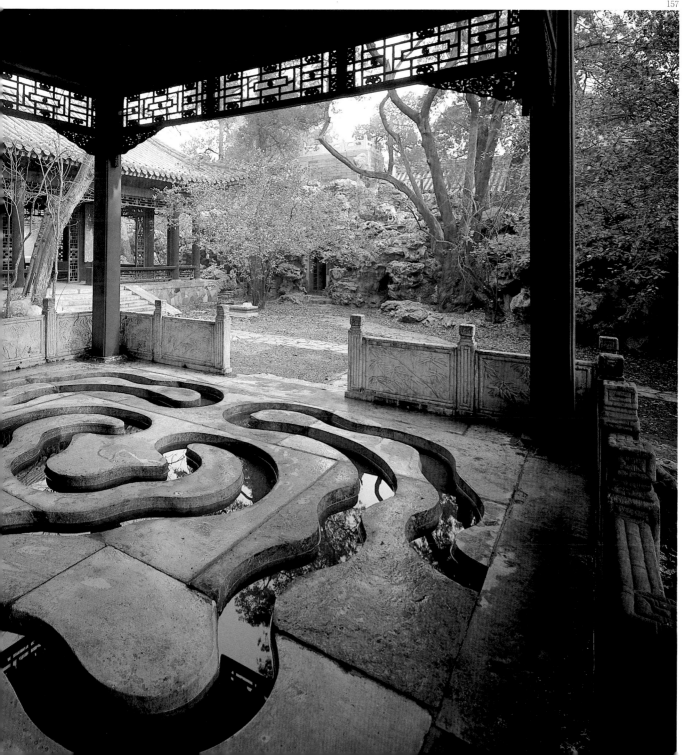

158

158.曲尺廊側影

　　曲尺廊位於寧壽宮花園的第一進的東南角。利
用廊隔出一個小院，打破了平面方正的呆板，也取
得了與西北角旭輝庭在構圖上的均衡。

159.旭輝庭正面　160.旭輝庭爬山廊

　　旭輝庭是隨山向北漸漸高起而建築的一座三開
間卷棚歇山式建築，因坐西朝東，面迎日出，因此
取"旭輝"之名。

　　旭輝庭爬山廊相連山上的旭輝庭和山下的襯賞
亭。山與建築結合，遮擋外邊宮牆視綫，是一種拤
俗手法。

161.遂初堂前垂花門　162.垂花門側虎皮石牆基

　　遂初堂前垂花門在古華軒北，門內便是園中的
第二進景區。門兩側是磨磚細砌的清水牆面，下面
襯托着彩色石片鑲貼的冰裂臺明，一反宮中牆面多
紅粉飾的定式，給人特別清新的感覺。

159

161

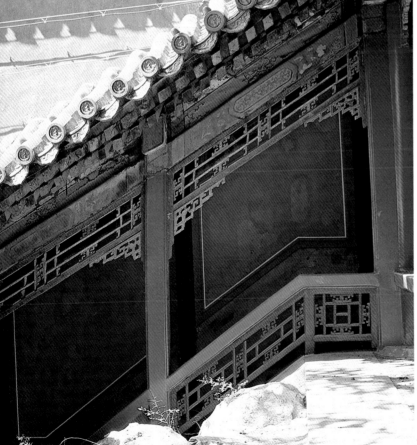

160

162

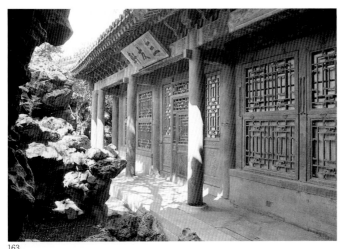

163

164

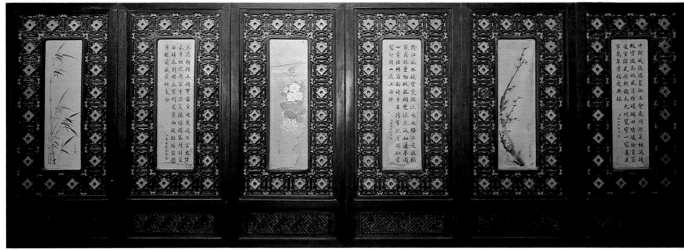

165

163.三友軒正面　164.三友軒紫檀雕松竹梅窗

165.三友軒室內紫檀嵌玉隔扇

166.三友軒松竹梅式月亮門

　　位於邃初堂北第三進的東南角。座落在山麓之陽，爲三間北房，有高山作屏障，擋住西北風，軒內設有取暖的地炕，爲冬季遊園之所。三友軒的屋頂，西面是歇山式，其東面爲了同樂壽堂相接，改作懸山式。這種做法在禁中只此一處，完全是江南私園的建築手法。

　　三友軒環境幽雅，室內裝修十分精緻，雕鏤精細。裝修圖案主要用松竹梅，寓歲寒三友之意。

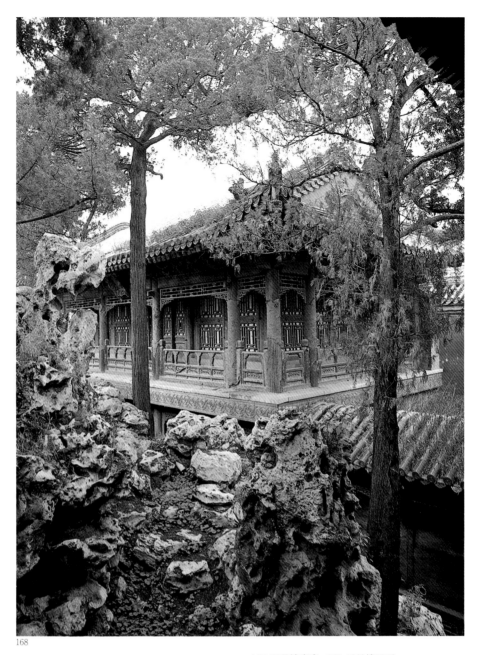

168

169

167.延趣樓寶座　168.延趣樓正面

169.延趣樓前假山

　　園的第三進以山景爲主。庭院中央峯巒叠起，洞谷相通，環山佈置建築。西北面爲延趣、萃賞兩樓。上下帶廊，樓下的走廊與曲尺遊廊相連，成一條沿廊觀賞的路綫。樓上外廊可以憑欄眺望庭中山景。

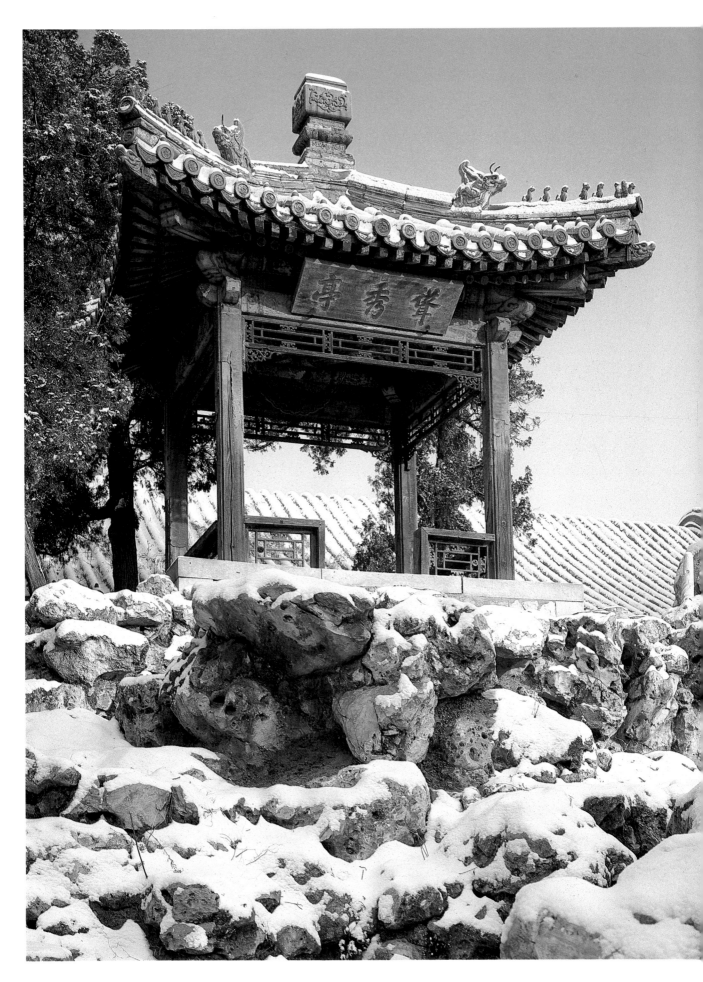

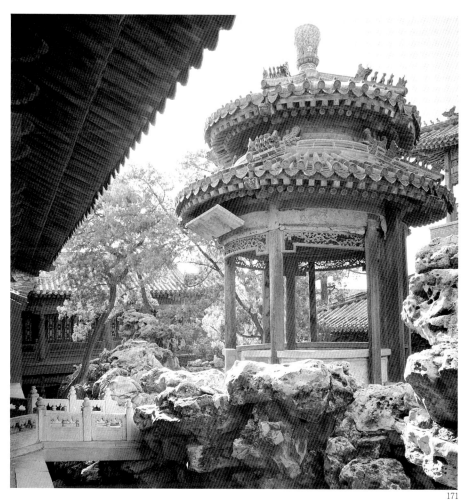

171

172

170.聳秀亭雪景

　　主峯上建有一座方亭，居高臨下，挺拔秀麗。亭前有深達數丈的懸崖峭壁。如果由下上仰，可見"一綫天"的奇景。

171.碧螺亭全景　172.碧螺亭小橋

　　亭子座落在花園第四進院子疊石堆山的主峯上。碧螺亭為重檐五柱，攢尖式紫琉璃瓦頂，體形成梅花形。亭底平面做低矮五瓣的須彌座，亭柱周圍以弧形坐凳式欄板，內外雕刻各種不同樣式的梅枝，亭檐下倒掛的楣子和亭內天花板也有雕刻非常精細的梅花圖案，上下檐額枋彩畫題材是海墁式的點金加彩折枝梅花。亭子頂部，每層用五條垂脊，分為五個坡面，也是仿梅花五瓣之意，色調以藍綠色為主，整個亭子便好像是無數梅花簇擁成的大花籃，故俗稱"梅花亭"。體形別緻，色彩豐富、協調，是宮中園林建築中少見的亭式。亭南石橋飛架，通萃賞樓，輕靈精巧，與地面依山而行的通路，形成了上下兩層的通路。這種上下兩層縱橫交錯的通行方法，與現代立體交叉橋樑設計思想頗有相似之處。

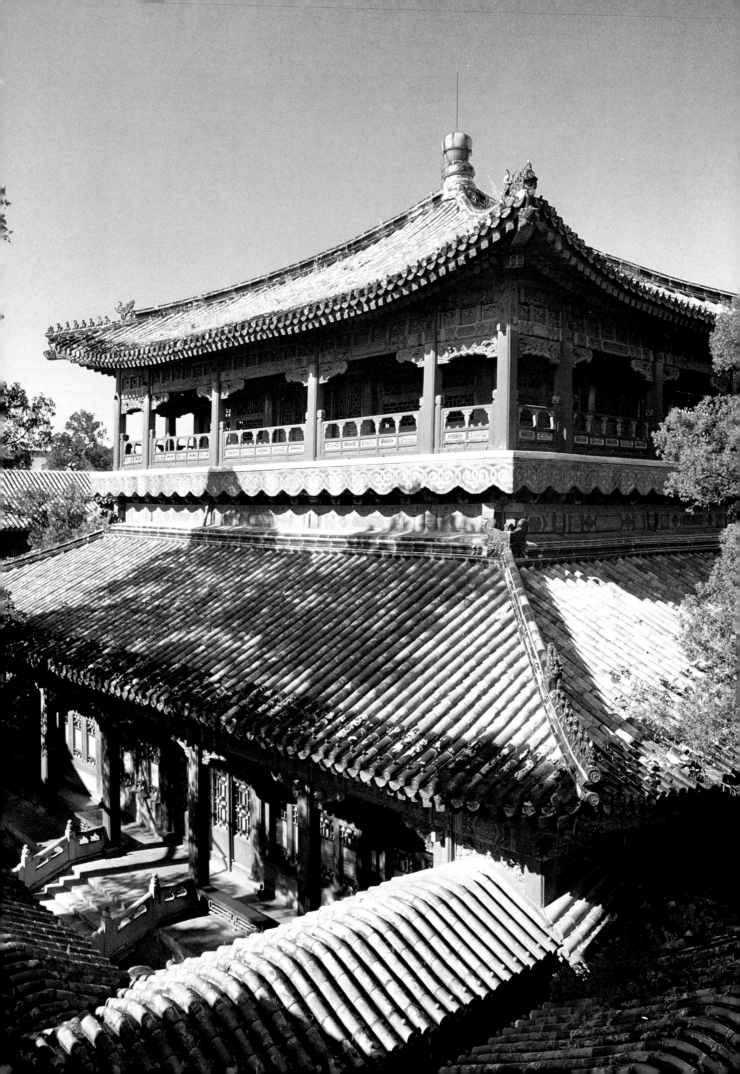

174

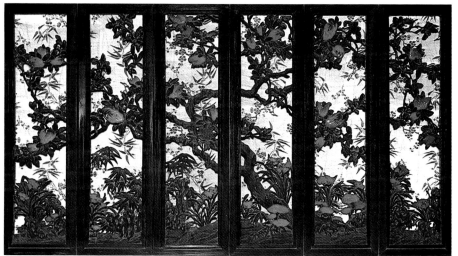

175

173.符望閣外景 174.符望閣珐琅嵌玉方窗

175.符望閣嵌玉透繡隔扇

　　符望閣是第四進景區的主體建築，雄踞於花園
北部，也是全園中心主景建築。這是進深各五間，周
圍帶廊的兩層閣樓，四角攢尖式屋頂，氣勢端重。
閣四周以游廊短牆等隔成幾個似通又隔的小院，各
具特色。閣內底層用精工雕金鑲玉嵌的裝修縱橫間
隔，曲折彎轉，富於變化。如果觀賞一次室內景色
最少需轉折二十個方位。置身其中，穿門越檻之際，
往往迷失所在，故俗稱“迷樓”。符望閣室內裝修
不僅富麗堂皇，工藝水平也很高。

　　在符望閣的北面，兩側用游廊與符望閣的兩廊
銜接，形成四周為廊的天井。從佈局藝術來說，符
望閣是全園的高潮，倦勤齋則如後罩房。室內嵌竹
絲的掛檐，嵌玉透繡隔扇等裝飾，極其精美。

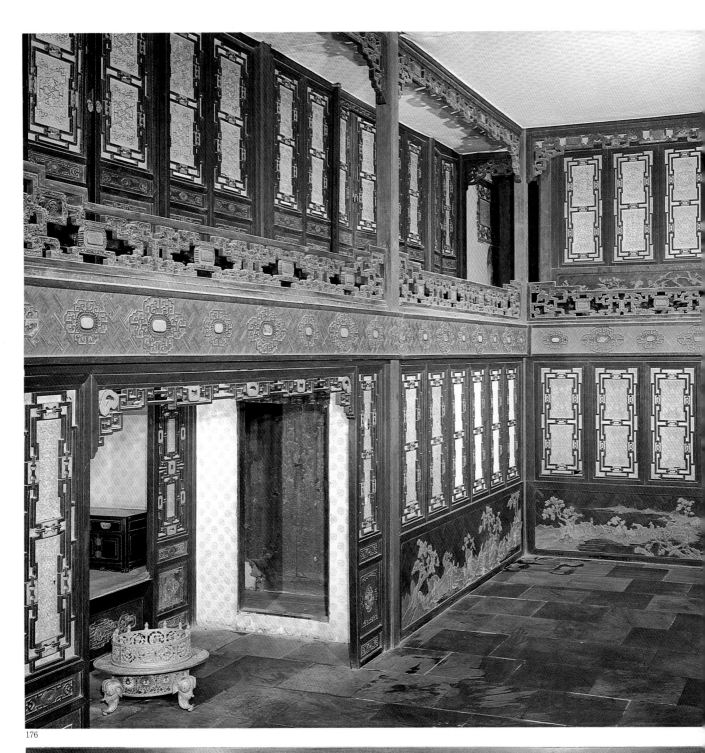

176

177

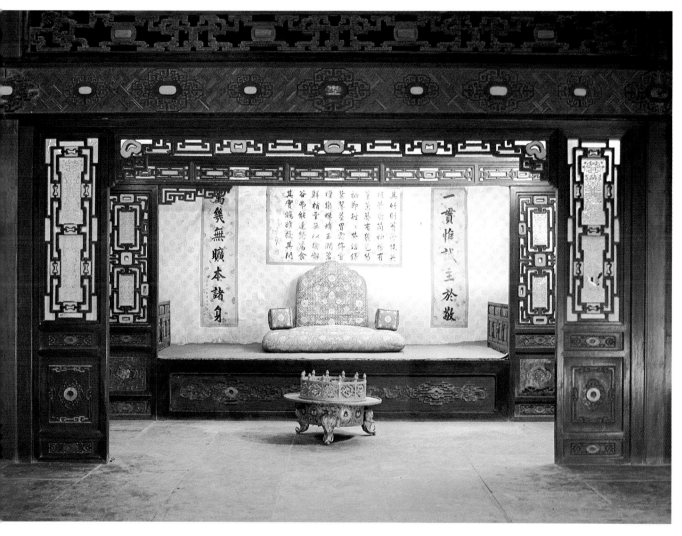

176.倦勤齋正間　177.倦勤齋內百鹿圖群板

178.倦勤齋正間寶座

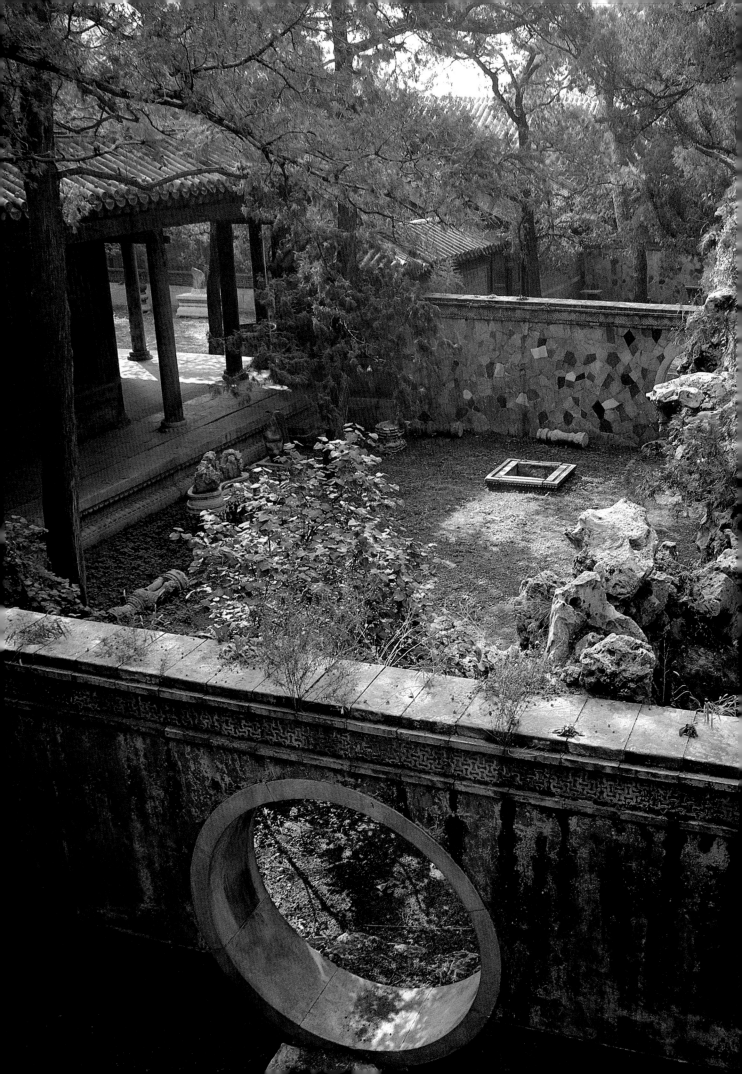

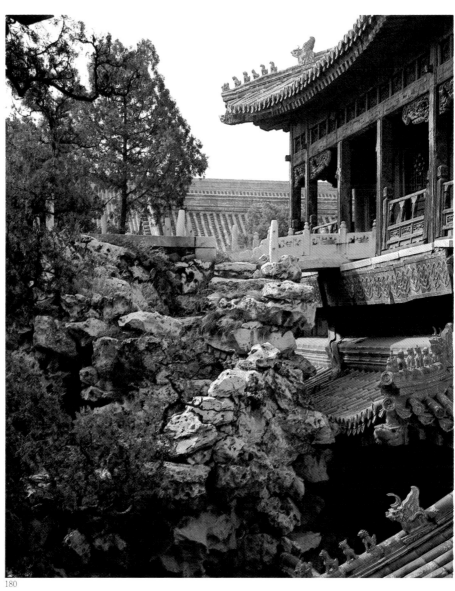

180

179.景祺閣東院　180.景祺閣正外面

戲臺

紫禁城裏戲臺很多，都分佈在內廷區。至今保存完好的有：寧壽宮後閱是樓院中的暢音閣大戲臺、倦勤齋室內的小戲臺、重華宮區漱芳齋院中的戲臺和齋內的"風雅存"小戲臺，以及長春宮院內的戲臺等等。它們之中，有室內室外之別，有高低大小之分，各有不同的建築形式，可以適應不同規模的演出。

暢音閣大戲臺，在寧壽宮後東路的閱是樓院中，爲"三重崇樓"。建於乾隆三十七年（1772年），曾於嘉慶七年（1802年）和光緒十七年（1891年）重修。

暢音閣戲臺共三層，上層稱"福臺"，中層稱"祿臺"，底層稱"壽臺"。有木樓梯可供上下。壽臺是一個面闊三間、進深三間的方形臺面，很寬敞，面積相當於普通戲臺的九倍。壽臺場門分設在臺後兩側。場門上方是橫列於臺後的仙樓，從仙樓上可下到壽臺，又可上到祿臺，均由木蹬踏垛上下。壽臺臺面下的中央和四角，有五口地井，平時演戲，蓋上木板，使用時打開，靠安裝在地下室的絞盤，將佈景托出臺面。如演《地湧金蓮》時，坐着五尊菩薩的五朵大蓮花座，就是從這五口地井徐徐升上臺面的。中央的一口地井，底下有水，那是爲了引起共鳴，增加音響效果。壽臺的上方，另有三個天井，也只是在演某些戲種時，用轆轤架將人或佈景送下壽臺。如演《羅漢渡海》時，"海市蜃樓"就是從二層天井吊下壽臺的。

福臺和祿臺的臺面範圍很小，這是根據坐在閱是樓寶座上看戲的皇帝的視綫所及而設計的。當演出《九九大慶》等承應大戲時，數以百計的神佛角色，同時在福、祿、壽三層臺上出現，構成大幅有聲的、活動着的"朝聖圖"、"羣仙祝壽圖"和"極樂世界圖"，場景是十分有趣的。

暢音閣戲臺的後部，是兩層的扮戲樓，是演出的輔助用房。面闊五間，進深三間，空間相當高大。屋頂同戲臺的二層屋檐連搭一起，構成一座前高後低有起伏的大型戲樓。

倦勤齋是寧壽宮花園北部的一座建築。在其西室內建有一個小戲臺，供南府太監演唱岔曲。它是一座四角攢尖頂的方亭式戲臺，其木構件多雕成竹節狀，西、南、北面均以竹籬作爲隔牆，靠北的後檐牆上畫着整幅的竹籬小院的壁畫，上掛藤蘿和蘿花，與頂棚滿畫竹籬藤蘿的海墁天花連成一片，形成一座"室內花園"。與紫禁城宮殿的紅牆黃瓦相比，別有風味。演戲時，皇帝坐在正對戲臺正面的閣樓中觀戲。

漱芳齋在重華宮的東翼院內，是乾隆年間改建西二所時增設的。這裏有大、小兩個戲臺；大戲臺在齋前院中。戲臺每面四柱，當心間稍寬，作爲臺口。臺的上方設有天井，覆以重檐歇山式屋頂，裝飾極爲華麗。這是皇帝在新年元旦期間受賀或宴請王公大臣時看戲用的。小戲臺在漱芳齋後"金昭玉粹"室內。爲四角攢尖方亭，供皇家家宴時表演小節目或演出小戲之用。

西六宮長春宮和太極殿之間的體元殿，是清代晚期改建長春門時修建的。殿後北向出抱廈三間，可作演戲之用，是爲長春宮戲臺。戲臺較爲寬敞，柱間置有低平的木質坐橙欄杆和簡潔的倒掛楣子，甚爲素雅。

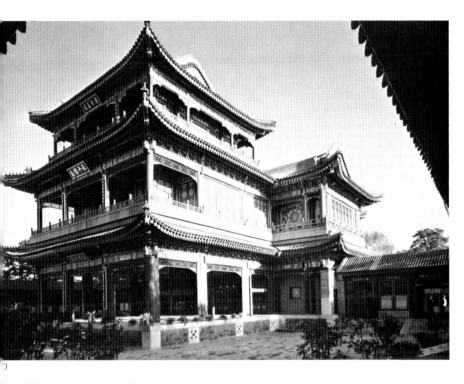

40. 頤和園內大戲臺
41. 戲單

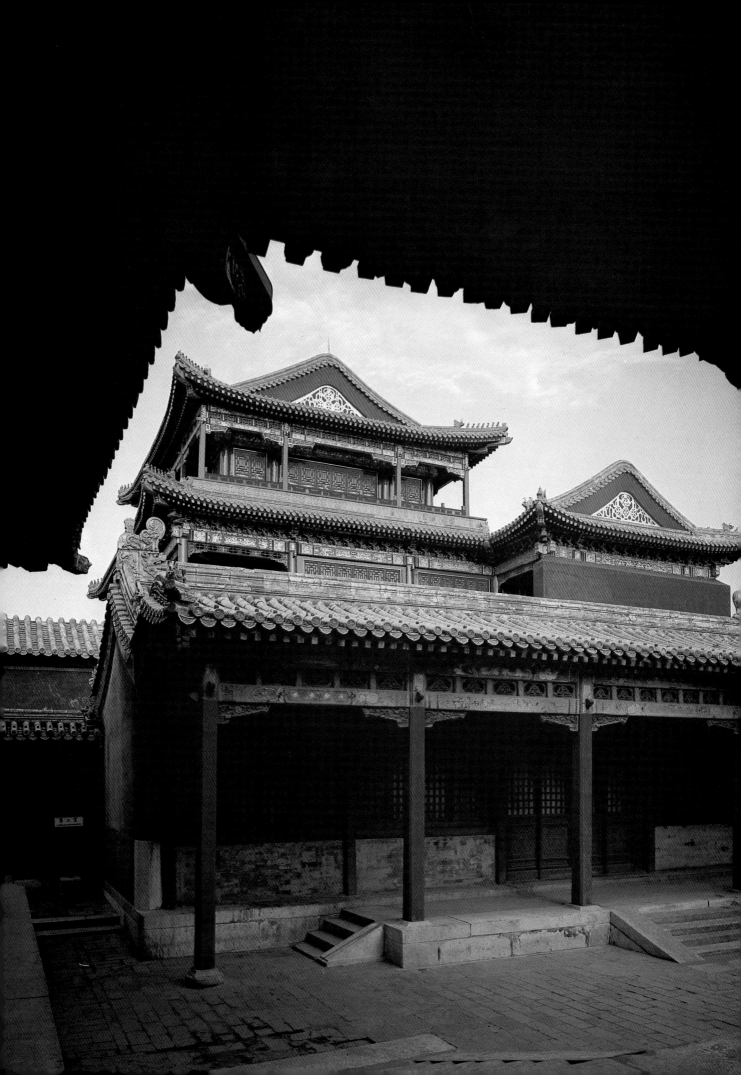

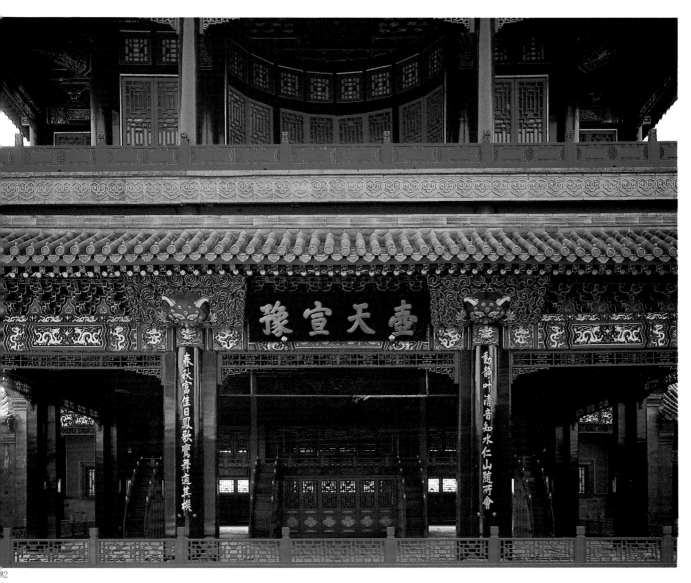

181.暢音閣戲臺外景　182.暢音閣戲臺下層正面
183.暢音閣戲臺獸面柱頭

　　帝王之家在宮中主要的娛樂是看戲。每年宮中逢節日如立春、上元、燕九、端午、七夕、中秋、重九、冬至、臘月、除夕以及皇帝皇后生日、登極、冊封等等，都演戲。宮中有專業的戲班子。所演戲劇內容，是根據節令和喜事的不同而定。如立春日即上演《早春朝賀》等劇；上元節則上演《萬花向榮》等；而皇帝、皇太后萬壽生日，則上演《四海昇平》、《萬壽無疆》等戲。戲劇內容大多是歌功頌德和吉祥如意的帝王神仙戲。到光緒中期，才有宮外戲班入宮承應，演社會上流行的名劇如《拾玉鐲》、《雙包案》等。演出地點多在長春宮、漱芳齋和暢音閣大戲臺。到光緒後期，當時社會上的著名京劇演員如譚鑫培、梅蘭芳等都曾入宮演出過。

184

184.暢音閣上層內景　185.暢音閣中層內景

186.暢音閣後臺一角

　　暢音閣是清代宮中最大的戲臺，是一座高達三層的樓閣，位於外東路寧壽宮區域內。暢音閣大戲臺雖然是乾隆皇帝親建，由於他並沒有在寧壽宮居住和游息，所以他在暢音閣看戲機會很少，經常看戲的地方，是漱芳齋和後殿金昭玉粹。到乾隆後期遇有大節如元旦、萬壽等，才在暢音閣看戲。暢音閣演戲最多的是在慈禧太后當政時。不論是住在儲秀宮還是住在寧壽宮的樂壽堂，凡遇大節，慈禧總是到暢音閣看戲，並由皇帝、后妃、命婦以及王公大臣陪同。光緒十年（1884年）慈禧五十歲生日，從九月二十二日至二十八日在暢音閣演大戲，十月初八至十六日又在暢音閣和長春宮同時演戲九天，每天演戲達六、七小時。十月十日生日這天，慈禧在暢音閣看戲，坐在閣是樓正中，兩旁是光緒和他的后妃。閣是樓東西兩廂是內廷王公、內閣大學士六部尚書、御前大臣、軍機大臣及內務府大臣等，閣是樓及內外兩廂，掛滿福祿壽燈四百五、六十盞，眞是鼓樂聲喧，燈火通明。爲這次生日在暢音閣和長春宮演戲，購買戲衣、道具耗白銀十一萬両之多。清代宮中戲衣道具至今尚保存完整。

185

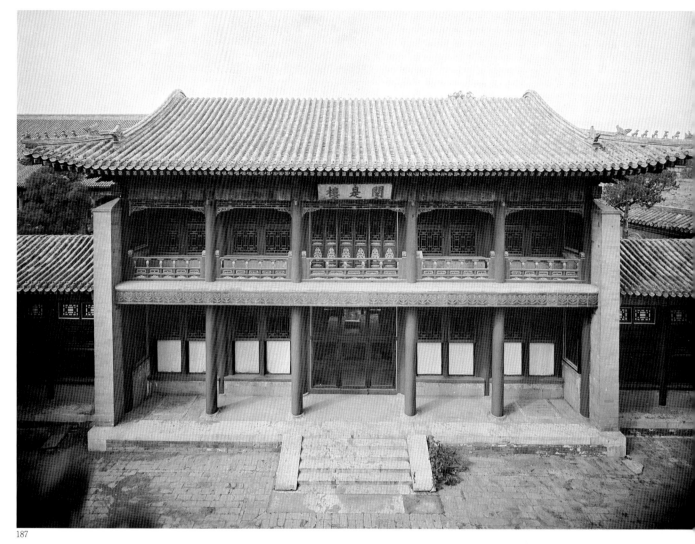

187

187.閱是樓正面

　　閱是樓始建於清乾隆年間，座北南向，位於暢
音閣的對面，面闊五間，進深三間，兩層樓。樓內
設寶座，皇帝在此觀戲。樓東西有圍房與暢音閣相
接，是王公大臣們看戲的地方。嘉慶年間重修，慈
禧也經常在這裏看戲。

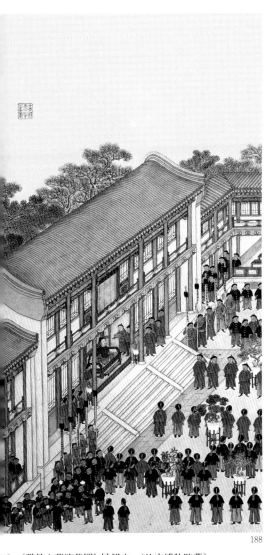

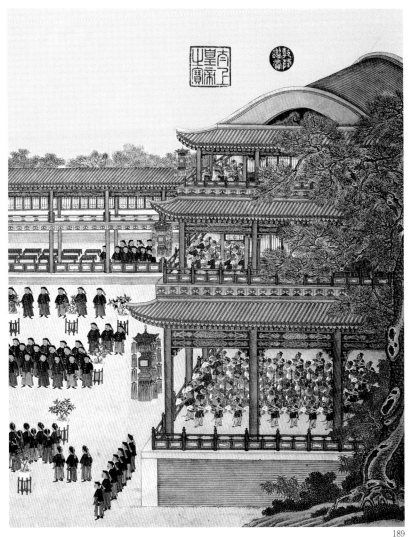

188

189

88.《避暑山莊演戲圖》局部之一（故宮博物院藏）

89.《避暑山莊演戲圖》局部之二

　　內容是乾隆帝在避暑山莊看戲的歷史畫。

　　避暑山莊在原熱河承德，清康熙時建成，乾隆
時又幾經增建。這裏的三層戲臺稱爲"清音閣"
（現已不存），與故宮之暢音閣相似。避暑山莊是
康熙、乾隆經常在此接見外賓及少數民族的地方。
此圖是乾隆五十四年（1789年）在這裏舉行一次盛
會的情景。爲當時宮廷畫家所作。

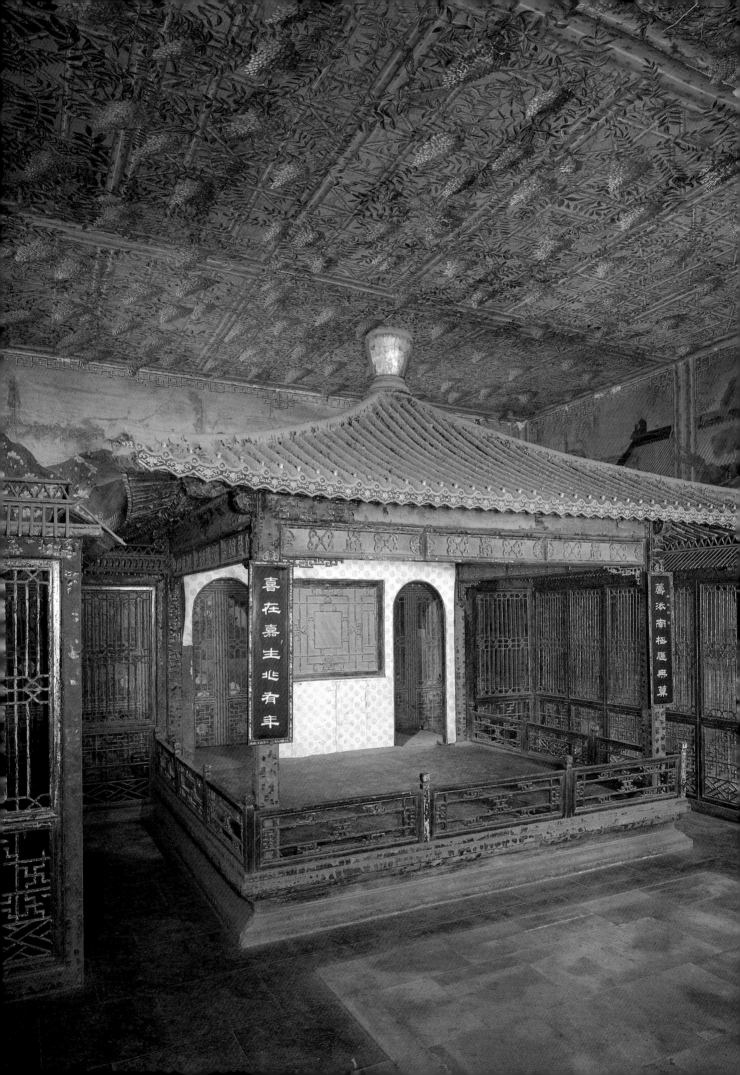

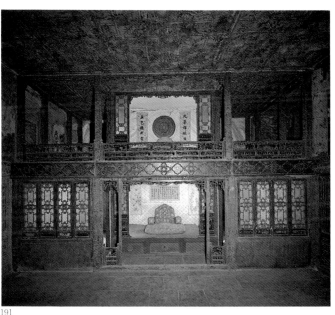

191

190.倦勤齋室內小戲臺　191.倦勤齋戲臺前寶座

主要作爲演唱崑曲之類用。

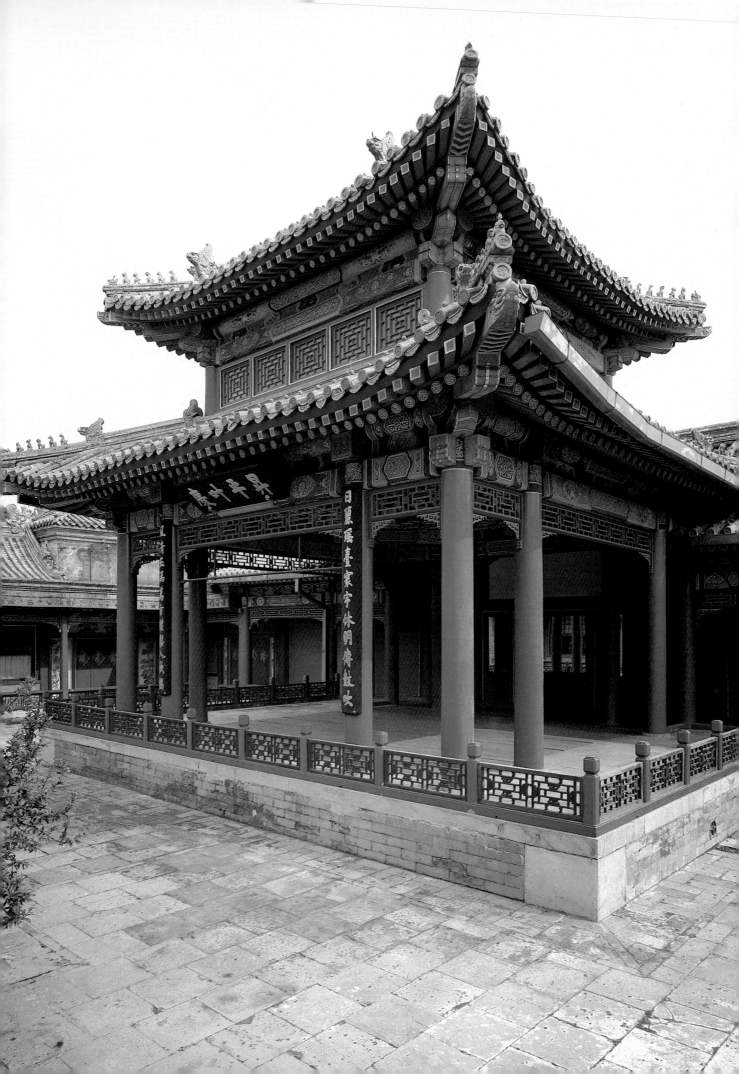

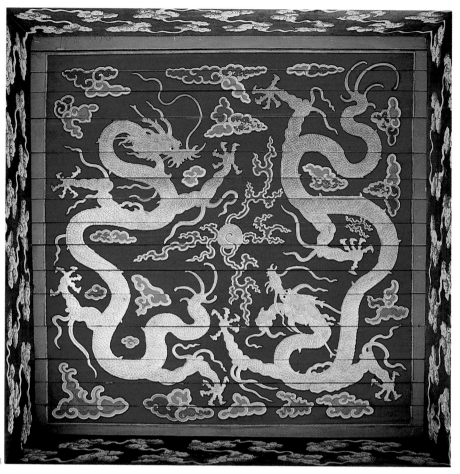

193

194 195

2.漱芳齋院內戲臺

3.漱芳齋戲臺天花

4.漱芳齋戲臺臺口"諧音"

5.漱芳齋戲臺臺口"佾舞"

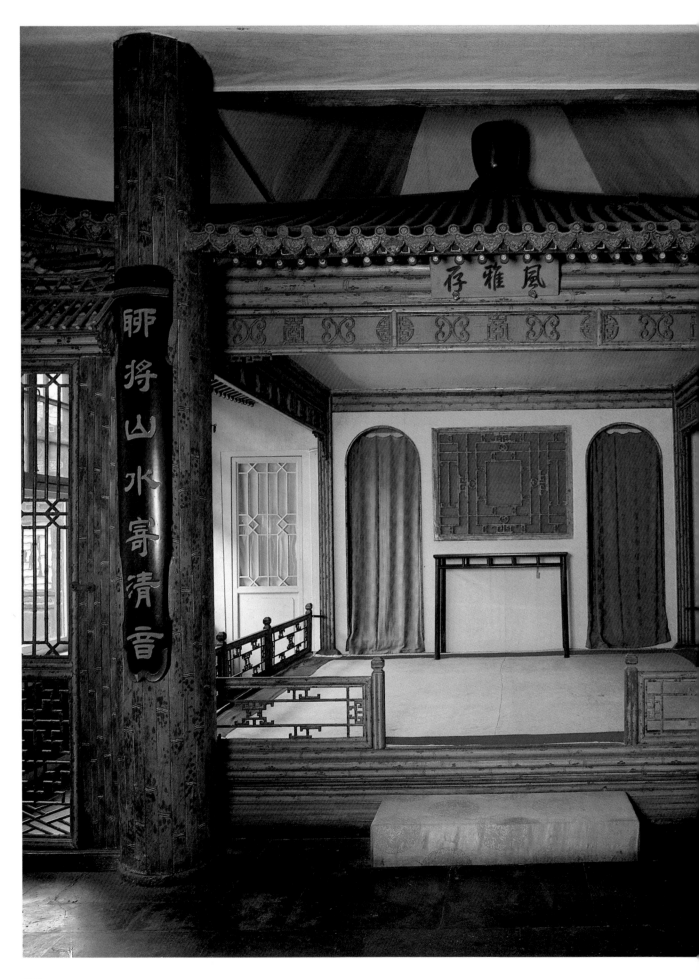

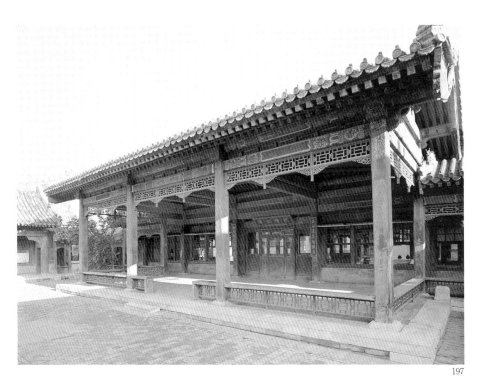

196.漱芳齋內 "風雅存" 小戲臺　　　　197.長春宮院內戲臺

佛堂、道場及其他祭祀建築

宮中有許多殿閣，專供皇室進行宗教祭祀活動的。清初雖然將蒙、藏地區信奉的喇嘛教的黃教奉爲國教，宮中供奉的，以佛爲主，但道敎和儒敎也保有一定的地位。另外還有一些其他方面的祭祀。

宮中的佛堂、佛樓、佛閣，主要佈置在內廷中的太上皇宮殿——寧壽宮和太后太妃寢室——慈寧宮、壽安宮、壽康宮等區。如寧壽宮後區東路的佛日樓和梵華樓、慈寧宮後的大佛堂、慈寧宮花園、慈寧宮東北春華門內的雨花閣一院，壽康宮、壽安宮之北的英華殿等等。另外，在後三宮的坤寧宮、東六宮的承乾宮等處，也都置陳神龕佛像、鑪盤塔罄，供皇帝后妃信佛禮拜之用。道敎的建築主要是明代所遺，如御花園中的欽安殿一院及其西南側的四神祠、東六宮東的玄穹寶殿等。用於儒敎的建築主要是文華殿東側的傳心殿一院和乾清門內的祀孔處等。另外，宮中也有不少皇帝祭祖的宮殿和祭祀壇廟前行齋用的宮殿，規模也很大，主要有奉先殿、齋宮等。

佛日樓、梵華樓位於寧壽宮後區東路，景福宮之北，緊倚宮牆。這兩棟佛樓是仿建福宮西花園中的吉雲樓和慧曜樓的形式建成的。兩樓各自成院，相互毗隣，第二層有檐廊相通，共用一座木欄石樓梯上下相通。樓內供奉着喇嘛敎主要各佛的塑像，配以一萬另九百尊小佛像，同時還有喇嘛敎黃敎的創始人——宗喀巴大師的塑像，神態安祥，形象逼眞。樓下陳設着六座高大的琺瑯佛塔，製作精緻，是十分珍貴的稀世之寶。

慈寧宮後大佛堂，是皇太后瞻拜禮佛、"以申悲悃"的地方。它與慈寧宮面寬一致，建在同一個臺基上。當時大佛堂有太監充任喇嘛，每年十二月初五起在堂中唪經二十一天。平時的每月初六，舉行喇嘛敎的宗敎儀式，如放烏卜藏、唪金剛經等。

慈寧宮花園後部的咸若館，東邊的寶相樓，西邊的吉雲樓，後邊的慈蔭樓，都是供佛之所。供的是三世佛和救度母佛。先朝的后妃在這裏祝禱自己延年益壽，捱過殘生，修煉來世。

雨花閣在春華門內，是一座精構樓閣。它的平面約呈方形，立面分作三層，下面兩層腰檐分別覆以藍、綠琉璃瓦，屋頂則四角攢尖，覆以鎏金銅瓦。四條金光閃閃的巨龍騰躍於脊上，形制之奇特，裝飾之華美，宮中少見。雨花閣內供奉西天梵像，每年四月初八派喇嘛十名在最上層唪大怖畏壇城經，二月初八和八月初八各派喇嘛十名在瑜珈層唪毘盧佛壇城經，三月初八、六月初八、九月十五和十二月十五各派喇嘛十五名在智行層唪釋迦佛壇城經，每月初六在德行層放烏卜藏、唪經。

雨花閣一院的西北角爲梵宗樓，供文殊菩薩。雨花閣後的昭福門內原有寶華殿、香雲亭、中正殿等，都是供佛和喇嘛唪經的大型活動之處，可惜於1923年被火焚燬。

英華殿在壽安宮之北，創建於明代，康熙二十八年（1689年）和乾隆二十七年（1762年）重修。殿前的英華門東西兩翼有琉璃鶴照壁，姿態生動，爲明代遺物。殿內供五蓮菩薩，明代皇太后和皇后都在這裏行禮拜佛。

欽安殿在御花園正中天一門內，爲明代所創建，重檐盝頂，上安滲金寶頂，形制奇特。臺基石欄及御路雕刻極爲精美，顯示了明代精湛的建築工藝成就。殿的四周有平矮的圍牆。節琉璃照壁的天一門前列有金麒麟、花石，院內植以古柏修竹。殿內祀玄天上帝。每年立春、立夏、立秋、立冬之日，架起供案，奉安神牌，皇帝前來拈香行禮。每年年節和八月初六到十八日，爲"天祭"，在宮中的玄穹寶殿和這裏各設道場，道官道衆設醮稱表。

玄穹寶殿位於東六宮之東，東五所之南的欽昊門內。正殿五間，東西配殿各三間，爲三合院式的庭院。正殿內祀昊天上帝。除每年正月初九傳大光明殿道士唸玉皇經一天外，其他活動與欽安殿基本一致。

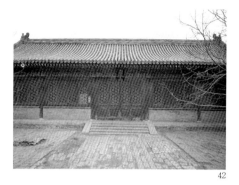

傳心殿在東華門內文華殿之東，是清代康熙二十四年（1685年）所建。建成後，殿內設立牌位，正中是皇師——伏羲、神農、軒轅；帝師——堯、舜；王師——禹、湯、文、武；西側是周公；東側是孔子。每年春秋仲月，皇帝親臨經筵的前一天，先來傳心殿祭告。殿的後院東側有一口大庖井，泉味獨甘，從順治八年（1651年）起，每年在這裏祭祀井神。

祀孔處在乾清門內東廡的南端，與上書房相鄰，是宮內的又一祀孔之處。室內有乾隆皇帝御題匾額"與天地參"，供奉至聖先師及先賢先儒的神位。

奉先殿在毓慶宮之東，始建於明代。現存的奉先殿是清順治十三年（1656年）重建的。康熙十八年（1679年）、康熙二十年（1681年）和乾隆二年（1737年）重修。殿的建築採取了面闊九間、重檐廡殿頂的崇高級別的體制，是清代皇帝祭祖的地方。它由前殿、後殿及穿廊組成工字殿。四周圍以高垣。前殿內供奉努爾哈赤以後歷代帝后的神牌，後殿供奉努爾哈赤以前的肇、興、景、顯四祖及其后的神牌。每年萬壽節、元旦和冬至（俗稱宮中的三大節）以及國家的一些大慶之日，如冊立皇后、冊封皇太子、御經筵、謁陵、巡狩回鑾、戰爭凱旋等等、皇帝都要親自或遣官到奉先殿致祭行禮。

明代以前各朝皇帝祭祖，都在太廟。明代起，開創了在宮中建立祭祖的制度，奉先殿也就成爲皇室在宮中祭祖的家廟了。清代也沿襲了這一祭祖制度，不同的是，在明代，皇后必須每天率領妃嬪進殿，向神牌貢獻食物，而清代則減掉了這項活動。

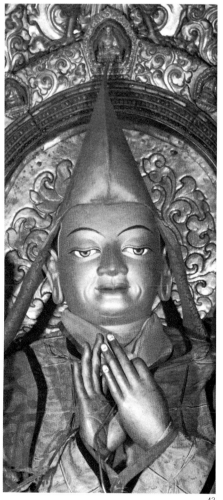

齋宮在毓慶宮之西，東六宮之南，是清雍正九年（1731年）在明代宏孝殿、神霄殿的舊址上興建的，嘉慶六年（1801年）重修。清初，皇帝每年在南郊祭天、北郊祭地及冬至祈穀大祀之前，先乘禮輿到齋宮宿住一天，再遷居壇內的齋宮一天，然後才能舉行祭祀儀式。行齋期間，不作樂，不飲酒，忌用辛辣，也不用葱韮。

城隍廟建於雍正四年（1726年），位於紫禁城內西北角，內奉紫禁城城隍之神。

42. 文華殿東側的傳心殿

43. 西藏布達拉宮內宗喀巴像

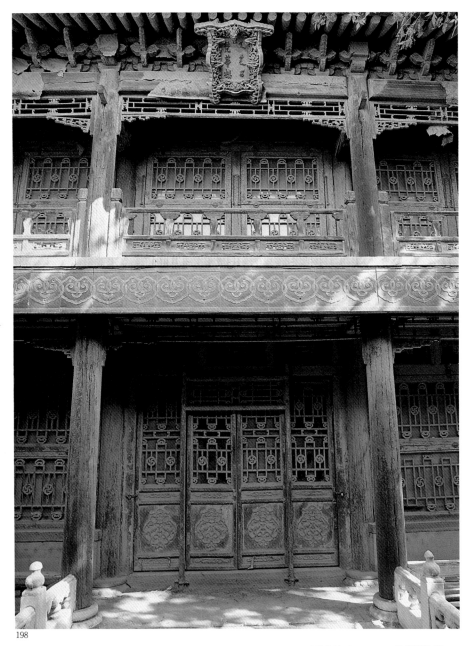

198

198.寧壽宮一區梵華樓外景　199.梵華樓佛塔

　　梵華樓位於紫禁城外東路寧壽宮一區的東北隅。樓面闊七間，分上下兩層，前出廊，黃琉璃瓦硬山頂。樓室內保存有眾多的佛塔和佛像。

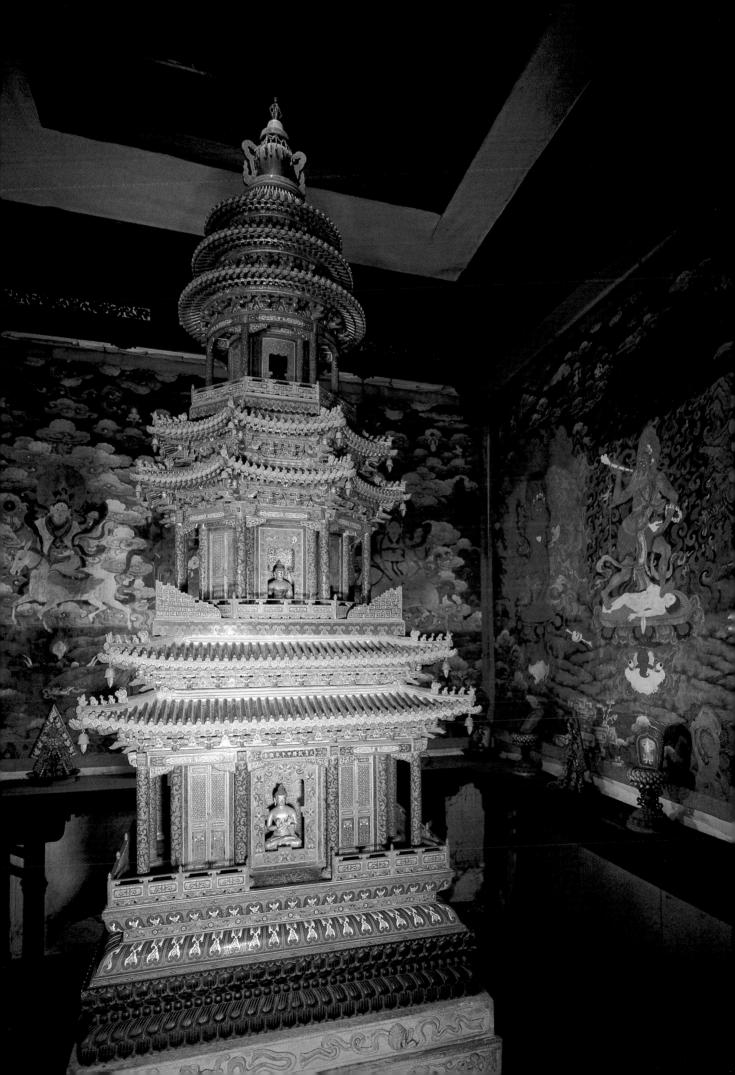

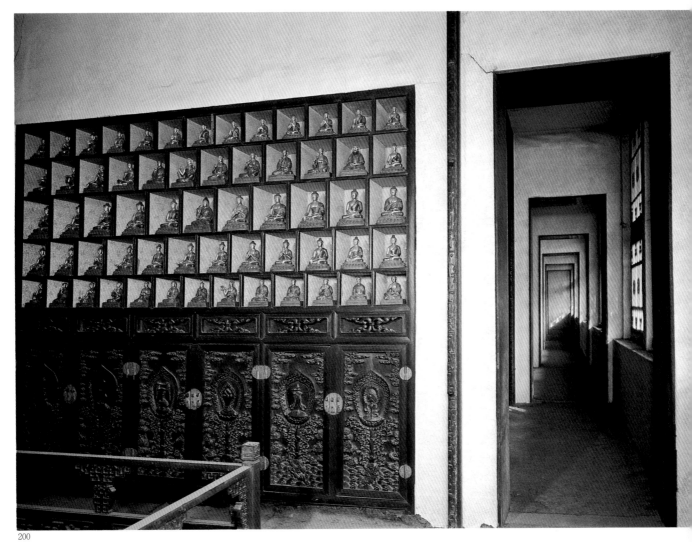

200. 梵華樓二樓內景　　　　　　　　　　201. 梵華樓二樓佛龕局部

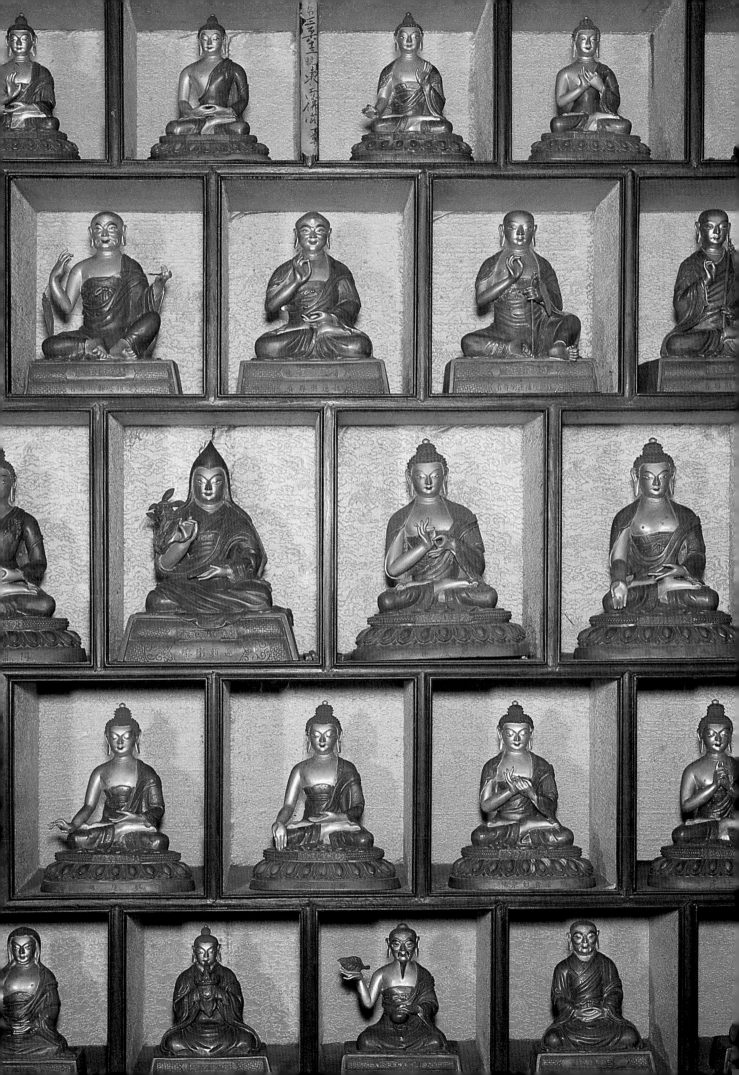

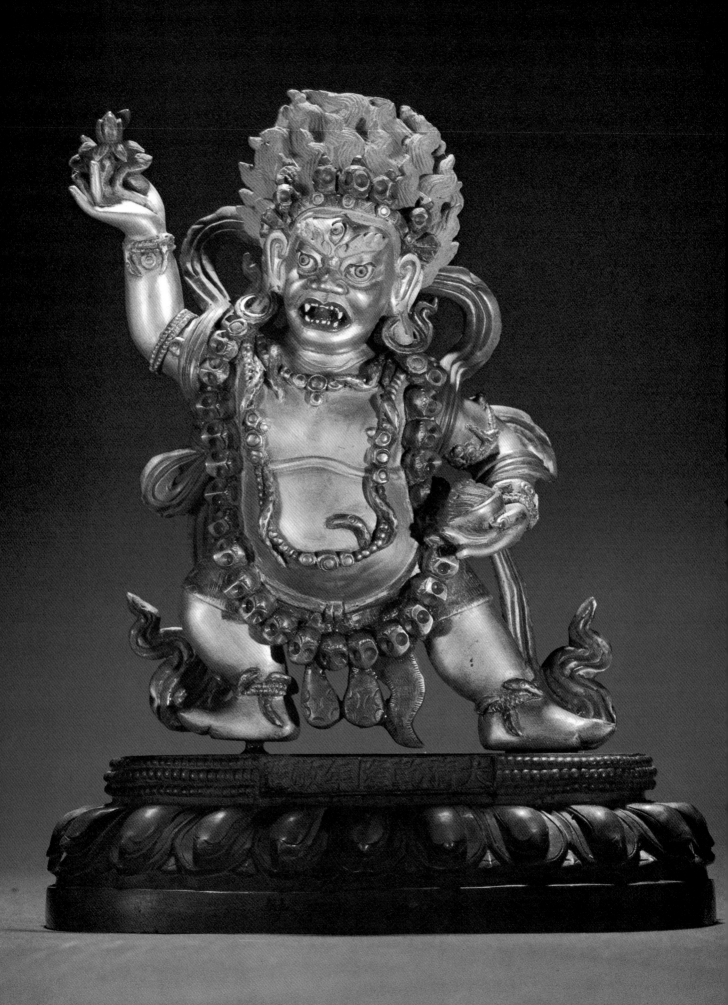

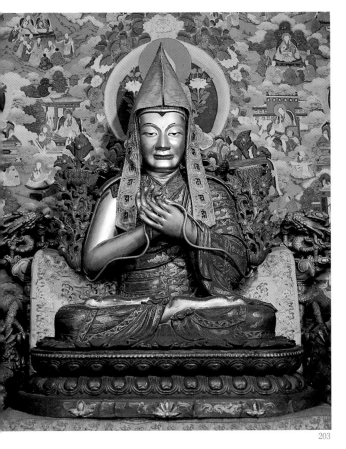

203

204

202. 梵華樓佛龕內供奉的佛像

203. 梵華樓佛龕內宗喀巴像

204. 梵華樓內供奉佛像

5. 梵華樓一樓供奉的佛像壁畫　　　　　　206. 梵華樓二樓供奉的佛像壁畫

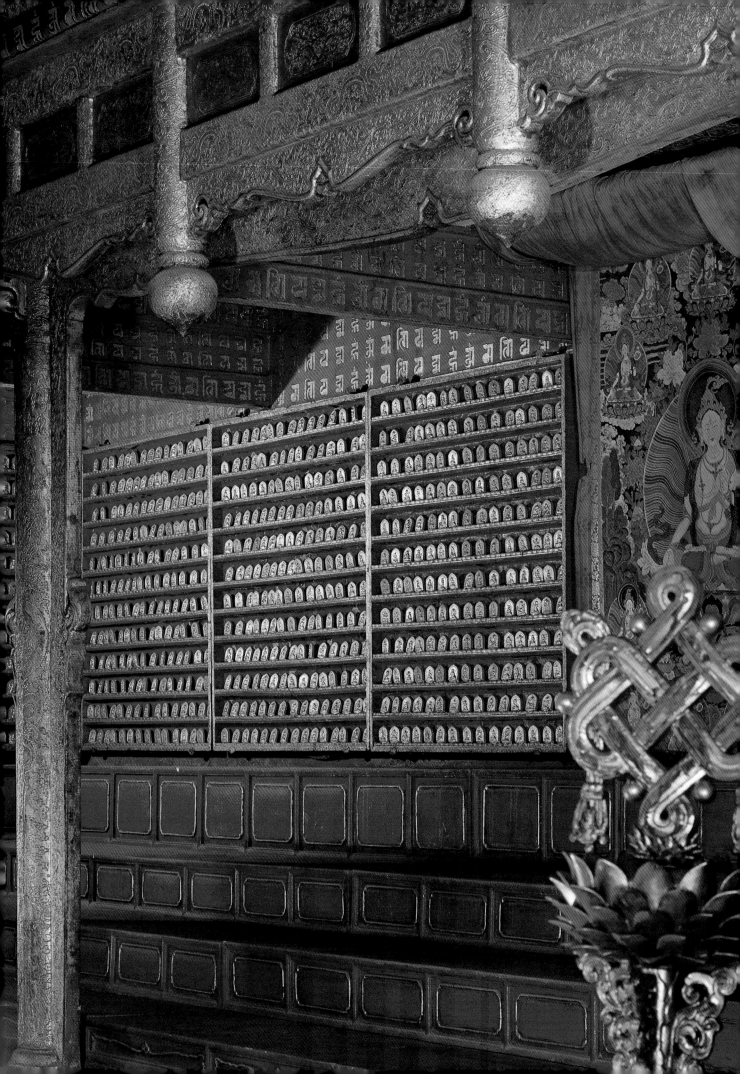

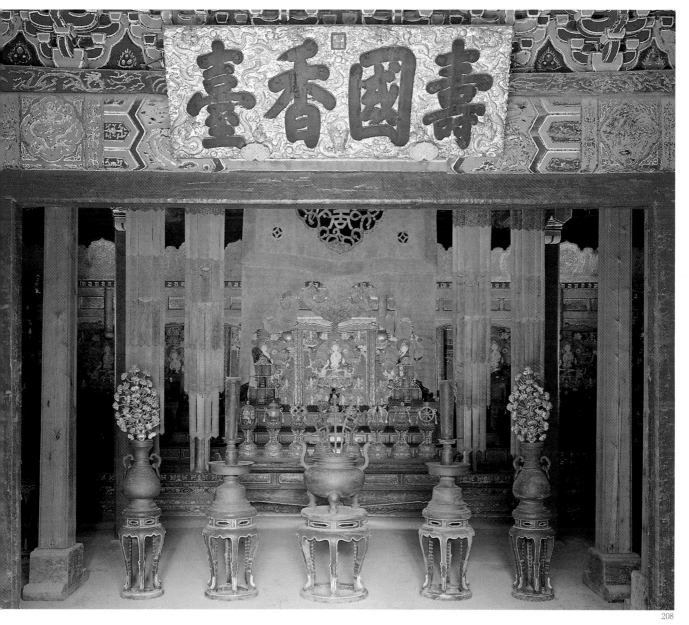

207.慈寧花園咸若館內佛龕一角　　　　208.慈寧花園咸若館明間佛像及五供

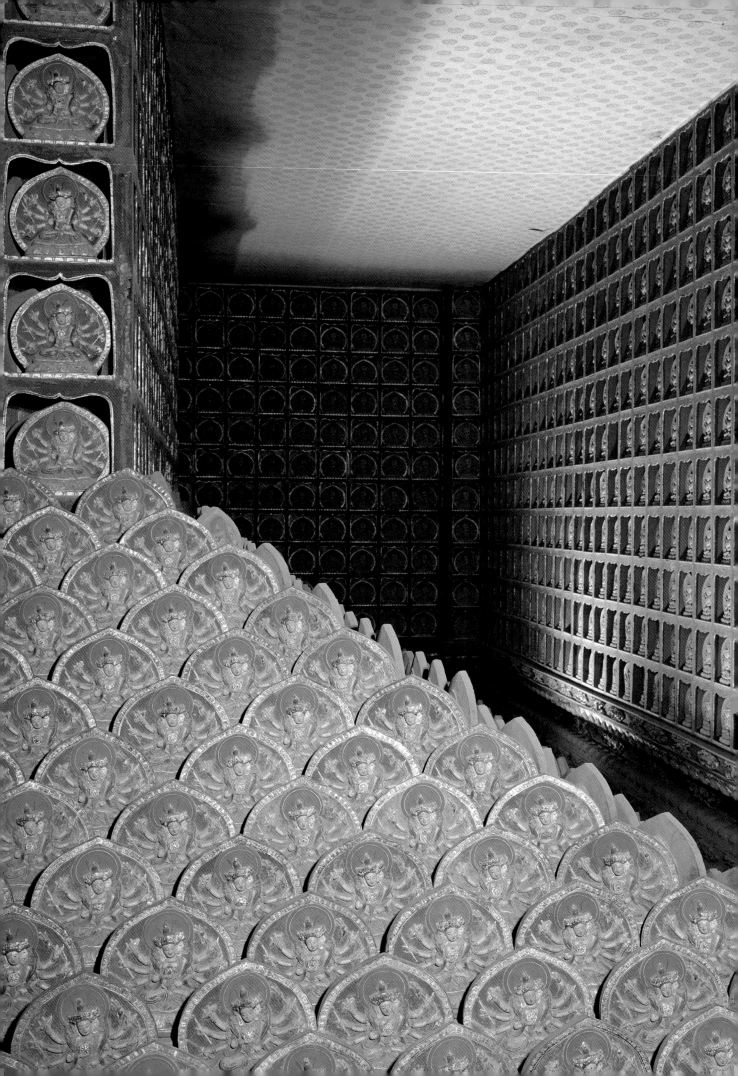

209. 慈寧花園吉雲樓內佛像

210. 雨花閣外景

　　雨花閣始建於清代乾隆年間，是宮中喇嘛敎建築。閣分三層，下層四面出廈，柱頭飾以獸面。二、三兩層柱頭飾以木雕澤金蟠龍，最上層頂用銅鍍金的筒瓦和板瓦覆蓋，四條垂脊上各有一條鍍金銅龍，形象生動。中安塔式寶頂，金光閃爍，造型別緻。

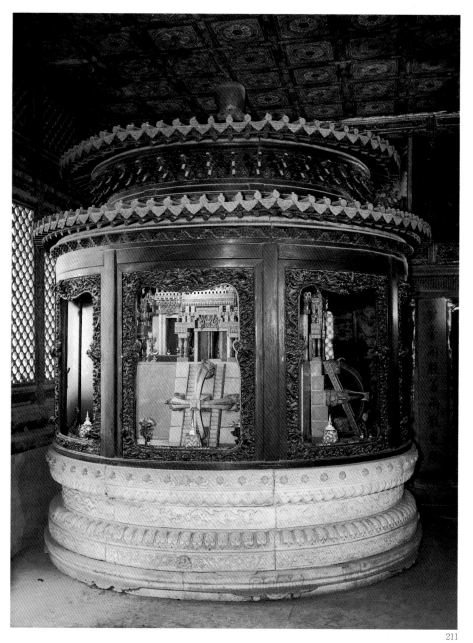

211.雨花閣內壇城　212.雨花閣內壇城局部

　　壇城，或稱道場，即大曼荼羅，建於清乾隆二
十年，爲佛教密宗祭供諸佛及諸德的一大法門。此
壇城座落在漢白玉雕花圓座之上，外用硬木做重檐
亭式罩，壇城本身用嵌絲琺瑯構成，內以"大畏德"
（文殊菩薩的化身）爲主尊造像，加之其眷屬（密
宗把隨從、其系統稱爲眷屬）。壇城建在金鋼交杵
之上，以紅、黃、藍、白、黑色顯五方，壇城上宮
殿旛幢莊嚴，供養着仙樂，飛天仙女等。其下鐵圍
山內爲八大寒林，即密宗所稱的八大地獄（一般稱
爲十八層地獄）。雨花閣內設三大壇城，它的依據
是密宗的深密教義常規術語："六大四曼三密如其
次第，配於體相用之三大"。"三密"爲密宗所指
的身、意、口，配於體（身體）、相（形象）、用
（使用），雨花閣壇城就是三密圓滿具足的體現。

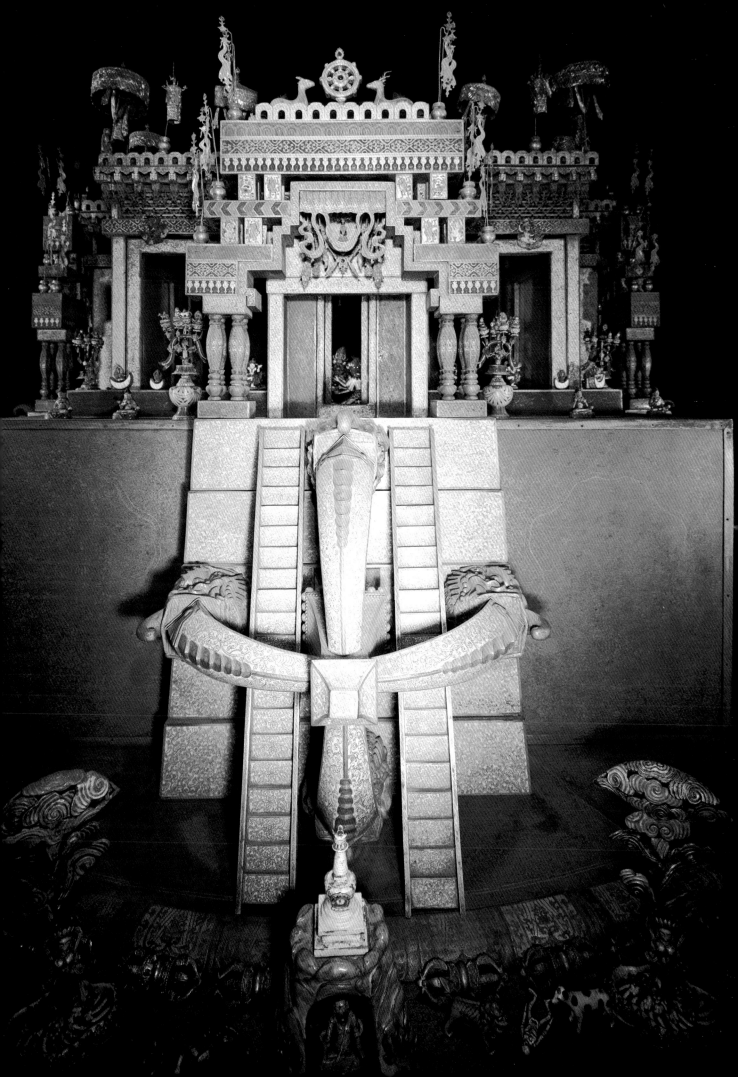

此層供奉行德品佛應念行德品內宏光顯耀菩提佛佛眼佛
母無我佛母白衣佛母藍救度佛母顯行手持金剛伏魔手持
金剛藍摧碎金剛白馬頭金剛無量壽佛等經

213.雨花閣二樓內景

14.雨花閣二樓樓梯間

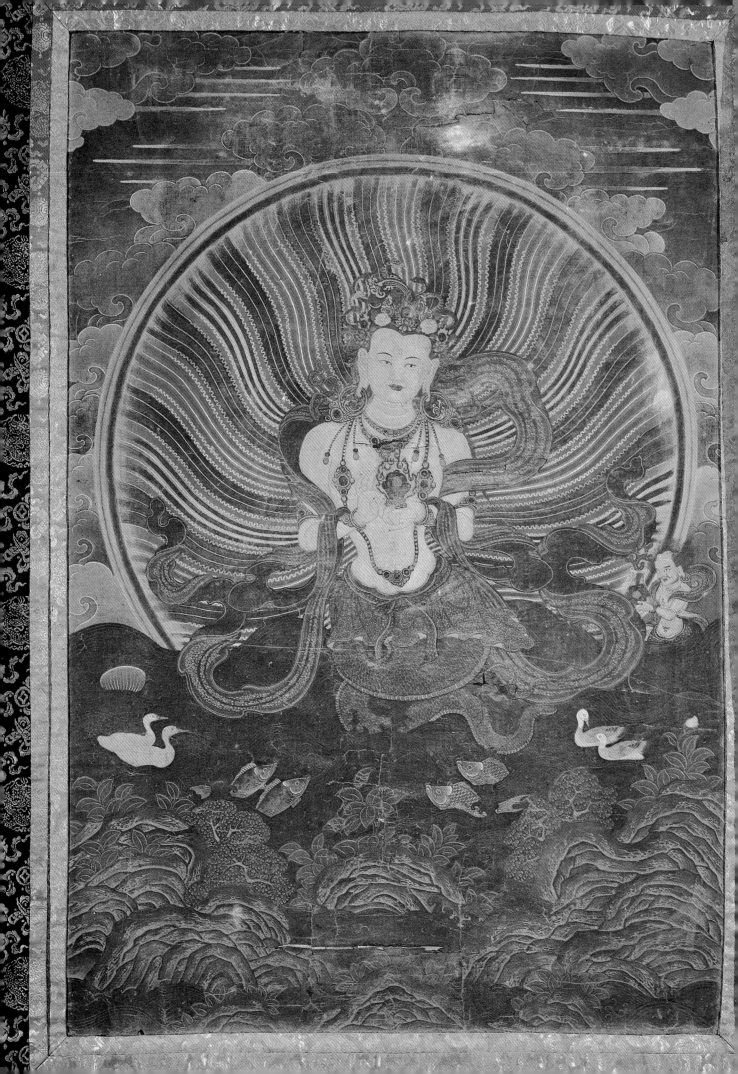

6

217

215.英華殿內供奉的佛像

216.菩提樹葉上繪製的佛教人物畫

217.菩提子做成的手串　218.菩提樹葉上寫的經文

　　英華殿是明代所建，殿內原供西番佛像。殿面闊五間，進深三間，單檐黃琉璃瓦廡殿頂。英華殿前長有菩提樹，又名畢鉢羅。樹根深葉茂，枝葉婆娑，下垂着地。盛夏開花呈金黃色，深秋結子可做念珠，葉經加工，可精製成佛家用品。

218

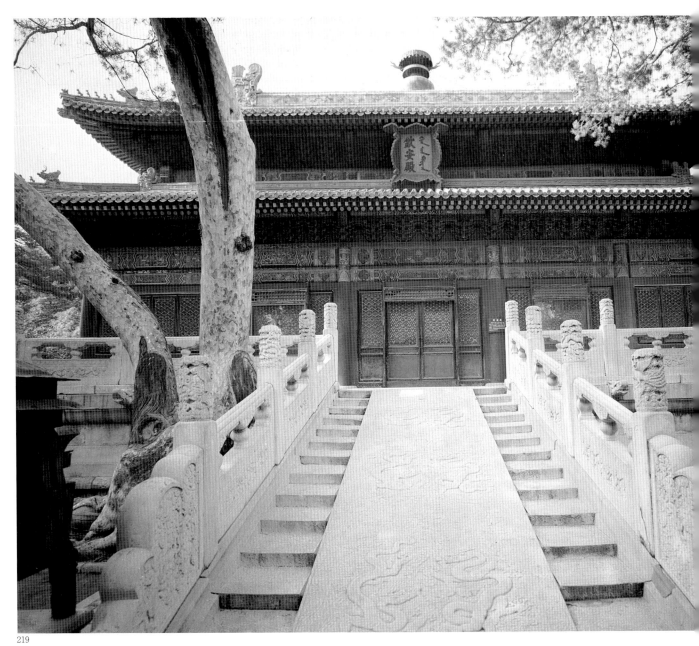

219.御花園欽安殿外景

220.御花園欽安殿前東側焚帛爐

221.御花園欽安殿旗桿座

　　欽安殿位於御花園的中心。始建於明代，面闊五間，重檐。室內供道教的玄天上帝。明、清時代宮中常在此殿舉辦道場，因此保存的比較好。殿基為須彌座式的石臺，前正中雕刻雲龍石陛，臺上周邊有極精緻的漢白玉龍鳳圖案欄杆，都是明代遺物。殿的上端是平頂，周圍是四面坡的"盝頂"。圍脊當中安鍍金寶頂。檐角斜出四條重脊。殿四周有矮牆圍繞，自成格局。

220

222. 御花園欽安殿內玄天上帝像、法物及供品

221

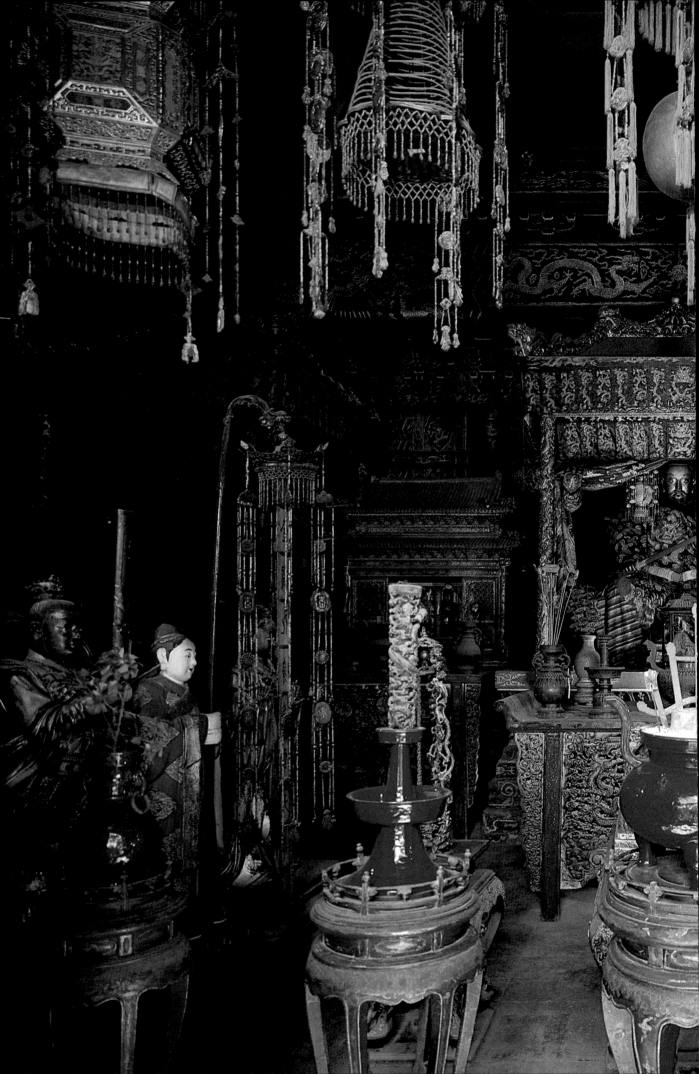

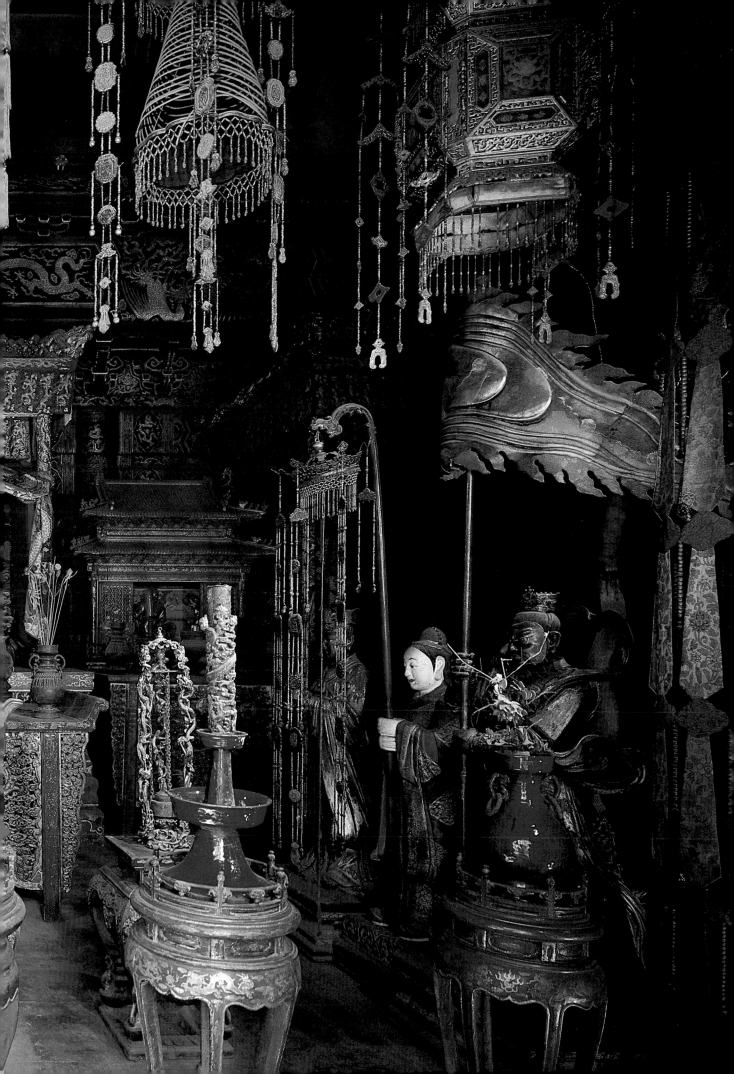

書房、藏書樓

紫禁城內主要用於藏書、閱覽的建築物有文淵閣、摛藻堂、昭仁殿、上書房、葆中殿味餘書室和知不足齋等等。它們各有用途，佈置和建造情況也各具特色。

明代的文淵閣建於文華殿前，用作貯藏宋元版舊籍。其中包括永樂十九年（1421年）自南京皇宮文淵閣運來的十船一百櫃古籍，另外還有當朝《永樂大典》的正本一萬一千零九十五冊。乾隆三十九年（1774年），在文華殿後明代的聖濟殿（祀先醫之所）舊址上另建文淵閣。乾隆四十一年（1776年）建成後，同文華殿相聯，成為外朝的一個組成部分。

文淵閣的環境經過周密的佈置。閣後及西側，以太湖石疊堆綿延小山，植有蒼松翠柏。閣東有一座四脊攢尖的方形碑亭，脊似駝峰，翼角反翹，學仿江南建築物形式。亭中矗立隆碑，上鎸清高宗弘曆撰寫的《文淵閣記》。閣前鑿有長方形水池，圍以白石欄杆，欄板上鐫有各種水族圖案。池中引入內金水河河水，池上架有白石拱橋。山水花樹中的人行甬路，均以卵石和片石鋪砌，造就出一種十分幽雅的庭園氣氛。

文淵閣的裝修裝飾，同庭院的氣氛也很協調。臺基用城磚疊砌，上鋪條石。平直的牆面為清水磨磚絲縫，前檐廊的兩山各有券門，帶有綠琉璃垂花門罩。油漆彩畫以冷色為主，連立柱都用深綠色油漆。柱間，下有回紋木欄杆，上有倒掛楣子。枋額上繪有“河馬負圖”“翰墨冊卷”等題材的蘇式彩畫。閣頂為歇山式，覆以黑琉璃瓦，用綠色琉璃剪邊。閣頂正脊，用綠色琉璃作襯底，上為紫色游龍騰越其間，再鑲以白色綾條的花琉璃。用這樣幾種冷色琉璃搭配一起，在紫禁城建築中是十分獨特的。

文淵閣的構造，參照浙江寧波天一閣的形式，面闊五間，西側帶一間樓梯，合為六數。閣長三十四點七米，進深三間，底層前後均出檐廊，共深十七點四米。文淵閣外觀為兩層，而內部實為三層，即利用上層樓板下的空間，聯以迴廊，作為中層，擴大了使用面積。

閣內貯藏清代乾隆三十七年至四十七年（1772——1782年）編成的《四庫全書》，共計七萬九千零三十卷，分裝三萬六千冊，納為六千七百五十函。另外還藏有《四庫全書總目考證》及《古今圖書集成》。這些書分別貯藏於楠木小箱中，安置在上、中、下三層的書架上。在上下層正中明間，均用書架間隔成廣廳，中央置“御榻”，供皇帝在閣內舉行經筵時使用。

《四庫全書》成書後，共繕寫七份，分藏於宮內文淵閣、圓明園文源閣、承德避暑山莊文津閣、瀋陽故宮文溯閣、江蘇揚州文匯閣、鎮江金山文宗閣、浙江杭州文瀾閣，其中以文淵閣藏本為最精。

摛藻堂面闊五間，前檐出廊，上覆黃琉璃瓦，硬山頂，座落在御花園欽安殿的東側。它北靠宮牆，南臨池亭，西有凝香亭。摛藻堂裏，排貯《四庫全書薈要》。那是乾隆年間特命編纂諸臣選擇《四庫全書》中的精本，錄薈成的。當時繕就兩套，摛藻堂裏貯一套，另一套貯於圓明園長春園味腴書室。味腴書室的一套於咸豐十年（1860年）為英法聯軍焚燬。

昭仁殿在乾清宮東側，四周有牆，自成一院。主殿面闊三間，前帶懸山卷棚抱廈。乾隆九年（1744年）和嘉慶二年（1797年），二次詔編宮內所存宋、遼、金、元、明各朝舊版秘笈，藏於此殿。取漢宮藏書於天祿閣的故事而題匾“天祿琳瑯”掛於殿內。殿之後，西室有匾為“慎儉德”，再後西室有匾為“五經萃室”，匯貯宋刻五經九十卷。

上書房在乾清門內。門兩側北向各有一排廡房，東爲上書房，西爲南書房。上書房是皇子皇孫讀書的書屋。南書房是翰林大學士侍奉之處。其西北，月華門北側的懋勤殿，廣藏典籍，實爲上書房、南書房的"書庫"。地設乾清宮前，以便皇帝日常"稽察"。

重華宮原是乾東五所的一所淸高宗爲皇太子時的住所。即位後，應昇爲宮。宮的東配房名葆中殿，額爲"古香齋"，西配房名浴德殿，額爲"抑齋"。據《日下舊聞考》載："凡園亭行館，有可靜憩觀書者，率以抑齋爲名額"，因此，這裏原是淸高宗原先的讀書處所。

毓慶宮原是淸嘉慶爲皇太子時所居。宮中的味餘書室和知不足齋都是他舊日讀書之處。"宛委別藏"則是嘉慶年間收藏四庫別本的地方。

另外，東華門北的國史館、文華殿前的內閣大庫、西華門內武英殿前後用房、東六宮的景陽宮，也都藏有大量的歷代冊籍，只是所貯書籍的內容、規模、用途不同而已。

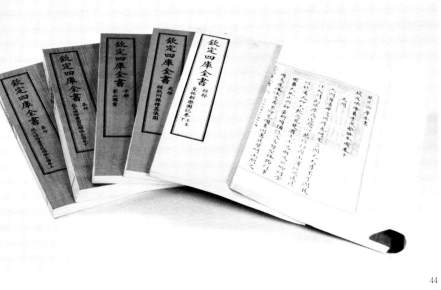

44

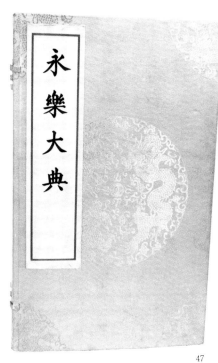

47

45

46

44.《四庫全書》書影

45.浙江寧波天一閣外景

46.浙江寧波天一閣正面

47.《永樂大典》書影

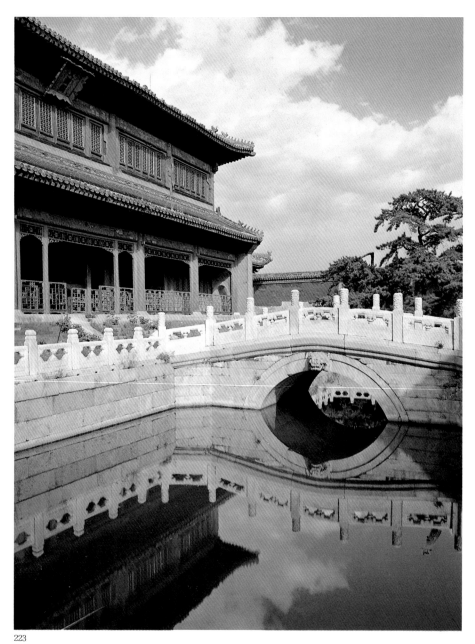

223

223.文淵閣前石橋側景　224.文淵閣外景

225.文淵閣碑亭　226.文淵閣前廊券門

　　文淵閣是庋藏《四庫全書》的地方，清乾隆三
十九年（1764年）敕建。閣的結構和外觀仿浙江鄞
縣著名藏書樓天一閣建造。閣面闊六間, 前後出廊,
分上下兩層。室內加暗層, 上覆以歇山頂, 黑琉璃
瓦鑲綠色邊, 屋脊雕刻海水龍紋圖案, 檐下的梁枋
彩畫, 內容是河馬負圖和翰墨册卷, 造型美麗。

　　文淵閣東側有一碑亭, 與閣同時建造。亭內有
高大石碑一通, 鐫刻有乾隆帝撰寫的《文淵閣碑
記》, 背面是文淵閣賜筵御製詩。

　　閣前廊東西兩山各闢一座白石券門, 上配以綠
色琉璃垂蓮柱式的門罩, 與灰色水磨絲縫的磚牆相
襯, 色調明快整潔。

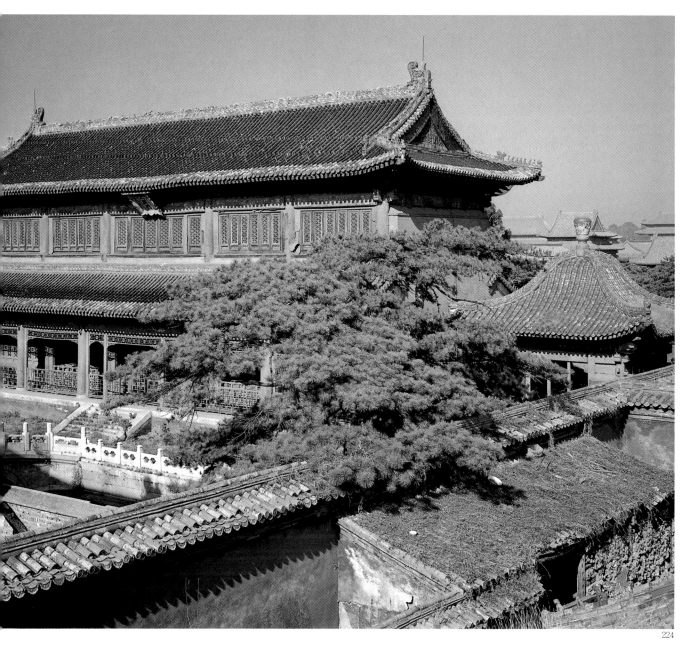

224

225

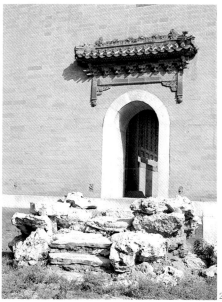

226

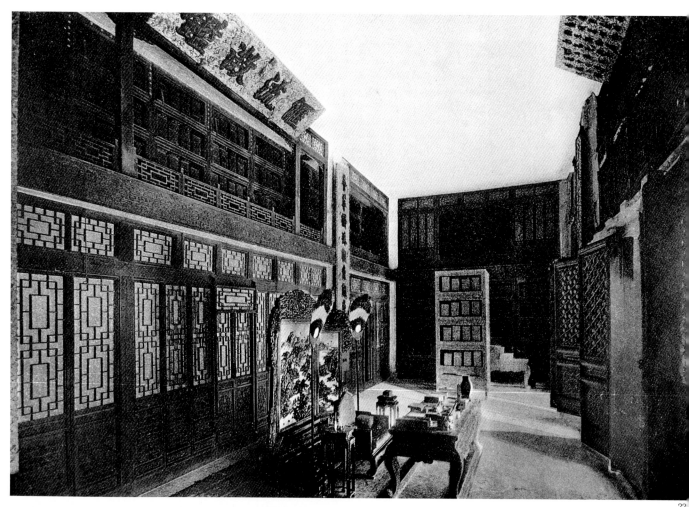

22

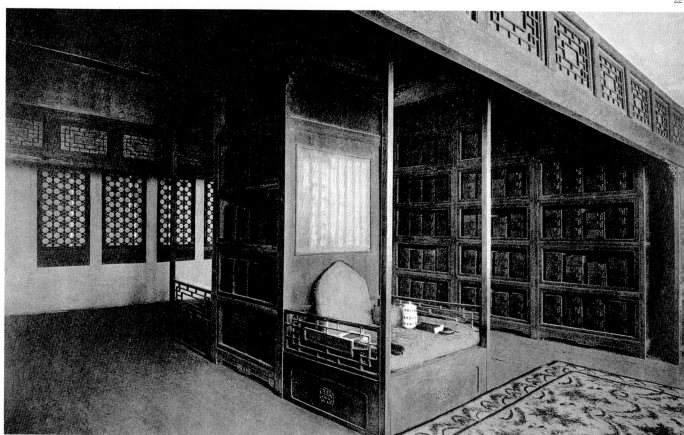

228

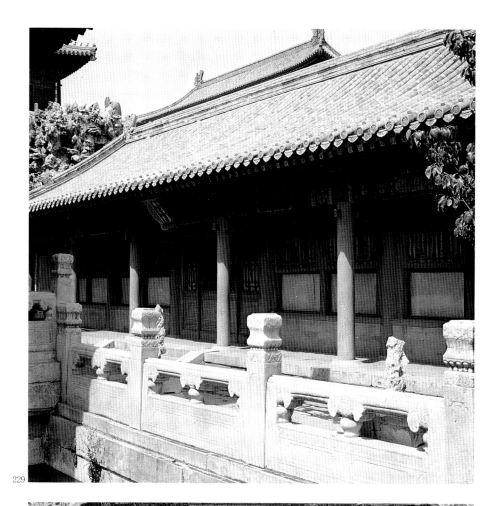

229

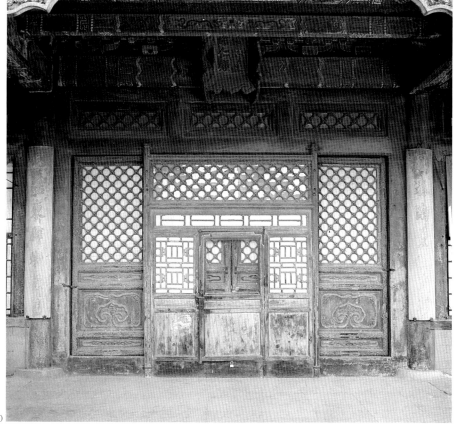

230

227.文淵閣內寶座　228.文淵閣內書樓和書架

　　文淵閣室內以書架爲間壁，中央三間形如廣廳。
當中設寶座，即昔日經筵賜茶處。

229.御花園摛藻堂外景

　　摛藻堂位於御花園的東北隅，在浮碧亭迤北。
是貯藏我國有名的《四庫全書薈要》的地方。

230.昭仁殿外景

　　昭仁殿原是乾清宮的東暖殿。乾隆年間利用這
座殿宇，貯宋、元、明時代的善本圖書。清嘉慶二
年（1797年）失火，藏書全燬。同年重建昭仁殿，又
集中藏了一部分古代善本書，稱《天祿琳瑯後編》。

衙署及其他

　　紫禁城裏，皇帝為便於行使統治國家的權力，設有許許多多直接為之服務的衙署、守衛值房和貯庫等等。這些建築物的特點是建築制度級別低下，外形較為簡單。一般處在離外朝內廷較遠的地方。即使安排在三宮三殿附近，也只能佔用輔助位置，如廊廡、配房等，其位置是根據它們的使用功能確定的。這些衙署按部門分，主要有內閣、軍機處、九卿房、蒙古王公值房和內務府等。

　　內閣是明、清兩代設置宮中以輔佐皇帝辦理國家政事的機構，主要是草擬和傳達皇帝的詔令，批閱和進呈官員的奏章文書。內閣用房按職掌分設在不同地段的建築物中。

　　內閣公署設在午門內太和門前廣場的東側，由協和門和兩旁的二十二間廡廊組成。其中設有誥勅房和稽察房。

　　其它內閣用房集中在文華殿之南的院落中。正房是內閣堂，堂內東廂為漢票籤處、侍讀擬寫草籤處、中書繕寫真籤處和收貯本章檔案處。西廂為蒙古堂，專門翻譯蒙、藏、回和其它外國文字，以及管理蒙文實錄、聖訓等。西屋為滿本房，校閱滿文題本，繕寫滿文文件，收發進呈實錄，管理實錄庫及皇史宬。東屋為漢本房，收發通本，翻譯各項滿文本單等。

　　內閣堂後的屋內設有滿票籤處、滿票籤檔子房、稽察房和典籍廳，還設有中堂齋宿之所。其中典籍廳又分為南、北二廳，南廳收掌典籍廳大印，收發辦理文稿及官員考績等；北廳收掌國家寶璽和章奏，收藏紅本圖籍。

　　內閣大庫包括紅本庫和實錄庫，都在內閣堂之東，是兩棟磚木結構的二層庫房，共二十二間。為避外火，以磚為表，不露木植。庫內樓上樓下貯有明、清各種文檔、輿圖、卷案以及大量史書等冊籍。它們北面的國史館貯有實錄、會典等。

　　軍機處曾有"辦理軍機事務處"、"總理處"等名稱。本是雍正七年（1729年）設立的內閣分局，後來隨着許多機密政務都由內閣轉到軍機處辦理，直接受皇帝支配，地位逐漸變得重要突出，而成為朝廷的中樞機構。軍機處大臣是皇帝最親近的才能充任，一切政事也都由他通過內奏書處進呈皇帝。

　　軍機處設在乾清門外內右門西側直廬之內，建築簡單，與一般值房並無差異。室內牆上有兩方匾額：一方是雍正帝在雍正七年（1729年）成立軍機處時題的"一堂和氣"；另一方是咸豐帝題的"喜報紅旌"。

　　軍機處於每次軍功告成之後，由軍機章京纂輯方略，存入武英殿之北的方略館內。午門內西廡二十二間中的繙書房，也屬軍機處所轄。

清代皇帝在乾清門"御門聽政"或在內廷召見官員時，九卿衙門的主要官員——吏、戶、禮、兵、刑、工等六部尚書，都察院的左都御史，大理寺的大理寺卿，通政使司的通政使，都須在乾清門外的九卿房值候。蒙古的王貝勒、貝子、公須在蒙古王公值房值候。

九卿房在景運門內北側，蒙古王公值房在景運門內南側。這裏與隆宗門裏的軍機處雖然相距不遠，却不准到軍機處去同軍機大臣攀談，違者重處不赦。

內務府公署設在西華門內，武英殿北，掌管宮廷內務一切事宜。又設奉宸苑、武備院、上駟司、慎刑司、營造司和慶豐司。其中同宮中有關的機構分述如下：

武備院，管轄四庫：甲庫，專管盔甲刀等器械，設在體仁閣南的八間庫房裏；氈庫，專管弓箭靴鞋氈條等，設在昭德門內東西十一間廊房裏；北鞍庫，專管皇帝用的鞍轡、傘蓋、帳房、涼棚等，設在左翼門內南北各四間廊房和體仁閣四間南廊房裏；南鞍庫，專管官用的鞍轡等物，設在昭德門東的角樓裏。

上駟院，曾名"御馬監"，設在東華門內南三所之南，管理皇帝乘坐的御馬。馬廄就建在署之旁，兼管南苑內廄。在紫禁城的西北角，有馬神廟，每年春秋為皇帝所乘坐的馬匹祀馬神。

廣儲司，當管六庫：銀庫、緞庫、衣庫、茶庫、皮庫和瓷庫。銀庫設在太和殿西弘義閣裏，銅器存在中和殿西廊房裏，自鳴鐘和御用冠服、朝珠存在乾清宮東的端凝殿裏，緞庫設在太和殿東體仁閣及中右門外的西廊房裏。衣庫設在弘義閣南的廊房裏。北五所敬事房之東的四執庫，也管理御用的冠袍、帶履等物。武英殿西的尚衣監，是製作御服之所。茶庫設在太和門內西廊房和中左門內的東廊房裏。東六宮之東也專設有茶庫及緞庫。乾清宮東廊設有御茶房。皮庫設在太和殿前的西南崇樓和保和殿東廊房裏。瓷庫設在太和殿前西廊及武英殿之西。

48. 軍機墊
49. 茶庫值房

太醫院，設在東華門北側，專為皇帝看病。院旁有御茶房。另外端則門南與北五所的敬事房之西，還有壽藥房。

宮內膳房甚多，其中最大的是箭亭東的外膳房。養心殿南有御膳房，專做皇帝用膳、各種饌品及各處供獻節令宴席。東西六宮及太后宮，另有小膳房。

箭亭建在景運門外的廣場之中。廣五間，周圍帶廊，上覆歇山屋頂，為武進士殿試閱技之處。在奉先殿誠肅門外及養心殿北的啟祥門等處，都建有侍衛值房，立旗守護。太監總管住在坤寧宮北的靜憩齋中。

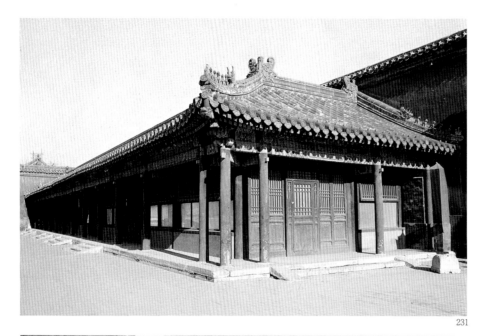

231

232

231.軍機處外景　232.軍機處內景局部

　　軍機處位於乾淸門外西邊隆宗門內北面一排道□房的中間，其西爲內務府大臣辦事處，東爲侍衛值□房。軍機處雖房子小，格局卑隘，但却是淸代最高□的政府機關。由雍正七年（1729年）到辛亥革命□（1911年）止的一百八十多年間，是淸廷發施號令□的地方。

　　淸雍正七年，爲了應付西北準噶爾部的叛亂活動，特別命一些滿、漢軍機大臣在乾淸門西邊小板□房入值，隨時等候皇帝召見。這原是一個臨時性參□謀部，後成爲正式機關。所管理的事也不限於軍事□範圍以內，而是掌握全國的軍國要務。

　　軍機處小板房在乾隆時代擴建成現狀的瓦房。□這裏距養心殿很近，方便皇帝召見議事。軍機處值□房不僅外形卑小，內部陳設也非常簡陋，除椅桌外□別無他物。值房南壁上有雍正書的"一堂和氣"匾□一方；咸豐時太平天國運動被鎮壓後，咸豐帝寫了□"喜報紅旌"匾一方作慶祝，掛在東壁。

233.章京值房外景　234.九卿房外景

235.蒙古王公值房外景　236.內閣大堂外景

　　內閣大堂位於紫禁城東南側文華殿迤南，緊臨□城牆。堂面闊三間，進深一間，帶前後廊，硬山造□黃琉璃瓦頂。淸代的內閣是輔佐皇帝辦理國家大事□的機構，內閣大堂是內閣官員辦事的地方。

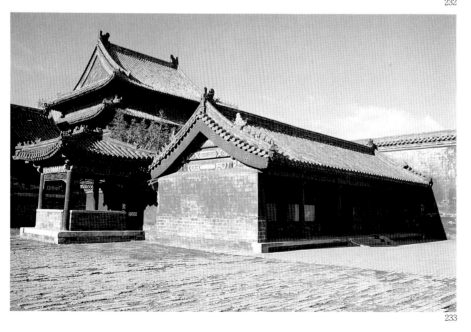

233

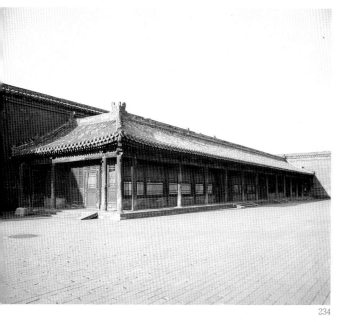

234

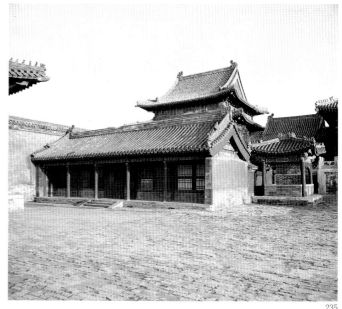

235

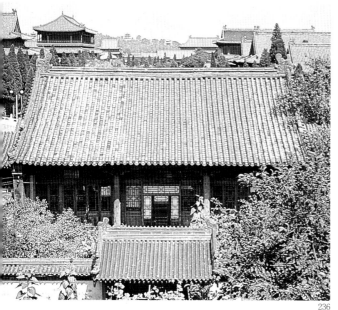

236

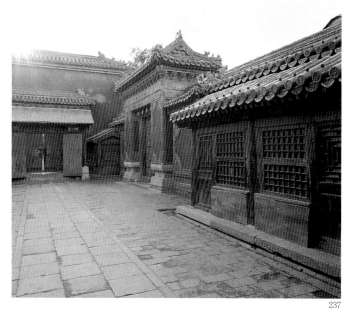

237

237.啓祥門正面

238.箭亭外景

　　箭亭位於奉先殿南面的一片開闊平地上，又名紫金箭亭，是清代皇帝及其子孫練習騎馬射箭的地方。箭亭雖然名爲"亭"，實質上是一座獨立的殿堂。箭亭外觀，亭角微翹，房脊成人字形塌坡，二十根朱漆大柱承托迴廊屋架，減少了我國古代建築中特有的斗拱重叠的層次，是清代少有的建築形式。

　　乾隆帝和嘉慶帝都曾在這裏射過箭，操演過武藝。每當皇帝及其子孫在這裏跑馬射箭時，亭前擺起箭靶，八扇大門全部打開，人站在亭內放箭，列隊兩邊的武士搖旗插鼓助威，情景熱鬧。

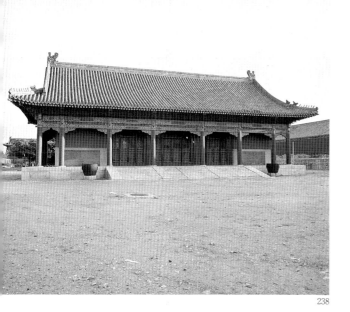

238

建築結構與裝飾

臺基、欄杆

我國木構建築中，臺基、屋身和屋頂，爲房屋的三個主要組成部分。商周以來，在宮
建築中，臺基的發展是極爲突出的。戰國時各地諸侯以宮室的高臺榭爲美，臺基日趨講究
高臺周圍需設欄杆，因此臺基與欄杆連爲一體。而在最高等級的建築裏，把佛教象徵世界
心的須彌山的佛像基座──須彌座移植到房屋的臺基上，更增加了建築的神聖莊嚴感。北
的《營造法式》裏也有“重臺鈎闌”的做法。

明代建築對臺基的設計極爲考究。永樂年間修建的三座最高等級的建築物──紫禁城
天殿（今太和殿）、天壇祈年殿和長陵棱恩殿都是以三重白石臺基、須彌座加欄杆爲基座，使
築物造型莊嚴、比例得當，更顯得宏偉壯麗。這一成就發展了中國建築臺基的功能，把整座
築造型推向了一個新的高度。不難想像，如果奉天殿、祈年殿和棱恩殿這三座建築捨去下部
三重基座，是無法達到今天我們所能見到的這種莊嚴雄偉的藝術效果。而在同樣採用三重
基欄杆的做法中，又按建築本身的造型佈局及功能要求等的不同，分別採用圓形（祈年殿）
矩形（棱恩殿）和工字形（奉天殿）等三種不同平面處理，顯得各有特色。奉天殿的一組建築
把前後三個建築物統一處理在一個高大工字形基座之上，更突出了帝王至高無上的氣勢。

三重臺基欄杆的做法在全國古建築來說是極爲個別的。一般重要殿堂多用單層須彌座
圍白石欄杆作爲建築的臺基。如故宮的太和門、乾清門、寧壽門、乾清宮、皇極殿前部、
安殿、奉先殿、武英門、武英殿、英華門及英華殿等，其殿前多設月臺，欄杆望柱下挑出螭
首。殿前踏垛的中間，隨着踏垛坡度斜鋪着巨石雕刻，稱爲“御路”。三臺前後的御路各
三大塊，保和殿後三臺下面一塊御路石長達十六點四五米，寬三點零六米，周邊用淺浮雕，
着連續的卷草圖案，上面雕着雲氣紋，中間的裝飾主題用高浮雕突出了九龍奔騰，下端爲
水江涯，雕得活靈活現，頗有陽春白雪之功。

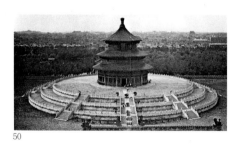

50

欄杆由欄板和望柱兩部分組成，置於臺基之上。欄板由尋杖、荷葉淨瓶、華版三部
組成，其中花紋變化較多的是華版部分，刻有海棠綫紋、竹紋、水族動物、方勝、夔龍等圖
案。欽安殿更具特點的是穿花龍華版，雕刻有精美的圖案，其中心部位是兩條行龍，一條
追逐火燄寶珠，另一條在前面回首相戲，鬚髮飄動，鱗爪飛舞，神態活現。龍的襯底是各
花卉。每塊欄板的花紋組織又各不相同，欄板周邊是統一的二方連續圖案，其下是錦地，
邊爲卷草紋，整個畫面組織得極爲和諧。

望柱頭的圖案裝飾，隨着使用功能要求的不同而有變化。三大殿是皇宮的中心部位，
是皇權的象徵，因此作爲它的臺基的三臺欄杆的望柱頭，全都採用龍鳳紋圖案。三大殿
隅崇樓周圍欄杆的望柱頭，由於建築物本身地位次要，望柱頭上的紋飾也就採用較次要的
十四氣的圖案。花園中的亭、臺、樓、閣，周圍所用欄杆的望柱頭的圖案是石榴頭、雲頭、
仰覆蓮、竹節紋。武英殿東斷虹橋兩側的石欄杆的望柱頭的雕刻最突出。望柱頭成荷葉狀，
邊翻轉折叠，生動自然。荷葉上是盛開的蓮花，有三層花瓣，包着蓮蓬。頂上雕有獅子，
態各異，雌雄有別。有的昂首挺胸，正襟端坐；有的側身轉首，回環四顧；雄獅戲要繡球
母獅撫弄幼子，那些小獅，大的只有十厘米，小的僅幾厘米。牠們在母獅身旁爬、翻、滾、
伏，有如小兒之撒嬌，頑皮天眞，極爲生動。這是紫禁城宮殿保存下來的望柱頭中的佳品。

51

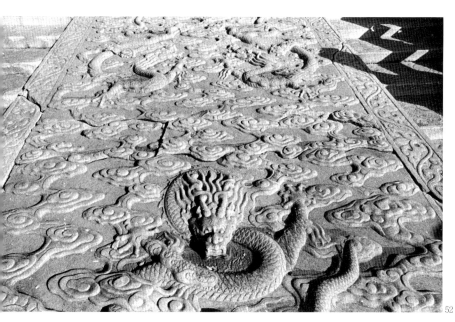

52

54

50. 祈年殿

51.《營造法式》內的鈎欄華板

52. 太和殿前御路

53. 太和殿前御路接駁示意圖

54.《李明仲營造法式》書影

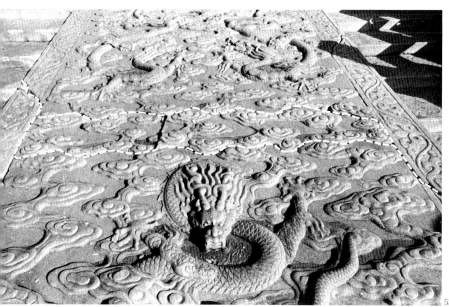

53

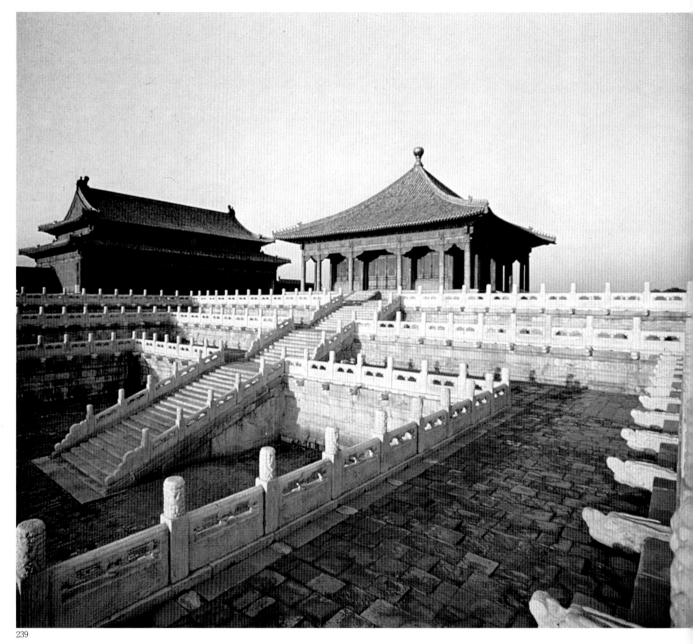

239

239. 前朝三大殿三臺及漢白玉欄杆

240. 保和殿後三臺下部雲龍雕石御路

　　長16.57米，寬3.07米，厚1.7米，重約二百多噸，是一塊完整的巨大艾葉青石雕。石質柔韌，雕刻精絕。周邊是連續的卷草，下端是海水江涯，中間九條蟠龍襯托在流雲中，神態自然，雄健生動。兩側踏跺浮雕着獅馬等圖案，主次分明。此御路用材之巨，雕鑿之精，造質之佳，以及藝術處理之妙，是古建石雕藝術的國寶。

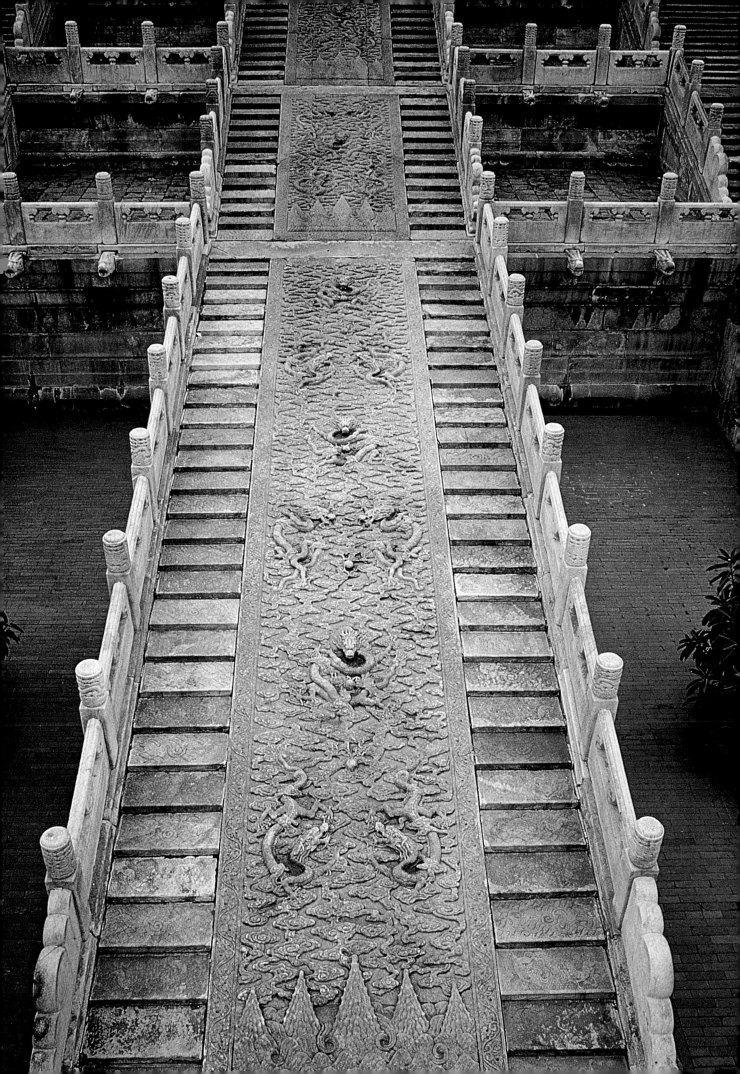

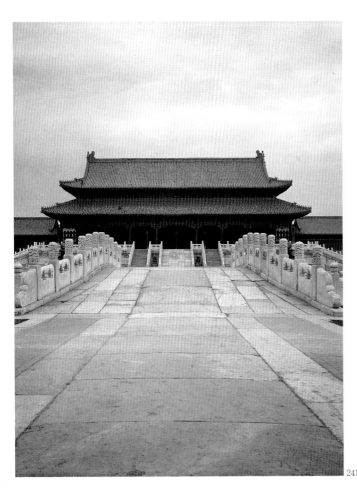

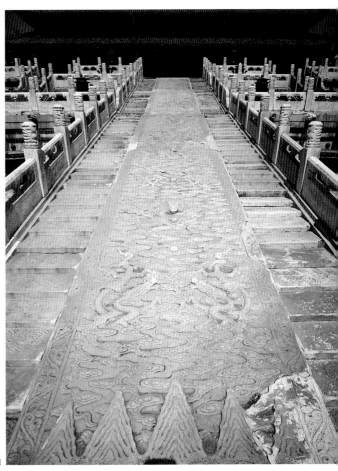

241

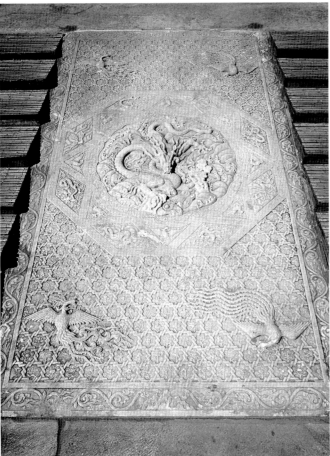

243

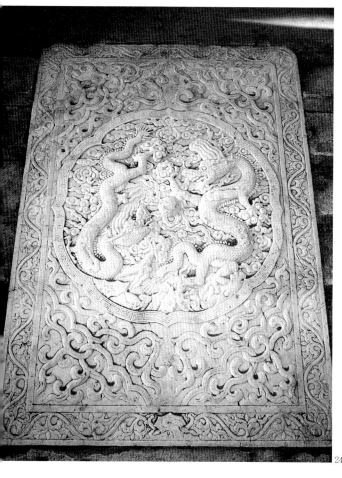

245

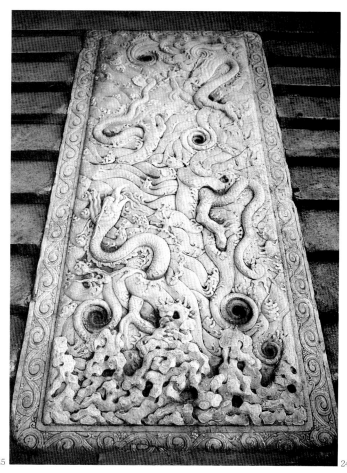

246

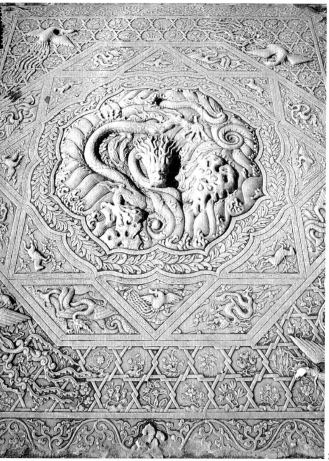

247

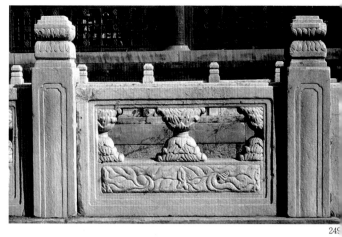

248

249

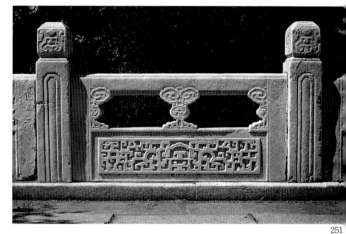

250

251

252

248.太和殿前三臺石欄杆

249.文淵閣前水池雕水紋及水族動物欄杆

250.御花園萬春亭方勝紋欄杆

251.寧壽宮花園古華軒東側露臺上石雕欄杆

252.寧壽宮花園禊賞亭石雕竹紋欄杆

253.寧壽宮花園碧螺亭梅花形柱礎

253

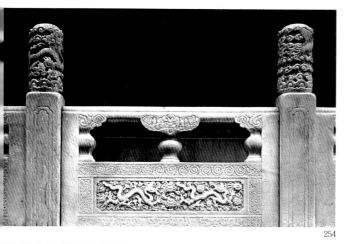

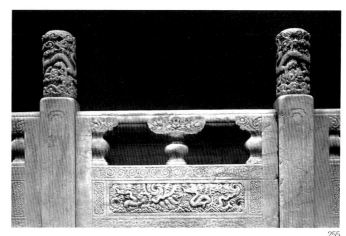

254

255

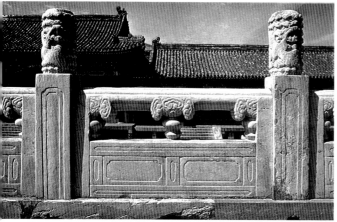

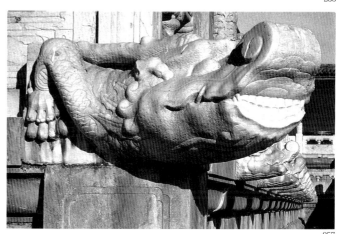

256

257

258

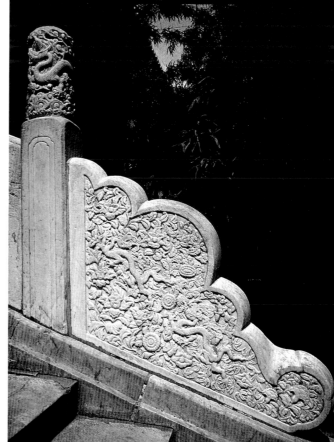

254.御花園欽安殿穿花龍欄杆

255.御花園欽安殿臺基上雙龍戲珠水紋欄杆

256.皇極殿前月臺石欄杆

257.太和殿前三臺螭首

258.皇極殿清式抱鼓石

259.御花園欽安殿穿花龍紋樣抱鼓石

259

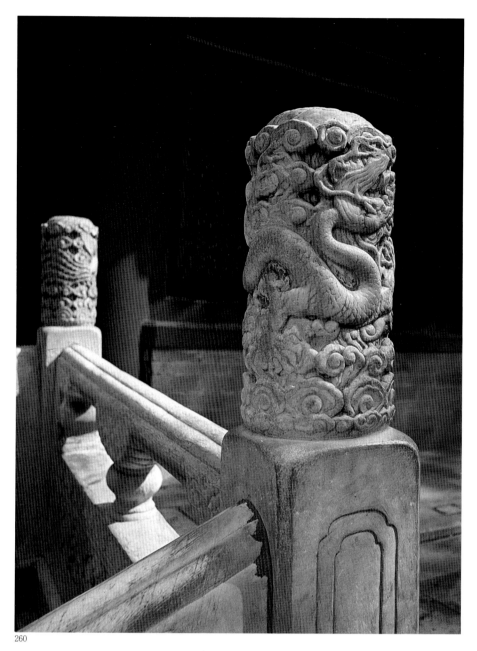

260

26

262

263

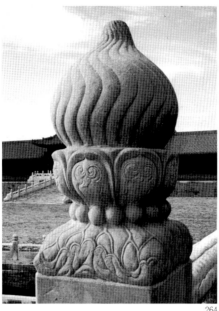

264

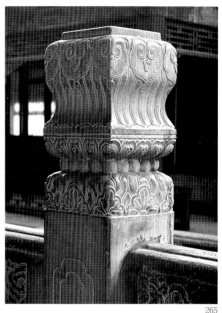

265

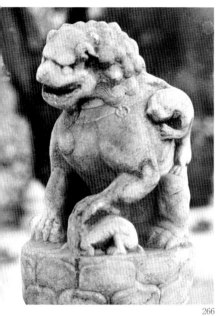

266

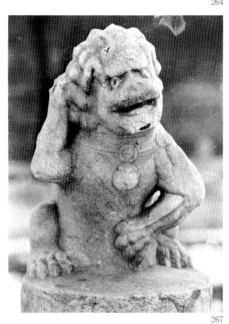

267

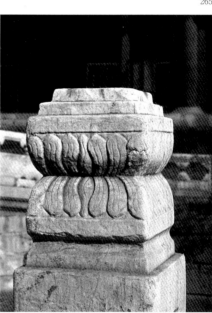

268

梁架

紫禁城宮殿中各類形式的殿堂樓閣，在外觀上各具獨特的藝術風格，這與建築的內部構架是分不開的。

中國木構架體系到了明代，官式建築已經高度標準化、定型化、規格化。紫禁城宮殿是工部直接營建的，因此它更是當時工程的典範，是官式做法的代表。

木構架有抬梁、穿斗、井干三種不同的結構方式，抬梁式構排架使用最為普遍，紫禁城的房屋也都是採用這種方法。

一般木構架，是沿着房屋的進深方向，在石柱礎上立柱，柱上架梁，梁上再置爪柱，柱上再架梁，逐層縮短，層層疊架，形成屋面的坡度，所以這種做法稱為抬梁法，也稱疊架法。在排架之間，用橫向的枋子聯繫脊爪柱的上端，並在各層梁頭和脊爪柱上安裝與排架相交的檁條，然後檁上釘椽承托屋面荷重，組成縱橫牽連的構架。

但是宮殿建築的屋頂形式多樣，其複雜的部位多在兩端。如把兩端的磚牆砌成與瓦頂坡度相同，從側面看，形如“凶”字形的牆壁，稱為硬山頂。紫禁城中低等級的房屋如耳房、廊廡，甚至內閣大堂的屋頂，都屬此類型。

比硬山頂稍高一級的房屋是懸山頂。它是把房屋兩端的檁條挑出，上覆椽、望、瓦頂。在紫禁城主要庭院中的配房如文華、武英殿的配殿，神武門東西值房，西華門內外值房，多用這種形式的屋頂。

高級的房屋為廡殿式。它是把屋頂做成向四面流水的四大坡，由於四面都是圓和的曲面，所以宋、元以前把這種形式稱為四阿式或四注頂。它的產生年代很早，新石器時代的仰韶文化（陝西寶雞金河南岸遺址發掘中），就有這種形式的草棚。室內中央，有兩根支柱，構造雖簡陋，但從造型來看，它是雄偉殿堂的雛形。中國現存廡殿頂的最早大殿——山西省佛光寺大殿，是唐代四阿頂的代表作。但是這種類型的建築莊嚴有餘而富麗不足，所以紫禁城的最主要宮殿並未使用這種單檐殿頂，只有英華殿、景陽宮、咸福宮的前殿、奉先殿後殿、承光門以及體仁閣、弘義閣一類較次等級的建築才採用此種形式。

為了給莊嚴隆重的廡殿式增加富麗氣氛，在四阿頂的下面增加一層腰檐，稱為重檐廡殿頂。這類型的建築，等級最高，在紫禁城中只有外朝的太和殿、內廷的乾清宮、坤寧宮與家廟奉先殿，太上皇的皇極殿以及紫禁城的四面城樓為這種形式。

比廡殿頂略低一級的是歇山頂。它是懸山和廡殿頂的結合形式。這種屋頂的上部，兩端用山花博縫如同懸山頂，但其檐部為四坡水，由於它的兩端比懸山頂增加了兩廈，所以在宋以前稱“廈兩頭造”；又由於它的上部有正脊與四垂脊，檐部有四條岔脊(角脊)，共計九條脊，所以又稱九脊殿。直到清代雍正十二年(1734年)擬定《工程做法》時，才按房山坐在廈頭的情況稱為歇山頂。其構造多是用扒梁法承托“採步金”，採步金承載兩山的槏椽，椽上臥踏腳木，立草架山花，形成歇山頂兩端的骨架。

這種形式的屋頂玲瓏、富麗、莊嚴、美觀。紫禁城的多數殿、閣、門、樓都採用這種形式。東西六宮的多數前殿也都是歇山頂。採步金有如梁或檁的做法：當椽後尾入槽，又似承檁枋，枋下又有採步金枋做法，上下都在同一縫。

歇山頂也有重檐的做法，稱重檐歇山頂，多用於高大的殿閣，如天安門、端門、太和門、保和□、寧壽宮、慈寧宮等。重檐的做法有多種構造。一般是在下檐大梁上再立接短柱（叫做童□），以支承上檐梁枋，然後按步逐層疊架的方法，做出構架，並按單檐歇山的構造做出厦□和山花。

歇山式的屋頂，在西漢已有了雛形。不過最初是在懸山頂下的山牆上挑出一面厦子，猶□一坡水的雨搭棚，兩個頂子瓦廡牽聯，到東漢時才把兩者結合成一體，形成九脊殿的形式。□存最古的木構建築唐代建中三年（782年）的南禪寺正殿，便是歇山頂的最古實例。宋朝□歇山頂建築很多，宋畫中的《黃鶴樓》及《明皇避暑圖》中的"十字顯山"屋頂，就是兩□歇山頂縱橫相交的造型，顯得玲瓏秀麗。由於歇山頂的山面很美，有的建築把歇山頂的山□轉向前，如北宋皇祐四年（1052年）的河北正定陵興寺牟尼殿的四面抱厦，頗爲別緻。紫□城的角樓，就是模仿宋畫與元大內宮牆的十字脊四面顯山三趄樓建造的。

紫禁城角樓是用六個歇山頂勾連組合爲一個整體。三層屋檐計有二十八個翼角、十面山□、七十二條脊（不包括脊後掩斷的十條脊）。特別難得的是室內整齊俐落，沒有一根落地柱□，室外不見梁頭，造型玲瓏而莊重，檐牙交錯而統一。傳說當年營建角樓時，由於設計難度□很大，設計者雖廢寢忘食地去構想，也難合乎理想。這情形感動了魯班下凡，手提一個蟈□籠到他面前。這並非一般的蟈蟈籠，而是設計者渴望的角樓模型。後來就依照這個模型，□計施工，才有角樓這奇異的建築成果。這個故事雖然是神話，但它反映了角樓的設計難度□用模型設計的優點。

此外，紫禁城中還有許多類型的屋頂，花園中的凝香、玉翠、御景、聳秀、擷芳等亭爲□巧玲瓏的四角攢尖頂，作爲庭園的配景；還有用在主要殿閣之上的，如中軸線上的中和殿□交泰殿，在攢尖頂上覆以鍍金圓寶頂，象徵天圓地方之意，乾隆花園的主要建築符望閣，爲高□樓閣，其屋頂也是這種類型。四角攢尖也有用重檐的做法，以增加其富麗感，如建福宮軸□上的惠風亭，午門四角亭就是這種類型。乾隆花園碧螺亭爲五角攢尖頂；奉先殿宰牲亭爲□角攢尖頂；御花園四神祠爲八角攢尖的勾連搭頂；千秋、萬春亭的上頂爲圓攢尖頂；文□閣碑亭爲形似古代將軍盔狀的盔頂；井亭的屋頂多是四周宽瓦中心留洞，上頂露天的瓦□。又有外形輪廓形似古代存放印璽的匵匣"盝"，所以把這種屋頂叫做"盝頂"。紫禁城□花園的主殿欽安殿和元大內的"盝頂殿"，屬於這種類型，但由於屋頂的圍脊內做成微帶□度的平頂，並施重檐，而成爲大殿的類型之一。

紫禁城的盝頂構架中，有一座小巧玲瓏的井亭，下架爲四方形的平面，在四根柱子的頂□承托着兩端懸挑的"扁擔梁"。由於其方向爲抹角的斜梁，於是四根斜梁與檐檩搭交，形□爲八角形的盝頂，從兩頭懸空的檐檩來看，猶如橫臥在扁担兩頭自由端點之上。使人驚奇□是，在未宽瓦之前，是不太穩固的，但是加上宽瓦後的屋頂重量，則穩如泰山。這個井亭雖□五百年而無甚變化，尤其近五年雖經多次地震，也無任何毀損，全由於設計中，充分掌握□力的平衡原理，以及施工時的膽大心細所致。

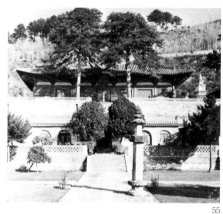

55

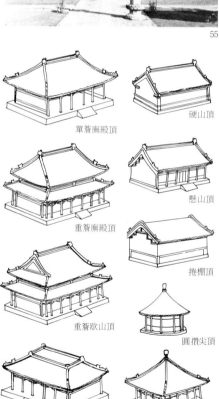

單簷廡殿頂　硬山頂

重簷廡殿頂　懸山頂

捲棚頂

重簷歇山頂　圓攢尖頂

盝頂　四角攢尖頂

56

55.山西省佛光寺大殿外景

56.屋頂樣式九種簡圖

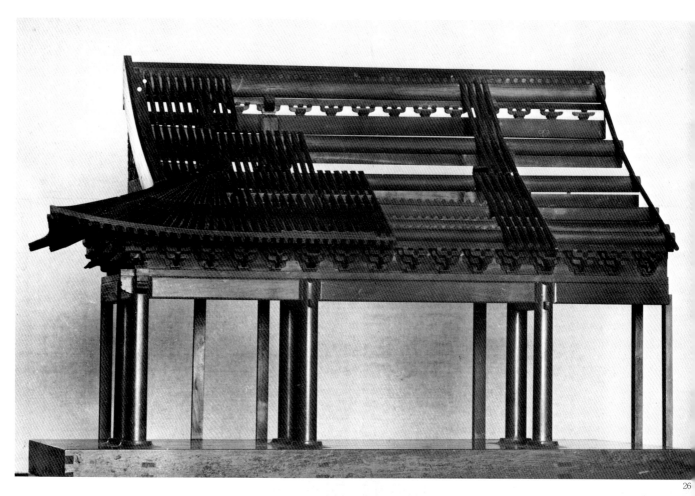

26

270

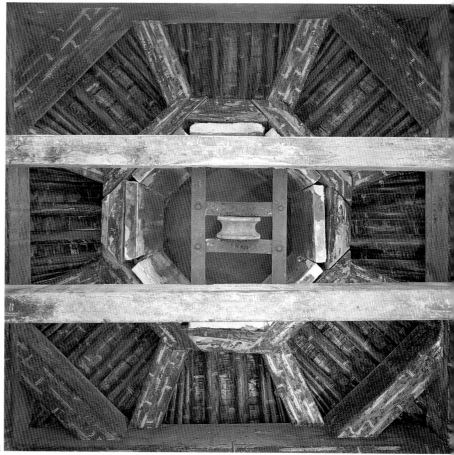

271

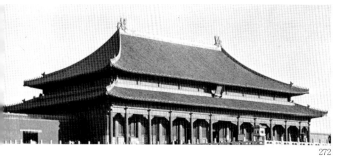

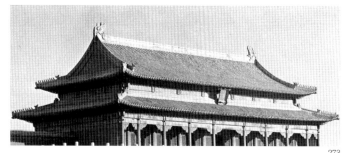

272

273

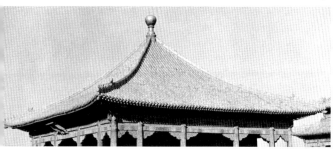

274

275

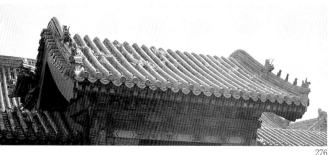

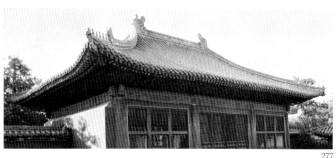

276

277

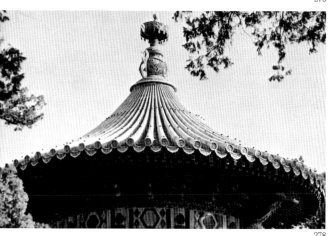

278

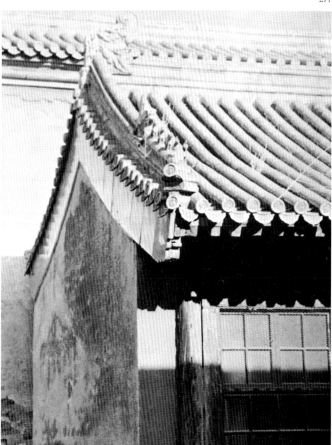

279

269.鍾粹宮梁架模型　270.鍾粹宮外景

271.御花園西井亭盝頂梁架結構

272.太和殿重檐廡殿頂　273.保和殿重檐歇山頂

274.交泰殿四角攢尖頂

275.御花園欽安殿重檐盝頂　276.鍾粹門內捲棚頂

277.景陽宮單檐廡殿頂

278.御花園萬春亭圓形攢尖頂　279.硬山頂

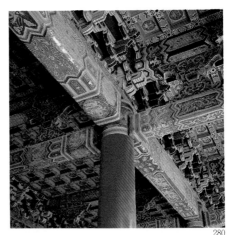

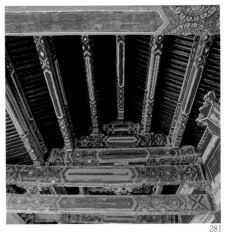

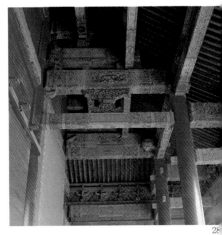

280

281

28

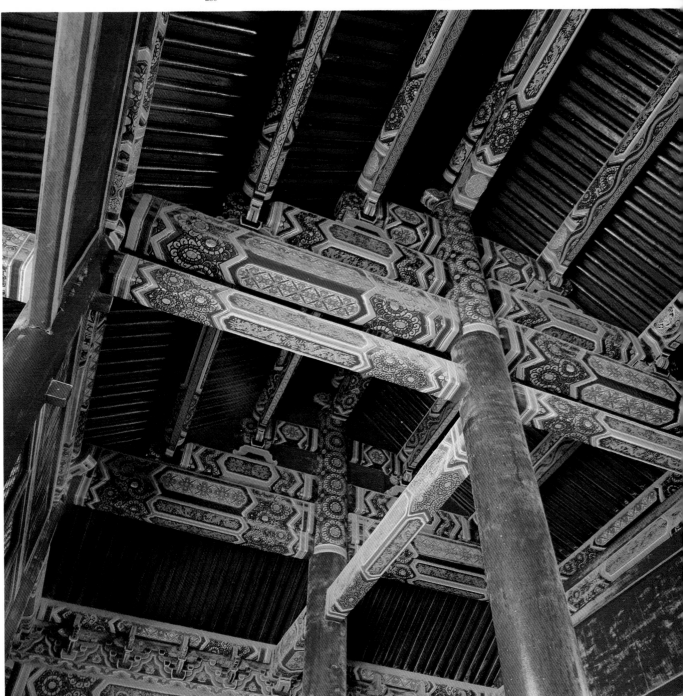

284

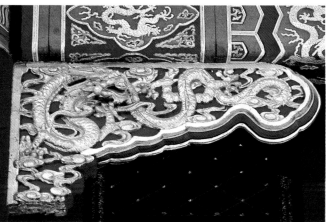

285

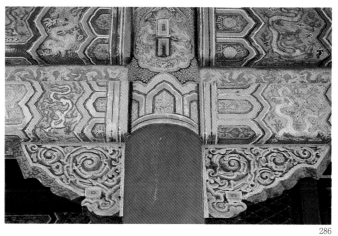

286

287

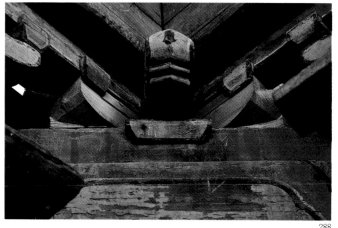

288

280.太和門內梁架

281.隆宗門梁架結構

282.昭德門梁架結構

283.後右門梁架結構

284.暢音閣後扮戲樓屋頂梁架結構　(檁子繪八卦圖)

285.皇極殿雕龍渾金雀替

286.太和殿大小額枋及雀替

287.角樓抱厦大木結構

288.角樓角梁後尾

斗栱

中國古代木構架建築在發展過程中，利用懸挑梁的槓杆作用，創造出以方形坐斗爲墊塊，托橫木，上再置方斗，逐層叠挑，承托梁檁的辦法。由於方形的墊塊形似量器中的斗，橫木兩端抹角做成弓形的栱木，因而把這組構件叫做斗栱。

斗栱的起源很早。東周時的出土文物中已有了一斗二升斗栱的先例。漢朝的斗栱運用發展很快，不僅在木構架上用斗栱承托屋檐與樓閣的平座（古代樓閣中把周圈挑出的陽臺叫做平座），而且東漢時的石闕、石墓上也廣泛應用了斗栱。唐代斗栱已向縱深發展，用多層槓杆狀的桿件挑出深遠的屋檐，斗栱規模雄大。宋以後斗栱逐漸縮小，到了明、清兩代建築的開間增大，每間的斗栱則數量增多。太和殿的正中一間，在兩柱之間的斗栱達八攢之多，上下兩層檐都是溜金斗栱。這種斗栱從等級制度來說是最高級的類型，其特點是在後尾有較長的秤桿與鄰近的內部勾連，加強了構件的整體性。

根據挑出的層數，斗栱有多種規格。使用時根據殿閣的大小、等級的高低而定。高大殿閣的斗栱也多高大繁複，出挑的層次也多。太和殿的下檐斗栱挑出四層（高爲九材），上檐斗栱挑出五層（高爲十一材），是斗栱中挑出層次最多的孤例。一般殿堂的斗栱挑出層次較少，配房廊廡如神武門值房、儲秀宮配房等多不做挑出的一斗三升斗栱。這樣的安排，不僅造型的權衡比例很合宜，而且在力學上也較合理。因爲大殿的屋頂面積大，出檐大，斗栱的荷重大，所以用功能强、探挑層次多、彈性好、出跳多的斗栱。而廊廡的斗栱負荷小，出檐小，所以有不同的安排。

斗栱的佈置，一般都安放在房屋周圍的檐柱、額枋、平板枋上。大型殿閣還在房屋的樑

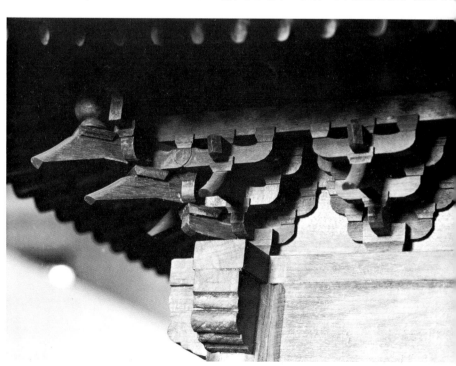

57. 鍾粹宮角科斗栱模型

58. 鍾粹宮柱頭科及平身科斗栱模型

59. 山西省晉祠聖母殿宋式斗栱

下佈置周圈斗拱。這種斗拱的形狀是裏外兩端對稱，從側面看猶如逐層疊鋪的品字。古建中把這種對稱懸挑、左右均齊的斗拱稱爲品字斗拱。其作用除了支承上架梁柱與天花外，還起到上下大木構件的彈性結點作用。

斗拱在梁枋之間，其功能猶如現在車輛所採用的鋼板彈簧弓。雖然用材不同，但層層疊挑的原理是一樣的。尤其把木材做成許多小木枋，更增加了彈性作用。因此太和殿的屋頂重量雖達二千餘噸、屋脊與地面的距離爲三十五點零五米，脊上還豎有兩件三點四米高四點三噸重的大吻，但在大地震的強烈搖撼中並未甩掉，反而有些矮小房屋會牆倒屋塌，這個對比足以說明斗拱的抗震功能。

其次，古建築出檐深遠，檐部便要負荷很大的重量。明、清宮殿的出檐雖比唐、宋略小，但爲了保持內外平衡，除用平身科斗拱分擔檐部荷重外，並把秤桿尾部拉長到下金桁枋之間的稱爲溜金斗拱去分擔。還有一種斗拱後尾懸空，如文華門、太極殿的斗拱其平衡作用是依靠檐部的荷重過大，後尾勢必上挑的反力，挑着金桁枋，非常巧妙，這種做法稱爲挑金斗拱。這不僅利於承托檐部重量，而且還給內部的金檁增加了支點，使金檁成爲多跨連續梁；從力學來看這是很科學的。

一座木構建築的結構桿件，少則百十件，多則上千件，要把這些杆件組合一體，一般是用榫卯結合的方法。但殿式大小木除了用件間的榫卯直接結合之外，還增加以斗拱作爲過渡傳力的間接結合。這種結合方式等於增加了梁托，擴大結點的接觸面積，增加了構架的抗彎、抗剪、抗壓和抗震功能。

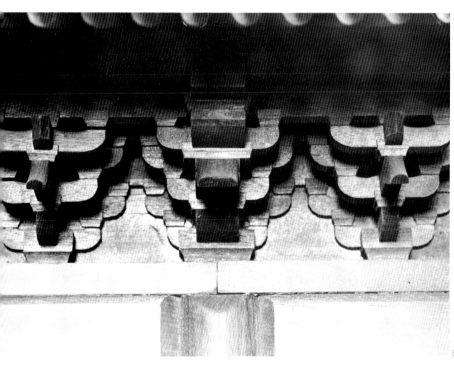

58

59

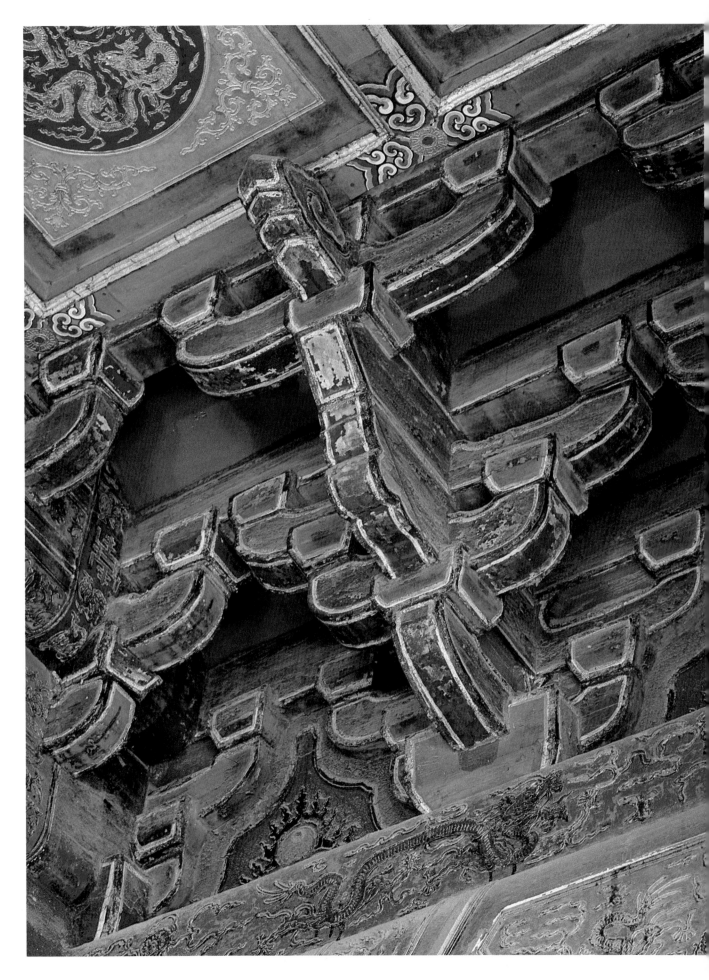

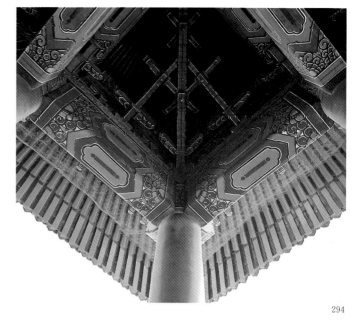

294

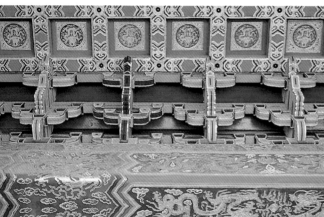

291

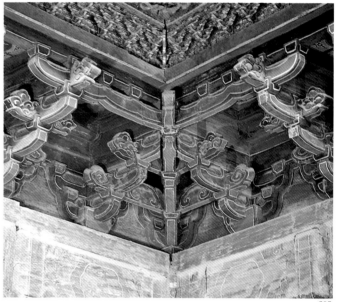

295

292

289.太極殿平身科斗栱後尾　290.太和殿溜金斗栱

291.太和門內品字科斗栱　292.皇極殿斗栱

293.文華門挑金斗栱後尾

294.神武門溜金斗栱角科後尾

295.御花園萬春亭角科斗栱後尾

293

屋面裝飾

中國古典建築是非常講究造型藝術的，即使是屋頂的輪廓裝飾也頗考究。屋面坡度的曲綫自然柔和，檐角向上翹起，確有如翬斯飛的形象。宮殿建築再配上多種琉璃構件，這不僅是結構上的實用，也是屋面上重要的裝飾。有了這些裝飾，屋頂顯得巍然高聳，如翼輕展，增加了外觀的優美。

紫禁城的大小宮殿、樓堂館舍、亭軒廊廡，大都是用不同顏色的琉璃瓦覆蓋。根據建築物的功能和等級來確定屋面裝飾。而屋面各類型脊的使用和瓦件的選擇是根據各種不同的屋頂樣式進行裝飾的。屋面所覆的瓦有板瓦和筒瓦之分，板瓦面微凹扁而寬，相疊成行，並上排列；筒瓦即半圓形瓦，覆蓋板瓦兩行邊緣、相接成壟。屋頂上安裝多種形象的琉璃飾件，如在正脊和垂脊相交處置正吻，檐角還有仙人和多種樣式的小獸。歇山的兩側有山花，通常雕飾成金錢壽帶。懸山頂的兩頭加博縫板，並釘有梅花釘加以裝飾等。

太和殿是皇帝的大朝正殿。殿頂是用中國古代最尊貴的重檐廡殿式。屋面是五條脊四大坡。殿頂端正脊（也稱大脊）兩頭裝飾着龍形的大吻，張口吞脊、尾部上卷，背插留有劍把的寶劍。大吻在宋代《營造法式》中又稱“鴟吻”。據《唐會要》中所記：“漢柏梁殿災後越巫言海中有魚，虬尾似鴟，激浪即降雨，遂作其像於屋上，以厭火祥。”建築師們將這種傳統中動物形象加以美化裝飾，並用寶劍使之鎮住在脊端，以寄托却除火災的希望。殿頂檐角小獸是按規定的順序由前而後分別是龍、鳳、獅子、天馬、海馬、狻猊、押魚、獬豸、斗牛、行什。最前端還有一個騎鳳的仙人。明、清時代各種琉璃裝飾構件的式樣和大小，也是由宮殿的等級而決定的。太和殿的正吻由十三塊琉璃構件組成。吻通高三點四米，重四點三噸，檐角小獸是十個。乾清宮是皇帝居住和辦理政務的地方，其地位僅次於太和殿，因此屋面裝飾的琉璃構件也小於太和殿，檐角小獸用九個（減去行什）。坤寧宮明代是皇后的寢宮，清代是祭神和結婚的洞房，屋面裝飾瓦件也縮小型號，檐角小獸是七個，減少獬豸、斗牛、行什三個。東西六宮是妃嬪的生活區，屋面瓦件又小一些，檐角小獸是五個。其他配殿和門廡比主殿屋面琉璃瓦件相應縮小型號和減少檐角小獸。一些用琉璃瓦裝飾的小房和門的屋頂，所用的琉璃構件型號就更小了，而檐角的小獸有的僅用一個或者不用。明、清時代屋面所用的琉璃構件的建築材料進一步標準化，這不僅能統一規格，加快施工進度，同時也反映了封建等級制度的森嚴。

中國古代建築，每座殿宇屋面的裝飾，無論是屋頂樣式或琉璃構件的選擇，都是從整體效果去考慮安排的。以前朝的三大殿為例。太和殿是重檐廡殿頂，保和殿是重檐歇山頂，兩殿之間佈置一個矮小的四角攢尖式的中和殿、參差變化。四周配房門廡各殿屋頂式樣又與三大殿主體相配合。正門——太和門是重檐歇山頂屋面，太和殿前左右對稱的東配樓體仁閣、西配樓弘義閣的屋面同是單檐廡殿頂，兩閣之南還有東西相映的單檐歇山頂的屋面，形成以太和殿為主體的廣大庭院。其後又有以保和殿為主的第二進院，兩廡是連檐通脊硬山頂的屋面。三大殿的四隅再各有重檐歇山頂方形的崇樓。這樣的屋面裝飾變化，不僅區別主次，而且在統一中又有多變的藝術風格，使整個宮殿在嚴謹中又有生動的氣氛。

296

297

298

299

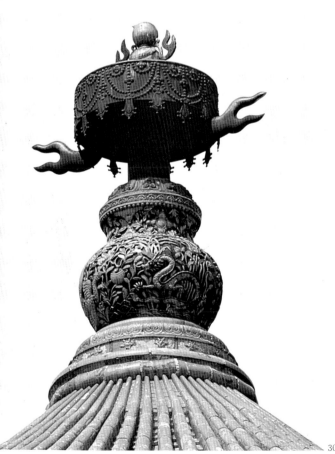

300

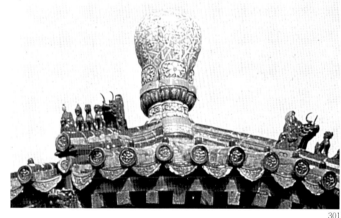

301

296.角樓銅鍍金寶頂　297.交泰殿銅鍍金寶頂

298.御花園浮碧亭琉璃寶頂　299.寧壽宮花園如亭寶頂

300.御花園千秋亭琉璃寶頂

301.寧壽宮花園碧螺亭琉璃寶頂

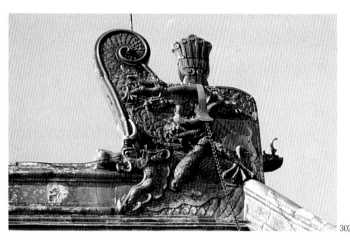

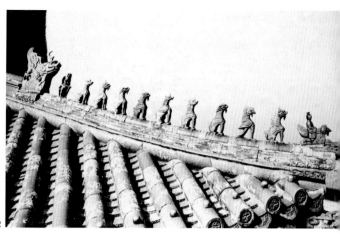

302

304

305

306

308

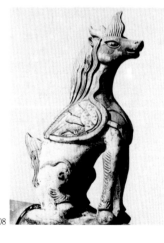

309

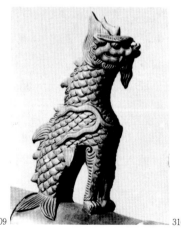

310

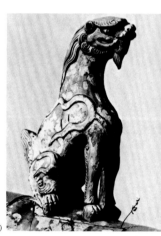

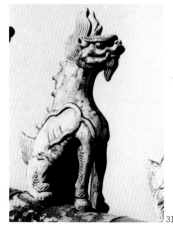

312

313

314

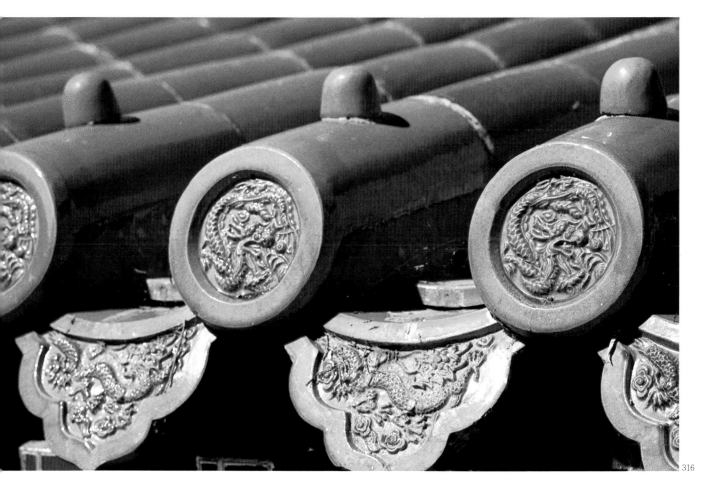

316

317

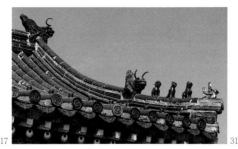

318

319

內外簷裝修

裝修，分外簷裝修和內簷裝修兩種。

外簷裝修是露在建築物外面的門窗部分，種類很多。門，有隔扇門、板門、風門、屏門等。窗、有檻窗、支摘窗、橫披窗、什錦窗等。各主要宮殿通常用隔扇門和檻窗。隔扇門的上部稱隔心，下部是裙板，較大的隔扇門還加縧環板。檻窗沒有裙板，而建於檻牆之上。

外簷裝修最高等級的花紋式樣，有雙交四椀菱花隔心，三交六椀菱花隔心和三交逑紋六椀菱花隔扇等。例如太和殿外簷的門窗用的都是三交六椀菱花隔心，門窗下部是渾金流雲團龍及翻草岔角裙板，貼金看葉和角葉的金扉金瑣窗，華貴富麗。后妃生活區的外簷裝修，在清中葉以後出現了大琉璃框的門窗，外加可開可關的支摘窗。窗花紋的圖案，更多姿多彩，如有步步錦、燈籠框、冰裂紋、錢紋、盤腸、卍字，回紋等。東六宮之一的鍾粹宮隔扇門的裙板和橫披窗，都是雕刻着別具風格的竹紋，與周圍廊廡、垂花門、屏門相配合，組成三合院的庭院住宅形式。

內簷裝修是建築物內部劃分空間組合的部分，類型多樣。特別是后妃寢宮的內簷裝修，選料考究，花紋雕飾精美。室內常用隔扇門（也稱碧紗櫥）、板壁、博古架或書架遮隔，使室內產生既分隔又有聯繫的效果。更多的是裝置各種不同類型的罩，如几腿罩、落地罩、花罩、欄杆罩等，造成半分半斷、似分似合的意趣。所用大都是紫檀、花梨、紅木等上等材料。雕刻講究，有的還透雕出幾層立體花樣，非常精緻。例如西六宮室內隔扇門的隔心以燈籠框為最多，框心安裝玻璃或糊紗，上面或繪花卉，或題字，非常雅素。加之懸掛上宮燈、楹聯、條幅、貼落，使室內充滿了詩情畫意。隨着手工業的進一步發展，室內裝修也更加豐富多彩，出現了用綴合各種手工藝品而組成的花飾。如乾隆花園一些宮室內的隔扇心所用工藝品，有雙面刺繡、嵌玉、嵌螺、嵌景泰藍，還有拼竹紋、嵌瓷片等，種類多達幾十種，且極精緻。

紫禁城各宮殿內外簷裝修之豐富，題材之多樣，工藝之精美，室內空間分隔和組合的構思和技巧，則為前代所罕見。外簷裝修的門窗，開始是為了避風雨、防寒暑和採光的需要；內簷裝修的各種花罩和隔斷，開始也是為了居住的方便。但宮殿內的裝修，經過了藝術加工，也就更富有裝飾趣味，藝術水準很高。

60

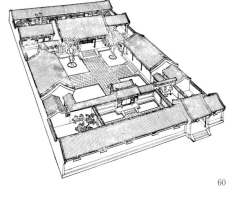

60.北京典型四合院住宅鳥瞰圖

61.菱花釘

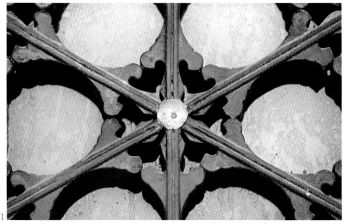

61

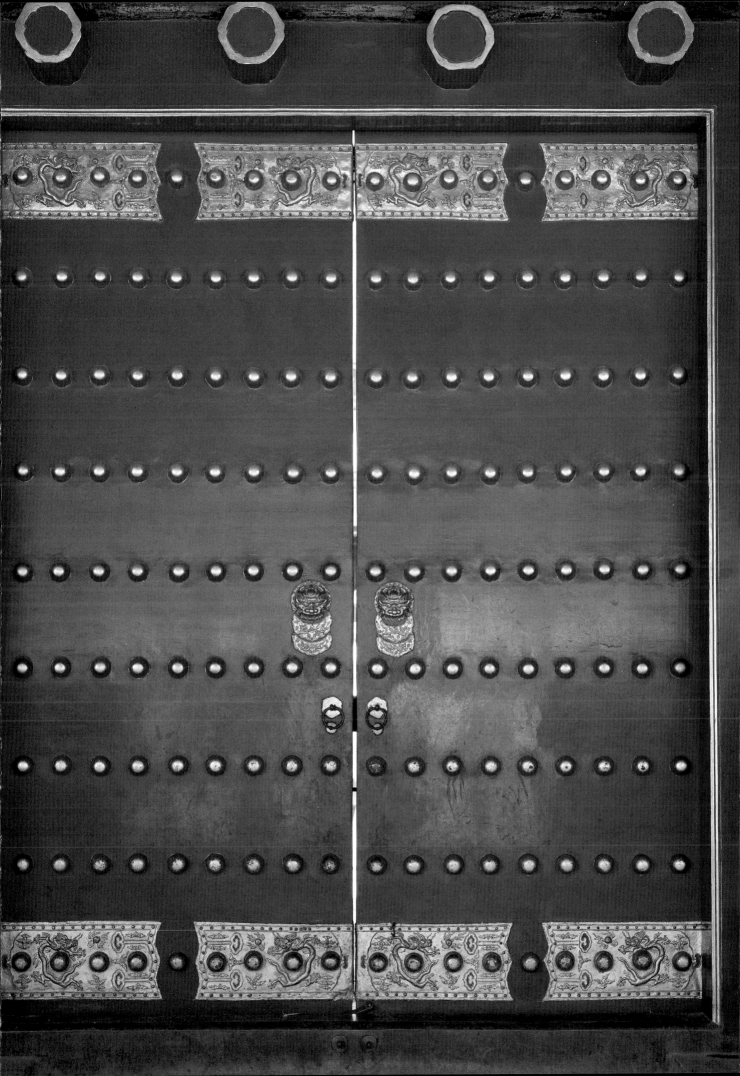

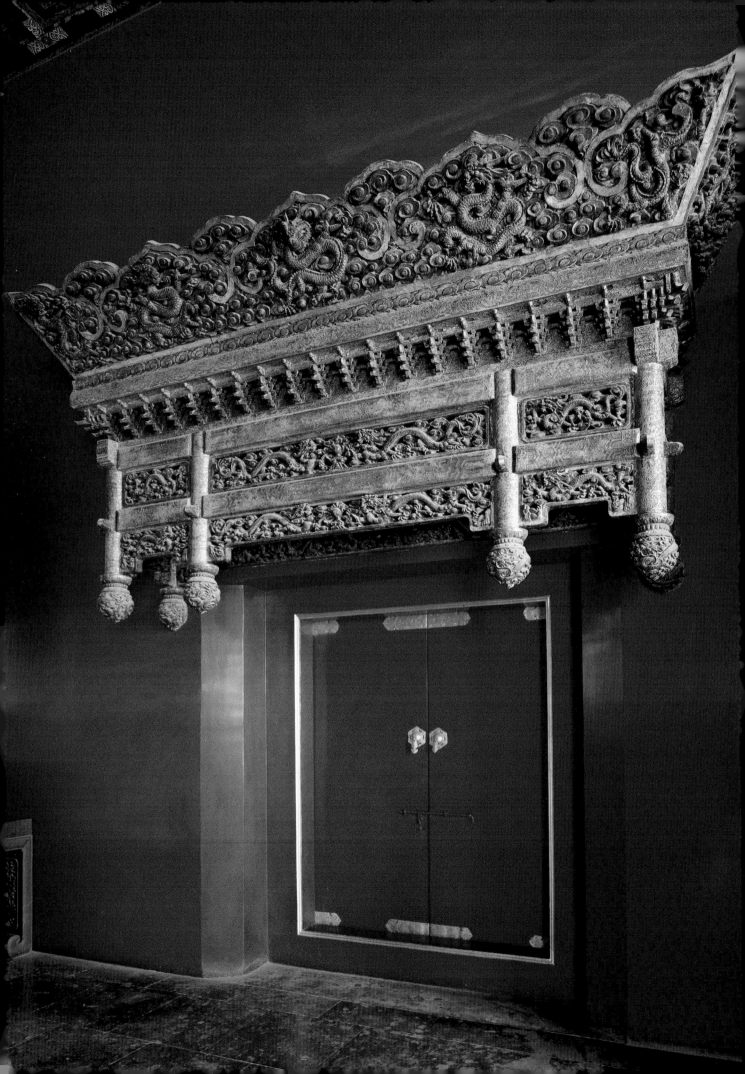

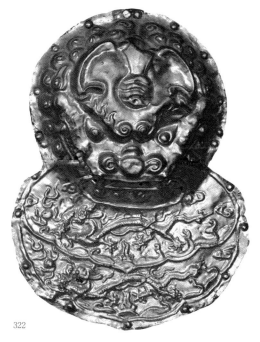

322

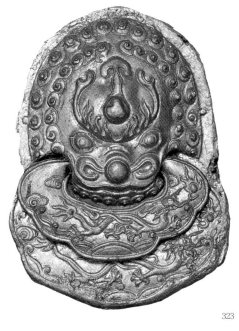

323

324

325

320.乾清門內實榻大門

321.乾清宮內暖閣板門及毘盧罩

322.寧壽門內實榻大門上鋪首

323.寧壽宮花園衍祺門內實榻大門上鋪首

324.乾清門內實榻大門上的鋪首

　　鋪首，又叫門鋪。紫禁城內各處的大門上大多是獸面鋪首，多爲銅面葉貼金。其獸面的形象類似雄獅，在捲髮中有一對犄角，兇猛而威武，這與宮殿前陳設獅子有同樣意義。獸面口銜門環，環下垂，但多數不能活動。環下有月牙形托，環與托上都有行龍花紋。

325.寧壽宮門鈸

326

326.養心殿錢紋隔扇門、四合如意頭裙板

327.太和殿三交六椀菱花隔扇門團龍渾金裙板

328.交泰殿隔扇門龍鳳紋裙板

329.漱芳齋院東屏門

327

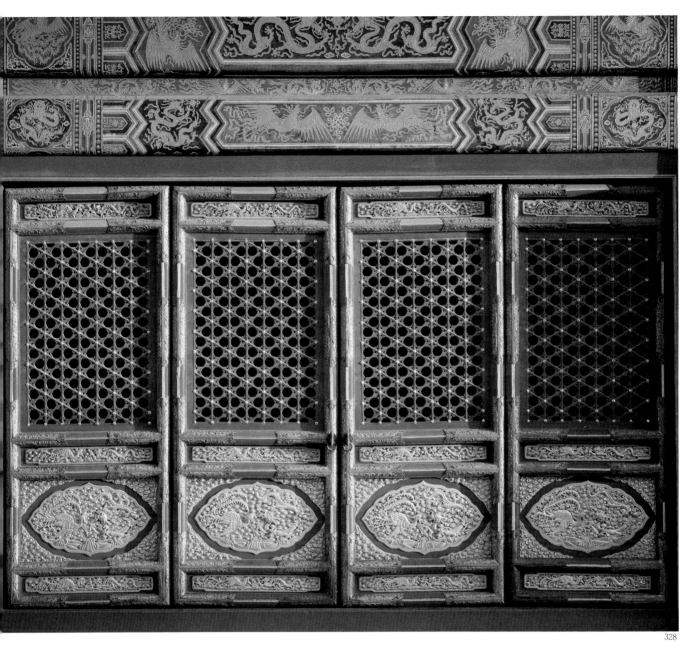

328

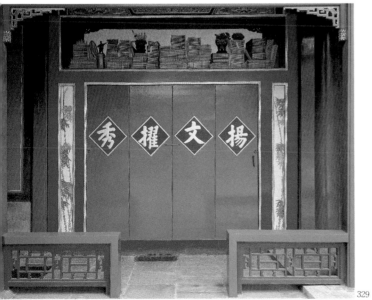

329

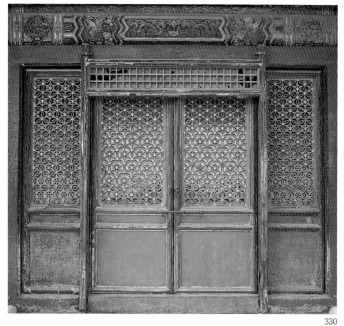

330

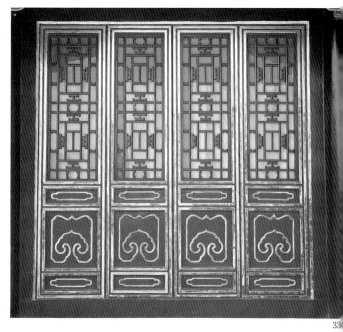

33

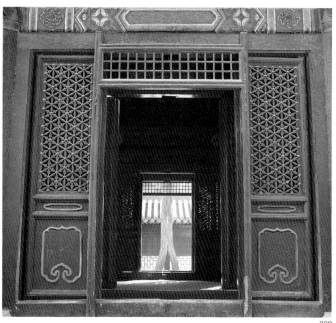

332

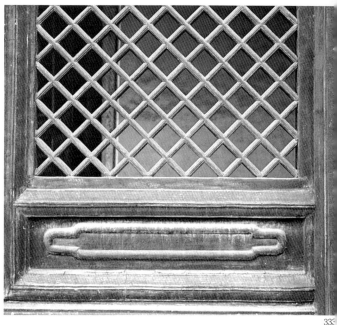

333

330.御花園欽安殿四抹毬紋隔扇門　331.皇極殿西廡隔扇

332.御花園萬春亭三交六椀菱花隔扇門及簾架　333.中左門雙交方格檻窗

334.延暉閣燈籠框檻窗　335.鍾粹宮竹紋裙板

336.弘義閣直櫺推窗　337.絳雪軒封門五蝠捧壽隔扇門

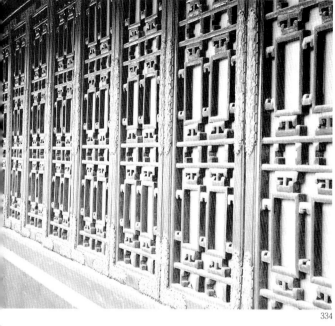

334

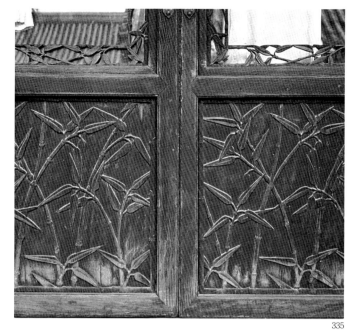

335

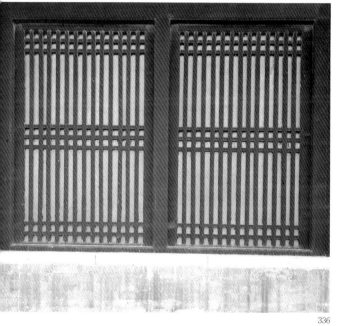

336

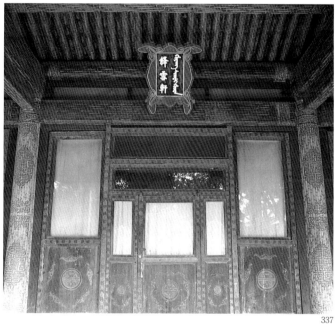

337

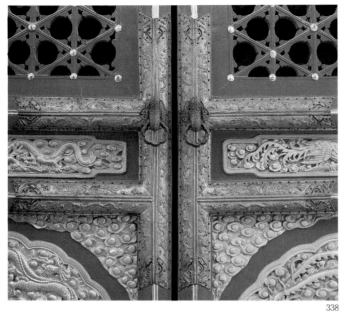

338

33

340

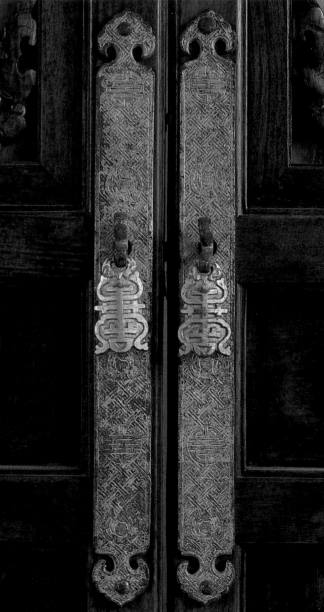

341

342

343

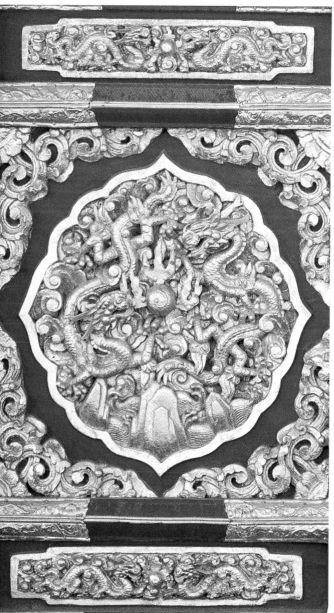

344

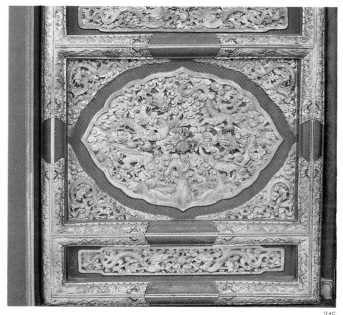

345

338. 交泰殿龍鳳雙人字看葉及扭頭圈子

339. 坤寧宮寶香花雙人字看葉

340. 神武門隔扇門梭葉

341. 翊坤宮隔扇五蝠捧壽梭葉

342. 奉先殿隔扇門如意頭裙板

343. 寧壽宮隔扇門如意頭裙板

344. 皇極殿隔扇門渾金團龍裙板

345. 乾清宮隔扇門渾金團龍裙板

346

347

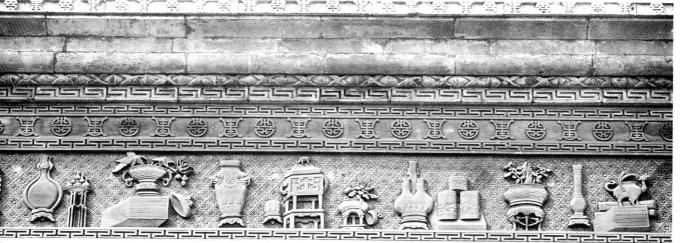

346. 寧壽宮花園古華軒東側露臺下層錢紋漏窗

347. 寧壽宮花園如亭什錦窗　348. 樂壽堂西梢間檻窗

349. 漱芳齋博古紋掛簷板

350

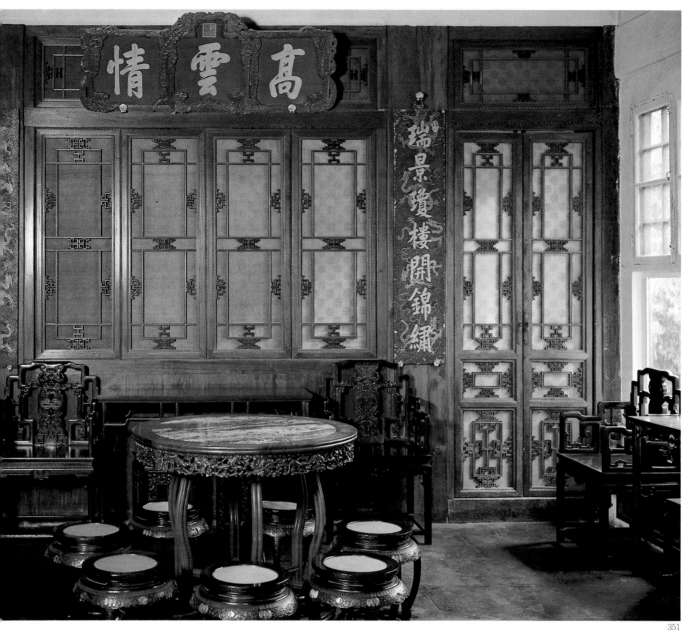

50.樂壽堂內簷方框嵌琺瑯隔扇門　　　351.漱芳齋後高雲情、燈籠框檻窗和隔扇門

352

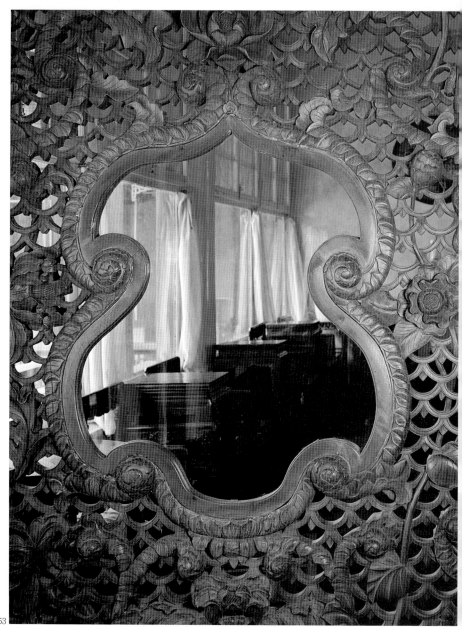

353

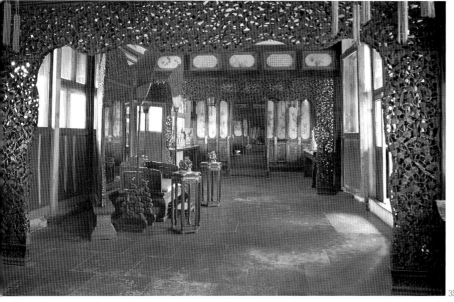
354

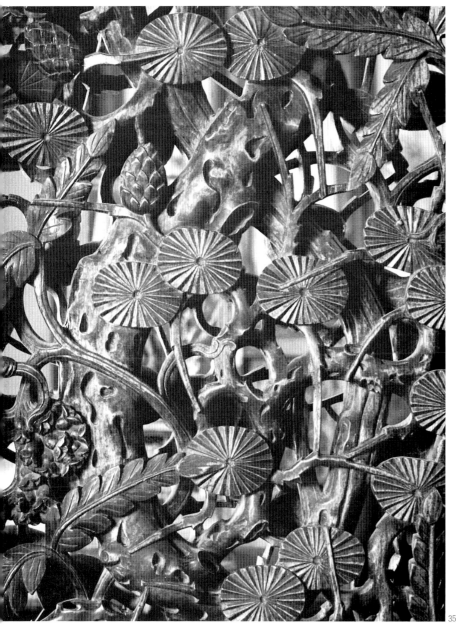

352.漱芳齋內纏枝蓮花罩

353.漱芳齋內花罩局部

354.翊坤宮內花罩

355.翊坤宮內花罩局部

355

藻井、天花

　　紫禁城宮殿內的藻井，一般都用在莊嚴尊貴的殿宇內。如皇帝舉行大典禮的太和殿，皇帝辦理政務的養心殿，去天壇祭祀前使用的齋宮，乾隆皇帝準備當太上皇時使用的皇極殿，供奉玄天上帝的欽安殿等重要建築物，都有藻井，而后妃居住的東西六宮，由於等級所限，都不裝飾藻井。

　　藻井的結構非常複雜，它比天花更富有裝飾趣味。從紫禁城各宮殿內保留下來的藻井可以看出，藻井的造型大體是上圓下方，由上、中、下三部分組成。以太和殿藻井為例，下部是方井，高五十厘米，直徑五點九四米，上置斗栱承重。藻井中部的八角井，是承上起下的過渡部分，高五十七厘米，直徑三點二米，用多道抹角枋，構成三角（又稱角蟬）和菱形雕刻有龍鳳紋。抹角枋上置雕刻有雲龍紋圖案的隨瓣方。上部圓井高七十二點二厘米，直徑三點二米，周圍施以二十八攢組成的一圈小斗栱，承受着圓形蓋板（又稱明鏡）。在頂心明鏡之下雕有蟠龍，口中懸珠，與地面上的雕龍金漆寶座、各種精緻的陳設和以龍紋為主的梁枋互相襯托，整個大殿顯得金碧輝煌、莊嚴肅穆。

　　此外，御花園內的千秋亭和浮碧亭，由於等級的不同和所處的環境有異，也各有別具風格的藻井，都是形象美觀、造型精緻的藝術傑作。

　　這些明、清時代的藻井，題材多，構圖謹嚴，設色以青綠冷色為主，大面積用金，絢麗多彩，為宮殿建築的裝飾藝術增添了新的光輝。

　　紫禁城殿宇內的天花，大多是明、清時期的遺物。其結構做法，大體分兩類：一種是井口天花；一種是軟天花。

　　井口天花用木條（亦稱支條），縱橫相交，分割成若干個小方塊，按方塊覆蓋木板（亦稱天花板）。由於形狀像“井”字，所以稱為井口天花。天花板的中心部位畫圓光，用青色或綠色作地，內畫龍、鳳、花卉等各種圖案。圓光四周的岔角，顏色與圓光反襯，如圓光用青色，岔角則用綠色。岔角常用流雲或卷草等圖案，有瀝粉貼金的稱金琢墨彩畫，染丹青顏色不貼金的稱烟琢墨彩畫。支條十字交叉部位，中心畫蓮瓣形轂轤，四周邊框畫燕尾。

　　軟天花是用木格篦子做骨架，再滿糊蔴布和紙，在紙上畫出井口支條和各種圖案的彩畫。這種軟天花大都用於後宮較低等級宮殿，以后妃居住的東西六宮用的較多。

　　紫禁城宮殿內天花上的彩畫，圖案很多，最尊貴的為龍鳳圖案。如前朝的太和、中和、保和三大殿和內廷的乾清宮、交泰殿、坤寧宮，用的都是這類畫題。而后妃居住的宮殿及花園中亭、堂、樓、閣內的天花彩畫，則選擇富有生活氣息的題材。如景陽宮內天花用雙鶴圖；御花園的浮碧亭天花用蘭花、牡丹、水仙、玉蘭等多種花卉組成的百花圖彩畫；四神祠用纏枝蓮天花；貯藏《四庫全書》的文淵閣用別具風格的金蓮水草天花。樂壽堂和古華軒的天花不繪彩畫，而是用楠木本色雕製成卷草圖案，與室內裝修渾然一體，富麗雅緻。倦勤齋內有一座小戲臺，天花彩畫是海墁式的藤蘿，由後檐牆蔓延而生，佈滿頂棚。戲臺背後是山巒重叠的壁畫。整個戲臺的這些襯景，形成了“室內花園”的趣致。

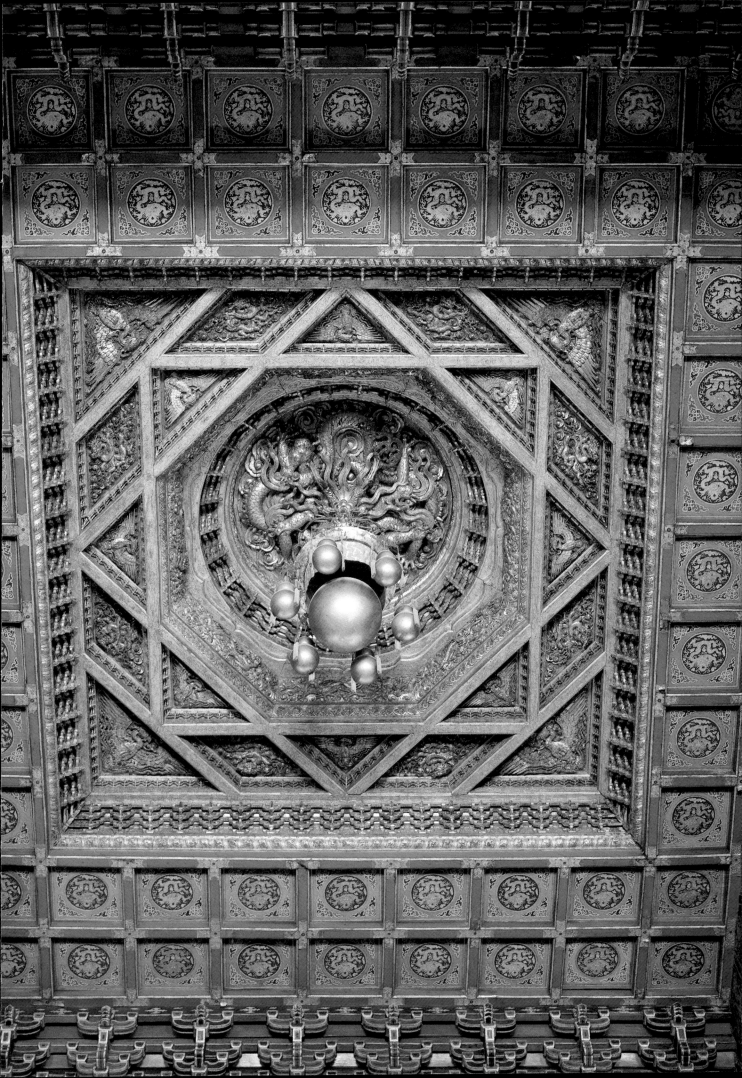

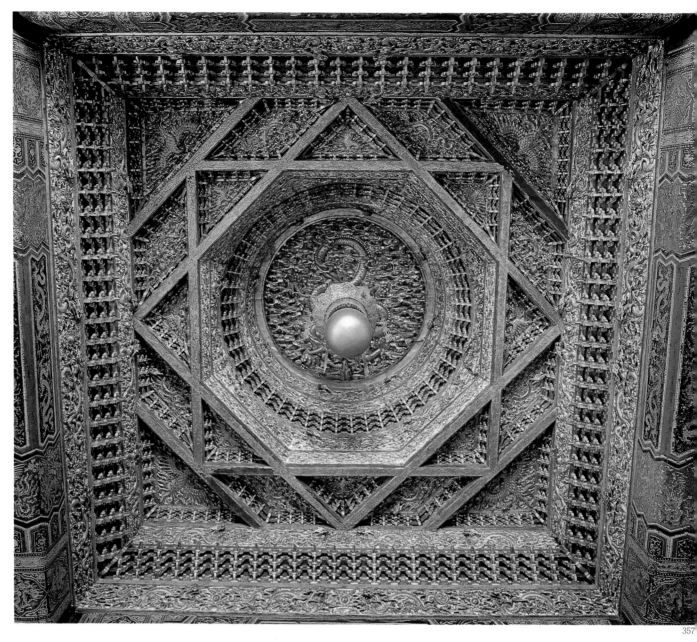

357

356.太和殿藻井

357.交泰殿藻井　358.養心殿藻井

　　藻井是安置在莊嚴雄偉的寶座上方，或者在神
聖肅穆的佛堂頂部的天花中央的一種"穹然高起，
如傘如蓋"的特殊裝飾。

　　藻井在漢代已有。關於藻井，在《風俗通》裏
記載說："今殿作天井。井者，束井之像也；藻，
水中之物，皆取以壓火災也。"可見，藻井除作爲
裝飾外，還有避火之意。

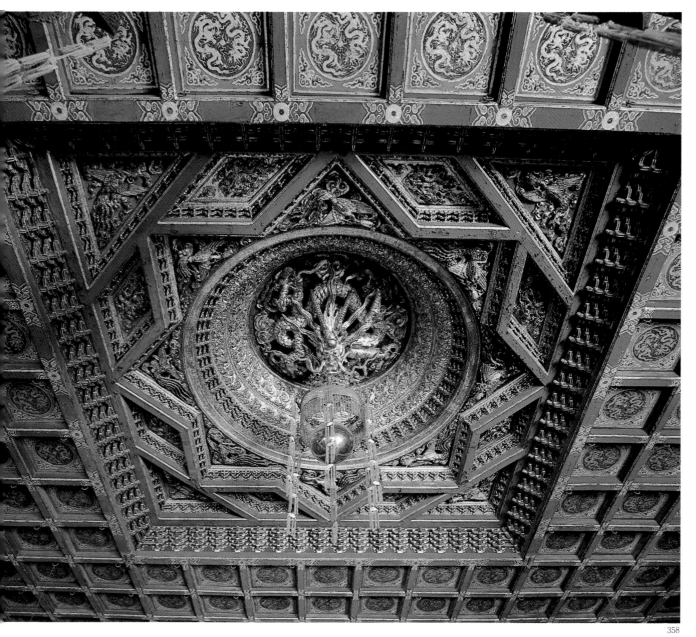

太和殿藻井在殿正中寶座前上方天花中央。井
圓下方，是一種典型的做法。全井分上、中、下
層，最下層稱方井，井口直徑將近6米；中層爲
角井；上部叫圓井。三層通高將近1.8米。方井
上部圓井各施斗拱一層，中部八角井滿佈雲龍雕
。穹隆圓頂內，盤臥巨龍，俯首下視，口銜寶珠，
嚴生動。整個藻井的製造極精細，全部貼兩色金，
寶座上下呼應，再襯托聳立的渾金蟠龍柱，表現
雍容華貴，至高無上的氣派。

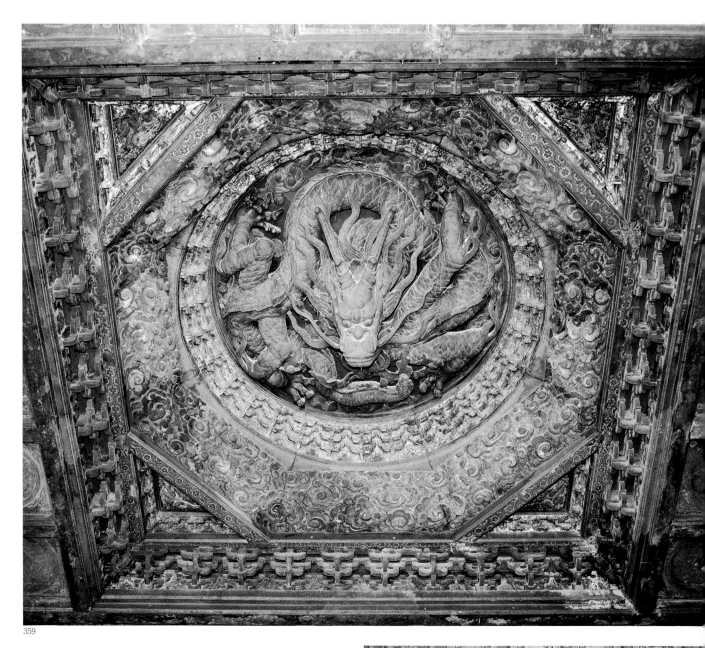

359

360

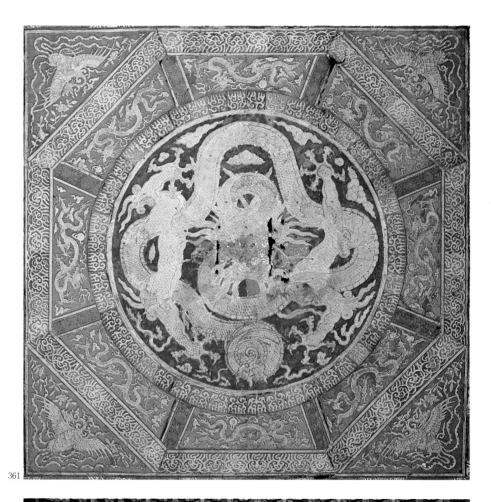

361

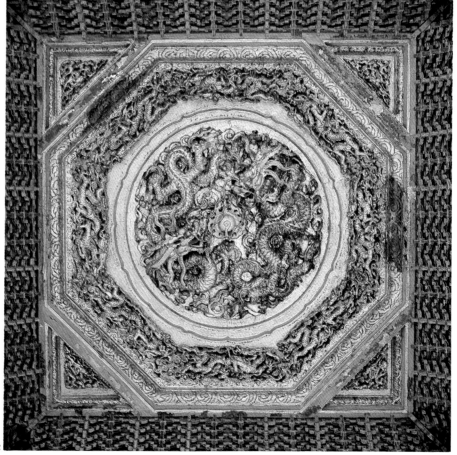

362

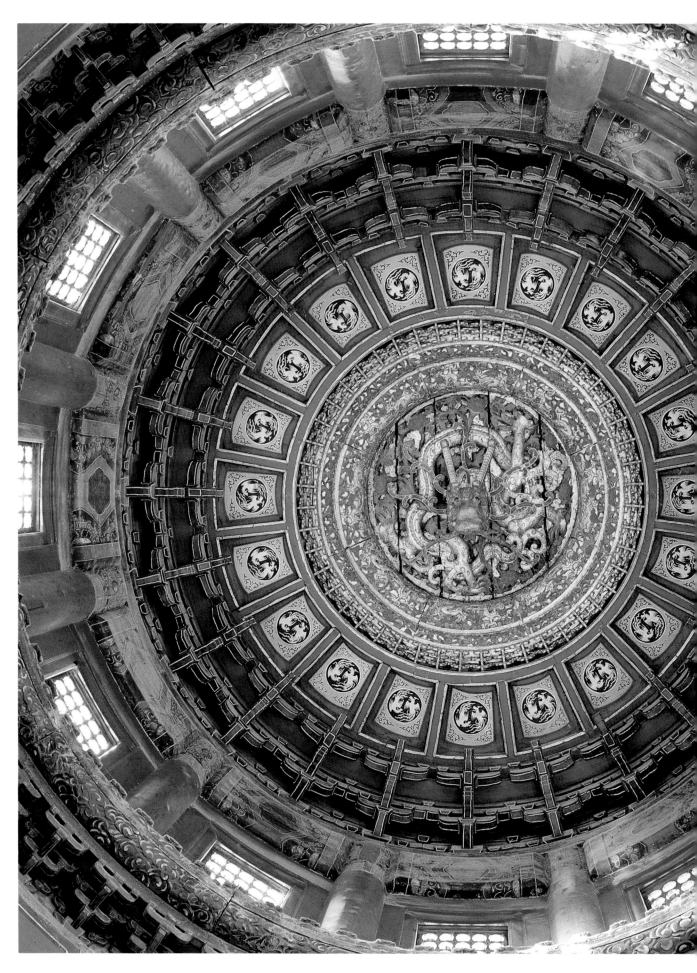

258

363

364

363.御花園內萬春亭藻井　364.御花園堆秀山下部堆秀門內穹窿式的石雕蟠龍藻井

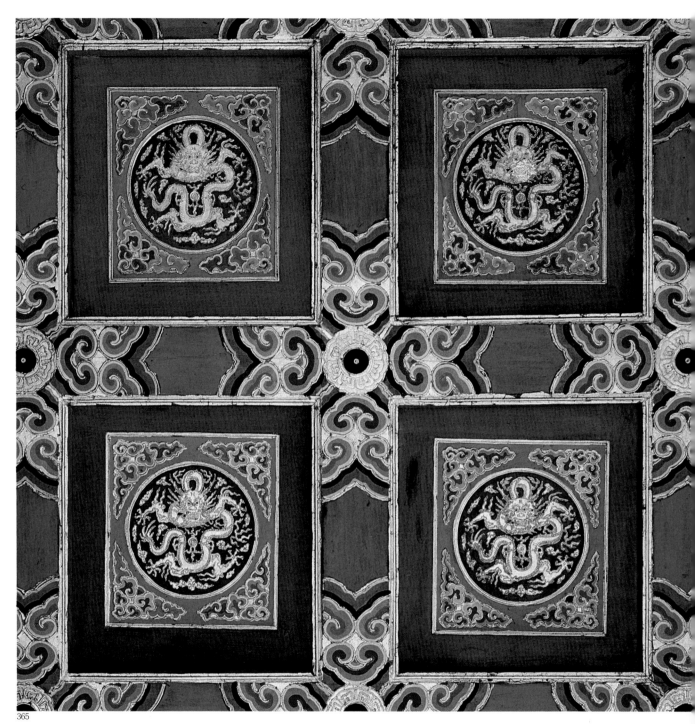

365

365.太和門內轂轤燕尾正面龍天花

366.保和殿內轂轤燕尾支條坐龍天花

367.南熏殿錦紋支條雙龍戲珠天花

368.乾清門內升降龍戲珠天花

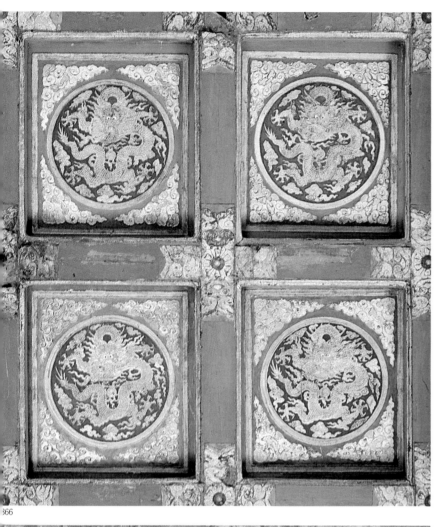

366

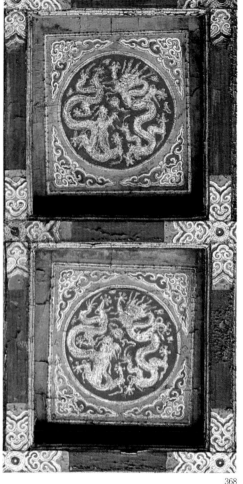

368

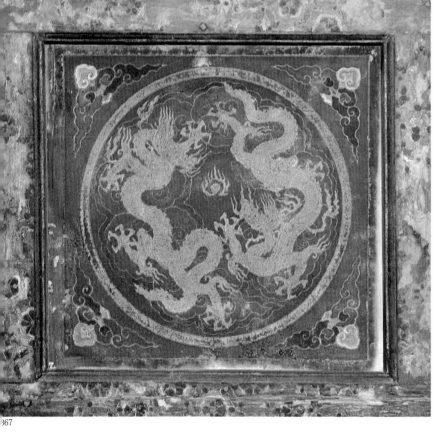

367

261

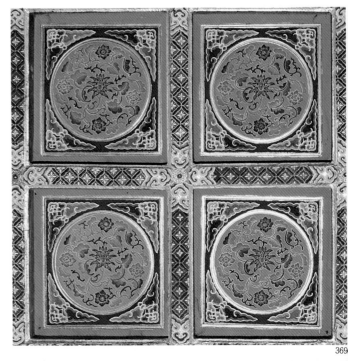

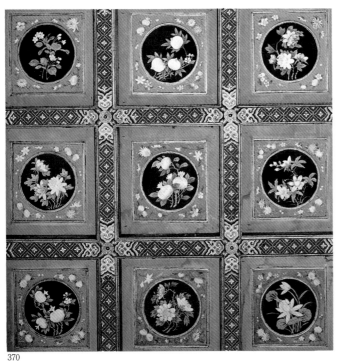

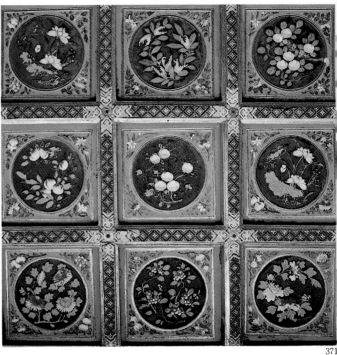

369. 御花園四神祠宋錦紋支條纏枝蓮天花

370. 御花園內玉翠亭花卉天花

371. 御花園浮碧亭百花圖天花

372. 寧壽宮花園古華軒木雕花草天花

373. 樂壽堂木雕花草天花

374. 寧壽宮花園碧螺亭木雕折枝梅花天花

375. 寧壽宮花園矩亭編織紋天花

372

373

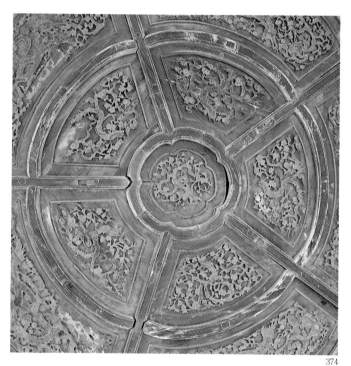

374

375

376

377

378

379

264

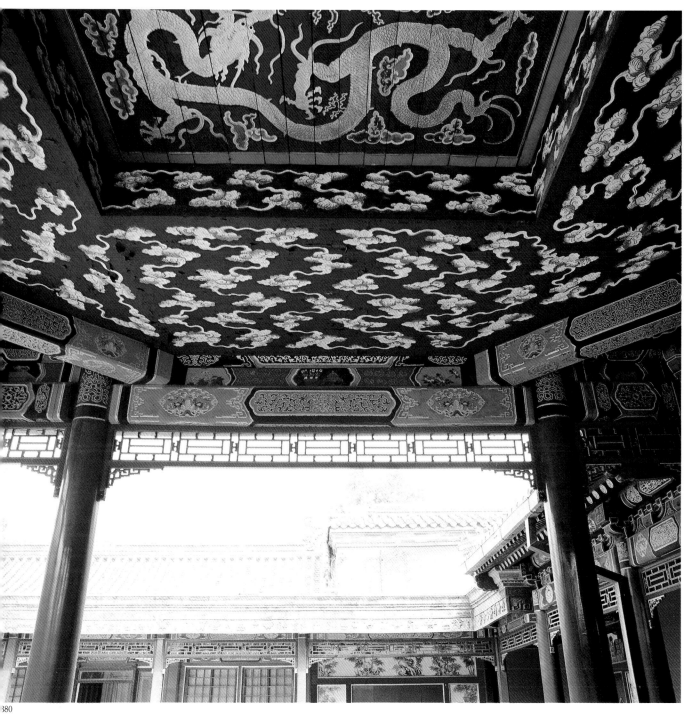

彩畫

　　在雄偉壯觀的建築物上施以鮮明的色彩，取得豪華富麗的裝飾效果，是中國古代建築的重要特徵之一。彩畫就是建築藝術在使用和裝飾相結合的卓越成就。彩畫最初是爲了木結構上防腐防蠹的實際需要，塗以植物或礦物顏料，加以保護，後來才和美的要求統一起來。到了明、清時代，彩畫已成爲宮殿建築不可缺少的一種裝飾藝術。

　　明、清時期的彩畫有嚴格的等級制度。明朝規定"庶民居舍，不許飾彩畫"，就是紫禁城內各座宮殿的彩畫也有嚴格的區分。從紫禁城各宮殿內外檐彩畫可以看出，外朝和內廷最主要的宮殿用的是和璽彩畫，這是彩畫中等級最高的。和璽彩畫由枋心、藻頭、箍頭三段組成。箍頭在最外側，用兩道豎綫相隔，中間畫面爲圓形盒子。藻頭靠近箍頭，用〔（鋸齒形）兩道括綫相隔，中間置畫面。枋心在兩邊藻頭之間，居於中心，畫面最大，位置突出。它的主要特點是用各種不同姿態的龍或鳳圖案組成整個畫面，間補以花卉圖案，且大面積瀝粉貼金，因此產生金碧輝煌的效果。梁枋檁桁的用色規制，明間採用上青下綠，次間則上綠下青，依次互相調換，構成諧調勻稱的畫面。

　　旋子彩畫是一種等級次於和璽彩畫的彩畫。多用於較次要的宮殿、配殿及門廊等。例如太和、中和、保和三大殿用的是和璽彩畫，而左右的門和廊房則用旋子彩畫，較偏僻的英華殿、箭亭等處用的也是旋子彩畫。旋子彩畫畫面的區劃和色彩的搭配跟和璽彩畫大體相同。旋子彩畫跟和璽彩畫主要的區別部分是藻頭。旋子彩畫藻頭圖案的中心叫花心（旋眼），花心的外圈環以兩層或三層重疊的花瓣，最外繞以一圈渦狀的花紋，稱做旋子。旋花的位置以一整兩坡（一整團旋花、兩枚半個旋花）爲基本構圖，隨着梁枋檁枋和大小額枋的長短高低的不同，畫面旋花可以有不同的組合。旋子彩畫枋心的畫法有多種：枋心，大小額枋一畫龍，一畫錦紋，稱龍錦枋心；只畫墨道稱一字枋心；刷青綠退暈，不施花紋的稱空枋心；畫錦紋和花卉的稱花錦枋心。枋心畫題的配置，向有固定的式樣，視藻頭旋花類型而定。

　　旋子彩畫按各個部位用金的多寡和顏色搭配的不同，分爲以下幾種：一、渾金旋子彩畫（藻頭枋心、箍頭畫面滿貼金）；二、金琢墨石碾玉（花瓣用青綠色退暈，花心菱地點金，一切綫路輪廓都用金綫）；三、烟琢墨石碾玉（花瓣用青綠色退暈、花心、菱地點金，綫路用金綫，花瓣輪廓用墨綫）；四、金綫大點金（花心、菱地點金，綫路用金綫，花瓣輪廓用墨綫）；五、墨綫大點金（花心菱地點金，綫路花瓣用墨綫）；六、墨綫小點金（綫路、花瓣用墨綫，僅花心點金）；七、雅伍墨（不用金）；八、雄黃玉（以黃色爲主，旋花青綠色退暈）。以上類型彩畫的採用，視建築物的等級而定。

　　紫禁城宮殿現存的彩畫大部分是清代所繪，但鍾粹宮和長春宮內檐梁架上及武英殿前南

薰殿的內檐上，至今還保留有明代的旋子彩畫。有的旋子彩畫以蓮座上加石榴或雲頭爲花心，周圍置蕃蓮葉，外層繞以包瓣式旋花；有的旋子彩畫以蕃蓮葉頂端置雲頭做花心，周圍做環狀的大形如意頭。南薰殿的彩畫用平金開墨的雙龍戲珠做枋心，而其他幾處都是退暈的空枋心，枋心兩尖端不做直綫，而用一種連續曲折的弧綫與藻頭旋花相配合，極爲和諧連貫。明間比次間畫面長，除採用插入盒子來調節比例外，並在一整兩破旋花之間用連續折叠的旋紋加以連綴，使之適應畫面的長度。檁枋和梁枋是不同體形的畫面，也選擇不同構圖的花紋。例如檁桁是圓體的轉折面，因而用扁長環狀的大形如意頭；梁枋是方體轉折面，則用橢圓形的旋花。這樣處理既滿足畫面寬窄不同的要求，又能滿足視覺的觀感，避免畫面流於平炎呆板，是極成功的藝術手法。

旋子彩畫是明代宮殿建築中最盛行的一種彩畫。畫面佈局靈活，富於變化。花心面積大，旋瓣採用青綠相間與退暈相結合的辦法，色彩在對比中求得變化。花紋結構有簡有繁，彼此參差變化，使花紋形象突出，造型簡單明確。旋花的主要部位用金，則起點睛與分明主次的作用。這些特點結合一起，最後達到渾然一體的藝術效果。清代的旋子彩畫是繼承了明代的傳統風格並有所變化，並且爲了設計及操作技術上的方便，使之更加規格化和標準化。

紫禁城花園的亭臺樓閣中的彩畫有蘇式彩畫。蘇式彩畫的畫面枋心主要有兩種式樣：一、是與和璽、旋子彩畫同樣採用狹長形枋心；二、是在較大的梁枋上或者將檐檁、檐墊板、檐枋三部分的枋心聯成一氣，做一個大的半圓形，稱搭袱子（通稱包袱）。包袱的邊緣輪廓用連續折叠的綫條將色彩由淺及深的逐層退暈。藻頭部分常繪扇面斗方、桃形、葫蘆形等各種像形的集錦式的畫面。外加卡子（束草和幾何圖案）作括綫。整幅畫面兩端是貫通的箍頭，此外還有海墁式蘇畫。

紫禁城宮殿保存下來的蘇式彩畫多是清中葉以後的遺物，例如乾隆花園、御花園等處的部分彩畫。到清代晚期，後宮的東西六宮也有用這類彩畫。它比和璽、旋子彩畫佈局靈活，畫面所用題材廣泛，多用山水人物故事、草蟲花鳥以及吉祥圖案。這些畫題與生活上的要求及周圍的環境密切相聯。例如花園中的亭、臺、樓、閣以及曲折的遊廊施以題材多變的蘇式彩畫，或與周圍山石花木相搭配、錯落輝映，或與室內大量鑲嵌雕鏤的傢具及室外各種精緻的陳設相襯托，遂形成諧調連貫的整體，成爲中國宮廷花園的獨特藝術風格。

和璽彩畫、旋子彩畫、蘇式彩畫以及龍錦彩畫（以龍和錦組成畫面）等，都是以青綠爲主體的冷色調彩畫。這些彩畫，不僅起區別主次、劃分類型的作用，而且有在統一中求變化的藝術手法，使宮殿建築藝術更加豐富多彩。

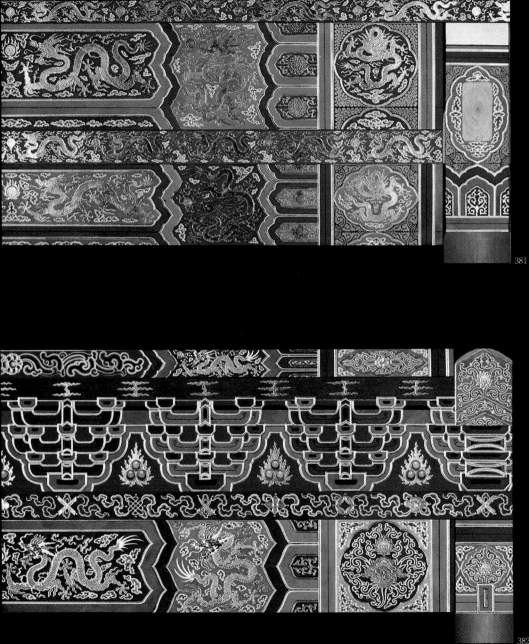

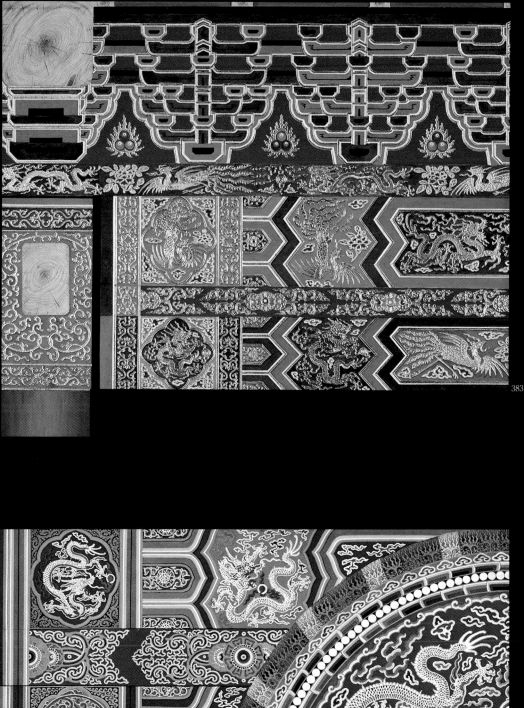

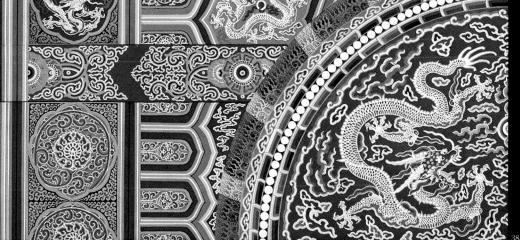

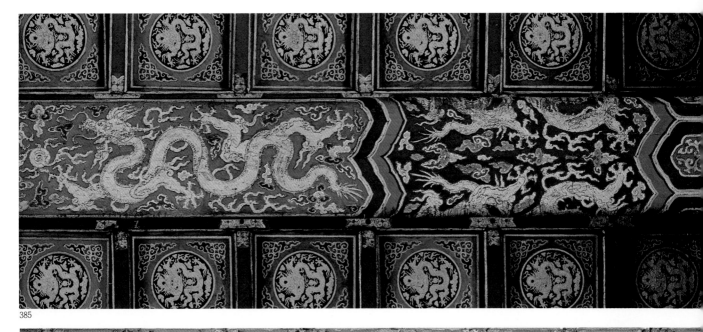

385

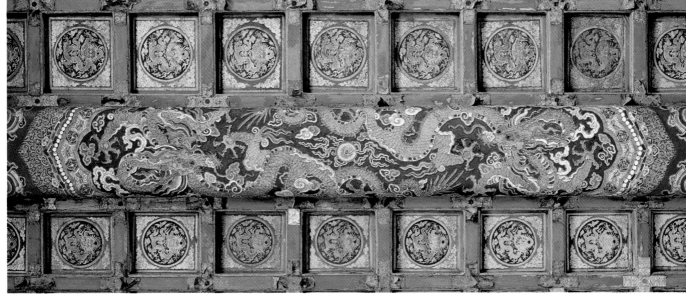

386

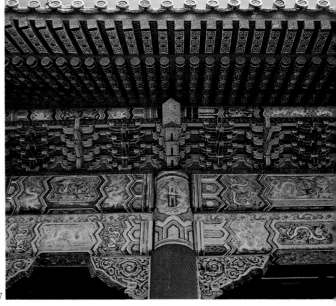

387

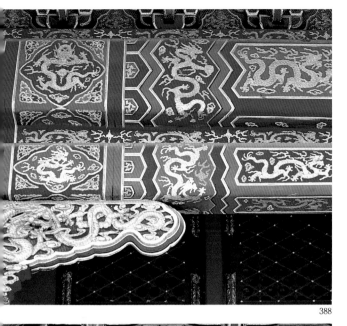

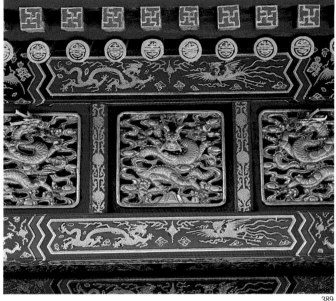

388

389

391

385.太和殿內檐天花梁金龍和璽彩畫

386.保和殿內檐天花梁包袱枋心雙龍戲珠彩畫

387.太和殿外檐額枋斗栱檁子椽飛頭彩畫

388.皇極殿外檐大小額枋墊板金龍枋心彩畫

389.寧壽宮外檐大小額龍鳳和璽及渾金龍華板彩畫

390.御花園欽安殿內檐梁枋龍鳳和璽彩畫

391.御花園欽安殿椽子飛頭萬壽字彩畫

390

392

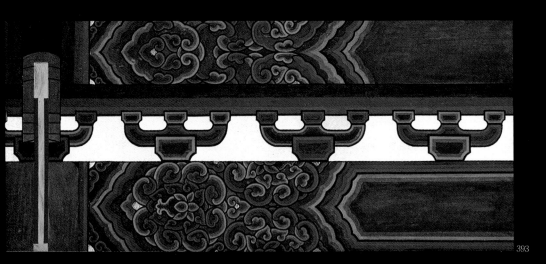

393

392.長春宮內檐梁架碾玉裝旋子彩畫小樣

393.鍾粹宮內檐次間檁枋碾玉裝旋子彩畫小樣

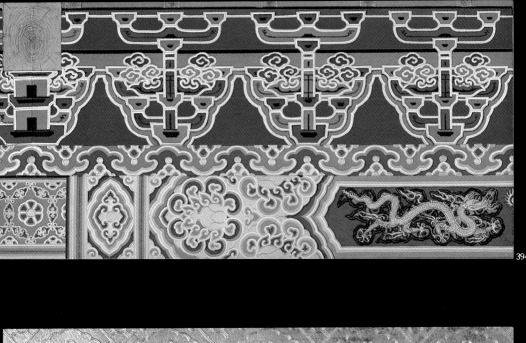

394

395

394.南熏殿內檐額枋坐斗枋、斗栱碾玉裝金龍枋心

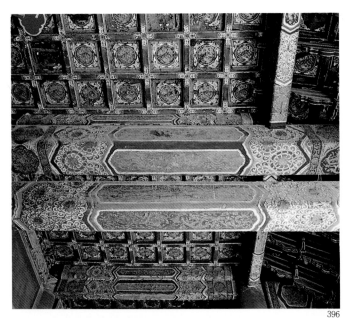

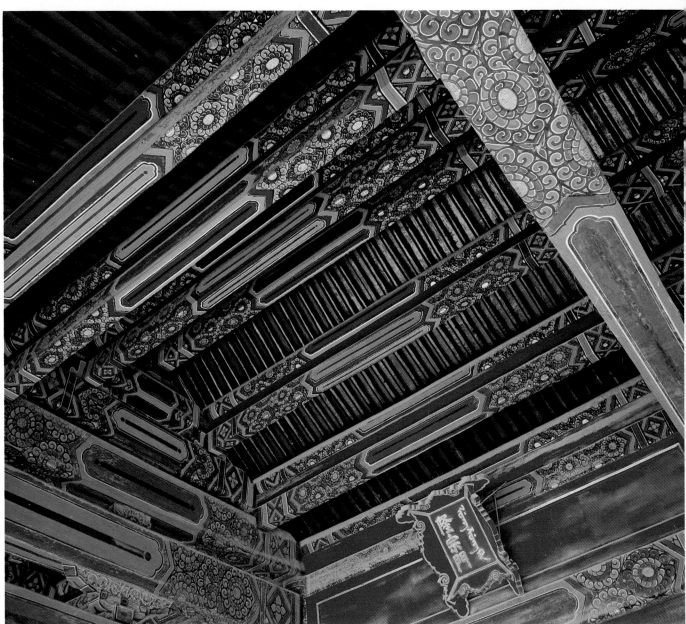

399

400

401

402

396.慈寧門內檐梁枋龍鳳枋心金琢墨石碾玉旋子彩畫

397.奉先殿外檐大小額枋金綫大點金旋子彩畫

398.隆宗門梁架一字枋心墨綫大點金旋子彩畫

399.皇極殿西廡一字枋心墨綫大點金旋子彩畫

400.西北角樓外檐檁枋龍錦枋心墨綫大點金旋子彩畫

401.神武門內東值房外檐檁枋碾玉裝旋子彩畫

402.協和門外檐龍錦枋心金綫大點金旋子彩畫

403

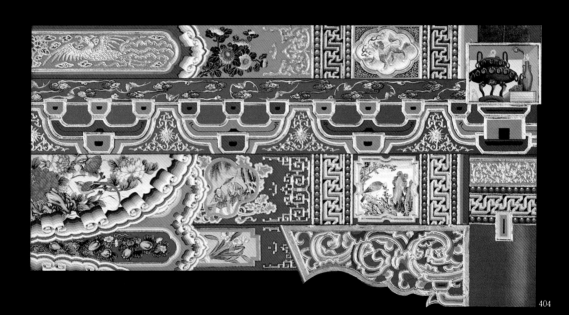

404

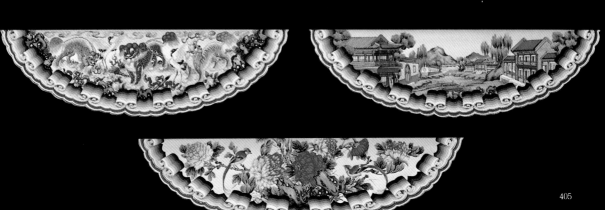

405

406

407

408

403．寧壽宮花園旭輝亭外檐蘇式
　　彩畫小樣

404．體和殿外檐明間檁、墊枋斗栱
　　包袱心蘇式彩畫小樣

405．體和殿外檐明、次、梢間額枋
　　包袱心蘇式彩畫小樣

406．寧壽宮花園佛日樓外檐檁墊枋
　　龍錦花紋彩畫小樣

407．寧壽宮花園碧螺亭檁墊枋柵子
　　折枝梅蘇式彩畫小樣

408．御花園絳雪軒前抱厦斑竹紋
　　海墁蘇式彩畫小樣

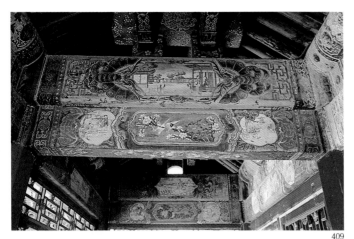

409

410

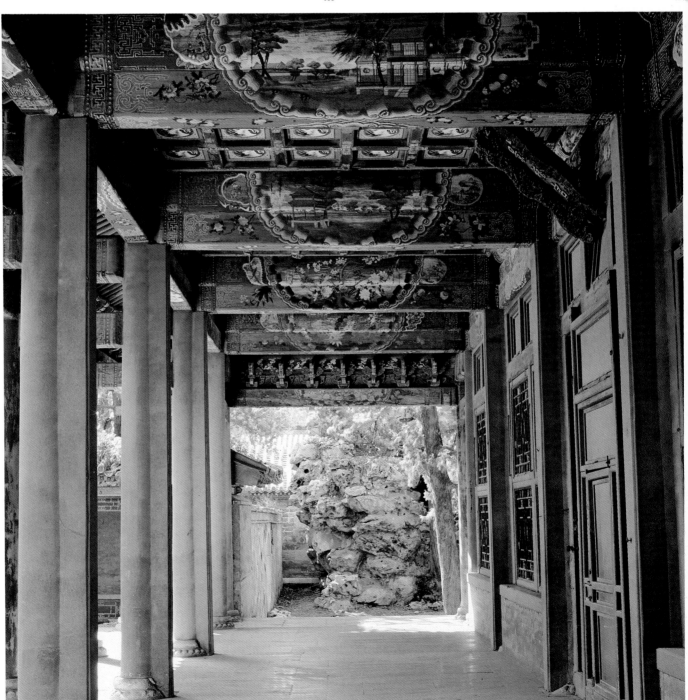

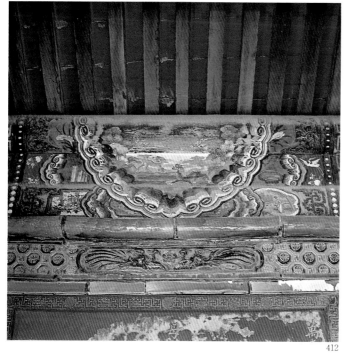

412

413

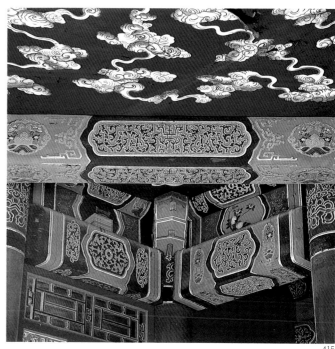

414

415

409.漱芳齋東旁門內梁架蘇式彩畫

410.鍾粹宮的垂花門標枋有八卦的蘇式彩畫

411.景福宮前抱厦天花梁花鳥蘇式彩畫

412.儲秀宮院拐角廊包栿枋心蘇式彩畫

413.景陽宮內檐天花梁變蘇式彩畫

414.寧壽宮花園禊賞亭額枋蘇式彩畫

415.漱芳齋院戲臺內檐抹角梁枋子蘇式彩畫

琉璃裝飾

　　紫禁城內的大小宮殿、內廷各宮殿區的牆門、院落的院門、照壁、牆面以及花園裏的花壇等，都廣泛使用琉璃裝飾。琉璃裝飾的圖案要根據建築物的等級和功能來確定。皇帝使用的宮殿的琉璃裝飾完全用龍的圖案，如乾隆皇帝做皇子時的居所——重華宮就是這樣。東西六宮是后妃居住地，通常用禽鳥、花卉等圖案做琉璃裝飾。而在一些次要的院落裏，則只用素琉璃裝點而沒有花飾。

　　琉璃釉色瑩潤光亮，色彩豐富。它比木材堅固耐用，比石材色彩鮮艷。用它裝飾建築物，可以使建築的造型更加美麗，也可以烘托建築空間佈局的氣氛，是體現建築藝術效果不可少的手段。例如：乾清門廣場以寬闊的橫街作爲外朝與內廷的界綫，乾清門作爲內廷的正門，比起高聳的三臺，自然顯得低一些。但是，在門兩側裝飾的八字照壁，却吸引人的視綫，增加了宮門的氣魄，收到了富麗豪華的藝術效果。

　　用琉璃裝飾建築物，更顯得華麗。內廷的牆門和院門的琉璃裝飾，通常是用琉璃瓦頂，檐下斗拱不用木製構件而是用琉璃仿製，額枋檁桁則用琉璃貼面雕刻成空枋心的旋子彩畫。門腿兩旁在須彌座上砌起略矮於正門的琉璃照壁，壁面四角有岔角，當中有圓形盒子裝飾着各種圖案。如養心殿是皇帝的寢宮和處理日常政務的地方。因此，它的宮門和照壁也非常華麗。不僅宮門檐下斗拱、檁枋用琉璃製造，兩旁照壁的岔角是四種極富質感的花卉，當中是鷺鷥卧蓮刻有海棠綫的圓盒子。整個照壁畫面以黃色綫磚爲框，以綠色琉璃面磚爲底，白色的鷺鷥、綠色的荷葉、黃色的荷花、碧水彩雲縈繞其間，花紋綫條流暢，構圖新穎，題材別致，極富有裝飾趣味。又如寧壽宮一區的皇極門，由於牆垣高大，不用隨牆門的式樣，而是採用類似木結構牌樓門的做法，用琉璃砌成三間七樓加垂蓮柱的三座門，把大門裝飾得更加壯觀。尤其吸引人的是，在皇極門南面立起一座體形龐大的琉璃照壁，俗稱九龍壁長二十九點四米，高三點五米。照壁下佈置須彌座，頂端琉璃大脊雕刻出水紋和九條龍，如同在海水中翻騰。照壁正身是九條巨龍，四周滿佈琉璃花飾，龍的形體有坐龍、升龍和降龍，宛轉自如，神態各異，下邊是以海水、流雲爲背景。爲了突出龍的形象，用黃、藍、白、紫等多種顏色，並採取高浮雕的手法塑造，使之富有立體感，整個照壁的造型極爲鮮明生動。

　　供奉道教的欽安殿前面的天一門和英華殿佛堂前面的英華門兩處琉璃照壁，在裝飾上是另一種風格，岔角、盒子全飾以仙鶴流雲圖案，這些都是和宗教內容有關的題材。

　　除了門照壁琉璃裝飾之外，在一些宮殿的坎牆下肩，有用龜背錦或其他圖案做琉璃貼面的，在花園裏，也有用琉璃砌花壇的須彌座和欄杆的。總之，用琉璃做裝飾，範圍非常廣泛。

　　我國琉璃製作有着悠久的歷史和輝煌的成就。到了明、清兩代，尤其是清代中期，琉璃生產更爲發達。製成的琉璃，釉色滋潤細膩，胎土質密均勻，胎釉接合更加緊密。由於在生產中很好地掌握了顏色釉原料的性能和燒製技術，燒出了明黃、孔雀藍、翠綠、絳紫、乳白等多種顏色的琉璃。這就爲宮殿建築採用琉璃裝飾提供了良好的物質條件。

416 417

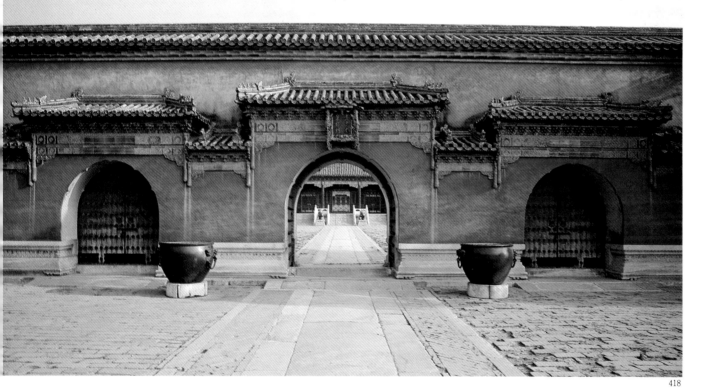

418

416.遵義門內琉璃影壁　417.養心門琉璃照壁

418.皇極門三間七樓琉璃門

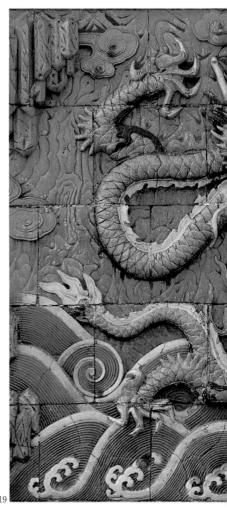

419

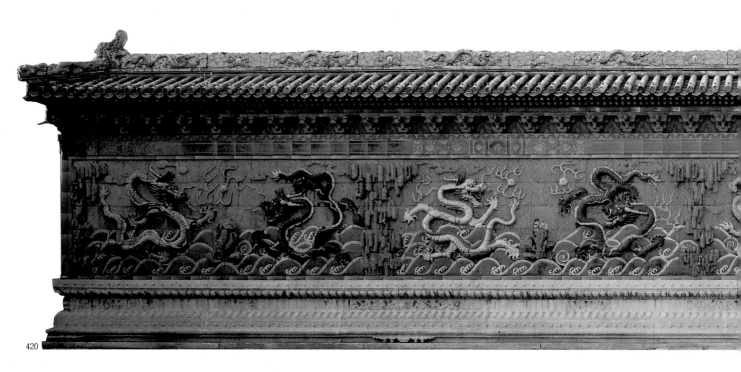

420

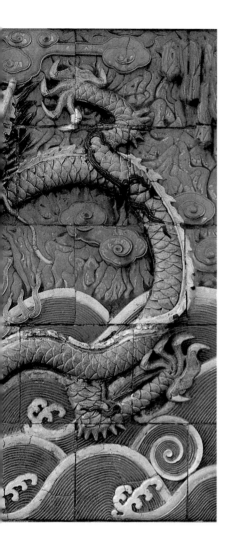

419.皇極門前琉璃影壁局部

420.皇極門前琉璃影壁全景（俗稱九龍壁）

　　是清乾隆三十六年（1771年）開始改建寧壽宮一區宮殿時建造的。九龍壁壁面爲彩色琉璃燒製，上面刻有九條巨龍，上面爲黃瓦廡殿頂，下面擎以雕製精美的白石須彌座。

　　九龍壁自大脊到地平全高約3.5米，寬29.4米，整個壁面爲71.6平方米。全幅壁面以海水爲襯景，海面上浮現正在嬉珠的九條巨龍，其中一條黃色蟠龍居於主位。主龍左右各有四條姿態各異的遊龍，構圖勻稱地佈陳於畫面上。龍與龍之間突雕峭拔的山石六組，將九龍作靈活的區隔。壁面的下部，九龍的足下雕塑有起伏而富於層次的海浪，橫亙於整個壁面，既使得九龍互爲聯繫，又增加了畫面的完整性。

　　九龍壁的主體龍紋採用高肉雕，塑體起伏強烈，龍頭的額角厚度最大，高出壁面20厘米，顯現出龍的形神生動、騰越跳躍的姿態，好像要震壁飛去。

　　九龍壁的塑體共由二百七十個塑塊拼接而成。琉璃壁面共分爲九龍、山石、雲氣和海水四層塑體，花紋複雜，工藝難度很大。設計時要精心地選擇在花紋簡單、不損龍的頭面等處來斷塊；同時還要考慮錯縫疊砌時保持壁體的堅固。而塑塊拼合時則要求逐塊銜接，層層吻合。因此，非掌握嫺熟技法的藝人是難以達到這種藝術高度的。

　　明、清崇尚九、五之數，九五之數代表天子之尊。九龍壁不僅主體龍是九條，其他地方也按九、五設置，如廡殿頂用五脊；正中用九龍花脊；斗栱之間採用"五、九"四十五塊龍紋墊栱板等。可以看出，九龍壁自上到下都蘊藏着或明或暗的九、五之數。

　　九龍壁正中的三條蟠龍，與皇極門、寧壽門、皇極殿、寧壽宮等同落於一條南北軸綫上，與皇極殿前的雕龍御路、檐下的掃青九龍匾遙相呼應。正中的蟠龍作馴服的蜷息姿勢，如朝覲、如拱衛，兩目凝視着皇極殿正門、正殿，襯出皇宮一派莊嚴肅穆。站在皇極殿前向南展望，透過兩道宮門，視綫的終點，正是九龍壁正中這條猶如金鑄的黃色蟠龍。

　　九龍壁雖已經過二百多年的風風雨雨，色澤光艷現仍不減。它和我國現存的另外兩處九龍壁——山西大同明代九龍壁、北京北海乾隆朝燒製的九龍壁，可以相互媲美，而三座九龍壁中，又以紫禁城的九龍壁雕製最精細、色彩最華美。

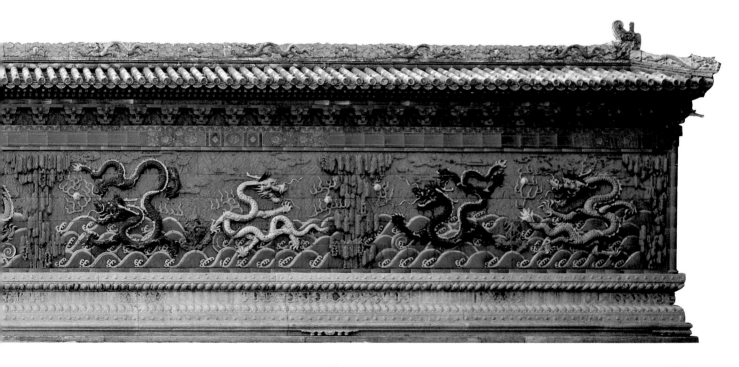

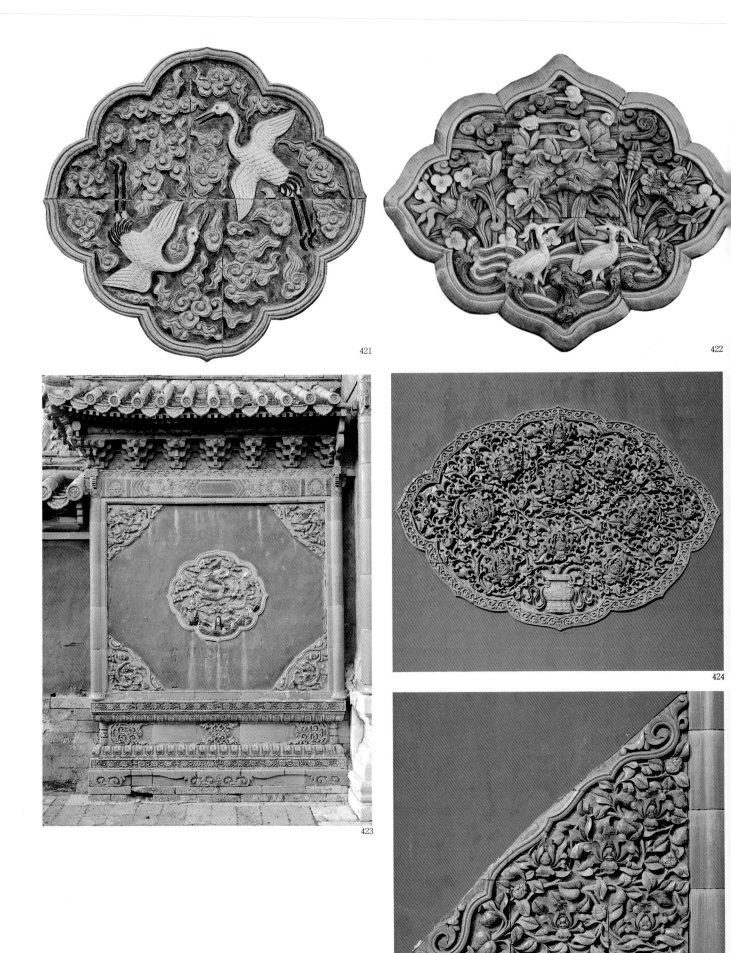

421

422

423

424

425

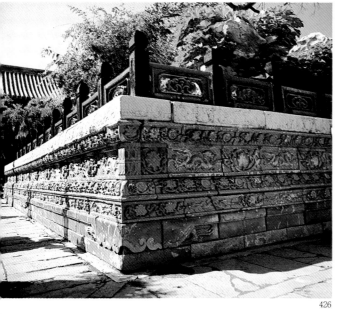

426

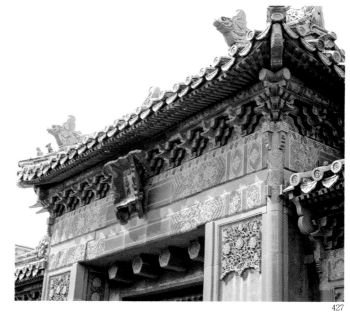

427

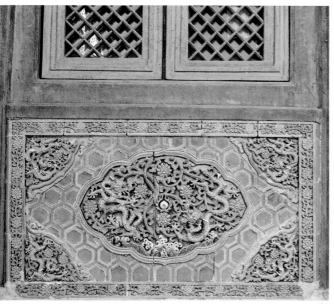

428

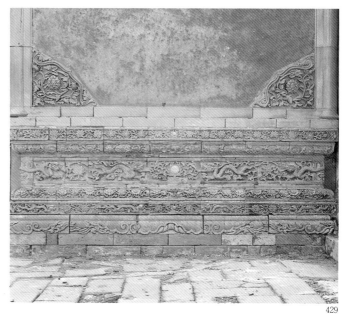

429

430

421. 御花園內天一門照壁流雲雙鶴盒子

422. 養心門琉璃照壁鷺鷥臥蓮盒子

423. 重華門琉璃門

424. 乾清門八字影壁花卉琉璃盒子

425. 乾清門八字影壁花卉琉璃岔角

426. 御花園絳雪軒前花壇琉璃臺基和欄杆

427. 重華門琉璃花飾

428. 慈寧花園臨溪亭檻牆琉璃花飾

429. 齋宮門照壁琉璃須彌座

430. 太和殿內琉璃面磚龜背錦花飾

其他設施

橋梁、涵洞

紫禁城外，四面環有護城河，俗稱筒子河。河水源出玉泉山，引進北京城後，流入積潭。其中一支流經北海入濠濮澗，向東經景山西牆外，流入紫禁城西北角的護城河，再經垣下的地溝，流入紫禁城內，稱內金水河。另一支由中南海向東流入社稷壇（今中山公園再南流，到天安門前，稱外金水河。

金水河在元朝時已經有了。據《元史·河渠志》所載："金水河其源出於宛平縣玉泉山，流至和義門南水關入京城，故得金水之名。"和義門即今西直門，南水關舊址在今西直門約一百二十多米處。《古今事物考記》就載有："帝王闕內置金水河，表天河銀漢之義也，自周有之。"元建大都，悉沿舊制，置水命名也不例外，所以把流入宮闕的水叫金水河。來雖由於宮殿地址遷移等原因，明、清兩代金水河道有所改變，但基本情況和現在差不多。

紫禁城周的護城河，開鑿於明代。河寬五十二米，兩側以大塊豆渣石和青石砌成整齊直的河幫，岸上兩側立有矮牆。城壕本來是為防護而設的，但是設在皇宮外圍就不同一般，除了防護外，還須顯出皇家的氣派，能起配合環境的藝術效果。澄明如鏡的水面，四隅上角樓，沿河栽植的樹木，無不給人以寧靜、開闊之感，為宮廷的外貌增添了不少風采。清還曾在河中栽種蓮藕，即既有觀賞之美，又可收經濟之益。

內金水河從紫禁城西北角地溝流入紫禁城。水道沿紫禁城內西側南流，流過武英殿、和門前，經文淵閣前到東三座門，復經鑾儀衛西從紫禁城的東南角流出紫禁城，全長二千米。

金水河的總流向，自西北向東南，是按堪輿風水之說及禮制而定的。但是長長的流水往復迴環，原設計意圖並非全從美觀著眼，也是從便於給水和排水兩個角度去考慮的。劉愚在《酌中志》中曾寫道："是河也，非為魚游在藻，以資游賞，亦非故為曲折，以耗料，恐意外回祿之變，此水實可賴。天啟四年六科廊災，六年武英殿西油漆作災，皆得此之力，……。又如天啟年一號殿噦鸞宮被焚者二次，如只靠井中汲水，能救幾何耶？……。可見着意用金水河為救火的水源，皇極、太和等大殿施工時，和泥灰用的也是內金水河河水。

紫禁城內地下排水溝道縱橫交錯，最後合成幾條幹溝，一一注入金水河，使內金水河為最大的幹溝，洩水通暢，所以無論遭到何等大雨，紫禁城內絕無漫溢之患。

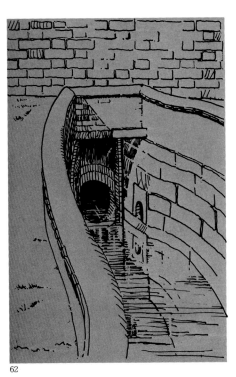

62

62.護城河入紫禁城涵洞

有河就要架橋。遇到地面上有建築物，就以涵洞引入地下，所以說內金水河"或隱或現，總一脈也。"全流共有大小橋二十餘座，涵洞十多處。

內金水河上氣派最雄偉的橋是太和門前的金水橋，其餘十幾座橋樣式各異，有單拱橋，有三座並列的橋，還有半邊是涵洞半邊是橋的，不一而足。

最古老最精美的橋，數橫跨在武英殿東側金水河上的斷虹橋。全長十八點七米，通寬九二米。石拱單孔結構，青石橋面，漢白玉雕石欄杆，欄板上刻有精緻美麗的花紋，二十個柱頭上各有一小獅子，或蹲或坐，情態各異，饒有趣味。此橋是明初所建，現在除局部構有所添配更換外，從未大修過，依然堅固牢實。

此外，在神武門、東華門、西華門外各有一座平橋跨過護城河，相接城門口與大路。

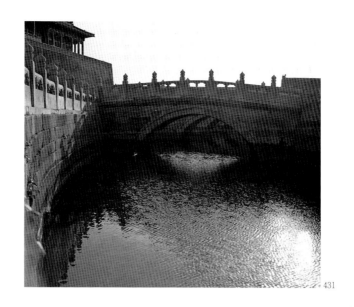

431

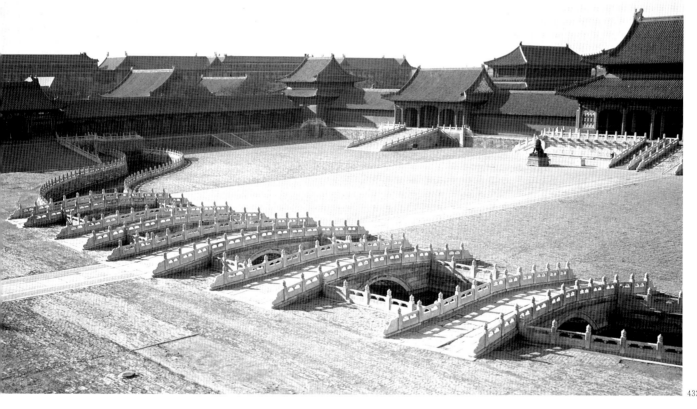

432

431.太和門前金水橋局部

432.太和門前內金水橋全景

內金水河是紫禁城建築設計的傑作。河身依不同地勢，或寬、或收、或隱、或現，並給以不同的裝飾。凡流經地面的地方，均以豆渣石及青石砌成規整的河幫石底，隨轉折及所處地境的不同，寬窄不一，河幫處理也不一樣。金水河以太和門一帶最寬，為10.4米，河東西兩端接涵洞處則為8.2米，最窄的地方只有4至5米。因太和門一帶地處外朝衝要，兩岸圍以漢白玉石欄杆。其餘部分的金水河河幫，就改用磚砌矮牆。除個別地段成直綫外，絕大部分的河身彎轉自如。到太和門，河身曼迴，蜿蜒東流，將宮門置於河彎環抱之中，襯托出一派莊嚴雄偉的氣勢。

太和門前院內金水河，是全河藝術設計重點所在。河上雄跨五橋，中間一座最大，長23.15米，寬6米；兩側稍小，各長21米，寬5.4米；外邊的兩座各長19.5米。寬4.8米。居中的橋靠前，兩側橋身依次後退，橋面兩端為斜坡。隨着彎曲如弓的河流，這一組橋面的前邊和後邊也自成弧形。橋為石拱單孔結構，石橋面，漢白玉雕石欄杆。正中主橋是皇帝通過的御路，白石欄杆用雕有龍雲紋的望柱，與太和門、太和殿的須彌座欄杆等級相埒。左右四座賓橋，為王公百官行走之路。欄杆只用火炬形陰刻弧形綫的望柱頭，名"二十四氣"。如此，由橋的寬、長和欄杆花紋雕刻的題材，工藝的精粗分了等級。

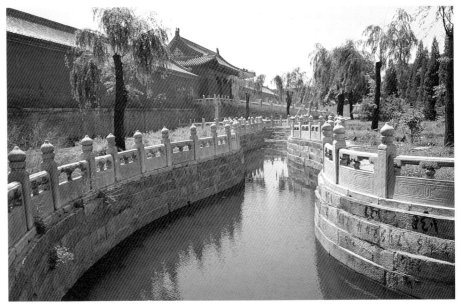

433

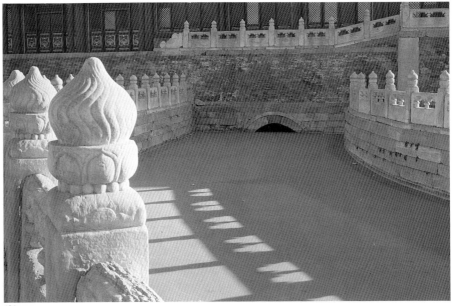

434

433.斷虹橋東側河道

434.太和門前內金水河東側涵洞

435.斷虹橋全景

436.文華門東側內河

435

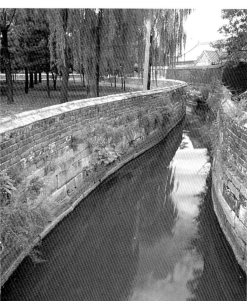

436

給水、排水

明、清宮廷內生活用水主要取之於水井。相傳明宮初建時，鑿有水井七十二眼，以像「地煞」。劉若愚記宮內宮殿規制，其中多處提到有井，而且還說慈寧宮、慈慶宮、乾清宮兩旁之宮各有井等等。這說明建皇宮時對於水井的安置在設計上是有全盤考慮的。至於是否為七十二口，那就難以考證了。現在內廷各宮院和外朝有的院內以及廚房庫房等處幾乎都有水井，有的一口，有的兩口，數量很多，確也有七十二口上下。這在當時，每院一井，用水可謂十分方便了。

井的設置十分考究。井上安石蓋板、井口石、木蓋板，還加上鎖。從有的井口石上一條條溝印來看，當時是用繩吊桶汲水的。在清代儲秀宮、長春宮等處茶房用品登記冊上，就有水桶、柳罐等物。有的在梁下架一根木枋，上安滑車，今御花園西井亭內還留有這樣的設備。

井上大都建有井亭，現在還保存的近三十個。宮內井亭之多，也是這組古建築羣的獨特之處。井亭子的做法，在宋《營造法式》上已有規定。其目的是便於打水，並有利於保持水井潔淨。紫禁城內井亭均為大式做法，安斗拱，施彩畫，平面多為四方形，大木構架為扒梁式或抹角梁式。亭基四周砌石洩水槽，亭頂多為盝頂，也有懸山卷棚頂，頂正中開一方口，以納光及便於淘井。在細部構造及樣式方面，按所在位置不同而有變化。宮殿院內井亭，造型華麗，裝飾精巧，甚至在井口石、井臺上都雕刻有精緻的花紋。這些井亭，成雙地建於庭院之中，極富裝飾性。

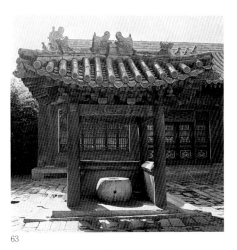

63

宮內的井，除供生活用水之外，還有不少有特殊用途的。武英殿西北角有一口井，由架空石水槽將水引至浴德堂西的室內。武英殿在清時為刻印書刊的地方，浴德堂是修書處，此井水應為供印刷書籍之用。又傳說，浴德堂後有一維吾爾式浴室，此水專供香妃在浴室中沐浴使用。姑不論其用途為何，單就水槽的設計來說，隔着院子將水引進室內大鐵鍋裏，下面有燒火灶加熱，也是很巧妙的。文華殿東，傳心殿院內，有一口井，稱大庖井，明時已有，每年於此祭祀井神。直到清代，仍規定每年十月在大庖井前祭祀井神。據記載，此井水清甜，有「玉泉第一，文華殿之東大庖井第二」之說，可稱宮內諸井之首。現在宮內的水井大部分已乾涸，唯獨此井，水仍甘冽晶瑩。

皇帝吃的水並不是宮裏的井水，而是從玉泉山用水車運來的泉水。乾隆詩中有「飲食尋常總玉泉」之句。宮中為皇帝皇后們煑飯，烹茶用的都是玉泉水。皇帝出京、巡幸、圍獵時，亦「載玉泉水以供御用」。康熙時大學士李光地，頗為皇帝所器重，被聘作皇太子的老師。這位大學士腸胃不好，需要喝好水。但他家住南城宣武門外，水質不好，於是皇帝命每日將玉泉山水交給大學士家人帶回去吃。由此可見，玉泉山水是皇家獨佔，非上賜不得飲用。據說玉泉水最輕，因此水質也最好。

紫禁城內有很好的排水方法及排水溝道系統，保證雨天水流無阻，不會積澇。

排水方法主要是利用坡度，使水流直接或通過溝槽匯流在一起，自「眼錢」漏入下水溝道內。就以太和殿這一組建築來說，三臺中心高八點十三米，臺邊高七點十二米，如遇雨天，水由三臺最上層的螭首口內噴出，逐層下落，流到院內。院子也是中高邊低，北高南低。繞四周房基都有石水槽，這是明溝。遇到臺階，則在階下開一石券洞，使明溝的水通過。在太

和殿，因為有螭首噴水，明溝改在房基以外，噴水落下的地方，四角有"眼錢"漏水。全部明溝及眼錢漏下的水，流向東南崇樓，穿過臺階下的券洞，流入協和門外的金水河內。後三宮及其他各個宮院，排水情況也大都如此。

"眼錢"是水由地面轉入地下的入口，"溝眼"是地面水穿過障礙的出口，兩者都是排水措施不可缺少的部分。在宮內，這些設施都經藝術加工，精心設計，樣式繁多，構成為美麗的磚、石雕裝飾。

紫禁城用於排水的幹道專綫，明溝暗溝，縱橫交叉，溝通各個宮殿院落。總的走向是將東西方向流的水，匯流入南北走向的幹溝內，然後全部流入內金水河。

其中幾條幹溝是這樣分佈的：

神武門內，內宮牆以北，有一條由西往東又折而向南，幾乎整整繞了半個紫禁城的下水道。地面上鋪石板，隔一定距離石板上留有洩水的小孔，西端流入城隍廟東的金水河，東端經東北城角再往南通過十三排，接入清史館內的金水河。

另一條是北起上面所說的東西幹道，向南經東六宮和寧壽宮之間的夾道，再往西沿御茶膳房東牆外，然後往東南接入文華殿東面的金水河。在夾道南端又出一支流，向西穿過奉先殿南羣房，從西南牆角穿出，沿外朝中路東牆外經文華殿西牆外接入金水河。

再一條自乾清宮院內的西南角穿出，橫過內右門，穿入養心殿南庫，自南庫南牆穿出，經隆宗門外往南，至武英殿東邊的斷虹橋入金水河。

乾清宮、交泰殿、坤寧宮的兩側及東西長街，都有縱向的暗溝，設在路的一邊或兩側，接納由各宮院內流出的下水，再匯合於東西向溝內，然後注入以上幾條幹溝。

這些溝道系統建於明朝。幹溝高可過人。太和殿東南崇樓下面的券洞（即溝眼），高一點五米，寬零點八米，溝頂砌磚券，溝幫溝底砌條石。東西長街的溝道也有六七十公分高，全部用石砌，其工程之浩大超過地面上的金水河。明、清均有規定，每年春季要按時（清代定為每年三月份）淘修宮內溝渠，由於歷代不斷疏通，至今雖已歷五百多年，仍然暢通。

宮內下水，不包括糞便，處理糞便另有辦法。

65

66

63. 景陽宮內井亭

64. 螭首構件

65. 眼錢（下水口）

66. 溝眼口

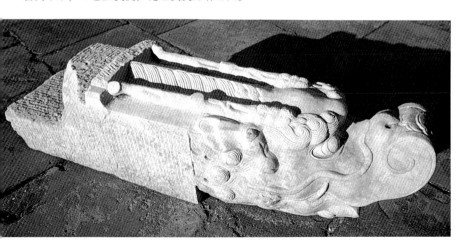

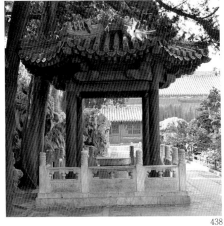

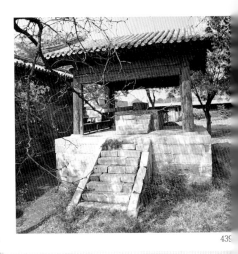

437

438

439

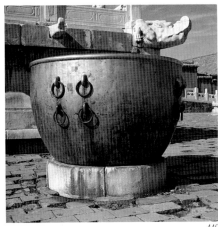

440

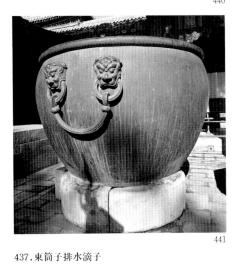

441

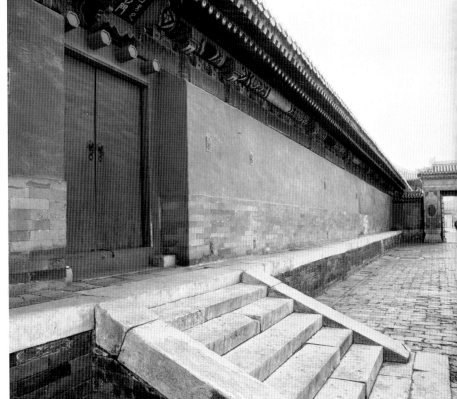

442

437.東筒子排水滴子

438.御花園井亭

439.浴德堂西側井亭

440.乾清門前銅鍍金大海缸

441.儲秀宮燒古銅缸

　　紫禁城內每座較大的庭院裏和後宮東西長街，都可以看到排列得很整齊的大缸。這些大缸都是明、清舊有的殿外陳設物，具有消防和裝飾的價值。

　　在清代，缸內平時貯滿清水。每年到了農曆小雪季節，由太監在缸外套上棉套，上加缸蓋，下邊石座內置炭火，防止冰凍，直到春節後驚蟄時纔撤火。

　　宮內陳列的這些大缸，明代大都用鐵或青銅製成，鎏金銅缸很少，兩耳上均加鐵環；清代則多數是用的鎏金大銅缸，或者“燒古”青銅缸。明代缸的樣式上奢下斂，古樸大方；清代缸的樣式腹大口收，兩耳加獸面銅環，製作精緻，外表富麗。

442.西長街隔火牆

　　乾清宮東、西的龍光門和鳳彩門南側，各有隔火牆一段。寬16米（佔開間的$\frac{1}{3}$），磚砌到頂，檐下的斗拱、枋、檩、望板等用青石雕成，不使木料，以隔斷火勢，使不至蔓延。

443.太和殿前三臺排水龍頭

　　三大殿的三臺，臺中心高8.13米，臺邊高7.12米，排水極為明顯，周圍石欄杆的每塊欄板底邊都有小洞，每根望柱下面都有雕琢精美的石龍頭，名“螭首”。口內有鑿通的圓孔，都是輔助排水的孔道，大雨滂沱時，一千一百多個排水孔，能將臺面雨水瞬間排盡，形成上下千龍注水的奇觀。

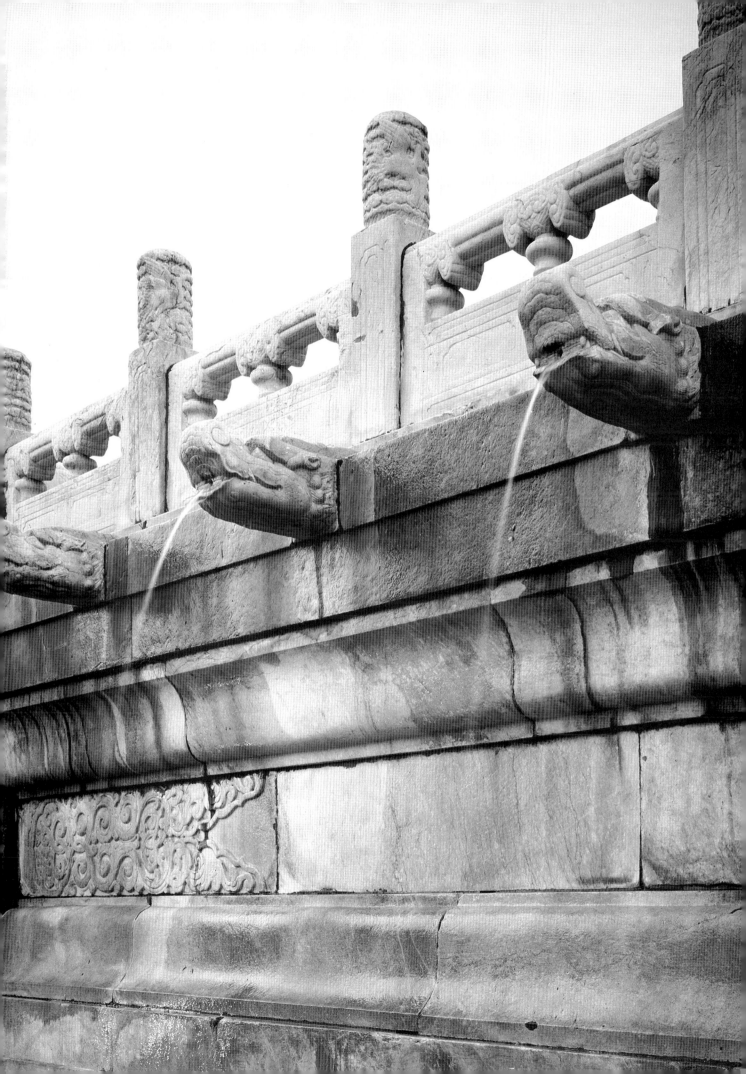

禦寒、防暑

每年十一月初一日（陰曆），宮中開始燒暖炕，設圍爐，謂之“開爐節”。就是說從十一月一日起開始探暖。但是實際上，特別到了清末，各處探暖時間並不一致。如儲秀宮、長春宮、重華宮、永和宮等處，由九月下旬起就開始探暖了。這可能是由於清末宮內一切規制都不嚴格，皇帝皇后們可以任意而爲，只有下屬差役等仍是十一月初一日開始探暖。

宮中探暖基本上有兩種方式：一是隨建築在地面下佈置火道、地炕；另一種是可移動的設備——炭盆。

在內廷的宮殿廊檐下，砌地炕的燒火洞。洞內砌有磚爐子，或放入燃好的火爐子。洞口約有一米見方，深一米五左右，上面設蓋板。室內地面下佈置縱橫煙道。火燃後熱氣通過地下的煙道，然後把煙排出室外，這是採用北方居民普遍習用的火炕與火牆的探暖方法，不過在宮內的比民間的講究。有這樣探暖設備的宮殿多稱之爲“暖閣”。在乾清宮、坤寧宮以及東西六宮內都可以見到這樣的設置。《明宮史》上記有“懋勤殿，天啟造地炕於此，恒臨御之”。說明有地炕的宮殿是皇帝、皇后經常住的地方。

設在宮內的火爐，當時是火盆，花樣繁多，分爲盆和籠兩部分。大的重達數百斤，通高一米多，或三足，或四足，有的下面還安一個座；小的隨手可以提動，像西瓜那樣大小，用來暖手的叫手爐；暖脚的叫脚爐。每個火盆都是一件精美的工藝品。

外朝各殿不設暖閣，每年冬天安放火盆。內廷各宮殿，除設地炕外，還安放火盆。按照規制，各處放置火盆數量都有規定，但也有時因天氣太冷而加設的。如雍正元年（1723年），太和殿殿試，天氣太冷，令總管太監多放幾個火盆，以免筆硯冰結，使諸貢士可以盡心書寫。在太和殿燒火盆，曾經發生過一次險情。嘉慶二十四年十月（1819年），嘉慶帝御太和殿，殿內安設火盆太多，後面三槽隔扇全開着，風吹火星滿地，經御前大臣侍衛等撲救踏滅。於是皇帝下諭，以後每遇保和殿筵宴，太和殿受賀筵宴及御太和殿，只在地平二層兩角安設炭火二盆，盆內炭火用土掩蓋。如看祝版，中和殿、太和殿不安火盆，若有多放者革職。

宮內這樣多的烤暖設備，每日需要大量的炭、木柴、煤等燃料。明代宛平知縣沈榜在《宛署雜記》中記載，萬曆十八年（1590年）殿試，一次就用木炭一千多斤。清代按份例供應柴炭。乾隆年間份例的標準是：皇太后、皇后，一百一十斤；皇貴妃，九十斤；貴妃，七十五斤；

公主，三十斤；皇子，二十斤；皇孫，十斤；到了晚清溥儀時，單一個儲秀宮冬天每日用殿煤三千斤，殿炭三百斤，紅蘿炭二十斤，寸子炭三十捆。永和宮爲養魚採暖每日用炭五十斤，紅蘿炭五十斤。花園裏爲薰蚰蚰，每日用煤二十斤，炭兩簍，　紅蘿炭四十簍。大量的柴炭，都是爲皇家所用，至於住房差役等人員份例極少，如文淵閣更棚，每座每日用炭只有五斤，所以雖然皇帝說貧富者殊，畏寒無二，但在禦寒的供應上，却有天壤之別。

　　宮中所用的紅蘿炭是上好的木炭。以易州等地山中硬木燒成，明代宮中就用這樣的炭。清代每年宮內派員帶領官役赴易縣、淶水等地採買，令各窰戶只准賣給官廠，不准私相買賣。按尺寸鋸截，盛在小圓荊筐裏，外面刷紅土，故名"紅蘿炭"，運送到今西安門外的紅蘿廠。這種炭，氣暖而耐燒，灰白而不爆，圍着火盆烤火，不致被煙嗆。

　　明、清兩代均有管理皇宮內薪炭的機構，叫惜薪司。清代在宮內還有管安裝火爐、運送柴炭、熱火處；管柴炭分發及存儲的柴炭處；管點火燒炕的燒炕處。說明管理宮內這一套供熱系統，是相當繁雜的工作。

　　每日用這樣多的柴炭，必須有堆放廠地。除上述紅蘿廠外，在紫禁城外還有惜薪司管轄的北廠、南廠、西廠、東廠、新西廠、新南廠等處貯收柴炭，在紫禁城內於西五所後，東西二小門外，有惜薪司貯柴炭之園，備宮中燃用。

　　北京是大陸性氣候，年溫差大，冬冷夏熱。紫禁城內房屋，高頂厚牆，隔熱防寒性能好，主要宮殿座北面南，前後開窗，眞可謂冬暖夏凉。到了夏天，打開窗戶，廊檐下掛竹簾，院內支搭凉棚，另外還有其他禦寒防暑的措施。

　　紫禁城內有冰窖五所，有四所各能藏冰五千塊，另一所能藏冰九千二百二十六塊。冬天鑿御河冰存在窖裏。地址在隆宗門外西南造辦處。長春宮、儲秀宮等處茶房內設有冰桶，以供冷飲、冰凍水菓之用。在內務府辦公地，每年五月初一起至七月二十日止，每日可領取冰兩塊，這是給大臣們的防暑用品。

　　清代康熙帝以後，到了夏季，則索性離開紫禁城，到圓明園、香山、承德離宮和南苑行宮去避暑。

444

445

446

444.銅質鏤空梅花大薫爐　445.銅胎掐絲琺瑯薫爐

446.銅鍍金薫爐　447.白泥薫爐膽

448.掐絲琺瑯夔鳳紋薫爐　449.銅薫爐

450.白銅壽字手爐　451.樂壽堂地炕燒火口

452.樂壽堂煙道出口

447

448

451

449

452

450

照明

　　紫禁城內夜間，主要是用蠟燭爲光源的燈具照明。

　　這種燈很易燃燒。宮內爲了防火，對於燈火的管理很嚴。清代外朝除朝房及各門外，均無燈。王公大臣天明前趨朝，惟親王才准有燈引路至景運門或隆宗門，軍機大臣可提羊角燈入內右門，其餘的人均不得用燈引路。但皇帝出入，前有引燈數對，每盞用五両重蠟一枝；另有門燈站燈若干對，每盞用八両重羊油蠟一枝。嘉慶時還規定，皇上出入，駕後添設明角燈四盞，以資照明。殿內早朝，冬日天尚未明，在寶座側列羊角燈數對。康熙二十四年正月（1685年），在保和殿御試，交卷後，皇上與修撰蔡元升談話，至天暮，命侍衛執燈伴送，這已是很例外的事了。

　　內廷與東西長街均有路燈。據《明宮史》記載，宮中各長街設有路燈，以石爲座，銅爲樓，銅絲爲門壁。每晚內府庫監添油點燈，以便巡看關防。到了清代晚期，由於普遍使用玻璃，這些路燈上的銅絲門壁改用玻璃，既防風又明亮，那時安的玻璃上，中間畫有紅色大圓壽字，四角各畫一隻紅色蝙蝠，象徵福壽。這是只有皇宮內才能設置的路燈，王府和其它地方是不准設置的。乾隆寵臣和珅在嘉慶登基伊始被定罪抄家，罪狀之一就是違例在府內設有這樣的路燈。

　　內廷各宮殿室內的燈具設置，琳瑯滿目。以咸豐二年（1852年）所立的養心殿三殿燈賬爲例，其中僅東暖閣就安掛燈四十五座，十五種樣式。乾隆曾有一首詩詠燈說："騰輝照綺席，散彩當珠殿，馥馥博山香，遲遲玉漏箭，影射桃笙流，華映鰕鬚絢，九枝非所貴，分陰誠可羨，方勵焚膏志，敢卜通宵宴，剪㶱閱奏章，毋使目光眩。"爲了剪蠟燭心，燈具中設有剪燭罐。

　　每逢年節，各殿還要增設燈。每年正月十五日爲燈節，是一次賞燈晚會。所懸燈做成鳥獸或花果狀，上糊白紗，繪有彩畫。還有鰲山燈、龍燈，長有五尺，十個太監用竹竿支着，前邊一人執一燈珠，取龍戲珠之意。這些已大大超出照明的範圍，說明在當時雖然只是以蠟燭採光，但經過巧匠的精心設計，其裝飾藝術效果和現在的五彩電燈都頗相似。

　　以上說的這些燈具，都是以放蠟燭的蠟阡爲中心，燈罩裝飾則千變萬化。主要是用雕竹、雕木、鏤銅及金屬做成框架，外糊紗絹、再加羊角或玻璃。有的在燈罩上方加置華蓋，燈下加掛各式各樣的垂錦以及珠玉金銀穗墜，有的還在燈罩四周懸掛吉祥雜寶流蘇纓絡。燈還因不同的用途做成各種形式：在室內放在桌上的叫桌燈或座燈；掛在屋頂下的叫掛燈；高架支在地上的叫戳燈；拿在手中用於室外的叫把燈；提在手裏引路的叫路燈等等。宮內熟皮作有燈匠可以製燈，所用流蘇、纓絡等等，亦係自作。

　　到了清末，宮內早於各地首先安了電燈，自設有發電機。

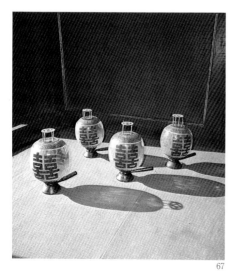

67

67. 坤寧宮大婚用的羊角罩喜字燈

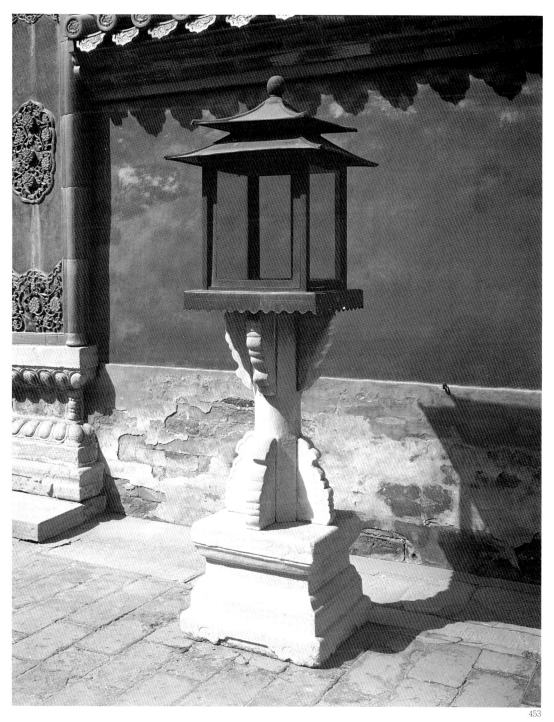

453.後宮長街石座路燈

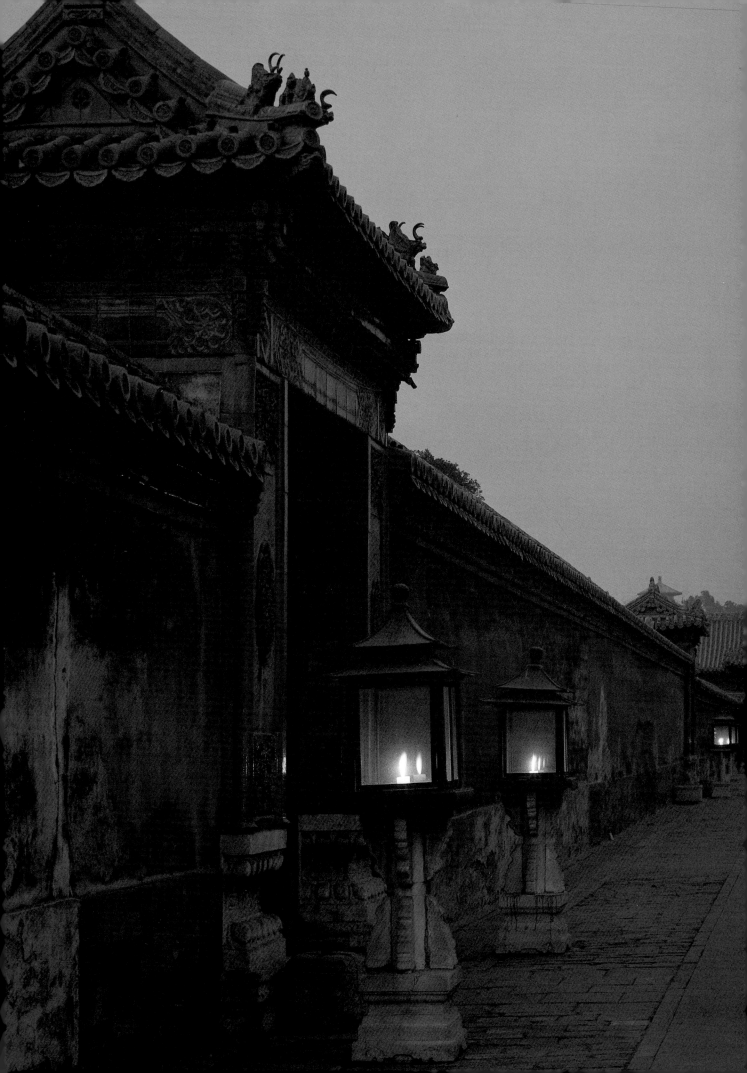

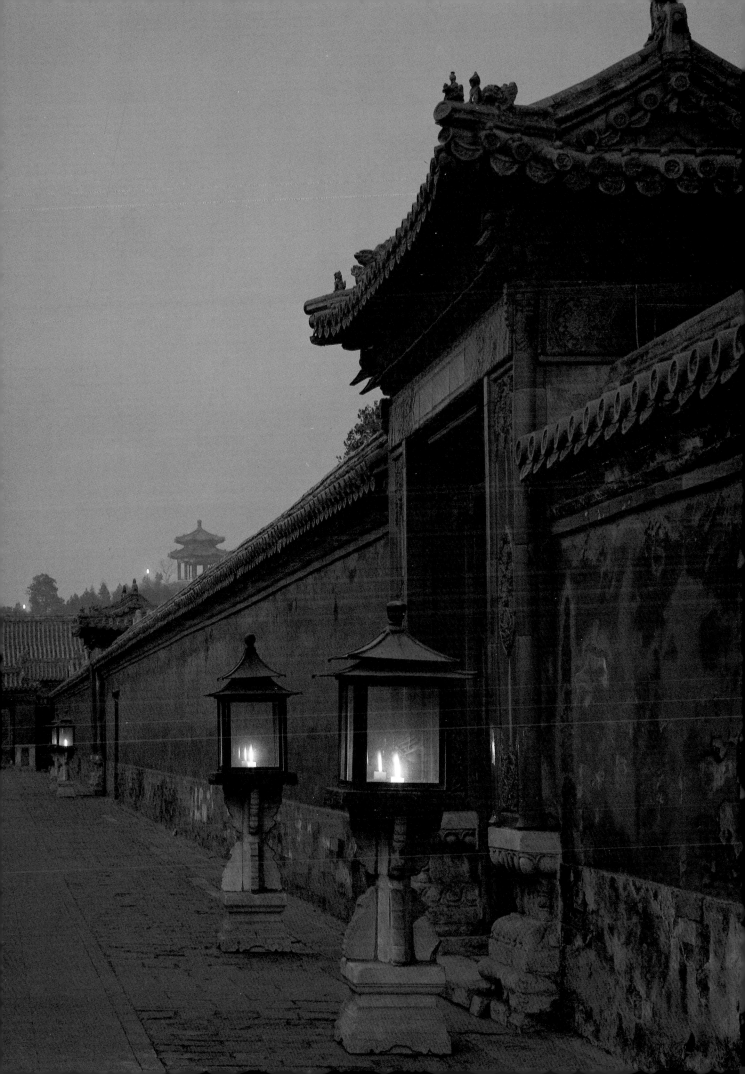

455

456

457

454.後宮西二長街夜景

455.掐絲琺瑯桌燈

456.楠木框葫蘆式戲燈

457.金漆座燈

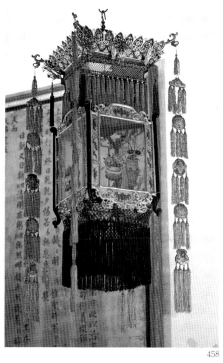

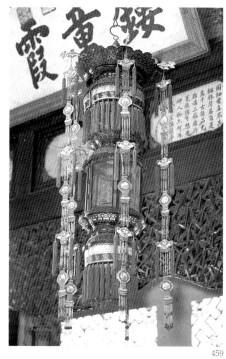

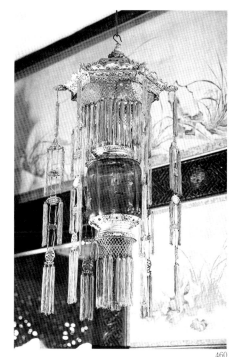

458

459

460

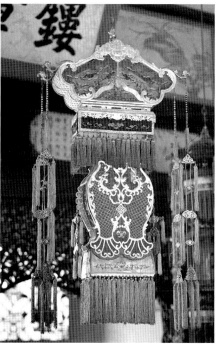

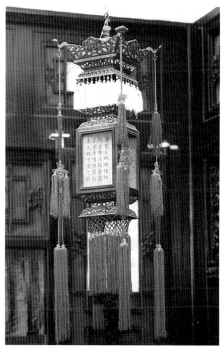

461

462

463

458.掐絲琺瑯油畫玻璃宮燈

459.紫檀框梅花式宮燈

460.藍料宮燈

461.吉慶有餘掐絲琺瑯宮燈

462.紫檀框詩畫宮燈

463.年年有餘宮燈

464. 各式宮廷用的彩蠟

465. 畫琺瑯蠟臺

466. 掐絲琺瑯祝壽蠟臺

467. 坤寧宮內牛角質地座燈

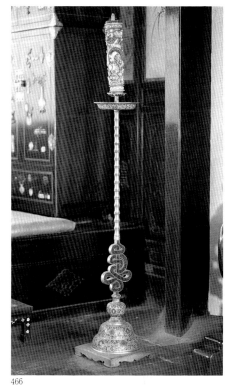

465

466

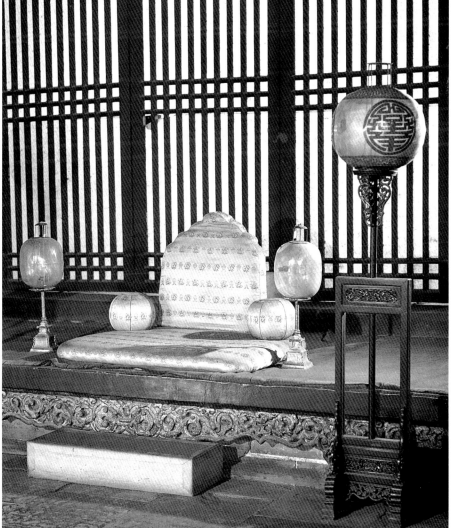

467

附錄

紫禁城主要建築墨綫圖

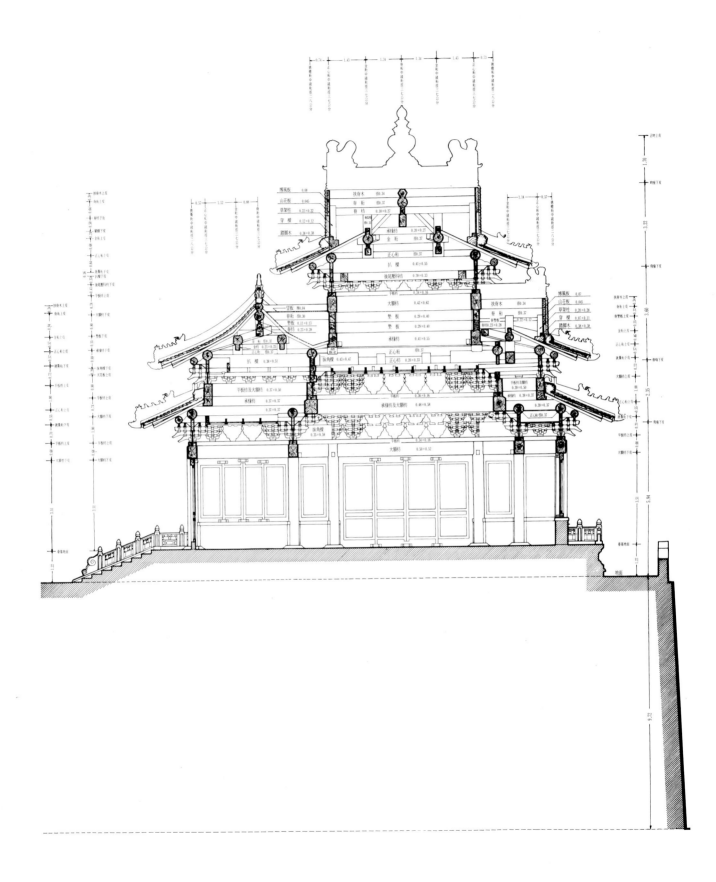

1. 角樓縱剖面圖

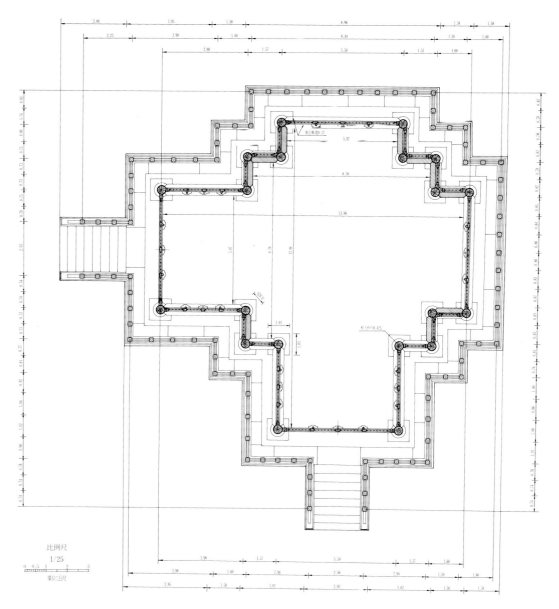

比例尺
1/25
單位:公尺

2.角樓本層平面圖

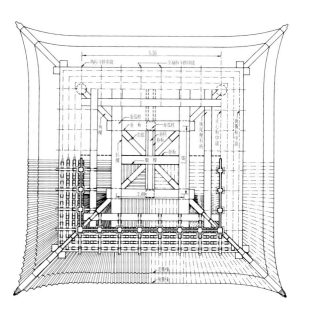

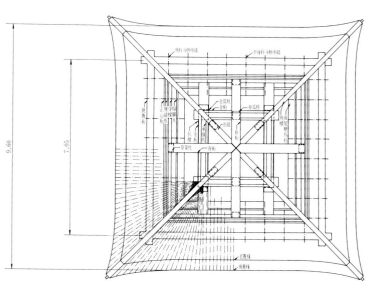

3.角樓細部圖

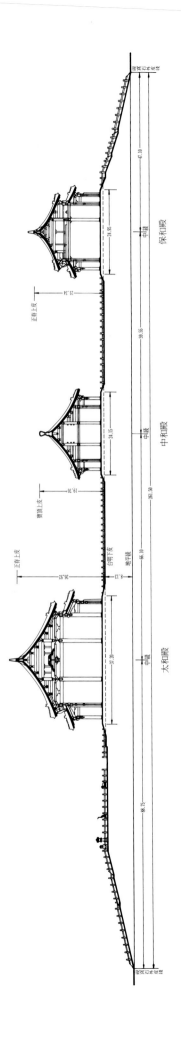

4. 三大殿總橫剖面圖

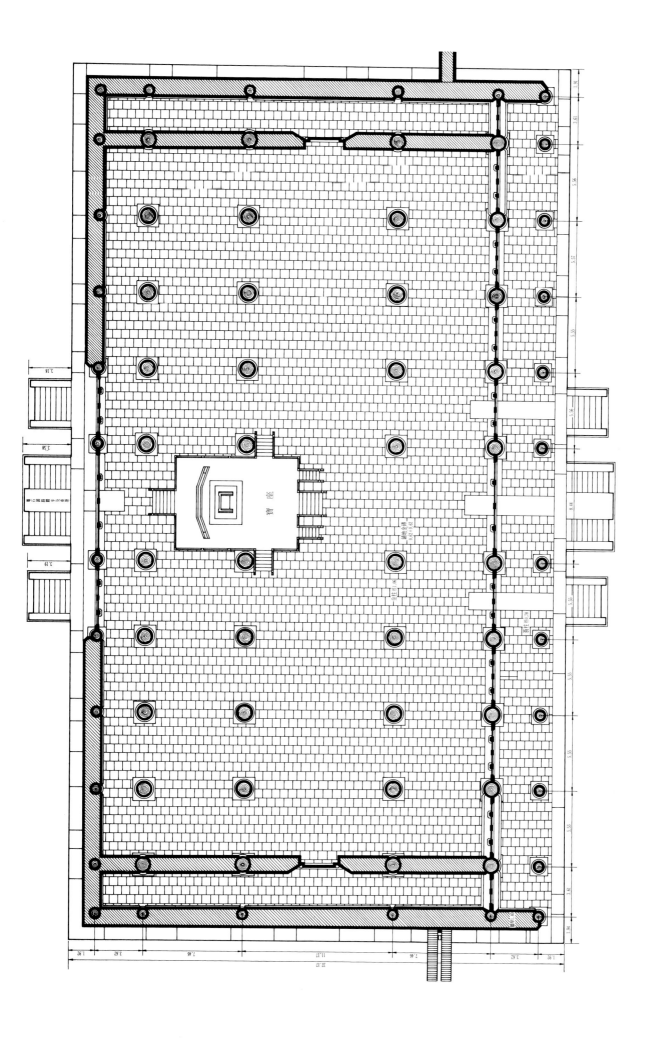

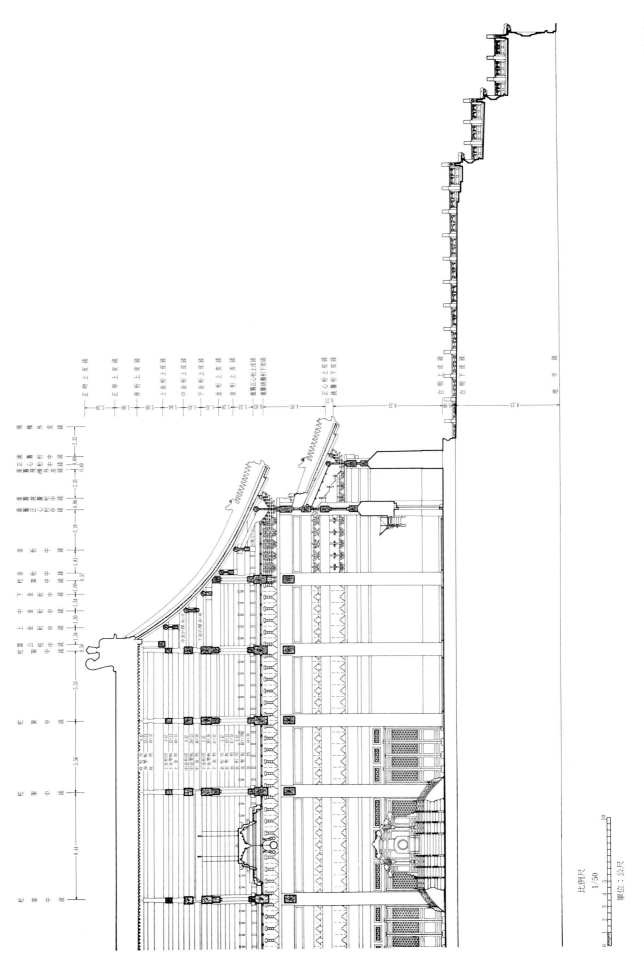

6. 太和殿縱剖面圖

比例尺
1/50

單位：公尺

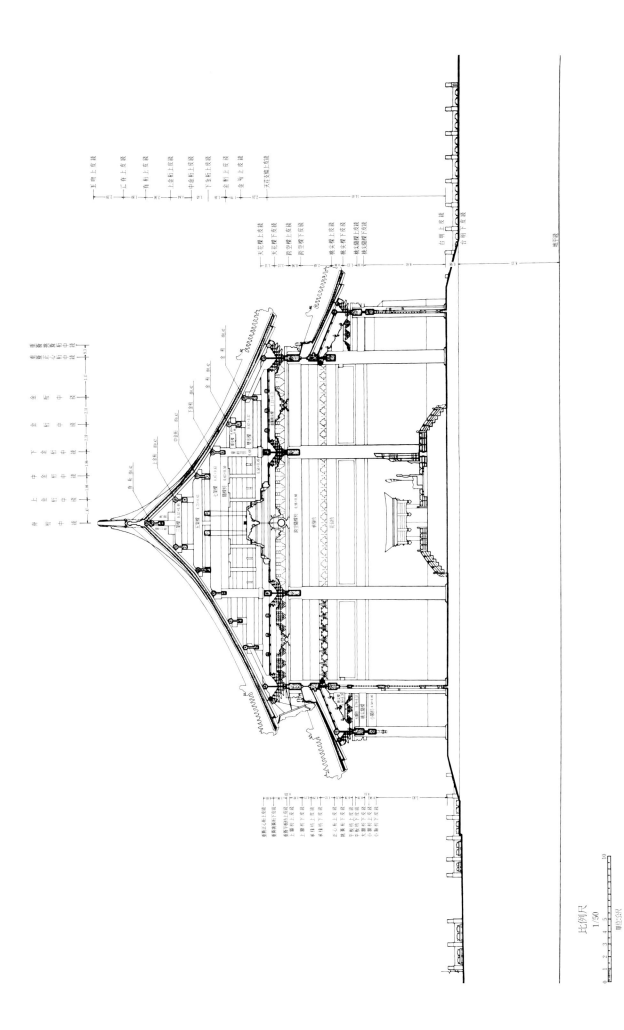

比例尺
1/50

單位公尺

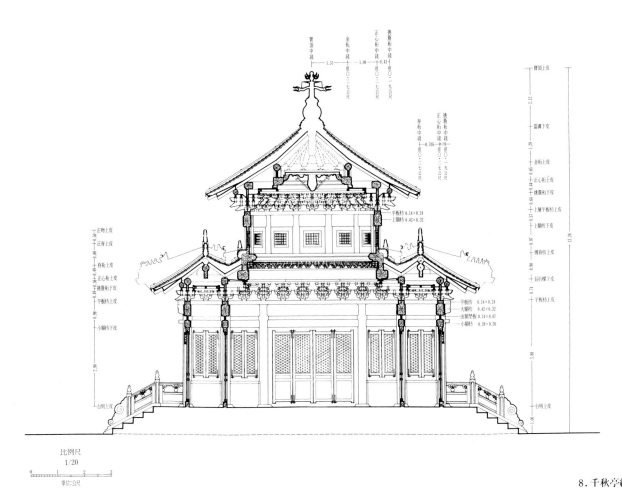

寶頂中線

金桁中線｜檁＋0.43
正心桁中線｜檁＋1.09
挑簷桁中線｜檁＋0.43

平板枋 0.14×0.24
上額枋 0.43×0.32

存桁中線｜檁－0.705
挑簷桁中線
正心桁中線
挑簷桁中線

平板枋 0.14×0.24
大額枋 0.42×0.32
由額墊板 0.14×0.07
小額枋 0.28×0.26

正吻上皮
正脊上皮
脊桁上皮
正心桁上皮
挑簷桁下皮
平板枋上皮

小額枋上皮

台明上皮

寶頂上皮
當溝下皮
金桁上皮
正心桁上皮
挑簷桁下皮
上層平板枋上皮
上額枋下皮
博脊桁上皮
長扒樑下皮
平板枋上皮

台明上皮

13.28

比例尺
1/20
0 1 2 3
單位:公尺

8.千秋亭縱剖面圖

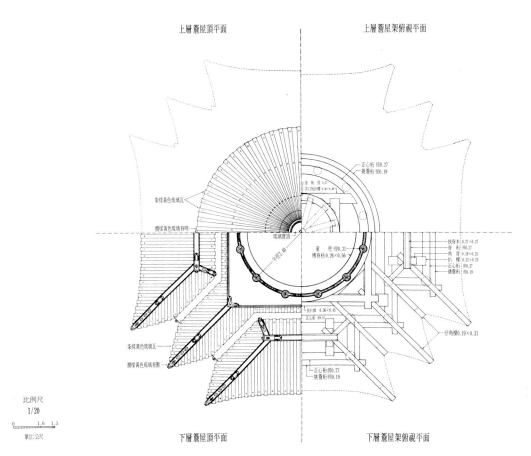

上層簷屋頂平面

上層簷屋架俯視平面

柴樁黃色琉璃瓦
擱樁黃色琉璃脊吻

正心桁 徑0.27
挑簷桁 徑0.19

金桁 徑
開斗門樑 0.36×
琉璃寶頂

童柱 徑0.31
博脊枋 0.26×0.56

扶脊木 0.27×0.27
脊桁 徑0.27
角背 0.18×0.25
扒樑
正心桁 徑0.27
挑簷桁 徑0.19

長扒樑 0.36×0.45
正心桁 徑0.27

仔角樑 0.19×0.31

柴樁黃色琉璃瓦
擱樁黃色琉璃脊獸

正心桁 徑0.27
挑簷桁 徑0.19

比例尺
1/20
0 1.0 1.5
單位:公尺

下層簷屋頂平面

下層簷屋架俯視平面

9.千秋亭屋頂屋架平面圖

10.清式鈎欄

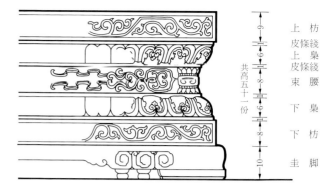

11.清式須彌座

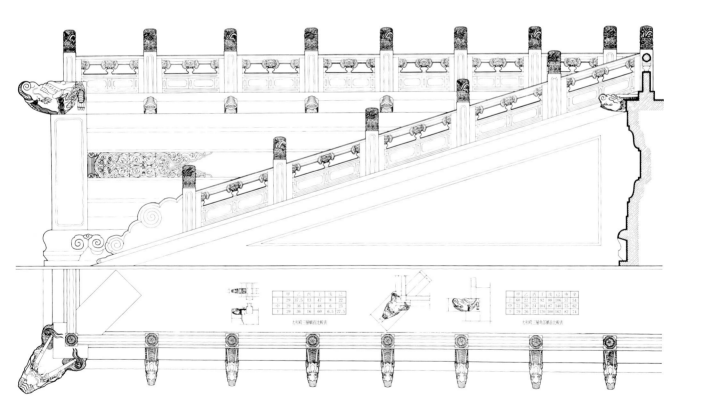

12.太和殿欄板花飾圖

比例尺
1/10

單位:公尺

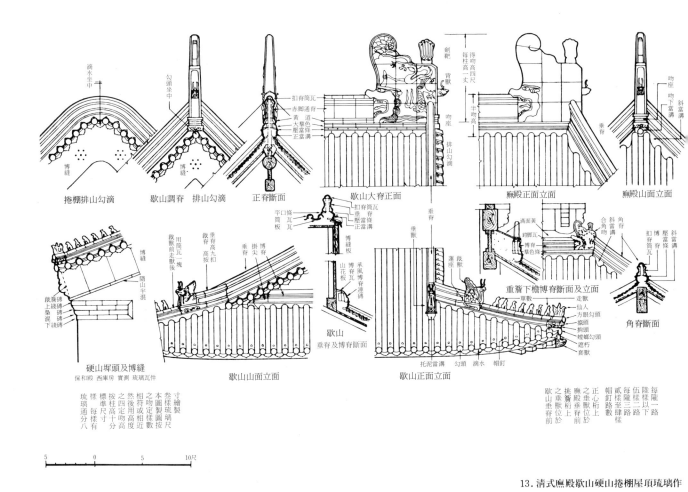

捲棚排山勾滴　歇山調脊　排山勾滴　正脊斷面　歇山大脊正面　廡殿正面立面　廡殿山面立面

硬山墀頭及博縫
保和殿 西庫房 實測 琉璃瓦件

歇山山面立面

歇山
垂脊及博脊斷面

歇山正面立面

重簷下檐博脊斷面及立面

角脊斷面

13.清式廡殿歇山硬山捲棚屋頂琉璃作

1.38
2.30琉頭
1.00琉頭

14.中和殿寶頂實測圖

單位：公尺

2.68
3.40
2.40

15.太和殿重簷博脊

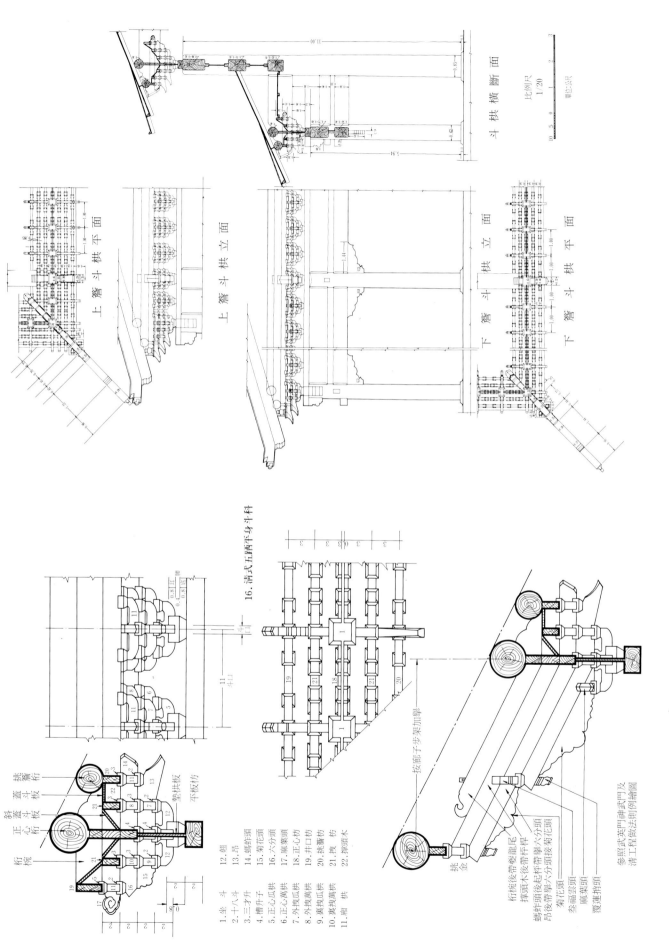

斗栱橫斷面

上簷斗栱平面

上簷斗栱立面

下簷斗栱立面

下簷斗栱平面

比例尺
1/20
單位公尺

18.乾清宮斗栱細部

16.清式五踩平身斗科

17.清式五踩溜金斗科

1.坐　斗
2.十八斗
3.三才升
4.槽升子
5.正心瓜拱
6.正心萬拱
7.外拽瓜拱
8.外拽萬拱
9.裏拽瓜拱
10.裏拽萬拱
11.廂　拱

12.翹
13.昂
14.螞蚱頭
15.菊花頭
16.六分頭
17.麻葉頭
18.正心枋
19.井口枋
20.拽　枋
21.挑　簷　枋
22.撐頭木

斜蓋斗板
正心斗板
蓋簷桁
挑簷桁

墊拱板
平板枋

桁椀

按節子步架加舉

挑尖

桁椀後帶瓢蠻龍尾
撐頭木後起杯杆挑桿
螞蚱頭後帶六分頭
昂後帶挑桿六分頭接菊花頭
菊花頭
叁福雲頭
麻葉雲頭
覆蓮捎頭

參照武英門神武門及
清工程做法則例繪圖

319

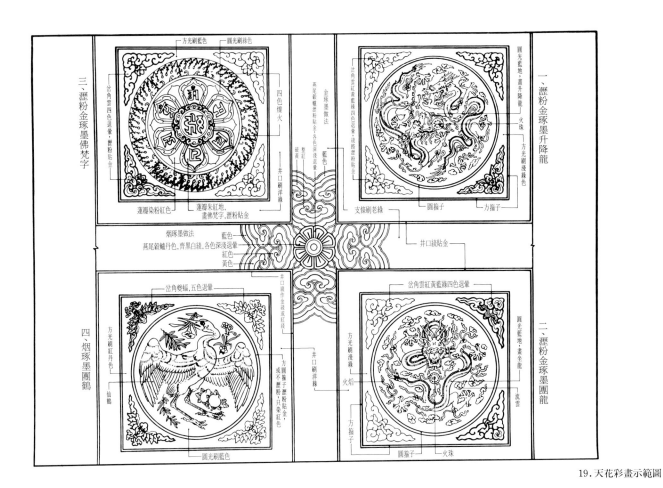

三、瀝粉金琢墨佛梵字

方光刷藍色
圓光刷綠色
四色燦火
井口刷洋綠
蓮瓣染粉紅色
蓮瓣朱紅地，畫佛梵字，瀝粉貼金
岔角雲四色退暈，瀝粉貼金

一、瀝粉金琢墨升降龍

圓光藍地，畫升降龍
火珠
方光刷淺綠色
方搭子
圓搭子
支條刷老綠
金琢墨做法
燕尾轂轆描粉貼金，各色深淺退暈
黃
紅
藍色
碎黃
岔角雲紅黃藍綠四色退暈，線路瀝粉貼金

井口線貼金

烟琢墨做法 藍色
燕尾轂轆丹色，齊黑白線，各色深淺退暈 紅色
黃色

四、烟琢墨團鶴

岔角蝙蝠，五色退暈
方光刷紅丹色
仙鶴
方圓搭子瀝粉貼金，或不瀝粉，只染紅色
井口刷洋綠
圓光刷藍色

二、瀝粉金琢墨團龍

岔角雲紅黃藍綠四色退暈
方光刷淺綠
火焰
方搭子
圓搭子
火珠
流雲
圓光藍地，畫坐龍
井口線作金琖或紅琖

19.天花彩畫示範圖

78cm

4
8.5
13
15.5
比例尺

天花板厚 0.07
貼搭 0.22×0.22
單枝條 0.22×0.22
連貳枝條 0.22×0.22
天花搭 1.11×1.31
天花枋 0.91×1.11
金柱
抱頭搭
穿插枋
帽兒搭
穿帶
帽兒搭每根用挺鈎八根(鉑鍍全)
每天花貳井用提搯一根
天花井數按斗栱空當定
（營造算例）
0.22
0.22

比例尺

5cm 0 10 20 30 40 50cm

0.5尺 0 1尺 2尺

天 花 搭 高按厚加二寸厚同金柱徑
帽 兒 搭 以枝條三分定徑寸
貼 搭 以簷枋高四分之一定寬厚
連貳枝條 以天花板尺寸加倍定長短
寬厚同單枝條及貼搭
天 花 板 以枝條三分之一定厚

20.太和殿天花實測圖

21.清式天花做法

320

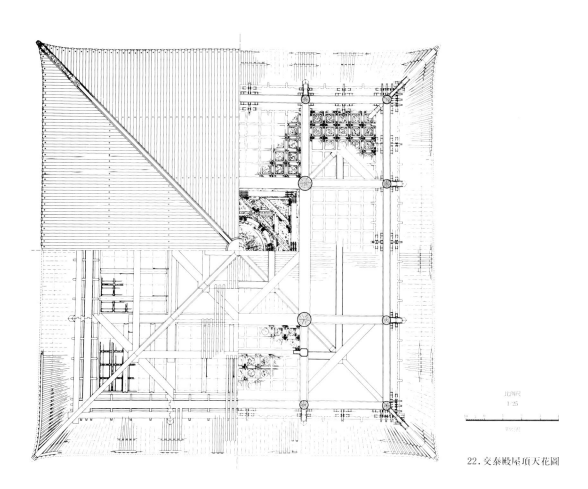

22.交泰殿屋頂天花圖

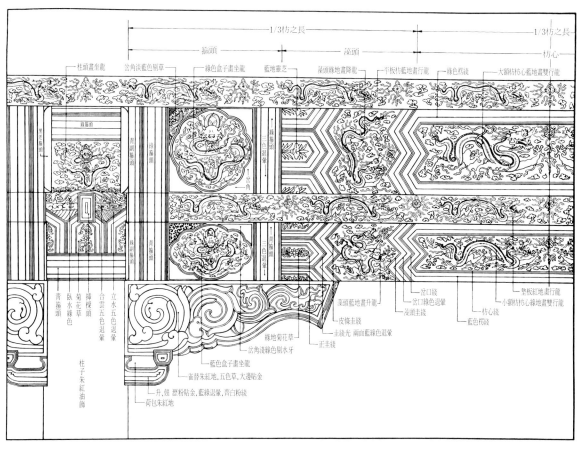

23.和璽彩畫示範圖

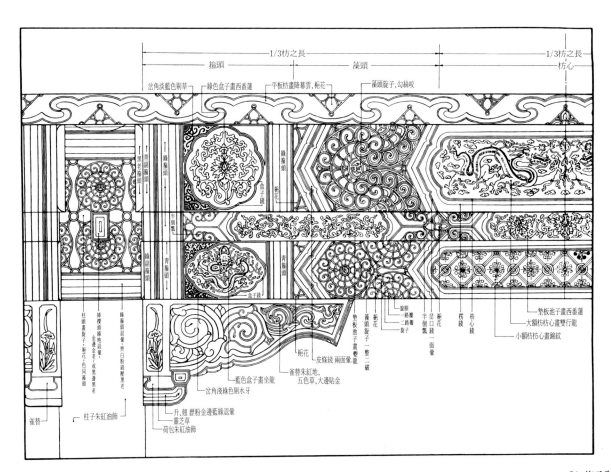

24. 旋子彩畫示範圖

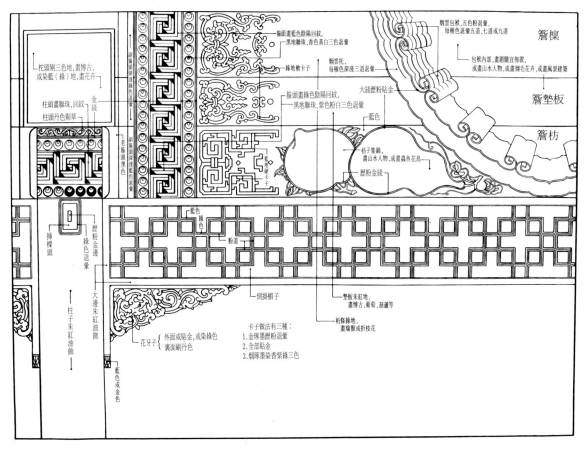

25. 蘇式彩畫示範圖

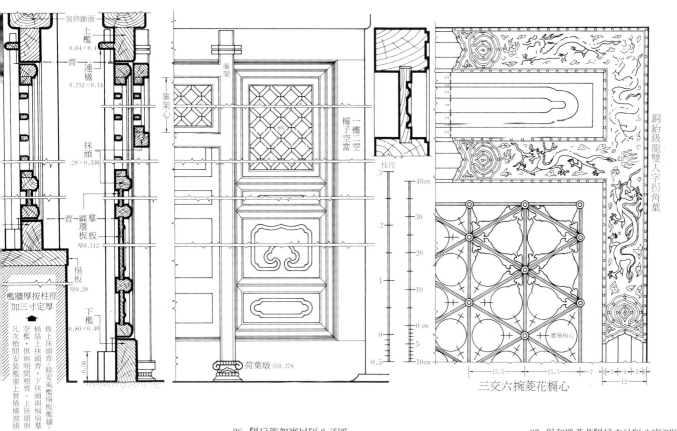

26. 隔扇簾架實摺隔心詳圖

27. 保和殿菱花隔扇夾紗隔心實測圖

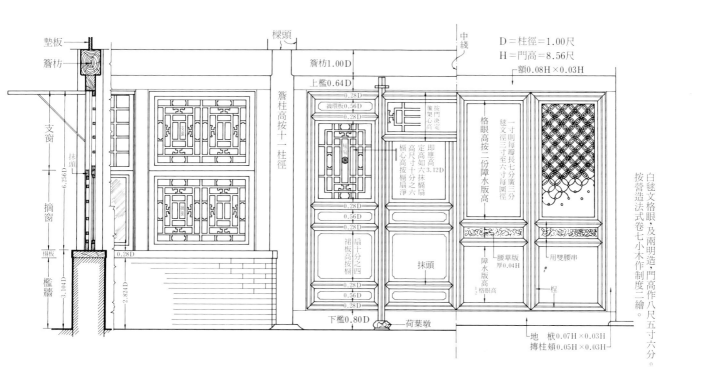

28. 清式外簷裝修槅扇及支摘窗

29. 宋式四斜毬文格子門

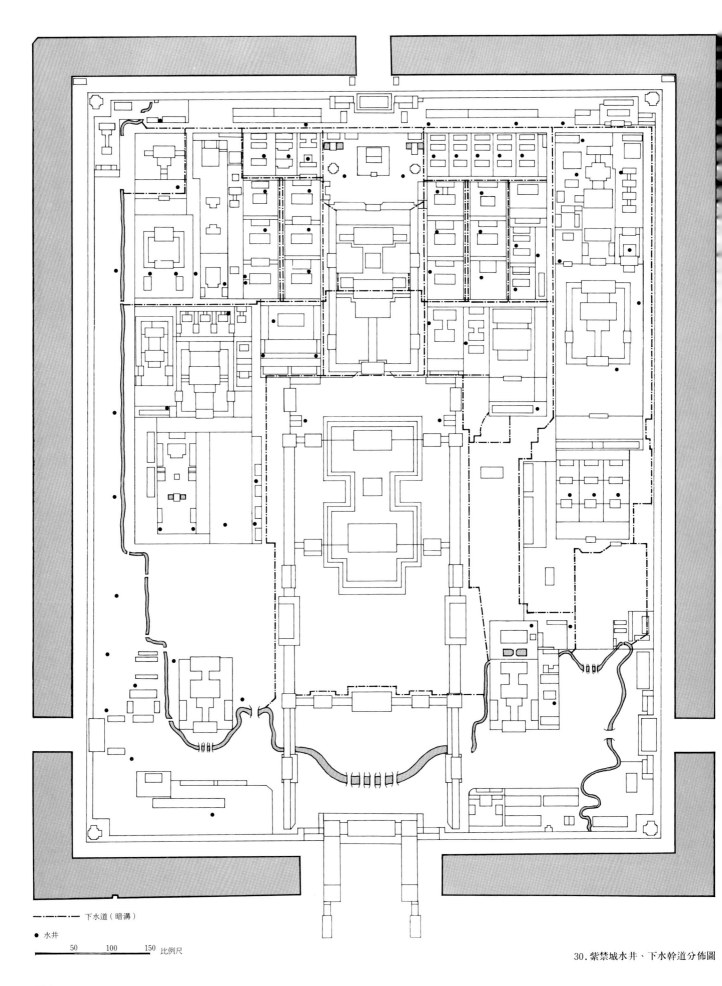

下水道（暗溝）

● 水井

50 100 150 比例尺

30.紫禁城水井、下水幹道分佈圖

紫禁城宮殿建築大事年表

◉公元	◉年號	◉事項
1406年	明永樂四年閏七月	永樂帝下詔以明年五月建北京宮殿，爲此遣官員到各地籌工備料，並徵集工匠、軍士和民丁限期明年五月趕抵北京聽役。
1417年	十五年二月	選派泰寧侯陳珪並以上通、柳升爲副，董建北京宮殿。
1420年	十八年十二月	紫禁城宮殿全部竣工。
1421年	十九年四月	奉天（今名太和）華蓋（今名中和）謹身（今名保和）三殿毀於火。
1422年	二十年閏十二月	乾清宮毀於火。
1436年	明正統元年九月	派遣太監阮安和都督沈清、少保吳中督造奉天、華蓋、謹身三殿。
1439年	四年十二月	重建乾清宮，並遣尚書吳中祭司工之神。
1440年	五年三月	奉天、華蓋、謹身三殿和乾清、坤寧二宮竣工。
1449年	十四年十二月	文淵閣受火災，所藏之書悉成灰燼。
1475年	明成化十一年四月	乾清宮夜間發生火災。
1487年	二十三年九月	修建仁壽等宮。
1490年	明弘治三年二月	修造隆德等殿撥錦衣衛三百人助役。
1492年	五年六月	大學士丘濬請於文淵閣近地別建重樓，完全用磚石砌成。將果朝實錄御製玉牒皮於樓上。並將內府的藏書皮於樓的下層。
1498年	十一年十月	清寧宮毀於火。
1499年	十二年十月	重建清寧宮竣工。
1514年	明正德九年正月	正月賞燈放煙火，乾清、坤寧二宮毀於火。
	九年十二月	爲建造乾清宮一區建築加天下賦白銀百萬兩。
1519年	十四年八月	重建乾清、坤寧二宮。
1522年	明嘉靖元年正月	清寧宮後三小宮發生火災。
1523年	二年四月	在奉慈殿後修建觀德殿。
1525年	四年三月	仁壽宮發生火災。
	四年八月	工部會廷臣議營建仁壽宮事，同年始建仁壽宮。
	四年十月	修理清寧宮竣工。
1526年	五年七月	嘉靖皇帝傳旨工部，因初立觀德殿在奉慈殿後，事出倉卒，規模窄隘，今擬在奉先殿東側，別建一區名爲崇先殿，以便奉安皇考恭穆獻皇帝神位（嘉靖皇帝生父），同年開工營建。
1527年	六年三月	崇先殿建成。
1531年	十年六月	雷擊午門上角亭垂脊及西華門城樓西北角柱。
1534年	十三年九月	在文華殿後建九五齋、恭默室爲祭祀齋居之所，至此竣工。
1535年	十四年五月	重建未央宮，並修建欽安殿以祀眞武，殿前建天一門及圍牆。同年改十二宮名，長安宮爲景仁宮、長樂宮爲毓德宮（今名永壽宮）、永寧宮爲承乾宮、萬安宮爲翊坤宮、咸陽宮爲鍾粹宮、壽昌宮爲儲秀宮、長壽宮爲延祺宮（後改延禧宮）、未央宮爲啓祥宮、永安宮爲永和宮、長春宮爲永寧宮（今名長春宮）、長陽宮爲景陽宮、壽安宮爲咸福宮及咸熙宮爲咸安宮。
1536年	十五年四月	在清寧宮後半地建慈慶宮爲太皇太后宮一區，同時以仁壽宮故址並撤大善殿營建慈寧宮，爲太后宮一區。
	十五年十一月	文華殿原是太子出閣，設座於中殿，因此是綠色琉璃瓦；至此改爲皇帝設經筵之所，所以改易黃色琉璃瓦。

◉公元	◉年號	◉事項
1537年	十六年四月	嘉靖皇帝下詔增修內閣。
	五月	建造清寧宮膳房、端敬殿、御食館、元輝殿、方殿、省愆居、理辦房及內神廚門等工程俱完。並作聖濟殿於文華殿後以祀先醫。
1537年	十六年六月	新作養心殿竣工。
1538年	十七年七月	慈寧宮一區宮殿竣工。
1539年	十八年正月	奉先殿竣工。
	十八年十月	永壽宮竣工。
1540年	十九年十一月	慈慶宮、本恩殿、二號殿、三號殿全部竣工。
1557年	三十六年四月	十三日雷雨大作，戌刻火光驟起由奉天殿（今名太和殿）延燒及謹身（保和），華蓋（中和）二殿，文樓（今名體仁閣），武樓（今名弘義閣），奉天（今名太和）左順（今名協和）右順（今名熙和）及午門等門共有二殿二樓十五門全部毀於火。
	三十六年十月	爲重建奉天等殿以及午門、太和門興工，嘉靖皇帝親告大高玄殿。
1558年	三十七年六月	新建午門、太和門、東西角門、左右順門等門竣工。嘉靖皇帝下旨太和門權名更大朝門，其餘各殿、樓、門等總待竣工後降制。
1562年	四十一年九月	嘉靖皇帝下旨，奉天殿更名皇極殿（今名太和殿），謹身殿更名建極殿（今名保和殿），華蓋殿更名中極殿（今名中和殿）；另文樓爲文昭閣（今名體仁閣），武樓爲武成閣（今名弘義閣），左順門爲會極門（今名協和門），右順門爲歸極門（今名熙和門），奉天門（即大朝門）爲皇極門（今名太和門），東角門爲弘政門（今名昭德門），西角門爲宣治門（今名貞度門）。
1566年	四十五年六月	雷禮奉旨建玄極寶殿，同年九月竣工，以奉嘉靖皇帝之父睿宗。
1567年	明隆慶元年四月	修理景仁宮籍給監工科道關防。
		降禧殿更名英華殿。
1569年	三年閏六月	修理乾清宮殿宇及廊廡。
	三年十一月	修理承乾、永和二宮。
1570年	四年二月	降慶皇帝命工部於道心閣、精一堂、臨保室舊址重建隆道閣、仁德堂、忠義室。
1573年	明萬曆元年九月	修理午門正樓。
	元年十一月	慈寧宮後舍毀於火。
1575年	三年五月	修造慈寧宮暖閣仙橋。
1578年	六年	添蓋臨溪館（今名臨溪亭）一座。
1580年	八年四月	皇極門（今名太和門）明梁損壞，命部議修換。
	八年閏四月	皇極門開工。
	八年六月	皇極門竣工。
1583年	十一年二月	萬曆皇帝下詔修武英殿，所用的工料銀於節慎庫內支出。庚戌日興工，並遣楊巍祭告。
	五月	臨溪館更名爲臨溪亭。咸若亭更名咸若館。
	十一年八月	辛酉以武英殿竣工遣尚書楊兆祭後土司工之神。
	十一年九月	拆毀四神祠和觀花殿，疊石爲山，中作石門，區爲堆秀，山上建亭名御景亭。御花園東西建魚池，池上建浮碧、澄瑞二亭，還有清望閣、金香亭、玉翠亭、樂志齋、曲流館等。並以修宮後苑工程竣工，遣尚書楊兆祭後土司工之神。

◉公元	◉年號	◉事項
1584年	十一年十二月	慈寧宮夜一更發生火災。
	十二年二月	萬曆皇帝上諭內閣，慈寧宮係聖母御居，工部會同內官監，要上緊鼎新，毋得延緩。
1585年	十三年二月	營建慈寧宮，並遣尚書楊兆祭告後土司工之神。
	十三年六月	慈寧宮竣工。
1591年	十九年	宮後苑（即御花園）清望閣、金香亭、玉翠亭、樂志齋、曲流館拆毀。
1594年	二十二年四月	修理紫禁城的城垣，遣尚書裏吉祭告後土司工之神。
	二十二年六月	雷雨大作西華門城樓發生火災。
1596年	二十四年三月	是日戌刻火發自坤寧宮延及乾清宮一時俱燼。
1596年	二十四年七月	萬曆皇帝命欽天監擇日鼎建乾清宮。
	二十四年閏八月	西華門城樓竣工。
1597年	二十五年正月	鼎建乾清、坤寧二宮興工祭告後土司工之神。
	二十五年六月	三大殿發生火災，至是火起歸極門（今名協和門）延至皇極（今名太和殿）等殿，文昭（今名體仁閣）武成（今名弘義閣）二閣，周圍廊一時俱燼。
1598年	二十六年七月	重建乾清宮、交泰殿、坤寧宮、東西暖殿披房、斜廊和乾清、日精、月華、景和、隆福等門，周圍廊廡一百一十間，並有神霄殿，東裕庫、芳玉軒全部竣工，並包括做豎櫃二百四十座、板箱二千四百件，通共用銀七十二萬兩。
	二十六年十一月	隆宗門興工。
1599年	二十八年八月	慈慶宮竣工。
1603年	三十一年四月	慈慶宮花園等處竣工，遣侍郎周應賓行祀土禮。
		欽天監選擇定十六日皇極、中極、建極三大殿開始清理地基。
1608年	三十六年九月	會極（今名協和門）歸極（今名熙和門）二門上樑。
1615年	四十三年閏八月	皇極、中極、建極三大殿開始重建。
1616年	四十四年十一月	隆德殿災。
1620年	明泰昌元年八月	皇極門興工。
	元年十月	曦鸞宮災。
1625年	明天啓五年二月	天啓皇帝命御史崔呈秀巡視三大殿及各門廡工程。
		弘政（今名昭德門）宣治（今名貞度門）二門開工。
1626年	六年九月	皇極殿（今名太和殿）竣工，天啓皇帝在該殿，受百官行慶賀禮。
1627年	七年三月	隆德殿興工。
	七年四月	內官監李永賢題本隆德殿竣工。
	七年八月	禮部奏三大殿工程告竣，請擇吉日臨御。己酉工部奏三大殿自天啓五年二月二十三日起興工，至七年八月初二日報竣。
1645年	清順治二年五月	定紫禁城前朝殿名爲太和殿、中和殿、保和殿、太和門、昭德門、貞度門、協和門、雍和門（今名熙和門）、中左門、中右門、體仁閣、左翼門、弘義閣、右翼門、後左門、後右門等。重建乾清宮。
1647年	四年	奉順治皇帝旨意重建午門。
1653年	十年	重建慈寧宮爲皇太后所居。
1655年	十二年	重修內宮各殿，有乾清宮、交泰殿、坤寧宮、乾清門、景運門降宗門及坤寧門。又重修景仁宮、承乾宮、鍾粹宮、永壽宮、翊坤宮、儲秀宮等。
1657年	十四年	順治皇帝敕建奉先殿、前後殿各七間。
1669年	清康熙八年	重建太和殿和乾清宮。
1672年	十一年閏七月	工部尚書吳達禮等奏稱重修三大殿院、後崇樓，太和殿斜廊、平廊，保和殿斜廊平廊及圍房，中左、中右門、後右、後左門拆卸屋頂瓦油飾彩畫已竣工。
1673年	十二年	重建交泰殿、坤寧宮及景和降福二門。
1679年	十八年	重修奉天殿。建太子宮、正殿爲惇本殿，殿之後爲毓慶宮；前爲祥旭門。
		太和殿災。
1682年	二十一年	改建咸安宮（今名壽安宮）。
1683年	二十二年	重修文華殿。並重修啓祥宮（今名太極殿）、長春宮、咸福宮。
1685年	二十四年	建延禧宮於文華殿之東。
1686年	二十五年	重修延禧宮、景陽宮。
1688年	二十七年	建寧壽宮。
1695年	三十四年	重建太和殿。
1697年	三十六年	重修承乾宮、永壽宮，並在坤寧宮左右建暖殿。
1698年	三十七年	太和殿工程竣工。
1726年	清雍正四年	在紫禁城內西北隅，雍正皇帝勒建城隍廟。
1731年	九年	奉雍正皇帝旨意於東一長街之南仁祥、陽曜二門之中建齋宮。
1734年	十二年九月	修建慈寧宮一區呈覽畫樣，拆卸舊有宮殿房屋八十六間，牆垣一百八十八丈七尺，新添宮殿大小房屋二百二十三間，工料共約需白銀六萬九千餘兩。
1735年	十三年十二月	新建壽康宮興工。
1736年	清乾隆元年十月	乾隆皇帝閱視壽康宮工程。壽康宮竣工。壽康宮一區包括前後殿周圍廊房、門等大小殿座二百八十八間，院牆二百三十三丈五尺、地面一千二百二十丈六尺二寸及影壁、路燈、鐵太平缸等附屬設施共實用銀七萬四千一百二十三兩六錢九分八釐，用赤金一百八十八兩八錢。
1737年	二年	重修奉先殿。
1740年	五年	興建撫辰殿、建福宮、惠風亭等及建福宮花園（俗稱西花園）。於1923年6月26日夜敬勝齋失火延燒延春閣、靜怡軒、慧曜樓、吉雲樓、碧琳館、妙蓮花室、凝暉堂及花園南的中正殿等，皆毀於火。
1743年	八年	改建毓慶宮包括正殿、後殿並照房、圍房、值房及門等項工程，共用白銀四萬八千九百八十餘兩。
1745年	十年	重華宮修蓋殿宇前接抱廈等，欽安殿內油飾彩畫過色見新，永壽宮後殿改安裝修咸福宮加高牆垣等項共用銀二萬五千六百餘兩。
1746年	十一年三月	擷芳殿改建爲三所興工（即爲皇子住的南三所）。
1747年	十二年	在乾清門外左右建直廬各十二間（今名九卿房和軍機處）。又於直廬南面各建座南向北五間軍機章京值房和蒙古王公值房。南三所竣工。

◉公元	◉年號	◉事項
1750年	十五年	建造雨花閣一座連兩邊值房二座計十四間，諸旗房四座計十二間，挪蓋凝華門一座，琉璃門二座及其它室內裝修和室外設備工程。除舊料抵銷銀外，實用工料所用白銀二萬二千五百三十三兩有多，用赤金一百九十六兩八分一釐。
1751年	十六年	改建咸安宮更名壽安宮，又重修慈寧宮。
1754年	十九年	海望、三和等管工大臣奏稱遵旨御花園將養性齋改建爲轉角樓一座計十三間，大小月臺二座，鑲墁花斑石，安砌旱白玉石欄杆十六堂等。
1758年	二十三年四月	二十八日午時太和殿院廡房綠皮庫失火延燒至貞度門、衣服庫、熙和門，共燒壞房屋四十一間。
1758年	二十三年十二月	遵照乾隆皇帝意修建熙和門一座計五間，北山圍房一座計十三間，重檐方樓一座（太和殿西南崇樓）四面各顯三間。貞度門一座計三間，西山圍房一座計六間，弘義閣南山圍房一座計十間及院內其它維修工程，全部竣工，總共用白銀十萬三千九百四十三兩。
1759年	二十四年	在東華門內石橋迤北建琉璃門三座。
1760年	二十五年	奉乾隆皇帝旨將廣儲司、兆祥所、尚衣監改建爲皇子住房共有三百六十間。又重修咸安宮官學二十七間。
1761年	二十六年	重築保和殿後三臺下層御路。
1762年	二十七年	奉乾隆皇帝旨將神武門內東長房一百二十一間改爲皇孫住房。重修文華殿。
1763年	二十八年二月	修理保和殿、中和殿、太和殿後檐、欄板和望柱等工程。
1765年	三十年	重建太和殿，中和殿，保和殿。慈寧花園內添建後樓（慈蔭樓）、配樓兩座（吉雲樓和寶相樓）、臨溪亭前東西配殿、間等，重修咸若館。以上統計添建和改建殿宇樓房十一座共五十六間以及拆改附屬建築和其它設施共需白銀五萬九千四百五十二兩。
	三十年四月	紫禁城內城隍廟正殿、馬神廟、山門、順山房大木歪閃俱挑牮撥正，拆宽配殿頂四座計十二間，並拆蓋挪省牲房三間，拆改門一座及其它附屬建築，共估計白銀九千一百八十餘兩。
1766年	三十一年五月	重修南三所、茶飯房、淨房、井亭、門罩、琉璃門共一百四十座，總計二百九十二間及其它一些附屬建築物共需估白銀三千九百餘兩。
1767年	三十二年十二月	慈寧宮由單檐改建爲重檐大殿。並挪蓋後殿。拆改宮門，改建前後廊及徽音左右二門及垂花門二座，四周轉角圍房、月臺甬路、牆垣等項工程，共需估工料白銀十萬八千七百四十四兩。
1770年	三十五年十一月	修建寧壽宮殿宇節次燙樣。
1771年	三十六年	奉乾隆皇帝特旨重修寧壽宮一區殿宇。
1772年	三十七年	內務府英廉、劉浩、四格管理寧壽宮工程大臣奏稱，寧壽宮一區後路養性殿做養心殿，樂壽堂做長春園淳化軒式樣，殿宇大木俱已齊備，擬請擇日上梁，經欽天監擇得本年九月十六日戊申宜用辰時上梁吉。內務府奏稱，寧壽宮工程殿座高大，大件物料多，非經年能告竣。酌擬分年次第修造。得先造後路各殿座。今據建造寧壽宮後路養性殿、樂壽堂、頤和軒、景祺閣及西路花園擷芳亭、禊賞亭、倦勤齋等，除楠木、杉木、架木、金磚並顏料飛金銅錫、綾絹向各處徵用以外，需工料白銀七十一萬九千三百五十七兩。
1774年	三十九年	乾隆皇帝敕建文淵閣於文華殿之後，爲藏《四庫全書》之所。包括碑亭一座、閣前水池及單券石橋和閣後堆造雲步山石、值房等。
1776年	四十一年	寧壽宮一區工程竣工。後經內務府大臣英廉、和坤於乾隆四十四年三月初一日奏稱：修建寧壽宮各殿宇、樓台房座、前後路共計一千一百八十三間，並成堆各處山石俱已如式成修完竣，除各項舊料抵扣核除價值並官辦松木價銀也扣除外，實需白銀一百二十七萬三百四十兩。
1783年	四十八年六月	體仁閣災。
	四十八年七月	重建體仁閣，工料按例需銀四萬一千一百七十一兩。
1790年	五十五年	擬重建菓房、銀庫值房等，通共約需白銀五千五百二十一兩。
1795年	六十年二月	奉乾隆皇帝旨將毓慶宮殿前大殿一座（即惇本殿）計五間及配殿及祥旭門俱往前挪蓋，並添蓋圍房六間，拆去值房十一間，改建值房六間，後照值房前添蓋遊廊六間，照例東山添蓋抱廈一間等項工程呈燙樣。
1797年	清嘉慶二年	乾清宮發生火災延及交泰殿和宏德、昭仁二殿全部毀於火。重建乾清宮、交泰殿和乾清宮東西昭仁、宏德二殿。
1798年	三年	乾清宮、交泰殿及乾清宮兩邊昭仁殿宏德殿竣工。十月初十日內閣奉勅旨太上皇乾隆和嘉慶皇帝進宮閱視乾清宮和交泰殿工程。
1799年	四年	壽安宮院大戲台拆除交圓明園工程處。
1801年	六年	重修午門和齋宮。
1802年	七年	重修養心殿、重華宮、建福宮、儲秀宮、延禧宮及上書房。
1819年	二十四年	重修寧壽宮、暢音閣、閱是樓、佛日樓、梵華樓，並拆蓋扮戲樓，還拆去暢音閣的東西配樓改蓋圍房二座。除行取各項物料外按例實銷工料白銀四萬九千五百七十一兩。
1831年	清道光十一年	重修寶華殿並將室內所供奉的畫像白救度佛母八十一軸和供養畫像十軸撤下送交東黃寺。
1869年	清同治八年六月	二十日夜間西華門內武英殿不戒於火被毀延燒其它殿宇三十餘間，重修時派潘文勤估工程。
1870年	九年正月	北五所內敬事房木庫發生火災被毀。
1888年	清光緒十四年十二月	在本月十五日夜間貞度門發生火災被毀並延燒太和門及左右廡房。
1889年	十五年	重建太和門、貞度門和昭德門。
1891年	十七年	修寧壽宮和重華宮。

（鄭連章輯）

主要參考文獻

1. 申時行〔明〕等重修，《大明會典》，明萬曆年刊本。
2. 張廷玉〔清〕等撰，《明史》，北京中華書局，1974年第一版。
3. 《明實錄》，江蘇圖書館傳抄本，1940年。
4. 劉若愚〔明〕著，《明宮史》，北京古籍出版社，1980年。
5. 龍文彬〔清〕撰，《明會要》，光緒年刊本。
6. 孫承澤〔清〕撰，《春明夢餘錄》，光緒九年刊本。
7. 孫承澤〔清〕撰，《天府廣記》，北京人民出版社，1962年。
8. 沈德符〔明〕編，《萬曆野獲編》，北京中華書局重印本，1959年。
9. 趙爾巽等修，《清史稿》，北京中華書局，1977年第一版。
10. 《大清會典》，清雍正年刊本。
11. 托津〔清〕等撰，《欽定大清會典事例》，清嘉慶年刊本。
12. 王先謙〔清〕撰，《東華錄》，長沙王氏刊本。
13. 《大清會典事例》，清光緒年印本。
14. 于敏中〔清〕等撰，《國朝宮史》，東方學會據乾隆版鉛印本，1925年。
15. 桂〔清〕等編，《國朝宮史續編》，故宮博物院，1932年。
16. 《欽定內務府現行則例》，故宮博物院，1937年。
17. 繆荃孫〔清〕等纂，《順天府志》，清光緒年刊本。
18. 黃彭年〔清〕纂，《畿輔通志》，光緒年刊本。
19. 朱彝尊〔清〕撰，《日下舊聞》，康熙二十七年刊本。
20. 于敏中〔清〕等編纂，《日下舊聞考》，乾隆四十三年刊本。
21. 高士奇〔清〕著，《金鰲退食筆記》，北京古籍出版社，1980年。
22. 震鈞〔清〕著，《天咫偶聞》，光緒年刊本。
23. 吳長元〔清〕輯，《宸垣識略》光緒年刊本。
24. 翁同龢〔清〕撰，《翁文恭日記》，上海涵芬樓影印本，1952年。
25. 《工程作法》，清雍正九年纂，乾隆元年刊本。
26. 《內庭工程作法》，清雍正九年纂，乾隆元年刊本。
27. 梁思成、劉敦楨著，〈清故宮文淵閣實測圖說〉《中國營造學社滙刊》第六卷第三期。
28. 劉敦楨著〈清皇城宮殿衙署圖年代考〉，《中國營造學社滙刊》，第六卷第三期。
29. 單士元著〈故宮〉，《文物參攷資料》，1957年第一期。
30. 王璞子著〈元大都平面規劃述略〉，《故宮博物院院刊》總第二期，1960年。
31. 于倬雲著〈故宮三大殿〉，《故宮博物院院刊》，總第二期，1960年。
32. 單士元著〈文淵閣〉，《故宮博物院院刊》，1979年第二期。
33. 王璞子著〈太和門〉，《故宮博物院院刊》，1979年第三期。
34. 王義章著〈故宮午門的油漆彩畫〉，《故宮博物院院刊》，1979年第四期。
35. 于倬雲・傅連興著〈乾隆花園的造園藝術〉，《故宮博物院院刊》，1980年第三期。
36. 賈俊英・鄭連章著〈紫禁城宮殿屋頂式樣〉，《故宮博物院院刊》，1980年第三期。
37. 茹競華・鄭連章著〈慈寧花園〉，《故宮博物院院刊》，1981年第一期。
38. 傅連興・白麗娟〈建福花園遺址〉，《故宮博物院院刊》，1980年第三期。
39. 北京故宮博物院《紫禁城》雜誌社編，《紫禁城》第一期至第十二期（1980－1982年）。

圖片索引